彰化學 038

彰化縣 曲館與武館Ⅱ 【北彰化濱海篇】

林美容 編著

【叢書序】

啓動彰化學

——共同完成大夢想

林明德

二十多年來,臺灣主體意識逐漸抬頭,社區營造也蔚 爲趨勢。各縣市鄉鎮紛紛編纂史志,大家來寫村史則方興未 艾。而有志之士更是積極投入研究,於是金門學、宜蘭學、 澎湖學、苗栗學、臺中學、屛東學……,相繼推出,騰傳一 時。

大致上說來,這些學術現象的形成過程,個人曾直接或 間接參與,於其原委當有某種程度的了解,也引起相當深刻 的反思。

一九九六年,我從服務二十五年的輔大退休,獲聘於 彰化師大國文系。教學、研究之餘,仍然繼續臺灣民俗藝術 的田調工作。一九九九年,個人接受彰化縣文化局的委託, 進行爲期一年的飲食文化調查研究,帶領四位研究生進出 二十六個鄉鎮市,訪問二百三十多個飲食點,最後繳交《彰 化縣飲食文化》(三十五萬字)的成果。

當時,我曾說過:往昔,有一府二鹿三艋舺的符碼;今天,飲食文化見證半線風華。這是先民的智慧結晶,也是彰化的珍貴資源之一。

彰化一帶,舊稱半線,是來自平埔族「半線社」之名。清雍正元年(1723),正式立縣;四年(1726)創建孔廟,先賢以「設學立教,以彰雅化」期許,並命名爲「彰化縣」。在地理上,彰化位於臺灣中部,除東部邊緣少許山巒外,大部分屬於平原,濁水溪流過,土地肥沃,農業發達,有「臺灣第一穀倉」之美譽。三百年來,彰化族群多元,人

文薈萃,並且累積許多有形、無形的文化資產,其風華之多 采多姿,與府城相比,恐怕毫不遜色。

二十五座古蹟群,各式各樣民居,既傳釋先民的營造智慧,也呈現了獨特的綜合藝術;戲曲彰化,多音交響,南管、北管、高甲戲、歌仔戲與布袋戲,傳唱斯土斯民的心聲與夢想;繁複的民間工藝,精緻的傳統家俱,在在流露令人欣羨的生活美學;而人傑地靈,文風鼎盛,舊、新文學引領風騷,成果斐然;至於潛藏民間的文學,既生動又多樣,還有待進一步的挖掘與整理。

這些元素是彰化的底蘊,它們共同型塑了「人文彰化」的圖像。

十二年,我親近彰化,探勘寶藏,逐漸發現其人文的豐饒多元。在因緣俱足之下,透過產官學合作的模式,正式推出「啟動彰化學」的構想。

基本上,啓動彰化學,是項多元的整合工程,大概包括五個面相:課程設計結合理論與實際,彰化師大國文系、台文所開設的鄉土教學專題、臺灣文化專題、田野調查、民間文學、彰化縣作家講座與文化列車等,是扎根也是開拓文化人口的基礎課程,此其一;爲彰化學國際化作出宣示,二〇七彰化文學國際學術研討會聚集國內外學者五十多人,進行八場次二十六篇的論述,爲彰化文學研究聚焦,也增加彰化學的國際能見度,此其二;彰化師大文學院立足彰化,於人文扎根、師資培育、在職進修與社會服務扮演相當重要角色,二〇〇七重點發展計畫以「彰化學」爲主,包括:地理系〈中部地區地理環境空間分析〉、美術系〈彰化地區藝術與人文展演空間〉與國文系〈建置彰化詩學電子資料庫〉三個子題,橫向聯繫、思索交集,以整合彰化人文資源,並

獲得校方的大力支持,此其三;文學院接受彰化縣文化局的委託,承辦二〇〇七彰化學研討會,我們將進行人力規劃,結合國內學者專家的經驗與智慧,全方位多領域的探索彰化內涵,再現人文彰化的風貌,爲文化創意產業提供一個思考的空間,此其四;爲了開拓彰化學,我們成立編委會,擬訂宗教、歷史、地理、生物、政治、社會、民俗、民間文學、古典文學、現代文學、傳統建築、傳統表演藝術、傳統手工藝與飲食文化等系列,敦請學者專家撰寫,其終極目標乃在挖掘彰化人文底蘊,累積人文資源,此其五。

彰化師大扎根半線三十六年,近年來,配合政策積極轉型為綜合大學,努力參與社區總體營造,實踐校園家園化,締造優質的人文空間,經營境教,以發揮潛移默化的效果,並且開出產官學合作的契機,推出專案,互相奧援,善盡知識分子的責任,回饋社會。在白沙山莊,師生以「立卦山福慧雙修大師彰師大,依湖畔學思並重明德化德明。」互相勉勵。

從私立輔大退休,轉進國立彰師大,我的教授生涯經常被視爲逆向操作,於臺灣教育界屬於特例;五年後,又將再次退休。個人提出一個大夢想,期望結合眾多因緣,啓動彰化學,以深耕人文彰化。爲了有系統的累積其多元資源,精心設計多種系列,我們力邀學者專家分門別類、循序漸進推出彰化學叢書,預計每年十二冊,五年六十冊。並將這套叢書獻給彰化、臺灣與國際社會。

基本上,叢書的出版是產官學合作的最佳典範,也毋寧 是臺灣學的嶄新里程碑。感謝彰化縣文化局、全興、頂新、 帝寶等文教基金會與彰化師大張惠博校長的支持。專業出版 社晨星的合作,在編輯、美編上,爲叢書塑造風格,能新人

耳目;彰化人杜忠誥教授,親自題寫「彰化學」三字,名家 出手爲叢書增色不少,在此一併感謝。

回想這套叢書的出版,從起心動念,因緣俱足,到逐步 推出,其過程眞是不可思議。

「讓我們共同完成一個大夢想吧。」我除了心存感激 外,只能如是說。

·林明德(1946~),臺灣高雄縣人。國立政治大學中文博士。曾任國立彰化師範大學國文學系教授兼副校長。現任中華民俗藝術基金會董事長。投入民俗藝術研究三十年,致力挖掘族群人文,整合民俗藝術,強調民俗是一切藝術的土壤。著有《台澎金馬地區匾聯調查研究》(1994)、《文學典範的反思》(1996)、《彰化縣飲食文化》(2002)、《阮註定是搬戲的命》(2003)、《臺中飲食風華》(2006)、《斟酌雅俗》(2009)、《俗之美》(2010)、《戲海女神龍》(2011)。

【推薦序】

一個挖掘族群人文的範例

林明德

我與林美容教授相識將近三十年,這個機緣非常特別。她 出身南投,是知名的文化人類學家,長期推動臺灣文史與宗教 研究;我來自高雄,專長中文學門,長期投入民俗藝術的研究 與維護。我們交會的場合,或研討會或宗教經典的校釋……, 最近一次,則是化理念爲行動,挺身搶救瀕臨拆廟——土城. 齋教先天派「普安堂」的系列活動。

過程中讓我印象深刻的,莫過於一九九七年《彰化縣曲館 與武館》上下兩冊的出版,在心中泛起肅穆又振奮的迴響了。 她主編的這套書共二十八章約一百萬字,書型菊八開,由彰化 縣立文化中心出版,既是出版界一大盛事,又是學術界的焦 點,更爲區域研究提供路向。

其實,有關臺灣區域研究,基金會創辦人許常惠教授曾開風氣之先,在彰化推動一系列工作,例如:鹿港「國際南管音樂會議」(1981)、「彰化縣民俗曲藝田野調查」(1984)、「南管音樂曲譜蒐集與整理」(1984~1987)、「彰化南北管音樂戲曲館硬體之規劃」(1986)、「彰化縣古蹟簡介之編輯」(1987)、「彰化縣音樂發展史的調查研究」(1994)……,多年下來,累積相當厚實的資源。但較之於美容主持的區域專題調查與繳交的成績,我認爲她的表現是亮麗的,而且提供一個範例。

曲館是村庄居民業餘學習傳統曲藝(如:南管、北管、九甲、歌仔、布袋戲)的場所;武館則指學習傳統武術(如:太祖拳、白鶴拳)的地方。兩者均屬村庄的子弟組織,成員以男

性為主,在民間的迎神賽會與婚喪喜慶都可看到它們的身影, 彰化縣的曲館與武館在中部四縣市首屈一指,很多地區的曲館 都由彰化集樂軒與梨春園系統的戲曲先生傳授。美容曾指出它 們在社會史上的意義是:一、可做為探討村庄史的基石;二、 透過師承與派別、組織與活動,可以了解村際關係與互動模 式;三、藉著民俗曲藝活動,可以探討族群文化特色以及族群 關係的歷史。

這項調查計畫工程浩大,自一九九〇年四月至一九九六年 九月,期程超過六年之久,調查人員三十八,組織規模相當龐 大,至於物力也頗爲可觀。計畫分兩階段,前半段是運用中研 院民族所支援的個人研究經費,與「王育德教授紀念研究獎」 的補助,參與調查人員不計酬勞,個個熱心投入,後半段由彰 化縣立文化中心支持,才有一定經費支付計畫的開銷。

值得一提的是,該計畫所有調查人員必須參加講習會與 半天的田野實習,這是美容的一貫作風:嚴謹、實際,遵循學 術原則。團隊總共調查了一八六個曲館、一九一個武館。參與 這項文化工程彷彿經歷一次學術洗禮,因此誕生了多位專家學 者,例如:陳龍廷、謝宗榮、李秀娥……等。

美容主其事,但她視之爲團隊的調查研究成果,也是學術 團隊與彰化人共同書寫的地方社會之文化史紀錄。其學術胸襟 於此可見。

二〇〇七年,我們啓動彰化學,擘劃彰化學叢書,康原與 我拜會在地企業家,尋求奧援,由於因緣俱足,預計五年六十 冊。並揭示:「往昔,一府二鹿三艋舺的符碼;今天,人文彰 化見證半線風華」,作爲努力的目標。我們成立編輯委員會, 依彰化人文底蘊,規劃幾個面向,同時展開邀稿。我本能想到 美容主編的這套書。自出版以來一直成爲圖書館的典藏本,但

坊間未見流通,相當可惜。與她多次電話聯絡、當面說明後, 她雖然同意,但瑣事纏身,無法積極參與。「沒關係,我會投 入心神,幫忙處理。」我回應說,無非讓她安心,於是邀請 博士生李建德來幫忙,他是位授符錄的道士,深諳臺語以及曲 館、武館的語彙,我們在原有的基礎上,進行精校,以保存文 獻資料的原始風貌。

原書分上下兩大冊,這次爲了配合叢書書型,改爲菊十六開五冊,成爲叢書中的「套書」,包括:一、彰化與鹿港篇; 二、北彰化濱海篇(伸港、線西、和美、福興、秀水);三、 北彰化臨山篇(花壇、大村、芬園、埔鹽、溪湖);四、南彰 化濱海篇(芳苑、大城、二林、竹塘、埤頭、溪州、田尾); 五、南彰化臨山篇(田中、北斗、員林、埔心、永靖、社頭、 二水)。原書附錄圖像一二六張,新版增加二百多張,隨文配 圖,更能彰顯實錄的內涵。

日治時代,日本專家學者投入臺灣族群、文化、民俗、語言與宗教的踏查與田調工作,成果斐然,例如:伊能嘉矩、國分直一、片岡嚴、鈴木清一郎……等,他們的成績影響相當深遠。而美容另闢蹊徑,開出區域專題普查研究,挖掘族媛人文底蘊,見證彰化的文化風華,爲文獻平添幾分光彩,毋寧也立下田野調查的範例。

曲館是村庄居民利用業餘時間學習傳統曲藝(例如南管、 北管、九甲、歌仔、布袋戲)的地方,武館則是學習傳統武術 (例如太祖拳、白鶴拳)的地方。從組織上來看,兩者都是村 庄的子弟組織,成員大多爲男性。從活動上來看,兩者均與臺 灣民間的迎神賽會與婚喪喜慶有關係。

曲館與武館深具社會史的意義:

- (一)曲館與武館可做為探討村庄史的切入點,除了村廟 之外,曲館與武館亦是建立村庄史的重要基石;
- (二)從曲館與武館的師承與派別、組織與活動,可以了 解村際關係、村際互動的模式;
- (三)由曲館與武館所展現的民俗曲藝活動,可以探討 族群文化的特色以及族群關係的歷史(林美容 1992a:79-82)。

彰化縣的曲館與武館在中部四縣市(彰化縣、臺中縣、臺中市、南投縣)中可說是最多的。很多中部地區的曲館都由 彰化集樂軒與梨春園系統的曲師傳授(林美容 1996);很多 武館的祖堂也都在彰化縣境內,例如埔心鄉瓦窯厝的勤習堂、 永靖鄉陳厝厝的同義堂、員林鎭三塊厝的拔元堂,和員林鎭東 山的義順堂等。所以,全面調查彰化縣的曲館與武館,有助於 我們了解縣內傳統民俗藝團的發展與現況,了解此一重要的人 文社會資源的分布,也可作爲思考縣內民俗藝術傳承與社區組 織之關聯的基礎,更可廣泛的了解中部地區民俗藝術發展的脈 絡。

第一節 研究緣起

一九九〇年四月開始,我在彰化媽祖的信仰圈內,展開 曲館與武館的調查研究工作。所謂彰化媽祖信仰圈,是以彰 化南瑤宮的主神媽祖之信仰爲中心, 區域姓信徒的志願組織 (林美容 1989),信仰圈主要爲參加南瑤宮十個媽祖會的會 員所分布的地區,範圍大致涵蓋中部四縣市三百多個較靠內 陸的村庄。在這個範圍內,我調查了現在仍有活動的曲館與 武館,以及已經解散的曲館與武館。調查工作大致於一九九二 年八月完成。這些曲館與武館的初步調查研究成果已撰成論 文發表(林美容 1992a, 1996),詳細的採訪紀錄也分六次 發表於《臺灣文獻》(林美容 1992b, 1992c, 1993, 1994a, 1994b, 1994c),調查報告實際是在一九九五年八月才全部出 刊完畢。調查報告一共記錄了二〇三個曲館,二一九個武館; 其中九個曲館、五個武館是在彰化媽祖信仰圈之外。總計信仰 圈內有一九四個曲館,二一四個武館,其中八○個曲館和一○ 五個武館業已解散,四個曲館存散狀況不詳,現存的尚有一一 ○個曲館、一○九個武館。

一九九四年三月五日我應彰化縣立文化中心之邀,參加 彰化縣史蹟資料室的規劃座談會,楊素晴主任因爲看過我發表 的南投縣和臺中縣的曲館與武館的調查報告(那時彰化縣的部 分尚未發表),向我提起是否可以把彰化縣境內的信仰圈之外 尚未調查的曲館與武館一起調查完竣,然後將整個彰化縣的曲 館與武館的資料一併以專書出版。當時我未置可否,以爲工程 浩大,因爲信仰圈內合計四百個左右的曲館與武館就耗去兩年 多的調查時間,加上調查報告的整理、核對、以迄可出版的形 式,前後也有五年的時間。而彰化縣內有大半以上的鄉鎮在信

仰圈外,如果要我再進行同樣的調查工作,實在力不從心。

一九九四年五月八日我應邀到縣立文化中心演講,楊主任正式提起做計畫的事,當場來聽演講的義工老師也有三人表示願意參加這個研究計畫,協助調查工作。我在盛情難卻之下也就義不容辭,決定主持這個計畫。是年,六月向文化中心提出計畫書,雖然到八月下旬才正式簽約,但實際上七月四日一位專任的助理開始來上班,整個計畫算是在七月四日就開始進行了。

第二節 調查經過

一九九四年八月十六日所有參加計畫的人員在彰化縣立 文化中心舉行講習會,並有半天的田野實習。後來又陸續有一 些人參加了此計畫的調查工作。雖然契約上調查計畫的時間是 自一九九四年七月起至一九九六年二月止,只有兩年不到的時 間,實際的調查工作迄一九九六年九月做完二林鎮的調查才 真正結束。總計彰化縣立文化中心委託的調查計畫共調查了 一八六個曲館,一九一個武館。以下將參加這個計畫的調查人 員及各人負責調查的鄉鎮,簡列如下表:

- · 林美容 (中研院民族所研究員,調查計畫主持人)
 - ——負責芬園鄉之示範調查。
- ·王櫻芬 (臺大音樂學研究所系主任,調查計畫協同主持人)
 - ——負責芳苑鄉地區之調查。
- ·羅世明 (輔大宗教研究所碩士,調查計畫專任研究助理)
 - ——負責埔鹽鄉、竹塘鄉、溪州鄉、北斗鎮、埤 頭鄉、二水鄉、田中鎮、社頭鄉、彰化市、大 村鄉、花壇鄉、永靖鄉及田尾鄉一部分地區之 調查。

- ·張慧筑(輔大應用美術系畢,調查計畫專任研究助理) ——負責秀水鄉、福興鄉部分地區之調查及各鄉
 - 鎮市之補查。
- ·羅慧茹 (政大中文系畢,調查計畫協同研究人員)
 - ——負責田中鎮、社頭鄉一部分地區之調查。
- ·方美玲(藝術學院傳統藝術研究所研究生,調查計畫協同 研究人員)
 - ——負責溪湖鎮、福興鄉之調查。
- ·劉乃瑟(國小老師,調查計畫協同研究人員)
 - ---負責線西鄉之調查。
- ·楊嘉麟 (國小老師,調查計畫協同研究人員)
 - ——負責秀水鄉部分地區之調查。
- · 陳彦仲 (臺大歷史系四年級,調查計畫協同研究人員)
 - ——共同負責和美鎮、伸港鄉之調查。
- · 陳瓊琪 (藝術學院傳統藝術研究所研究生,調查計畫協同 研究人員)
 - ——共同負責和美鎮、伸港鄉、大城鄉之調查。
- · 李秀娥 (臺大人類學研究碩士,調查計畫協同研究人員)
 - ——負責鹿港鎮之調查。
- · 蔡振家 (藝術學院傳統藝術研究所研究生,調查計畫協同 研究人員)
 - ——負責芳苑鄉、員林鎭一部分地區之調查。
- · 黄幸華 (美國伊利諾大學歷史音樂學碩士,調查計畫協同 研究人員)
 - ——共同負責大城鄉之調查。
- · 林昌華 (臺灣神學院碩士,新莊教會牧師,調查計畫協同 研究人員)

- ——只負責二林鎭一部分地區之調查。
- · 陳龍廷 (法國巴黎高等實驗研究院宗教與人類學系博士候選人,編纂計畫助理編輯)
 - ——負責二林鎭大部分地區之調查。

除上述調查人員之外,尚有彰化媽祖信仰圈內曲館與 武館的調查工作,其中彰化縣的調查報告(林美容 1994a, 1994b,1994c),亦納入本書一起出版。茲將當時參與調查者 之名單,一併臚列於下:

- · 林美容(中研院民族所研究員)
 - ——調查和美鎮、芬園鄉、花壇鄉、大村鄉、員 林鎮、彰化市、永靖鄉、田尾鄉。
- · 林淑鈴 (東吳大學社會所碩士,民族所研究助理)
 - ---調查和美鎮。
- · 李秀娥 (臺大人類學研究碩士,民族所研究助理)
 ——調查芬園鄉、大村鄉、員林鎮、社頭鄉、埔
 心鄉。
- ·周益民(中興大學行政系三年級,畢業後任本人研究助理) ——調查秀水鄉、芬園鄉、花壇鄉、溪湖鎮、員 林鎮、彰化市、永靖鄉、田尾鄉、溪州鄉。
- · 江寶月 (中興大學社工系四年級學生)
 - ---調查彰化市。
- ·王國田(中興大學社工系四年級學生) ——調查彰化市。
- ·陳錦豐 (中興大學社會系四年級學生)
 - ——調查和美鎭、永靖鄉。
- ·劉璧榛 (中興大學社會系二年級學生) ——調查彰化市。

- · 林雅芬 (中興大學社會系學生)
 - ——調查彰化市。
- · 林淑芬 (中興大學社會系一年級學生)
 - ——調查芬園鄉、員林鎮、彰化市。
- ·劉秀玲 (中興大學社會系學生)
 - ——調查芬園鄉、員林鎮。
- · 張筆隆 (中興大學行政系四年級學生)
 - --調查彰化市。
- ·劉文銘 (中興大學行政系三年級學生)
 - --調查彰化市。
- · 鄭淑芬 (中興大學行政系三年級學生)
 - ---調查彰化市。
- ·鄭淑儀 (中興大學行政系三年級學生)
 - ——調查秀水鄉、員林鎮。
- · 許雅慧 (中興大學行政系三年級學生)
 - ---調查彰化市。
- · 林玉娟 (中興大學行政系三年級學生)
 - ---調查彰化市。
- ・陳儀妙(中興大學行政系三年級學生)
 - ——調查員林鎮、彰化市。
- ·劉安茹 (中興大學行政系三年級學生)
 - --調查彰化市。
- ·梁淑月(中興大學行政系三年級學生)
 - ---調查花壇鄉。
- · 邱詩晴 (中興大學行政系三年級學生)
 - ——調查彰化市、田尾鄉。
- · 邱詩文 (東吳大學政治系一年級學生)

- ——調查和美鎮、彰化市、田尾鄉。
- · 林昌華 (臺灣神學院研究生)
 - ---調查員林鎮。
- · 張碩恩 (臺灣神學院研究生)
 - --調查員林鎮。
- · 梁恩萍 (臺灣神學院社會教育系學生)
 - ——調查員林鎮、彰化市。
- ·徐雨村(臺大人類系學四年級生)
 - --調查員林鎮。

總計,前後兩階段參加彰化縣之曲館與武館的調查人員共 三十八人。調查期間自一九九〇年四月起至一九九六年九月,前 後共六年多。動員的時間、人力、物力均相當可觀,惟財力上卻 是最節省的。研究經費的來源,前半段是用中研院民族所支援的 個人研究經費,以及「王育德教授紀念研究獎」的少許補助,參 與調查的學生幾乎是在無償的情況下工作,不像後半段因有彰化 縣立文化中心之計畫的支持,而能有合理的工作酬勞。

第三節 撰寫與編排

所有的調查資料經初步整理之後,皆由我過目,修改文詞字句,再寄交有詳細住址的受訪者過目補正,但並非全部收到信函的受訪者皆會回函。以後半段的調查爲例,迄一九九六年九月底爲止,受訪者回函共收一一六封,其中有五十九封有修正意見。不過大部分的修正意見,只是人名或地名等錯別字的更正,對內容有大量修改意見的情形並不多。

除了根據回函補正之外,有些訪問初稿如果記錄不夠詳 細,或彼此有矛盾的地方,或是覺得某些受訪者還可能提供更

多的詳情,我常常以電話訪問的方式,再進一步和受訪者交談,以核對、釐清與獲取更多的資料。我常常反覆的看稿,順中文、抓疑點、補資料,特別是前半段的調查資料,費心尤多。無論前半段或後半段的調查資料,因在本書編纂的階段有彰化縣立文化中心之編纂經費的支持,編輯方面得到更多的協助,可讀性必會更高。不過,此書總的文責還是我應擔負的。

因為所有的調查採訪都是以台語進行,訪問稿難免國台語 交雜,文詞不順,我雖然盡量更正,但還是覺得不夠好。前半 段的調查資料承蒙莊永明先生幫忙修改潤飾中文,後半段的調 查資料,王月美小姐亦曾協助修改潤飾,謹此致謝。

成書階段,最後的編纂工作主要是由張慧筑小姐、陳龍廷 先生、馬上雲小姐、朱益宇先生協助完成,其中張慧筑小姐統 籌行政事務、電腦初步排版及圖片篩選,陳龍廷先生負責文字 編輯及索引,馬上雲小姐負責體例之統整及核對,朱益宇先生 負責繪圖。邱彥貴先生、游維眞小姐、蔡米虹小姐、王月美小 姐協助校對,江惠英小姐協助版面設計,亦一併致謝。

本書各章節順序的安排,除了總論與最後一章資料分析之外,各鄉鎮之曲館與武館的調查資料皆各自編成一章。整個順序的安排大致是將彰化縣分成兩部分,一部分是沿海地區,一部分是靠山地區,兩個地區內的鄉鎮再依由北而南,自西向東的順序排出。在地理位置之外,當然也考慮了曲館與武館之文化生態接近與否的因素,以定出這兩個地區的界線。

在這本書裡,我盡量提供讀者認識自己鄉土文化的多重角度。要認識一個地方的文化,除了由民俗藝術的角度,及曲藝的類別,如北管、南管、四平、南唱北打(九甲)、歌仔陣、車鼓陣等,以及武藝的類別,如獅陣、龍陣、宋江陣之外,我更重視曲館、武館的組織對當地村庄的生活意義,意即:他們

是如何凝聚庄人對土地的感情?如何團結家鄉年輕人的向心力?在田野調查的過程中,我常發現庄廟與曲館、武館或陣頭都是當地重要的標誌。譬如人們口中的「溝頭車鼓陣」,竟然是車鼓陣這樣的戲曲類別與當地地名緊緊相連,甚至至今仍被視爲溝頭那樣一個小庄頭的鮮明標幟。因此我們在曲館與武館名稱的安排上,以庄頭名稱爲主,而且盡量以地圖標明其地理位置,希望讀者更深切體會到民間盛行的曲館、武館是由那樣的土地才能自由地綻放出文化花朵。

這本書不只是單純的田野報告書而已,我更希望它可以帶動 更多人投入撰寫自己家鄉之社會史與文化史的神聖工作。因此, 這本書附有索引,重要人名、地名與曲藝種類,讀者可以很方 便的查到民間著名拳師,如阿善師,在人們口述中的各種不同形 象。期盼這本書的誕生是鄉土文化得以永續經營的踏腳石。

本書得以順利完成出刊,要感謝彰化縣立文化中心的支持,計畫諸工作同仁的盡心協助,以及參與本書各個階段之審查工作的呂錘寬教授、李殿魁教授、張炫文教授、徐麗紗教授、許常惠教授,他們的寶貴意見已被盡量採納。也要感謝臺灣省文獻會慨允將原在《臺灣文獻》連載的〈彰化媽祖信仰圈內的曲館與武館〉中有關彰化縣的部分,蒐羅在本書內,重新編輯出版。

總的來說,彰化縣的地方父老熱誠提供資料與接受訪問, 他們在曲藝傳承上的努力、心得與回憶,是促成這本書的最大 貢獻者。本書雖由我主其事而總括其名,但我視它爲團隊的調 查研究成果,是我們這個學術團隊與彰化人共同書寫的地方社 會的文化史紀錄。

彰化學

几例

- 一、年代:一六八三~一八九四年,清朝統治臺灣階段,以 「清領時期」稱之;一八九五~一九四五年以「日 治時期」、「日治時代」或「日本時代」稱之; 一九四五年以後,逕以西元紀年。凡清領時期、日 治時期之年號(如清道光、日治昭和等),皆加附 西元紀年,如大正二年(1913)。
- 二、**慶典**:因書中多有與傳統社會宗教信仰、民俗活動相關之 資料,皆依農曆,相關慶典日期,如三月廿三「媽 祖生」,皆略去「夏曆」、「農曆」二字。
- 三、稱謂:正文所列之人名,皆省略「先生」、「女士」稱 謂,於文末放置採訪資料。每篇曲館或武館的訪問 資料中,首次提及之人物,盡可能表示其本名,若 有別名、外號,則於人物本名的()補述,如楊坤 火(「火師」)。爲方便閱讀,在訪問資料中, 凡遇以外號稱呼人物時,一律加「」,如「臭獻 先」。
- 四、行文:爲方便閱讀,本文盡可能將採訪時的口語改爲書面 用語,如「做土水」改爲「泥水匠」,「牽電火」 改作「水電工」等。至於曲館、武館之專業用語, 則以「」方式保留原貌,並在其後以()方式夾註 說明,如「點斷」(各時辰血流之過程)等。
- 五、刪改:由於受訪者所提供之資料,未必符合真實情況,故使用()方式夾註採訪者之按語。至若受訪者誤受神魔小說影響,提供錯誤資料:如竹塘崁頭厝□樂軒的受訪者,受《封神榜》影響,將「通天教主」

納入道教三清道祖之列,並稱其「較邪」,則直接 刪除,不另說明。或有鼓勵以法術害人、怪力亂神 現象之虞,如埤頭公頭仔振興館、牛稠仔振興館、 新庄仔館魁軒,載有以符法打賭、害人之事,則保 留其事,以資警惕。

六、館名:各鄉鎮之曲館或武館名稱,以聚落名、館號、技藝類別之順序標示。如鹿港之「北頭郭厝遏雲齋(南管)」,即是「北頭郭厝」(聚落名)、「遏雲齋」(館號)、南管(技藝類別)。至於非屬村庄性質之曲館與武館,皆列名於各鄉鎮資料之末,並於標題前方以*註明。

【目錄】 contents

【叢書序】啓動彰化學——共同完成大夢想/林明德	002
【推薦序】一個挖掘族群人文的範例/林明德	006
總論/林美容	009
凡例	018
第一章 伸港曲館與武館	024
溪底錦麗珠 (九甲)	028
蚵寮振興社 (宋江陣)	029
溪口厝鼎蓬園 (北管)	030
泉州厝新錦珠 (南管、九甲、歌仔戲)	032
七頭家銀德堂(金獅陣)	034
埤仔墘同樂軒(北管)	035
泉州厝勝錦珠(九甲)	037
泉州厝正新麗園	039
新港新和興友誼團(北管)	040
埤仔墘順安宮龍陣	041
第二章 線西鄉的曲館與武館	043
頂庄鳳英社(獅陣)	046
寓埔錦麗華 (九甲、牛犁歌陣)	051
溝內永春社 (獅陣)	053
温仔大鼓吹陣	054
塭仔村振興閣(九甲)	055
頂犁鳳梨園(北管)	057
頂犁順武堂 (獅陣)	057
下犁安樂成(九甲)	060
第三章 和美鎭的曲館與武館	065
湖內里溪底集群軒(獅陣)	070
湖仔內竹圍仔義樂軒(北管)	070
湖仔內集群堂(獅陣)	071
湖仔內義英勤習堂(獅陣)	073
例177秋大期日至(即叶)	074

	塗	厝	厝	四	春	園	(北	管)																••••		076	5
					興																							078	3
	小	月	眉	和	伸	漢	樂	專	(北	省	+	`	九	耳	1)										• • • •		081	L
	和	美	街	和	樂	軒	(北	管)																		082	2
	和	美	街	成	樂	軒	(北	管)																		086	5
	番	仔	溝	逸	梨	園	(北	管)																	•	089)
	嘉	犁	錦	梨	園	(北	管)						••			•••										092	2
																										••••		095	5
	+	=	張	犁	犁	春	園	(北	管)					•••												095	5
	+	=	張	犁	順	武	堂	(獅	陣)																	091	7
																												099)
																												100)
	新	庄	仔	慶	樂	軒	(北	管)															••••			10	1
	茂	盛	厝	新	義	軒	(北	管)			•••															103	3
第																												10:	
																												110)
																												113	
	=	港	後	厝	振	興	社	(車	鼓	,	. /	1	音	(ח	()			•••	•••	•••	•••	••••	•••	••••		••	11:	
	=	港	後	厝	武	德	館	(獅	陣)			• • •	•••	•••	•••	•••	•••	•••	••••	•••		•••	••••		••	119	
	海	豐	堀	南	唱	北	打	•	•••	•••	•••	•••	•••	•••	•••	•••	•••	•••	•••	•••	••••	•••	•••	•••	••••		••	12	
	海	豐	堀	龍	英	社	(獅	陣)		•••	•••	• • •	•••	•••	•••	•••	•••	•••	••••	•••	•••	•••	••••		••	124	
	頂	粘	曲	館	(北	管	`	南	唱	1	七	打	`	1	17	音	吹)		••••	•••	•••	•••	••••		•••	120	
	頂	粘	管	溪	軒	(金	獅	陣)		•••	•••	• • •	• • •	•••	•••	•••	•••	•••	••••	•••	•••	•••	••••			129	
	廈	粘	曲	館	(南	唱	北	打	`	1	/-	音	吹	()			•••	•••	•••	••••	•••	•••	•••	• • • • • • • • • • • • • • • • • • • •		••	13	
	廈	粘	振	興	社	(獅	陣)	•	•••	•••	•••	•••		•••	•••	•••	•••	•••	• • • • •	•••	•••		••••			13.	3
	麥	嶼	厝	曲	館	(南	唱	北	打	,	. ,	1	音	- 17	欠)		•	•••	•••	••••	•••	•••		••••			13.	5
	麥	嶼	厝	太	祖	館	魁	軒	(獅	Pi	丰))		•••	•••			•••	•••	••••	•••	•••		••••	•••		13	
	出	水	溝	曲	館	(八	音	吹)		•••		•••	• • •	•••	•••		•••	•••	••••	•••	•••	•••	••••			14	0
	出	水	溝	永	春	社	(獅	陣)		••	••	•••	•••	•••	•••	•••	•••	•••	••••	•••	•••	•••	••••	•••		14:	
	崁	仔	腳	曲	館	(北	管)			•••	•••	•••		•••	•••		•••	•••	• • • •		•••		••••	•••		14	
	崁	仔	腳	協	元	堂	(獅	陣)		•••	•••	•••	•••	•••			•••	••		•••	•••		••••	•••		14	
	鎮	平	曲	館	(八	音	吹	`	南	TE	昌:	北	打	()		••	•••	•••	•••	••••	•••	•••	•••	••••	•••		14	
	鎮	平	武	館	(獅	陣)		•••		•••	••	•••	• • •	•••		•••	•••	•••	• • • •	•••	•••	•••	••••		••	15	
	鎮	平	鳳	英	社	(獅	陣)			•••	•••	• • •	• • •	•••	•••	•••	•••	•••	••••	•••	•••	•••	••••	•••	••	15	
	阿	力	庄	曲	館	(八	音	吹)		•••	•••	• • •	• • •		•••		•••	•••		•••	•••	•••	••••		••	15	
	阿	力	庄	武	館	(金	獅	陣	.)																		15	7

福興庄福樂團歌仔陣、新樂社 (九甲)	159
福興庄福樂童子獅陣	162
掃帚厝前厝曲館 (九甲、八音吹)	163
掃帚厝後厝秀雲軒 (北管)	164
掃帚厝秀厝宋江陣 ·····	169
頂西勢曲館(九甲、八音)	171
中角正樂軒(北管)	173
中角武夜館(獅陣)	175
尪厝興樂珠(南唱北打)	177
菜園角同樂軒(北管)	180
菜園角武夜館(獅陣)	182
橋頭村曲館與武館	183
粿店仔振興社 (九甲)	184
粿店仔振興館獅陣	186
社尾□□軒(歌仔陣)	186
社尾金龍陣	188
浮景曲館 (歌仔陣、牛犁歌陣)	189
浮景北管、八音吹	192
浮景同義堂 (獅陣)	194
番社北管	197
番社獅陣	199
番社金龍陣	200
番社新厝仔獅陣、曲館	201
半路店八音吹	201
頂番婆輿樂社(南唱北打)	203
番婆頂庄獅陣	207
下番婆同義堂(獅陣)	209
大崙社區長壽俱樂部國樂社 (南唱北打)	212
外埔村八音吹	216
大竹圍內集英堂 (獅陣)	218
草湳底勤習堂(獅陣)	220
元中村曲館	222
田洋仔振興社 (獅陣)	223
中庄曲館(北管) ・・・・・・・・・・・・・・・・・・・・・・・・・・・・・・・・・・・・	225
中庄八首吹 中庄清水祖師香獅陣	225
三汴頭慶梨園(北管)	228
一个平废采图(北官) ************************************	231

三汴頭武館	232
新溝新甘珠(南唱北打)	233
臺灣溝八音吹陣	234
臺灣溝振興社(獅陣)	236
復興國樂團(南唱北打)	238
XXXXXX (H 1701)	200
第五章 秀水鄉的曲館與武館	240
山寮曲館(八音吹)	245
山寮振興社 (獅陣)	245
馬興社區大鼓陣 ·····	246
馬興金獅陣	248
頭前曆和樂社 (九甲南)	250
馬鳴山錦和興(九甲南)	251
馬鳴山振興社(獅陣)	254
大路店仔武館 ·····	257
孩兒安通天閣大鼓陣	259
孩兒安振興社 (獅陣)	260
安東秀安宮大鼓陣 ·····	262
枋仔林信樂社(歌仔陣)	263
半路響鳳梨園(北管)	264
半路響玄德大鼓陣	266
秀水玉春園 (歌仔陣)	267
秀水集英堂(金獅陣)	269
埔姜崙安樂軒 (北管、八音吹)	272
福安社區大鼓陣	278
蘇厝協元堂(金獅陣)	279
金陵社區老人俱樂部北管樂團	281
大崙尾協元堂(獅陣)	282
新興庄新樂社 (九甲仔兼歌仔)	283
陝西西樂社 (九甲南兼歌仔)、西樂天大鼓陣	284
陝西庄勤習 (武德) 堂	288
惠來厝如梨園 (北管)	289
惠來社區大鼓陣	291
惠來社區振興社 (獅陣)	293
下崙安樂軒(北管)	294
下崙振興社(獅陣)	297
下崙義英堂 (獅陣)	298

第一章 伸港鄉的曲館與武館

伸港鄉位於彰化縣最北端的大肚溪下游入海處,隔溪與臺中縣龍井鄉為界,屬於彰化隆起海岸平原。本地昔為巴布薩(Babuza)平埔族的柴坑仔社,後因大肚溪水患,舉社遷居彰化市國聖里及阿夷里。清領康熙年間(1684~1723),泉籍大墾戶施世榜、楊志中、吳洛等人入墾。日治時期,屬線西庄,一九五〇年分出新港鄉,係以新興港口而得名。但因與嘉義新港同名,一九五九年改爲伸港鄉,蓋取河洛語「伸」與「新」爲同音字以分別。

目前所知,伸港鄉有八個曲館。其中,北管系統者有四個,分別是新港新和興友誼團、溪口厝鼎蓬園、埤仔墘同樂軒及汴頭十八張義樂軒,但義樂軒未及採訪,暫時略過。南管系統者有四個,即溪底錦麗珠、泉州厝新錦珠、泉州厝正新麗園、職業九甲劇團泉州厝勝錦珠。

目前已訪的七個曲館中,建館最早者爲鼎蓬園,約成立 於日治大正元年(1912)左右,距今已有百年歷史。再者爲新 錦珠,至今約有九十年歷史。同樂軒成立的時間不明,但至少 在昭和十六年(1941)左右即已存在。於一九五〇年代左右成 立者有三館,皆爲南管系統:錦麗珠、正新麗園以及勝錦珠。 成立時間最晚者,爲北管系統的新和興友誼團,至今約有四十 餘年歷史。七個曲館中,勝錦珠於一九六〇年左右解散,錦麗

珠則於四十年前「散館」,剩餘的五館,除同樂軒有新進學員 外,其他的存續情況,皆已大不如前。

伸港的四個北管館閣,以鼎蓬園及同樂軒爲二大館,前 者師承源自彰化市的「園」派,後者則師承彰化市的「軒」 派,但此二館都曾被和美的「先生」教過。由於二館分屬軒、 園,曾經「拚館」一晝夜,場面盛大。埤仔墘與汴頭地理位置 接近,而埤仔墘同樂軒的頭手,在汴頭十八張義樂軒當過「先 生」,因此,同樂軒與義樂軒應屬同源,且目前仍有往來。較 晚近成立的新和興友誼團,則另樹一格,師承福興三汴頭慶梨 園的林本松,但實際教館的,是林本松在臺中縣大雅雅梨園及 豐原豐聲園的弟子,因此,與這二館有所往來。

鼎蓬園在戰後非常興盛,曾經上棚演戲,也曾與別的軒 「拚館」。新和興友誼團則由一些對北管有興趣的人,聚集組成,成立至今,未曾「上棚做」。同樂軒於四、五十年前,經常上棚演戲,也曾外出演出。在庄內演出,屬義務性質,若外地邀請,則收取車馬費,出陣時,不必向他館調借人手,是附近地區人手最充足的北管曲館。

屬於南管系統的四個曲館,皆可視爲同一師承,主要是源於臺中大甲的「雨先」(林雨),事實上,伸港及附近的南管曲館,幾乎都被「雨先」教過。但是,也有來自鹿港的「先生」,如勝錦珠就請了鹿港的「洞管先生」,來教了許多大曲。四個曲館中,可分爲二個系統:一是錦麗珠,只請過「雨先」做「先生」,專學唱曲,並未上棚演過戲;另一爲新錦珠,後來分出勝錦珠與正新麗園。新錦珠原本是純南管,後來因有一任館主租戲服,演歌仔戲及九甲,這批演戲的人就從新錦珠分出來,變成職業九甲仔戲班,名爲勝錦珠,時約一九五二年,勝錦珠曾「上棚做」,主要都在內台演出。正新

麗園也是從新錦珠分出的,但時間比勝錦珠稍晚,現在全都演 歌仔戲。

伸港鄉目前所知有二個武館,一是蚵寮振興社,爲宋江 陣;一是七頭家銀德堂,屬金獅陣。另外,埤墘村順安宮也有 龍陣。

就成立時間而言,在國民政府來臺前成立有二館,七頭家銀德堂約八十年前成立,已「散館」;蚵寮振興社的歷史,則至少有五十年,目前尚存,且有年輕人來學,該館成員多以漁業維生;順安宮龍陣應在一九五〇年代成立。就師承系統而言,三館各不相同,因銀德堂師父許皮出身和美頭前寮金銀堂,銀德堂館號亦因此而命名,未「散館」前,與金銀堂較有往來。蚵寮振興社則與伸港定興村振興社同一師承,亦較有往來。順安宮龍陣,則由同樂軒「先生」林阿港傳授「文龍」, 鹿港黃錦德傳授「武龍」。

此三館所出的陣頭不一樣,學的拳種亦軟硬不同。銀德堂是金獅陣,獅頭具有鎭邪及保平安的作用,不能隨意舞弄,所學的拳屬軟拳,學過的拳種有白鶴拳。振興社是宋江陣,學的拳路以硬拳爲主,如太祖拳。此二館的師父都義務傳授,館員也都很有榮譽感,怕學不好或一陣子沒練而出陣表演,表演失常,會沒面子。順安宮龍陣性質與武館不同,屬於表演性質,純粹演練陣式而已,團員大多是年輕一輩,也有國中生。出陣方面,銀德堂出陣都是義務的,獅頭一出門,大家都會塞紅包,無論「好歹事」皆出陣,但用不一樣的獅頭,且「歹事」出陣的獅頭不能回館,必須燒掉。振興社於村內出陣係義務性質,村外則要收費,無論喜、喪事,都會出陣,但「歹事」則用不同的獅旗。順安宮龍陣只要有人邀請即出陣,出陣也都會有收入。

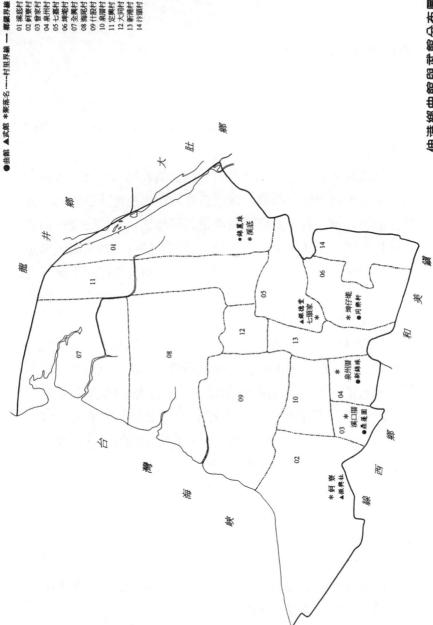

01 漢版付 02 重強村 03 重後村 04 表外村 06 年基村 07 全集村 07 全集村 07 全集村 09 十股村 11 定興村 11 定興村 11 定興村 11 元興村 13 新港村

溪底錦麗珠 (九甲)

溪底村的村廟是泰平宮,主神爲黃王爺。約於六、七十年 前創建,五年前又重新翻修。錦麗珠屬於公有,義務爲村廟的 喜慶場合出陣。

錦麗珠大約成立於六十年前,由受訪者柯合和發起,但在 二十年前,就因館員凋零,或改去外地做生意而「散館」。錦 麗珠屬於村裡公有,所有活動都是義務參加、不取分文。但當 初成立的經費及「先生禮」,都由參加的館員自費,因大家是 爲了興趣娛樂,並不會計較花費。至於爲何會選擇學南管(九 甲)的原因,據柯氏表示,因學北管常會「軒園咬」,較花 錢,南管無此風氣,較單純。

錦麗珠只請過「雨先」一位「先生」,約教了二、三館。「雨先」是大甲人,出身於何館並不清楚,這附近的南管幾乎都是他教的,如泉州厝的新錦珠、線西牛埔的曲館及草港等地。錦麗珠只學唱曲,並未上棚演戲。學過的戲齣有《取木棍》、《白虎堂》、《丹桂圖》及一些常用的牌子。目前這些總綱還保存完好,放置在福安宮內(柯合和目前爲福安宮的主任委員)。錦麗珠以前喜、喪事都會參加,並無曲目上的分別或禁忌。扮仙多是《三仙白》。一次出陣大約八、九人,如果須對曲(即唱曲),就要二十人左右。

——1995年7月14日訪問柯合和先生(80歲,村廟主任委員),陳瓊琪採訪記錄。

蚵寮振興社 (宋江陣)

蚵寮村的村廟是蚵寮代天府, 主祀五府千歲, 每年十月 二十一日「作鬧熱」。本村的主要姓氏有薛、林、洪、陳、蔡 等姓, 大部分是從彰化王功牛埔頭遷來此地。本村共十八鄰, 三百戶人家。

振興社在受訪者薛壁玲出生的時候就有了,至少有五十年 以上的歷史。當初,是老議員劉水在當村長的時候發起的,館 所就設在村長辦公室,練習場所在庄內的大埕,現在則是在本 庄的村廟練習。不過,由於村廟正在翻修,已經好一陣子沒有 練習,所以,也不太敢出陣,若表演不好,會沒面子。

振興社的宋江陣成員全盛時有七十二人,現在大約有五、 六十人。雖然不比以前的農業社會,但仍有年輕人來學。振興 社的成員大部分都以漁業維生。

振興社師父多,拳種也多。現在尚有三個六、七十歲的老師父在教,分別是林君逢、薛從和洪清花。他們都是本庄人,義務傳授,沒到其他地方教,以前還有一位師父叫「青山」 (似乎姓蔡)。通常一個師父教十個學生,約一個星期之後,再集合練習。這些師父多少都懂一些接骨、藥理等。如林君逢,便在水尾開設一間國術館。

振興社現在的「頭叫師仔」是林財,他是頭旗手。宋江陣中有三面旗,主要由頭旗表演。薛壁玲則是現任館主,負責聯絡師父,他本身會打鼓及舞大刀。

振興社的拳路以硬拳爲主,如太祖拳。兵器現在都放置 在廟內;藥簿、拳簿則在師父手邊。出陣時,會祭拜本庄的王 爺。

振興社村內出陣,純爲義務,村外則要收費,金額多寡,

則視路途而定。中部地區,通常是六萬五千元,約有五、六十 人出陣。出陣收入分爲三部分,上繳村廟、用於買服裝、兵器 的「公金」各占三分之一,其他則給成員零花。

振興社不論「好歹事」都會出陣,不過,「歹事」用另外 三面旗子,但「好事」出陣的那三面旗,與「歹事」出陣的旗 色相同。現在練習的時間,和以前一樣是晚上。以前大家只要 聽到鼓聲,就會自動到練習場所,因爲師父很嚴,如果有人遲 到了,會被師父責罵。

振興社和同系統的伸港定興村振興社獅陣有來往,和其他 館就較少往來。振興社的成員都是本村的人,沒有向外地調人 手。

——1995年7月15日訪問薛壁玲先生(38歲,館主),陳瓊 琪、陳彦仲採訪,陳彦仲整理記錄。

溪口厝鼎蓬園(北管)

鼎蓬園約距今八十餘年前成立,確切時間已不可考,館址 位於曾家村村廟正安宮內,因目前正安宮正在重新整建,故暫 以籌備處爲館所。正安宮主祀五府千歲(溫府爲主),鼎蓬園 每年都會義務參加該廟八月十六日的祭典。

鼎蓬園在戰後初期非常興盛,還曾上棚演戲,戲服是向彰化茄苳腳的曲館租來的。因爲來教腳步的「金蘭先」(應是林金蘭)是該館出身,故鼎蓬園與之常有往來。比較重大的幾次演出有:第一任伸港鄉鄉長就職典禮時,受邀演子弟戲,來觀賞的人數逾千人,街道擠得水泄不通;其次是彰化縣長陳錫卿上任時,鼎蓬園也去彰化排場,那次的規模很大,幾乎彰化

地區的曲館都出動,如梨春園(「大媽館」)等,鼎蓬園還與別的軒「拚館」,雙方都非常好勝,誰也不認輸。所謂的「拚館」,並沒有比賽演戲,而是大家出陣時,都會攜帶自己館的「館棚」,即一頂有四角可收疊的布棚,上面通常會繡館號(館名),雙方人馬遇上時,便就地架起「館棚」,在其下排場演奏,主要是比誰的曲牌多。因爲軒、園不同派,音樂內容也不盡相同,即使是同支牌子,吹的「工尺」也不同。以前北管興盛時,「拚館」是常有的事,如四十幾年前,就常與隔壁村(埤墘村)的同樂軒「拚館」,但現在已很少有此情形。

戰後曾請的「先生」有和美的「打謝旺」(偏名,本名似乎是蔡旺),他原是布袋戲班出身,後來學北管;「青山」也來教過,但不知是哪裡人;彰化梨春園出身的花壇白沙坑人「江漢先」和茄苳腳的「金蘭先」來教「腳步」。每位傳授的時間約二館左右。受訪者已不記得「先生禮」的金額,而出陣的收入,都被「先生」拿走。

本館學過的扮仙劇目有《長春》、《卸甲》(最困難的曲目);西皮有《滿朝笏》、《大拜壽》;福路有《吳漢殺妻》等。館內的總綱抄本,大部分毀於八七水災,目前只有少部分館員自己的「曲旁」(單個角色的唱詞)與一些吹譜。曲目方面,喪事多以吹打的牌子爲主,而喜事較常唱曲。

目前鼎蓬園的館員僅存八位,主要有曾金傳(館主)、 黃水色(武場)、林戶(頭手吹,八十歲)、曾百川(班鼓) 等。以前有個館員洪富財非常厲害,吹打唱兼擅,可惜四十歲 就過世了。現在鼎蓬園吹、打尚可,唱曲就不如從前了。預計 在活動中心蓋好後,再教一些新手。

曾百川之父原是本鄉埤仔墘人,自小被曾家村人收養,對 北管很有興趣,擅打大鼓。曾百川受其父影響,十三歲就開始

學北管。他現在常與埤仔墘同樂軒及和美鎭小月眉「金逢仔」 主持的大鼓陣搭配出陣。

本庄一九九六年四月將往南鯤鯓、麻豆等地「刈香」,鼎蓬園也會出二陣,一陣北管五人,一陣大鼓陣三人,這是最簡便、小型的陣頭。今年年底,村廟正安宮落成建醮時,鼎蓬園也會出陣。每年三月二十三日左右,伸港鄉的大廟福安宮媽祖在鄉內十八庄「逡庄」時,鼎蓬園則必定出陣。

——1995年7月12日訪問曾金傳先生(72歲,館員)、林户先生(80歲,館員)、黃水色先生(館員),陳瓊琪採訪記錄。1996年4月9日電話訪問曾百川先生(60歲,聯絡人),林美容訪問記錄。

泉州厝新錦珠(南管、九甲、歌仔戲)

新錦珠在十幾年前就有了,至於建館時間,大概還要上溯一、二代。當時因爲一些長輩說,泉州厝的曲館經常解散,就推選幾位總理,募些錢來教。起初,成員有三、四十人,現在大約有五、六位,只要有人來請,就會出陣,通常是唱曲和打牌子。由於現在經濟情況較佳,迎神時較會多請一些陣頭「鬥鬧熱」。不過,這已是老人的純娛樂了,年輕人事業繁忙,也沒空參加。村長曾經鼓勵大家來學,這些老團員也可以免費教曲,但還是沒人要學。

新錦珠原本是純南管,後來,有一任館主「添順」開始租 戲服,演歌仔戲、九甲,就變成職業戲班。新錦珠從此成了二 路,職業戲班那路有「上棚做」,南管這路只有曲館。至於新 錦珠這個館名,是自古傳下來的。

新錦珠以前的「先生」有本身也會北管的鹿港人「阿陣先」,以及師承「雨先」的本地人「明旺先」。「雨先」曾在彰化、麥寮、線西牛埔及本鄉埤墘、溪底教過。至於現在,則是和美塗厝里人葉赤牛在教。

新錦珠現在的六、七個成員都已六十多歲,以耕田維生。 從古至今,都沒有女性成員。

以前樂器都由募捐的錢購買,後來大家有錢,就各自購買。以前公有的樂器大部分都在頭手弦周火旺處。除了新錦珠 之外,周火旺也參加員林的生新樂、新麗園。

受訪者林金連學過【一江風】、【二凡】、【番竹馬】等 牌子,還有九甲曲牌數十首,以及曲牌【將水】等。

新錦珠不論「好歹事」都會出陣,喜、喪事曲白不太一樣,韻(指曲調旋律)則差不多。以前出陣都是義務,後來就有收費,通常是用來支付「先生禮」。至於村廟「鬧熱」時,仍爲義務性質,並不收費。

新錦珠和線西牛埔、和美、白沙坑一帶的曲館都有來往, 不限於南管,例如和美的和樂軒、成樂軒等北管的曲館,與新 錦珠也都有來往。以前較少聽過南管「拚館」,而以北管「軒 園咬」居多。

新錦珠奉祀田都元帥,有一尊金身,現在奉祀在葉赤牛家。新錦珠並沒有固定的館所,以前在村廟泉安宮練習。泉安宮主祀呂府千歲,九月十五日聖誕。泉安宮很久以前就已存在,但這二、三年已翻新過。

——1995年7月14日訪問林金連先生(68歲,館主),陳瓊 琪、陳彦仲採訪,陳彦仲整理記錄。

七頭家銀德堂(金獅陣)

本村大姓爲柯姓,祖籍泉州。村廟文德宮,奉祀五府千歲 (朱姓),九月十六日爲「神明生」。此外,每年三月,會去 麻豆、南鯤鯓「刈香」。

銀德堂是七家村唯一的武館,大約於七、八十年前成立, 受訪者陳園在十七歲時參加。戰後初期是銀德堂最盛的時候, 每次出陣,總有七、八十人,其中五、六十人拿「傢俬」,十 餘人打鑼鼓。以前村內人少,溝通容易,現在村民多,且現代 人也較不相信獅陣,武館也就漸漸解散。昔日是由柯金鼎(現 年四十幾歲)聯絡,兼著教一些伸港國中的學生。

銀德堂的師父都是義務指導。許皮曾來此教了四年,也曾在別的地方教過二、三天。他本身會中醫、草藥等知識,但大部分都傳給兒子許金鍊;陳園雖然是「頭叫師仔」,在草藥方面,他謙稱只學到一點皮毛而已。許金鍊目前則在彰化開了一家「金龍接骨院」。

銀德堂的金獅陣具有鎭邪及保平安的作用,因此獅頭不 能隨意舞弄。獅頭一出門,大家都會塞紅包。獅頭也可以讓小 孩保平安;若家中被孤魂野鬼侵擾,也會請獅陣去驅邪。通常 「好事」與「歹事」使用不同的獅頭,「歹事」出陣的獅頭不 能回館,必須燒掉。以前出陣回來,都要祭拜獅頭,但現在已 比較隨便了。銀德堂爲義務出陣。現在「傢俬」和獅頭都放置 在廟內。還沒「散館」時,和頭前寮的金銀堂較有來往。

銀德堂的獅頭以前是「籤仔獅」,師父會自己做。現在是「凸頭獅」,花幾千元買的。銀德堂的金獅陣沒有「獅鬼仔」,「獅鬼仔」是用來充時間的。通常正式的獅陣,沒有「獅鬼仔」的設置。

銀德堂祭拜獅頭和館號。館號用紅紙書寫,貼在牆上,每逢初一、十五,要叩拜獅頭,意思是叫醒獅頭。銀德堂的館號,則因師父屬和美頭前寮金銀堂而命名。

以前練習的時間是每天晚上,誰家前埕較大,就去誰家練習。學過的拳種有白鶴拳(軟拳)。住在和美頭前寮的拳頭師 父許皮,每晚都會來教。

——1995年7月15日訪問陳園先生(67歲,館員),陳瓊琪、 陳彦仲採訪,陳彦仲整理記錄。1996年4月9日電話訪問陳 園先生,林美容訪問記錄。

埤仔墘同樂軒(北管)

〈訪問柯來馬先生部分〉

同樂軒創立於一九五八年八七水災的前數年,第一代子 弟及創館情形,已不可考。同樂軒屬村庄公有,義務爲庄內及 村廟順安宮演出。順安宮創建於約十五、六年前,主祀五府千 歲,祭典日期爲每年八月二十一日。同樂軒以前的館址都是隨 著館主或奉祀西秦王爺的爐主而遷移,沒有固定的練習場地, 直到順安宮蓋好後,才設於廟內。

同樂軒先後聘請的曲師有「阿火」、柯邦引、林阿港、李子聯。「阿火」是柯來馬上一代的「先生」,和美人,職業布袋戲班出身。柯邦引是柯來馬之父,也曾是同樂軒館主。他學成後,曾在布袋戲後場待一陣子,才回來同樂軒教曲。

林阿港與李子聯都是彰化集樂軒的師兄弟,「阿港先」來 同樂軒教了約六、七館,當時住在同樂軒,故還有食宿開銷。 柯來馬大部分都跟「阿港先」學,曾學過的戲齣有《天官賜

福》、《醉仙》、《封王》、《三仙會》、《三仙白》、《黄鶴樓》(西皮)、《哪吒下山》、《渭水河》、《晉陽宮》、《斬瓜》等。四、五十年前,同樂軒經常上棚演戲,約演過十幾台戲,連新營、柳營、下營、伸港福安宮等地都曾去演出。那時的身段、「腳步」都是「阿港先」教的。除同樂軒外,他還曾在沙鹿、清水、本鄉汴頭村、和美湖內里、彰化磚仔窯等地教過。

李子聯在林阿港之後來教,從三十年前斷斷續續教到現在,但目前仍在教,學習的子弟也由中生代轉爲年輕一輩,有的還是國中生,故大部分都在暑假時才請他教。李子聯來教曲,都是當天來回,故「館金」還包含車錢,不是以傳統一館四個月計算,而是以一天八百元計酬。李子聯教的戲齣都是常見的,如《醉仙》、《三仙會》、《哪吒下山》等。現在學習方式和以前最大的不同,是可使用錄音機輔助學習,學習效果和速度都增快許多。

同樂軒在初創時期過後,曾沉寂一段時日,直到第二代的 柯和與柯邦引重新召集村內人手,才又興盛起來。柯邦引那一 代常演戲,但並沒買戲服,都向集樂軒租借。到了柯來馬這一 代,就較少演戲,館員尚有二十幾個。與柯泗發(現任館主) 一起學的師兄弟,約有三十幾人,現在最年輕的一輩,則有 二十幾人。同樂軒是彰化附近幾個軒中人手最充足的,不必向 他館借調人手。目前館內的頭手弦吹是柯榮德(六十六歲), 他是「阿港先」的「頭叫師仔」。館內新一代的成員也有三、 四位女孩子,表現都很不錯。

〈訪問柯泗發先生部分〉

據柯泗發表示,同樂軒出陣的範圍不限於本庄,若外地激

請也會去,但在庄內演出是義務,若外地,就需要收車馬費。 出陣時大概需五、六人,若要熱鬧一點,亦可十一、二人。該 館喜、喪事都參加,喪事較常用【不是路】、【山芙蓉】等曲 牌;而喜事就用【鬥鶴鶉】,這是可以帶詞唱的曲牌。

同樂軒的部分經費由村內較有錢的人「寄付」,但館員若要學曲,還是得幫忙支付「先生禮」,柯泗發當時是一人出一萬元。由於埤墘村沒有社區活動中心,沒有名目可向政府申請經費。柯氏認爲,其實同樂軒的活動力比其他村的曲館強,但別的館可向政府申請補助,他們卻不能。

與同樂軒較有來往的曲館有本鄉汴頭十八張的義樂軒,因 同樂軒的頭手曾去教過。距今約四、五十年前,同樂軒還曾與 曾家村的鼎蓬園「拚館」,當時拚了一晝夜才結束,場面很盛 大。

——1995年7月14日訪問柯來馬先生(69歲,前任館主)、柯 泗發先生(42歲,現任館主),陳瓊琪採訪記錄。

泉州厝勝錦珠 (九甲)

受訪者葉赤牛在他十九歲時(1951年)參加勝錦珠, 大約待到二十六歲,才自己出來組陣頭。勝錦珠原本是新錦珠,因劇團換團主而改名。原本新錦珠的團主是周九鎮,約在一九五二年賣給姚錦源。當時,葉赤牛、周照鳳夫婦都參加「囝仔班」,葉赤牛學的是文武場,前場也會(若欠人手時,才會湊著演);周照鳳是前場,但並非擔任重要角色,多是花旦之類的配角。勝錦珠最主要的角色有三位,分別是吳燦珠(歿)扮苦旦、姚玉華扮小生、張玉英(歿)扮小旦。現在尚

在世的,只有姚氏一人,但她多年沒有接觸,可能也極生疏。 張玉英自勝錦珠退出後,曾在一九六七年組新金英九甲劇團, 但張玉英過世後,劇團也解散了。

由於勝錦珠是職業劇團,需要豐富的劇碼應付演出,故前後請了多位「先生」來教曲及身段。最早的一位是「雨先」(林雨),這附近的許多南管團都是「雨先」傳的,葉赤牛並不是跟「雨先」學,而是向其徒弟蔡明園學,蔡明園教的大部分是九甲曲(即【將水】、【慢頭】等);其次是從鹿港來的「紅面動」(可能是施動勳),他是眞正的「洞管先生」,教的是大曲(又名洞管曲),如〈共君斷約〉、〈心頭傷悲〉、〈不良心意〉、〈重台別〉、〈出漢關〉、〈山險峻〉等,主要傳的徒弟是吳燦珠。接下來的「先生」,還有施五南、「萬吉先」(可能是雲林人)、「順吉先」(大甲人)等,其中「順吉先」主要教「腳步」。當時的「先生」還有一位施清河,但他只教後場,沒有教前場的唱曲、身段。

勝錦珠主要都在內台演出,不像現在的野台戲。當時(約1952~1959年)彰化地區有許多戲院供戲班演出,一個月演三次,每次連演十天,幾乎都是滿座。票價大約一、二元,而演員一天的薪水也只有三、五元而已,據葉赤牛記憶所及,他自己最初是一天五塊,後來漲爲八塊錢。團中薪水最多的,是「紅面動」及苦旦吳燦珠,他們二人一天可拿二十元(後來調升爲二十五元)。而一般搭布景的,都只有一天三元而已,可見當時要角的待遇頗爲豐厚。

勝錦珠常演的劇碼有《火燒百花台》、《珍珠寶塔》、《陳三五娘》、《張生跳牆》(即《西廂記》),其中,《張生跳牆》是臺南戲班的「王仔火」來教的,此戲極難,詞句又文雅,非一般口白,著實花了團主不少錢才學會。其他的曲

目,如九甲曲及洞管曲都學得頗多。演出時所用的樂器,包括 扁鼓、鑼、大小鈔、響盞、板、三弦、殼仔弦、大廣弦、吹、 噯仔、南琶(橫抱式)。隨著人數減少及九甲仔的沒落,南琶 已極少用,簫也已不用。

葉赤牛夫妻自勝錦珠「散團」後,都自組陣頭出陣,但未 特別取團名。「好歹事」都會出陣,出陣也會用北管的大鑼, 但曲目還是「南」的,喜事場合通常演奏【百家春】、【小八 板】;喪事場合則演奏【二錦】、【悲串】。葉赤牛家中奉祀 一尊田都元帥的金身,祭祀時會供果,如果生意較好,則會扮 仙,一般都扮《三仙》。

——1995年7月13日訪問葉赤牛先生(62歲,曲館先生)、周 照鳳女士(59歲,館員)。陳瓊琪採訪記錄。

泉州厝正新麗園

正新麗園由新錦珠分出,時間比勝錦珠稍晚。現任團主爲 周添順,但因周氏日前生病住院,家人又外出演出,遂訪問葉 赤牛。葉赤牛並未參加正新麗園,只在人手不夠時,去後場幫 忙,對正新麗園的歷史也瞭解不多,僅知正新麗園現在已全部 改演歌仔戲。值得一提的是,目前臺灣僅存的職業九甲劇團員 林生新樂,其團主周水松原本是新麗團(正新麗園的前身)的 團員,離開之後,才自組生新樂,爲純粹九甲劇團。

——1995年7月13日訪問葉赤牛先生(62歲,鄰館館員),陳 瓊琪採訪記錄。

新港新和興友誼團(北管)

新和興友誼團並非伸港本地的曲館,而是由一些有興趣的 人集合,大約在二十年前共同開館。受訪者蔡來福原本要取名 爲復梨園,後來,和美火燒庄的高水彬改名爲「新和興」。高 水彬曾在布袋戲班擔任後場,他爲了學一些牌子,而加入新和 興。

新和興剛開館的時候,有十幾個成員,那時出陣都不必調 人手。有次去彰化的康樂廳參加比賽,還得了名次回來,那時 大約是「水塗」當鄉長、被捕入獄的時候(約1970年代)。

蔡來福本身是新和興的「先生」,不過,他說館內沒有所謂的「先生」,都是大家互相教導。通常都是找一些以前學過的人,像和美塗厝四春園的陳松宜,也來參加。蔡來福原居臺中大雅鄉,出身於大雅雅梨園,那時還曾「上棚做」,不過,學戲並不簡單,蔡來福只有演過一齣戲而已,那時他大概二十餘歲。蔡來福三十年前搬來伸港,他在新和興教的第一齣戲是《哪吒下山》。

蔡來福師承福興三汴頭的林本松,人稱「老鵠松先」,亦 爲大雅雅梨園出身。他教過臺中新春園、清水仙藝園、大雅雅 梨園、豐原豐聲園、伸港等地,一年在家不會超過十天。林本 松若沒教館,就和人賭博。他雖然失聰,但若學生唱錯,他仍 會發覺。

此外,劉維羆負責教打鼓,住在豐原,出身豐聲園,蔡來福也跟他學打鼓。雅梨園的「庭春先」(神岡人,已歿)則負責教「腳步」,他也有教曲,是蔡來福岳父的結拜兄弟。

新和興學過《破五關》及《哪吒下山》等戲齣,《三 仙》、《醉仙》、《三仙會》等扮仙戲及【鬥鵪鶉】、【大班

祝】、【番竹馬】等曲牌。新(西)路比較少。至於曲簿,因為時間太久,早已亡佚。現在,蔡來福家中還有些個人的樂器,至於公家的「傢俬」,大部分都已損壞。這些樂器都是以前各自出錢購買的。

以前曲館出陣,大約有三、四千元的收入,現在大約五、 六千元,都當做「公金」,由一名總理負責。以前有一位總理 叫薛南洋,他是本鄉蚵寮人。

若有人來邀請,本館就會出陣,無論「好歹事」都會參加。此外,自強路的百姓宮八月十三日祭典,新和興也會去「鬥鬧熱」,不過,之前是由同樂軒出陣。百姓宮前的場所,就是新和興練習的地方。但是,自始至今,新和興還未有「上棚做」的經驗。

新和興和曾家村的鼎蓬園常有來往。鼎蓬園的館主是曾百 川。至於「拚館」的情形,只有豐原那邊才曾發生。

新和興奉祀西秦王爺,由每年爐主輪流供奉,目前由七頭 家村負責。

——1995年2月10日訪問蔡來福先生(70歲,曲師),陳瓊 琪、陳彦仲採訪,陳彦仲整理記錄。1996年4月9日林美容 電話訪問記錄。

埤仔墘順安宮龍陣

順安宮龍陣雖使用順安宮的名稱,但並非村庄公有,而是 柯泗發(負責人)等人私下創立的。成立的原因,是同樂軒的 「先生」林阿港也會舞「文龍」,遂順便傳授同樂軒的子弟, 最初學的人,就是柯泗發等幾位。

林阿港傳授的時間不長,約十一年前,又有一位鹿港「先生」黃錦德來教,教的是「武龍」,黃錦德由中國來臺,義務傳授,不收分文。除了埤墘村外,黃氏還教過鹿港國中的龍陣及兵營裡的醒獅團,傳授的時間均十年以上,皆不計酬。

目前,順安宮龍陣已購置五隻龍,大的有十七節,價格 十八萬元;小的有十一節,約九萬六千元。這些龍都由中國製 造進口,經費來源主要爲出陣收入,若當日來回的話,出一團 三十六至四十人的龍陣,要九萬元,其中只補貼些許車馬費給 團員,其餘都做爲「公金」,才能購置昂貴的龍身。

團員目前約有四、五十人,大多數是年輕一輩的,也有當 地村子的國中生。由於龍陣性質與武館不同,爲表演性質,並 沒有學拳法、兵器等項目,純粹演練陣式而已。本陣與村庄、 村廟都沒有關係,只要別人激請,就會出陣。

——1995年7月14日訪問柯泗發先生(42歲,負責人),陳瓊 琪採訪記錄。

第二章 線西鄉的曲館與武館

線西鄉在彰化縣北部,西臨臺灣海峽,地當「番仔溝」 下游入海處,屬於彰化隆起海岸平原。清領乾隆年間(1736~1796),泉州籍柯、黃、周三姓移民入墾。因位處半線之西,故名,昔屬「線西堡」轄域。

目前所知,線西鄉共有四個曲館,寓埔錦麗華、塭仔村 振興閣以及下犁安樂成三個,屬南管系統(安樂成爲南唱北 打),頂犁鳳梨園則屬北管系統。此外,塭仔還有一個大鼓吹 陣。

就成立時間而言,以鳳梨園最早,約於明治四十二年 (1909)成立,但已於二十幾年前「散館」,其次爲塭仔大鼓 吹陣,於大正初年(1912)成立。南管曲館中,安樂成於日治 時期即已存在,錦麗華於一九四七年成立,振興閣最晚,成立 於一九五〇年代,也已「散館」。

在師承方面,錦麗華屬「雨先」(林雨)系統,與伸港鄉 溪底錦麗珠、泉州厝新錦珠、泉州厝正新麗園及職業九甲劇團 泉州厝勝錦珠同一師承。振興閣及安樂成同是陳重節所教,其 中,振興閣館號是由陳重節命名,安樂成在陳重節之前,係聘 「老霸先」(陳重節之父)爲「先生」。鳳梨園方面,因成員 多已逝世,相關資料均難取得。

至於出陣及演出的情形,錦麗華在「雨先」傳授期間,曾

上棚演九甲仔三、四次,義務爲庄內「神明生」、喜事、入伍等活動演出,但較少爲喪事出陣;若庄外邀請出陣,則有酬勞收入。振興閣舉凡庄內神明「鬧熱」、「好歹事」的邀請,都義務出陣,也曾到外庄助陣。若外庄邀請爲喪事出陣,請主給紅包才收取,若缺人手時,則會請同師承的安樂成幫忙。安樂成方面,除神明「鬧熱」外,庄內外「好歹事」的邀請,也會出陣,若爲公事出陣,全屬義務,倘係私人邀請,則有酬勞收入,據聞該館曾與別館拚過排場,一連好幾天,但詳細情形則不清楚。

錦麗華因部分團員過世或移居外地,遂逐漸解散。爲使曲 館繼續存在,改變型態爲老人會組織,除保存民俗活動外,也 讓老人有正當休閒與去處。目前,除南管之外,還有其他多種 活動,會員二千多人,是一個相當有活力的組織。

目前所知,本鄉有三個武館,分別是頂庄鳳英社、溝內永春社以及頂犁順武堂。就成立時間而言,最早成立的武館爲順武堂,於昭和四年(1909)開館,至今尚存,其餘二館約於戰後的一九四六年成立,其中,永春社已「散館」。

本鄉武館師承,可分爲二個系統,一是韋飛雄,一是嘉義新港人盧榮。鳳英社皆師承出身少林寺的韋飛雄(本名韋清林)。拳種方面,鳳英社爲龍拳、鳳英拳(半軟硬拳)、太極拳及鶴拳(軟拳)。永春社師承黃鳳山(黃燈員),功夫由少林寺出身的父親所授,該館拳種以永春拳爲主,屬軟拳,以前曾聽師父說,永春社可能是由女性傳下來的。

順武堂師承盧榮(人稱「番仔榮」或「鱸鰻榮」),與大 城鄉菜寮順武堂同一師承,主要習太祖拳,開館至今,已經教 到第五代,從第四代開始,有女性入館學習。

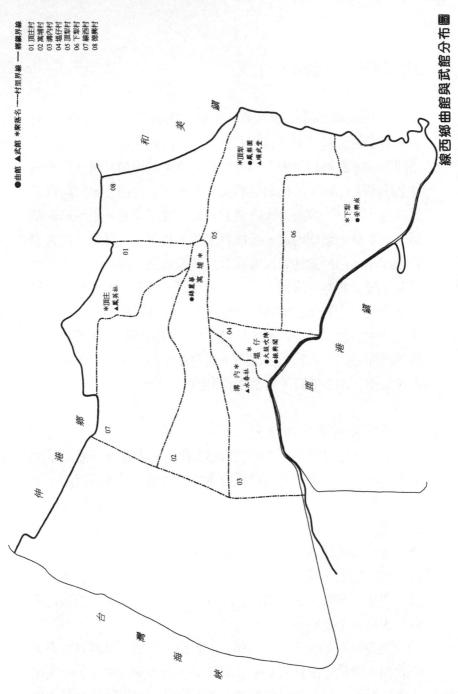

頂庄鳳英社 (獅陣)

本庄公廟爲護安宮, 主祀媽祖、朱府王爺, 例行的祭祀日期分別是三月二十三日和九月初一, 因此, 往年至少爲神明出陣二次。該廟目前因爲經費短缺, 故未請陣頭。現在爲神明「迎鬧熱」出陣, 所指的是順安廟主神「大將爺」, 祭典日期爲四月十二日。傳說「大將爺」曾要到臺灣當官, 不幸翻船罹難, 地點就在該廟附近, 因骸骨未散, 託夢要求奉祀, 庄人遂爲之建廟。由於當地居民大部分以漁業爲生, 建廟之後, 「大將爺」變成當地守護神, 庄人非常感佩, 香火一度很興盛。曾有乞丐把「大將爺」偷請到苗栗後龍, 該廟從此不再靈驗, 後來, 「大將爺」自己回來, 於是香火又轉爲興旺。鳳英社於十幾年前開始爲「大將爺」出陣, 甚至每年四月份「大將爺」到苗栗後龍「刈香」時, 也都義務出陣。

〈訪問辛金圳先生部分〉

頂庄的公廟是護安宮, 主祀媽祖、朱李池府王爺。當地的武館鳳英社,由當時的村長何達招募設館。發起原因除了神明「鬧熱」以外,也爲了讓庄內的人團結,並可藉此防範盜賊的侵犯。最初,因童允龍本人熱心,且他家外埕較大,所以館址、練習場所便設在該地。四個月後,怕會影響他的家人與附近村民的睡眠,遂遷移到庄內的「夜舍」(日治時代日本人所蓋,或稱「學舍」,類似今日的育樂中心)練習,只須繳付電費,場地完全免費。

鳳英社在戰後五年(1950),聘請韋飛雄(韋清林)來本 庄教館。韋飛雄最初原是來臺灣遊玩,後因無法維生,便開始 「走江湖」,當時的村長何達就聘他授武。韋飛雄係少林寺出

身,他在少林寺學的是龍拳(屬半軟硬拳),目前八十多歲, 住在新竹,已經不再教館了。

章飛雄曾在臺中、豐原、鹿港、埤頭以及彰化市大埔教 過。他本身會中醫,草藥、接骨、內科、醫傷科等傳統知識都 很內行。但受訪者辛金圳不知道韋氏當初是向誰學的,只知道 其師父可能是少林寺的人。

辛金圳是現任館主,目前自己開設國術館。他十四歲就向 韋飛雄學草藥、中醫、接骨等。至於看風水這方面,則源自祖 傳事業。韋飛雄在本庄教八個月後,就因其他成員缺乏耐心、 不想學,而沒有繼續傳授,後來,他向陳水生租屋經營藥店, 要辛金圳去幫忙煮飯、燒茶、製藥、煉製膏藥、配藥等工作。 八七水災(1959年)時,藥店不幸被沖倒,未繼續經營;後來 轉爲國術館。辛金圳學到二十六歲時,韋氏認爲已學成,便把 國術館交給他,自己遠赴新竹。

從前學習的人有一百六十多人,每回出陣也有五、六十人 參加,但現在都已散佚。他們以前學過龍拳,此拳的特色是會 「黏手」。武器方面大致有鐵尺、雙刀、掃刀、大刀、雙叉、 棍等,但都已經在八七水災時流失。

臺灣的獅頭種類有「閉口獅」、「開嘴獅」、「兩廣獅」。鳳英社的獅頭是「閉口獅」,與別館的獅頭較不同,因為獅子的額頭較凸,是韋氏友人製作贈送的。韋氏也會製作獅頭,但未在本館自製。鳳英社有「獅鬼仔」,但另一受訪者何枝說,「獅鬼仔」可有可無,並不重要,它的作用是提供娛樂而已。至於銅人簿、藥簿,目前皆放在豐原何枝長子家中。該館所拜的祖師爺是達摩祖師。

經費的由來,是把庄人的樂捐作爲「先生禮」、買「傢 俬」的公金。當時因爲大家的經濟能力並不好,故數額不多。

平時庄內神明「鬧熱」,全是義務出陣;若有庄人入厝,也會 出陣。一般入厝出陣,獅頭都會去踏五方、七星、八卦陣、 二十八宿、三十六天罡、七十二地煞,一條龍(一百零八 步),看請主要求哪一種,再去排陣。除此之外,不爲庄內外 的「好歹事」出陣;出陣所收的酬勞金額不一,全交由師父管 理,若請主以香菸犒勞,則會分給出陣的成員。

昔日練習時間都在晚上八點,至十點結束,因怕學太晚, 導致成員睡眠不足,影響隔天工作,學了一個多月之後,又怕 師父肚子餓,成員開始每天輪流爲韋氏準備點心。

至於演出的場合,除了神明「鬧熱」需要外,並未前往別 庄助陣過,主要原因是該館成立時間很短。辛金圳十四、五歲 時,共出陣過兩次,都是爲迎接到北港「刈香」歸來的神明, 分別自和美、水尾二地迎接神明「回駕」。

〈訪問何枝先生部分〉

當地的武館鳳英社,大約是戰後次年(1946)成立,後來 因遇到八七水災,「傢俬」全部流失,加上成員越來越少,所 以,有將近十幾年的時間未出陣。直到一九七四年,才由張錦 德聚集庄人練習,但性質已由公有變成私人設置。當時,成立 武館的發起人與館主是村長何達,因以前「媽祖生」,都得聘 請他人出陣,覺得很不方便,遂興起自組陣頭的想法。而且, 練拳頭可以鍛鍊身體,因此,經過村民大會決議通過而設館。 先由村長招募,館址設在童允龍家中,因童氏認爲自己的房子 較寬廣,主動免費提供。一九七四年移館至張錦德家中。何達 擔任村長二十多年,館主也當了很久,直到八七水災「傢俬」 流失,才收起來。但那時還沒有「散館」。

歷年來,該館只請過一位原籍中國廣東的韋飛雄來教武,

他住在臺中市「竹管市仔」(鄰近中華路、原子街)旁,他來本庄時,大約一、二十歲,目前人住在新竹。韋氏在本庄教了三、四年,是由何村長聘請。當初,庄內有一位據說師承中國武師的先輩,名叫林朝興,村民都稱呼他「阿叔仔」,林氏對接骨和拳頭都很內行,但他發誓不教徒弟(原因不明),才改聘韋飛雄來傳授。雖然如此,林朝興也經常跟韋飛雄交流。林氏於四、五年前去世,大約享壽七、八十歲。韋飛雄在本庄時,都住在陳水生(非館員)家中,陳氏擅長空拳、鎚仔拳,本身也具備接骨、草藥的傳統知識,但不知韋氏的武術師承,也不清楚是否教過其他地方。

頂庄鳳英社的「頭叫師仔」不詳,但林萬枝、張錦德、 何枝、許漢章都曾擔任過韋氏的助理,其中,張錦德是現任館 主,以捕魚爲業,張氏本身並未開設國術館,目前仍義務指導

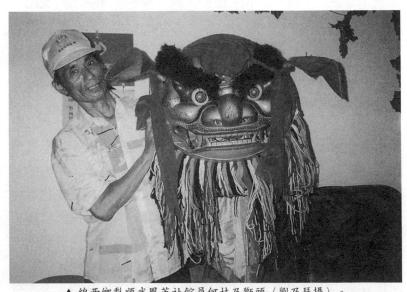

▲ 線西鄉犁順武鳳英社館員何枝及獅頭 (劉乃瑟攝)。

庄內新加入的成員。張氏沒學接骨,但會開一些撞傷的青草藥方。當年韋氏並沒特別教他們藥理和接骨方面的功夫,都是成員自動去問,韋氏才傳授。

設館之初,有一百零八人學武,後來有興趣的人越來越少,最後出陣時,大約只有三十人左右。他們以前學過鳳英拳(屬半軟硬拳)、太極拳(軟拳)、鶴拳(軟拳);兵器方面,都不是真正的武器,全用「白鐵」製作,像所學的大刀、單刀、雙刀、鎚仔、鎗仔,對打時,都已經是套好的,拳頭也一樣都是學套拳。「傢俬」以前放在何村長家中,但八七水災時,這些「傢俬」和獅頭全都流失。

獅頭屬紙製的「合嘴獅」,是村長請人製作的。以前獅頭 重約三十斤以上,現在一般都用鋁製,比較輕便。該館並沒有 「獅鬼仔」,也沒拜祖師。

經費是經村民大會同意,每人各自捐款一部分,所得款項 全當「公金」,做為「先生禮」、買「傢俬」等費用的支出。 當時的「公金」只有幾百元,因適逢戰後,大家經濟狀況較 差。義務為神明「鬧熱」或庄人入厝、入伍等出陣,並與外庄 相互助陣,若請主以香菸、手帕犒勞,則會分給出陣的成員。 至於喪事、結婚,一般都沒有出陣。

以前練習時間都在晚上六點至十一點。十一點至十二點 時,韋氏會要一些心地善良且學習能力較強的人留下,另外傳 授其他技能。當時是在童允龍家中練習,並沒有準備點心的習 慣。韋氏不在本庄教之後,他們比較少練習,但韋氏也經常往 返指導,前後達十年左右。另外,同獅陣的人也會向成員講解 一些步法,互相研究,尤其是伸港鄉東溪底的獅陣。昔日演出 的情況,主要是因爲韋飛雄跟他的師兄弟都是廣東人,當時一 起住在臺中「竹管市」,才聘請他們去湊人手,那時,大約有

十幾人曾去助陣。

——1995年8月22日訪問辛金圳先生(60歲,館員),8月29日 訪問何枝先生(63歲,館員),劉乃瑟採訪記錄。

寓埔錦麗華(九甲、牛犁歌陣)

寓埔在日治時代名爲牛埔,庄內公廟有二座,分別是順安宮和永安宮,主神皆爲「順正府大王公」,祭祀的日期是九月初五。本庄曲館名爲錦麗華,創立於一九四七年,由於當年「林雨先」所教的陣頭名稱皆有「華」字,因此以錦麗華命名。發起人即是受訪者之一的黃竹火,時任村長,並連任長達三十幾年,黃氏認爲庄內的迎神賽會,應有自己的陣頭,才比較熱鬧、方便,同時也可教孩子多識字,因而設館。該館最初設在黃條家中,往後未曾再遷移。

錦麗華最初是聘請七十多歲的大甲人「雨先」(林雨)來教,他若健在,已上百歲。林雨出身戲班,但館名不詳,經常在九甲仔中扮演丑角,凡是他教過的館,都會讓成員上棚演戲。錦麗華在學習的三年中,曾上棚三、四次,第一次開棚,是爲了慶祝戰後彰化縣第一任縣長陳錫卿上任而演出。林氏在本庄教了兩、三年,所教的第一齣戲是《取木棍》。林氏曾教過許多地方,包括臺中縣的梧棲、東勢,伸港鄉的泉州厝及彰化市南門口。錦麗華館員曾學過七、八齣戲碼,例如《取木棍》、《丹桂圖》、《秦世美》、《下南厝》、《麒麟山》、《西岐山》、《鄭元和》,曲牌有【將水】、【雙閨】、【相思引】、【福馬】、【玉交】、【水車】、【襖】、【紅衲襖】、【中滾】、【五開花】、【倍思】等。

當時,上棚演戲的戲服,是用「公金」向彰化市「老天興樂器行」租的,平常樂器放置在黃條家中,也曾在丁毓同家放一陣子。該館所奉祀的祖師是田都元帥,當初是用紅紙寫上,放置在黃金土家中祭拜。

因當時庄人生活環境較差,經費來源皆由大家以樂捐方式出資,庄內出陣屬於義務幫忙。若是外庄邀請,有收入時,則全部交給「先生」。至於「傢俬」的修補,係由「公金」挪用,當時「公金」管理人是黃村長。

該館凡是「神明生」、辦喜事、入伍之類的邀請,都會出陣(辦喪事較少)。庄內的神明「鬧熱」則爲義務幫忙,每次出陣至少要有十人。林雨還在本庄傳授時,外庄也曾來邀請助陣,如和美元宵節迎燈及伸港鄉「媽祖生」,都曾來邀請。演出的內容則是學到哪裡,就表演到哪裡。

後期的錦麗華,因成員或移居外地、或逝世,就慢慢散 佚。現在庄內還會的成員有十幾人,但較常參加出陣的只有 七、八人。當時在鄉公所任祕書的黃共斗有鑑於此,便將錦麗 華的型態轉爲老人會,一九八二年正式成立線西鄉老人會,除 了能保存民俗外,也讓老人有正當的休閒活動。黃共斗係該會 的首任總幹事,在好幾年前去世,現任則是黃清賢。老人會目 前出陣的時間不一定,凡是別庄來邀請,或去「刈香燒金」都 會出陣。平時也偶而練習。錦麗華的王藤(已逝,學內場鑼 鼓)與葉三益(頭手,打班鼓),以及下犁的王文慶等三人, 曾先後擔任該會的指導老師。該會除組織南管、牛犁歌外,還 成立太極拳班、漢文班(黃竹火村長和林重輕曾指導過)。線 西老人會目前有會員兩千多人,曾被電視媒體報導過,可說是 一個相當有活力的組織。

——1995年8月14日訪問葉三益先生(62歲,館員)、黃木村 先生(68歲,老人會會員),劉乃瑟採訪記錄。1996年4 月17日電話訪問黃竹火先生(87歲,發起人),林美容訪 問並重整記錄。

溝内永春社 (獅陣)

溝內村的公廟是興安宮,一九八五年興建,每年九月初六 爲五府千歲聖誕。本庄獅陣名爲永春社,師父是黃鳳山(黃燈 員),十六歲自中國來臺,專門「走江湖」,曾在全臺教過獅 陣,會太祖拳、鶴拳,尤其擅長永春拳。另外,黃鳳山也懂一 些藥理,他一切功夫皆由父親傳授。其父爲少林寺出身,曾在 嘉義朴子授徒。

永春社的「頭叫師仔」是黃忠義,十七歲開始學武,自己也曾「徛館」,在彰化快官、舊社的大埔、鹿港的草港教過。 黃氏擅長獅陣、拳頭,另外,黃鳳山也曾特別傳授他經絡方面的醫理。該館的發起人許寶來,爲日治時代的保正,家境富裕。許氏看到每個庄頭都有自己的陣頭「迎鬧熱」,且學武亦可防身,遂在戰後第二年(1946)開始設館。許氏本身未曾學武,但其子則有入館拜師學習。

從前每回出陣都有三、四十人參加,現在則已「散館」。 他們學的拳種最主要的是永春拳,屬於軟拳。當時,該館並無 女性參加,不過,根據目前自己「徛館」的蘇萬翁館主所述, 以前曾聽其師口述,永春社可能是由女性傳授的。該館的獅頭 種類是「合嘴獅」,係黃忠義製作。他們祭拜的祖師是永春祖 師,祖師的聖誕日期,因年代久遠,已不記得了。

經費是由庄人樂捐,而「先生禮」則由成員負擔,若要買

兵器、「傢俬」,皆由樂捐款項支付。至於該館出陣的收入, 全數交給師父處理。

昔日練習的時間,大約是晚上七、八點,地點在許寶來家中,當時並沒有準備點心、吃宵夜的習慣。但師父去別庄傳授時,通常都有供應點心。該館平常較有往來的庄頭是舊社的大埔、彰化快官、鹿港草港,因爲都是同一師承,所以較有「交陪」,也較沒有「拚館」的情形發生。

受訪者蘇萬翁以前是永春社的成員,現年七十五歲,十九歲開始學武,一直學到三十二歲,三十三歲到四十歲轉爲種菜,四十歲後,有人勸他既然有一身接骨功夫,應出來服務,他拗不過盛情,因此,才開設國術館,迄今已三十多年。蘇氏所擅長的是接骨、經絡推拿及藥草等傳統中醫知識。

——1995年8月20日訪問蘇萬翁先生(75歲,館員),劉乃瑟 採訪記錄。

塭仔大鼓吹陣

塭仔庄全庄都是黄 姓,大鼓吹陣很有名。在 黄阿總之父洪判(入贅 黄家)及黄糶兩人時就已 存在。洪判已逝十六年, 享壽八、九十歲,黄糶亦 已逝。大鼓吹陣現有成員 有黃阿總、黃木村、黃清煙 村、黃清煙等人,黃清煙

▼ 線西鄉塭仔大鼓吹陣之鑼 (劉乃瑟)。

彰化學

是黃糶之子。電話訪問當天,成員正好出陣,都不在家,未能 深入探訪。

——1996年4月17日電話訪問黃阿總先生(65歲)之妻,林美 容訪問記錄。

塭仔村振興閣 (九甲)

塭仔村的公廟是寶安宮, 主祀媽祖。當地的曲館以前稱振 興閣, 由於大部分成員都外出工作, 或遷居他處, 該館目前已 「散館」了。

振興閣大約成立於一九五〇年代,由「先生」陳重節命名。當時陳氏曾參考姓名學的書籍,再加上「閣」屬於南管系統,陳氏認爲振興閣不錯,因此作爲館名。陳氏來本庄教導時,已四十多歲,是埔鹽西勢湖人,他除了不會「腳步」以外,其他的樂器都會,尤其是噯仔吹得很美,班鼓、通鼓也打得很好。陳重節的祖父傳到他共三代,以後未再傳承,因此,他的功夫都是祖傳的。

該館並無特別的發起人,當初,是因爲庄人認爲村庄若設 曲館,「迎鬧熱」時會較方便,另外,也因爲大家很有興趣, 遂由村人共同建議設館。庄內的長輩黃萬車時常對他們說: 「要學成功,否則會被人恥笑。」激勵成員努力學習,可說是 當時的精神支柱。

振興閣館址最初設在館員陳達家中,未曾遷移。成員學了 二個月之後,發現皆已會吹奏,於是開始出陣。當時樂器大部 分都是向寓埔村借用,後因陸續出陣,認爲應自己買樂器,較 爲方便。

▲ 線西鄉塭仔振興閣之大鑼 (劉乃瑟攝)。

至於演出情況,凡庄內神明「鬧熱」、「好歹事」的邀請,都會義務出陣。若外庄有喪事邀請出陣,對方有給紅包才拿。庄內若有缺人手,則會請下犁村的人助陣,因爲該村也是由陳重節傳授。而演出內容,通常喜事出陣,會表演對曲、對齣頭、打鑼鼓吹;若爲喪事出陣,則只打鑼鼓吹。

昔日該館到外庄助陣的情形很多,陳重節還在本庄傳授時,就曾到埔里「迎鬧熱」,一連三天,表演對曲、對齣頭。後來陳重節不再教曲,庄內也曾連續三年到伸港鄉汴頭村助陣,迎了三天的媽祖出巡。當時係以打鑼鼓吹爲主,也曾向下型村調二、三人助陣。該館在一九八九年之前還有出陣,現今則已「散館」。

塭仔村振興閣的「頭手」是黃春桂,擅打班鼓(目前開工廠),他與黃進三、萬居二人,爲該館的「公金」管理人。至

彰化學

於經費的來源,學費是由成員自己負擔,買樂器則是庄人捐款 及成員各分攤一半。出陣後若有收入,全數交給「先生」,但 陳氏沒教後,每次收入皆平均分給出陣的成員。

從前館員有二十多人,沒有女性參加,老館員黃振、黃進三已逝世。他們以前學過的曲目有〈看君守刹〉(應爲〈牽君手上〉)、〈鳥鴉曲〉、〈福馬〉及【將水】、【四空】(疑是四空仔北)、【相思引】、【泣顏回】、【倍思】等曲牌,樂器當時放在黃春桂家中,現在則收藏於媽祖廟內。

昔日練習的地點在陳達家中,約從晚上六、七點開始,直 到十一點結束,成員學習的態度都很認真。該館的祖師神位, 供奉在陳達家中,成員剛拜師學習時,以及每次練習前,都要 上香祭拜。

——1995年8月28日訪問雲金賜先生(63歲,館員),劉乃瑟 採訪記錄。

頂犁鳳梨園(北管)

頂型在日治時代就有北管曲館,約與武館順武堂同時成立,二戰時期停歇,戰後再興,但二十幾年前就已解散,成員大多已逝世,難以採訪。

——1996年4月17日電話訪問董鎭杰先生,林美容訪問記錄。

頂犁順武堂(獅陣)

頂犁村的公廟爲「慶安宮」,主神是玉代溫三千歲,大約

有一百年以上的歷史,例行的祭祀日期爲八月初一。

頂犁村順武堂成立於昭和四年(1929),因爲年代久遠,已不清楚發起人的姓名。當初組織順武堂,是爲了本庄神明「鬧熱」、庄人的身體健康以及孩子學武不易變壞而設,因此,上一代的人呼朋引伴來學,並聘請嘉義新港人盧榮(人稱「番仔榮」或「鱸鰻榮」)來教。當時,伸港鄉海尾村的人也一起學習,這是第一代。到了第二代謝治龍這一輩,海尾村人已退出練習行列。

謝治龍是盧榮在本庄的「頭叫師仔」,也協助訓練第三代,目前的館主董鎮杰便屬第三代。以前本庄沒有女性學習, 直到由董氏接手,傳授第四代時,才有女性學員,並且有幾位 學得還不錯。董氏目前係義務指導,教的拳種主要爲太祖拳, 已經教到第五代,全是國小學生。他們平常都在下午四、五點

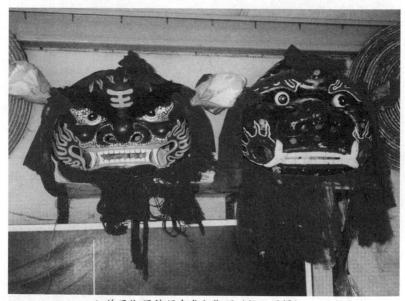

▲ 線西鄉頂梨順武堂之獅頭 (劉乃瑟攝)。

的時候練習。往昔順武堂出陣,都是以庄內神明「鬧熱」為 主,三、四年前,因技藝獲得肯定,也曾應邀到臺北縣永和市 表演。

盧榮若遠健在,應該已有一百多歲。董鎭杰說,只記得盧 氏在他們第三代時,教了大約三年左右。當時,盧氏傳授以太 祖拳(硬拳)爲主,白鶴拳(軟拳)爲輔。日治時代,因爲不 願臺灣人學武,於是庄人各拿一樣兵器回去藏著,所以舊兵器 全已散佚。「傢俬」方面,只保留龍虎旗、頭旗、鼓架,其他 則是後來重新購買。

本館獅頭屬「合嘴獅」,由謝治龍製作,後來被伸港鄉海尾村的人借走,時間一久,也就壞掉了。從前也有「獅鬼仔」,由第三代成員陳福審扮演,自從陳氏過世後,也遺失了。以前所拜的祖師有達摩祖師、九天玄女、白鶴先師、太祖祖師。至於該館以前是否有藥簿,則不得而知。但謝治龍曾跟盧氏學習「藥洗」、藥粉方面的知識,董館主本身也略懂一些。

董氏已不記得昔日買「傢俬」費用的來源,但請「先生」 的錢,都由成員自付。現有的兵器及「傢俬」則是他人捐贈。 以前兵器方面,大致有雙叉、單刀、踢刀、鎗仔、鉤鐮、大 刀、籐牌、棍等,另有龍虎旗、中旗(頭旗)、鼓架等「傢 俬」。

以前練習的時間,主要是在晚上七點左右,沒有吃宵夜的習慣,只供應開水,通常是由成員陳福審負責,「番仔榮」即住在他家。只要是庄內的「神明生」,不管是公廟或私廟,一律義務幫忙,對方以飲料或香菸酬謝,也會接受。至於庄內村民私人的「好歹事」,以及外庄來請助陣的,依照順武堂的傳統,沒有出陣的慣例。因爲該館出陣的目的,都是爲神明「鬧

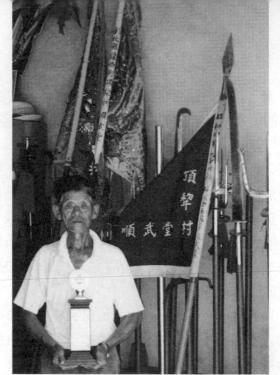

▲ 線西鄉頂犁順武堂館主董鎮杰及傢佈 (劉乃瑟攝)。

熱」。但若順武堂的成員有喪事,爲了表現團結心,則會破例 出陣,義務幫忙。

本庄以前的武館較少,因此很少跟其他武館「交陪」, 也從未和其他武館「拚館」,平時只是同門師兄弟互相往來而 已。

——1995年8月22日訪問董鎭杰先生(69歲,館主),劉乃瑟 採訪記錄。1996年4月17日電話訪問董鎭杰先生,林美容 訪問並重整記錄。

下犁安樂成(九甲)

本地庄名下犁,根據受訪者王文慶表示,曾經在清山寺

主神「夫人媽」的供桌上,發現刻有「底六庄」的庄名,且年代在清領道光年間(1821~1851),因而推測下犁的公廟有二座,即慶興宮和清山寺,主神分別爲王爺及「夫人媽」。當地的曲館安樂成,屬南唱北打。當時的發起人是黃添財,也是館主,黃氏在日治時代曾任保正,家庭富裕,已去世,若健在,應有一百三、四十歲。黃氏當時聘請「老霸先」來本庄傳授。其後的館主爲黃維如,會拉二弦。次任爲王雍,負責請「先生」,「先生」的食宿都由他負責,自從王雍過世之後,庄內便沒再請「先生」來教曲。

▲ 線西鄉下犁安樂成大鑼 (劉乃瑟攝)

起初,安樂成聘請埔鹽西勢湖的「老霸先」來傳授,「老 霸先! 姓陳,名字不詳,來到庁中專教南管,聽說後來在下型 娶妻,生下陳重節。陳重節後來也延續父親在下犁的工作。陳 重節已去世多年,大約五、六十歲時,來本庄教對曲、北管、 南管。他本身除會教曲外,也會「腳步」,各種角色都會演, 曾教渦上棚演戲,這些都是他的父親「老霸先」傳授給他的。 陳重節文、武場兼擅,演奏時亦不用看譜,記憶力很好。另 外,陳氏也會打鼓,是跟別人學的,「老霸先」本身則不會打 鼓,所以未曾傳授給他。

以前「老霸先」教過的地方很多,陳重節也曾到別館教 過,像秀水鄉的大崙等,至於他們所教的詳細地點,則不清 禁。

▼線西鄉下犁安樂成子弟燈 (劉乃瑟攝)

該館之演出場合,凡有關「神明生」或「好歹事」的邀請,都會參加。本庄神明「鬧熱」的出陣,純屬義務幫忙。至於庄內或外庄私人的邀請,都會跟對方談好價碼,因爲當時的學費,全部都由成員自行負擔。而目前能出陣的,大約只剩五、六人,若人手不夠,則會請塭仔村中庄的人來助陣。因爲都是同一師承(陳重節所授),有時別庄也會看缺什麼人手,而以單獨邀請的方式請去助陣。受訪者王文慶便經常被邀請去「歡鼓吹」。

目前安樂成的成員如下所列:王文慶,六十八歲,務農, 飲鼓吹;王文宗,五十多歲,板模工,飲鼓吹、拉弦;王文 湖,五、六十歲,板模工,打鼓、吹笛;王椿,五、六十歲, 板模工,打鑼鈔;王天鹿,五、六十歲,板模工,響盞;王萬 居,五、六十歲,板模工,打鑼鈔。

該館只學過對曲、北打,沒學戲。曲簿原本放在吳春風家中,八七水災時,舊曲館不幸倒塌,正本流失。雖然留有抄本,但自從吳氏去世之後,也亡佚了。不過,有人曾向吳氏借來影印。至於北打的樂簿,當時放在黃木榮家中。

安樂成奉祀的祖師爺爲田都元帥,以前是用紅紙書寫祖師 的香位,放香爐在曲館內祭拜。因爲八七水災的關係,祖師的 香位流失,後來未再請「先生」來教,所以現在也沒有供奉神 位。

本館部分經費出自庄內的捐款,至於請「先生」的費用, 則全數由成員自己負擔,樂器也由學員自行購買,若金額不 夠,才由捐款中補助。當「先生」還在本庄授曲時,每次出陣 的收入,全都交給「先生」,不夠時,成員還必須自付。「先 生」不教曲以後,若有庄內外私人的邀請,收入皆平均分給出 陣的成員。至於爲公務出陣,全屬義務性質,若有紅包收入,

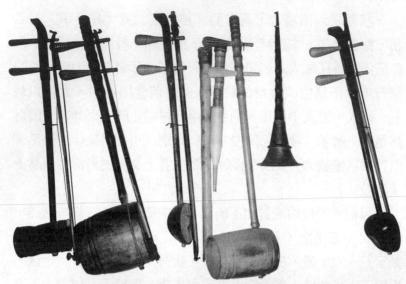

▲ 線西鄉下犁安樂成之樂器 (劉乃瑟攝)

則充作「公金」。

以前都是從晚上七點開始練習,直到十一、二點才結束,因爲時間太晚,大家會肚子餓,王藤都會供應麵食。本館目前雖已不再練習,但若有人邀請,也會出陣。至於演出的場合,除了神明「鬧熱」外,遇到庄內外「好歹事」的邀請,也會出陣。喪事出陣的酬勞,以前大約是五、六百或六、七百元,目前則是一千元左右。今年四、五月,就曾有人因田都元帥的聖誕,來請出陣。另外,聽學過南曲的老一輩說,該館當年曾跟別館拚過排場,一連拚了好幾天,至於詳細的情形,受訪者表示,因未親眼目睹,無法知道。

——1995年8月10日訪問王文慶先生(68歲,館員),劉乃瑟 採訪記錄。

第三章 和美鎭的曲館與武館

和美鎮位於彰化隆起海岸平原上,海拔九公尺,原爲巴布薩平埔族分布地區,原名「勝狸散」。和美在清領時期稱爲「和美線庄」,屬線西堡,大正九年(1920年)改爲和美庄。「和美線」一詞據說與漳泉械鬥有關,「和美」即寓意勿械鬥、和睦相處之意。

目前所知,和美鎮有十個北管曲館,其中六個屬「軒」, 即湖仔內義樂軒、和美街和樂軒、和美街成樂軒、中寮隆樂 軒、新庄仔慶樂軒、茂盛厝新義軒;四個屬「園」,即塗厝厝 四春園、番仔溝逸梨園、嘉犁錦梨園、十二張犁犁春園。另 外,和伸漢樂團兼學南管九甲仔和北管軒派戲曲,總計十一個 曲館。但因嘉犁錦梨園又分爲嘉犁、湳仔二館,故實際對十二 個曲館進行調查。

各曲館成立時間不一,最早立館者約在二百年前,如嘉犁錦梨園及和美街和樂軒。十一個曲館中,已正式宣告「散館」者,有湖仔內義樂軒及番仔溝逸梨園。而現存者在出陣表演時,尚需從他處借調人手來湊足人數,即使是已成爲職業樂團的和伸漢樂團,亦不例外。

鎮內各街庄,都有各自的庄廟,除了和美街成樂軒表明與 庄廟無涉之外,本鎮各曲館多與庄廟有密切的關係,亦即曲館 屬公有性質。除了義務性爲神明「鬧熱」出陣外,他們也選擇

性地參與庄中的婚喪喜慶活動。各曲館與本鎭或外地友好曲館 的交流互動,亦時有所見。例如和美和樂軒與塗厝四春園,和 美和樂軒與新庄仔慶樂軒,湖仔內義樂軒與和美成樂軒等,皆 有「交陪」。諸曲館中,已往較會和人「拚館」的,有成樂軒 與四春園,成樂軒也曾與同為「軒」派的和樂軒發生摩擦而相 拚。

無論是師承或館間交流,新庄仔慶樂軒及和美街和樂軒皆值得一提。唱曲方面,慶樂軒自稱在彰化地區首屈一指,該館出過王彩滿、林木筆二位唱「細口」的女士。而出身彰化集樂軒的名曲師施萬生,自幼師承林綢,在戲曲樂器方面樣樣精通,入贅和美新庄仔後,成爲本地人,教過慶樂軒及和樂軒,也教過新義軒、彰化集樂軒等館。慶樂軒曾與許多外地的「軒」交往,唯目前曲館活動已呈沉寂狀況。和樂軒歷史悠久,能演奏施萬生所授高難度的細曲。戰後以演戲爲主,也常造成盛況。

在師承方面,和美的六個「軒」中,有五個師承彰化市 集樂軒,如李子聯、「阿港先」(姓林)教過義樂軒;李子聯 也教過和樂軒;陳森林教過新義軒;入贅本鎮新庄仔的施萬 生,教過和樂軒、慶樂軒、新義軒;而隆樂軒的「先生」則出 自慶樂軒。因此,這五館皆屬於集樂軒體系。唯一例外的是成 樂軒,主要師承彰化市澤如齋,如張汾、許火傳,皆曾教過此 館,而其他「先生」也大多出自澤如齋系統,如賴木村出自彰 化市石頭公集義軒、李長庚出自花壇赤塗崎共義軒等。此外, 北勢頭協樂軒據說曾由澤如齋的張汾及陳江河授館,因此,應 該與成樂軒同屬澤如齋系統,但由於此館尚未調查,仍待求 證。

不過,以上所述集樂軒及澤如齋兩個系統,並非完全沒有

交集,譬如成樂軒的陳敏川便曾去慶樂軒教曲。此外,陳敏川 也去彰化市下廍仔昇樂軒教過。

至於四個「園」的師承,則因資料不足,無法清楚追溯。 其中,十二張犁犁春園的「先生」「阿輝仔」是彰化人,據推 測,可能是彰化市梨春園的吳鵬舉。若然,則起碼可說十二張 犁犁春園師承彰化市梨春園系統。不過,這一點純屬臆測,尚 待查證。

七個受訪的武館中,以湖內里溪底集群軒成立時間最早, 有百餘年歷史,至今仍存在。最晚成立的是中寮順武堂,約在 一九八五年成立。湖內里義英勤習堂成立於一九八三年,已解 散;十二張犁順武堂則成立於一九六一年。其他三館(湖仔內 集群堂、查某潭振興社、嘉犁武館)成立於日治時期,其中, 湖仔內集群堂已解散二十餘年。

和美鎮七個武館皆屬獅陣,練的拳路以太祖拳爲主,唯 獨查某潭振興社練蝶仔拳(硬拳)及鶴拳。武館成立原因,大 多爲了練武,並爲庄廟出陣。中寮順武堂雖爲私館,但若庄內 有「鬧熱」,則義務出陣。湖內里義英勤習堂則爲練武強身而 設,與當地庄廟無關,平時活動常義務參加,出陣時則收取紅 包,做爲該館「公金」。隨著社會的變化,各館成員人數日漸 減少,出陣需由他館調人手,或由各庄頭集合出陣。

在師承源流方面,湖內里溪底集群軒及湖仔內集群堂,同屬嘉義集群堂的分支。前者由王藤立館,「先生」爲嘉義集群堂的郭枝;後者創館人姚土木是王藤的徒弟。十二張犁順武堂的黃波師承「阿榮師」(疑是蔡豐榮),黃波的學生葉清波及張添財前往中寮順武堂教武,故二館同源。順武堂源自臺南,由「阿榮師」來彰化傳授。

前述四館之外,查某潭振興社的「先生」蔡海浪(蔡阿

斤),向張義堂的「阿波」及「二哥」學鶴拳;而振興社的成員也向「西螺七崁」的人學過武。另外,湖內里義英勤習堂學雜路拳,因其「先生」同時師承義英堂與勤習堂,故合併二館名做爲館號。其武師即館主姚福來,爲祖傳的功夫,曾去頭前厝教過武。至於嘉犁庄的武館,於日治時期曾自中國請來「鑑師」教太祖拳及舞獅,但一直未取館名,現在又因成員只剩數人,已不出陣。

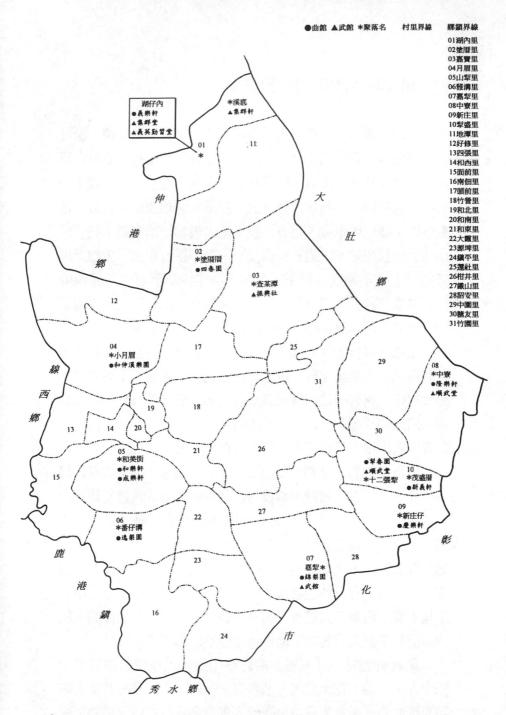

湖内里溪底集群軒(獅陣)

湖內里溪底集群軒是由受訪者王趨的父親王藤創館,館址就設在他家。館號的由來,是因爲王藤當時到嘉義的集群堂學武,因分來此地,遂改名爲「軒」而不稱「堂」。起初教了一些較年長的徒弟,然後再傳下去,於是大家相邀前來習武。集群軒從王藤立館至今,也有百餘年了,最初是請嘉義來的「唐山師」郭枝來教,王趨和他的兒子、孫子都有學武。王趨是現任的館主,不過現在已不太管事,多半由集群軒的「頭叫師仔」洪福州負責,但武館的一些重大事宜,仍會來請示王趨。現在集群軒因成員忙碌於各自的職業,已不再練習了。

王趨十幾歲起,就跟隨父親王藤(人稱「阿宏」)習武, 曾有別處的人來請王藤去授武,但王氏不願前往。王藤擅長的 是太祖拳,還有一位出身嘉義集群堂的武師「郭枝先」曾來教 過。館內的「頭叫師仔」是王趨的次子王添丁及現在集群軒的 負責人洪福州。王添丁在武館中負責打獅頭。

集群軒學習的拳種,是王藤傳授的太祖拳。通常大家都只學一種拳,學會了就好,也沒有再學別種。至於兵器有鐵尺、大刀、九連踢刀、木耙、斬馬、雙刈格等等,獅頭是「合嘴獅」,目前放在王趨長子家中。獅頭是當時去嘉義找師父時,師父帶去買的,因爲嘉義的獅頭做得比較漂亮。本館沒有「獅鬼仔」,但王藤曾傳授藥簿、銅人簿,現在存放在王趨家中。王趨本身不但會替人接骨,還會針灸,家中即開設國術館。館內以前有奉祀太祖先師,但是現在已不再奉祀了。

集群軒通常在「刈香」的時候出陣。現在成員約有二、 三十人,不過,在出陣時,則會有三、四十人,是去其他武館 調來幫忙的。通常來邀請出陣的人會包個紅包、給點禮物,或

送獅陣的衣服,作爲酬謝。而這些收入,多半歸爲公有。平常每天晚上在館內(王趨家)練習,只提供茶水。因爲這是義務性質,故沒有特別提供點心。

平常集群軒和海口方面的武館較常往來,是因爲該處較欠 缺人手的緣故。

——1995年2月9日訪問王趨先生(70歲,館主)及其夫人,陳 瓊琪、陳彦仲採訪,陳彦仲整理記錄。

湖仔内竹圍仔義樂軒(北管)

湖仔內義樂軒歷史久遠,日治時代後期,曾因爲徵召軍 伕而中斷一陣子,之後才又召集人手重組。本館的開館日爲三 月十五日,然而,工業化社會之後,人們生活不再像以前那麼 悠閒,成員或凋零或遷居他處,義樂軒也就幾近解散了。周清 玉擔任縣長的時候(1989~1993在職),本館還曾前往「鬥鬧 熱」。受訪者吳燦文的兒子目前住在板橋,仍在唱「亂彈」, 扮起旦角,漂亮極了。

曾在義樂軒教館的「先生」,有集樂軒的林姓「阿港 先」、李子聯(人稱「番仔聯」)二名師兄弟,「番仔聯」還 來教過「上棚做」。另外,還有一位來自清水同樂軒的「先 生」。本館「腳步」是擅長生、旦及大花的「阿港先」所授, 他的「腳步」很美,沒有人敢批評。

義樂軒原來設在湖仔內,後來遷至竹圍仔。現任館主爲吳燦文,他自己學大鑼、小鑼。以前有個開家具行的姚中秀,也擔任過館主,來館裡教的「先生」有時會住在姚家。還有住在湖內里中心路的姚永炎、打鼓的林同源,此外,還有姚中秀的

兒子,也是成員之一。以前的頭手弦是姚明輝,但他現在已改 行當「齋公」。

吳燦文以前曾「上棚做」,像《救駕》一齣可以連演二晚。本館以前學了很多曲目和「齣頭」,當時的戲服是去彰化租的,還包括綁頭、「打面」。至於館內的曲簿,多放在擔任頭手弦、總綱的姚明輝那裡。

以前來館裡教曲的「先生」,一館的費用是一千斤稻穀。 由於義樂軒屬於公有性質,故由里長召集庄人出資,吳燦文負 責收取及管理「公金」。但是,以前的人經濟並不寬裕,相當 難以收取資金。

以前練習的地方在館主家,晚上練習時,都有點心可吃。 館所則設在庄廟的舊址。本庄的公廟爲朝天宮,主祀姚府千歲,九月二十一日「神明生」,義樂軒往日都會義務出陣,只 有從別處調人手時,才要支付酬勞。不過,現在已經不再參加。除了本庄的庄廟之外,若別處廟宇「鬧熱」,義樂軒也會 參加。每年六月二十四日,供奉在朝天宮中的西秦王爺聖誕, 本館同樣會出陣慶賀。

義樂軒和伸港、水尾那邊的曲館、埤仔墘的同樂軒及和美的成樂軒,皆經常來往。成樂軒有一大堆的「館棚」,這些友館也常來參觀、捧場。至於「拚館」的事,沙鹿、清水那邊較常發生「軒園咬」。例如伸港福安宮一年要送一次「大羅」,伸港溪仔厝某園(應是頂豐園)與埤仔墘的同樂軒都會相拚。自從義樂軒參加之後,溪仔厝的曲館就退出了,因爲他們要拚的對象並不是義樂軒。不過,現在每個曲館的人手都不夠,也就沒有「軒園咬」的事發生了。

——1995年2月9日訪問吳燦文先生(77歲,館主),陳瓊琪、

陳彦仲採訪,陳彦仲整理記錄。

湖仔内集群堂(獅陣)

湖仔內集群堂是由受訪者姚土木發起的,因為姚氏本人有 學武,所以在他二十歲左右的時候開館,由姚氏本人擔任館主 及拳頭師父。剛開始時,有成員九十幾人,不過目前集群堂已 解散二十餘年。姚土木認為,參加武館除了學習一些草藥、接 骨的技術之外,並沒有其他益處。現在的年輕人很衝動,動不 動就會打架鬧事,如果是老實人來習武強身,倒還無妨。

姚土木也會草藥、接骨等技術。他在日治時代,曾替中寮 糖廠的一名課長治好斷掉的腳骨,那位課長出資讓姚氏買一棚 「傢俬」以示感謝。不過,姚氏並未正式掛牌開設國術館,求 診者多半是透過他人介紹的。

姚土木師承溪底集群軒的武師王藤,但集群軒與集群堂的 館號並不相同,這是因爲集群堂和集群軒同屬嘉義那邊武館的 分支,但集群堂沿用中國的館號,集群軒則採用與嘉義武館相 同的館號。至於草藥方面的知識與製作獅頭的方法,是向中國 籍的王姓師父學習而來的。

姚氏除了在集群堂教武之外,還曾到集集教過三館,並在 線西、線西下犁、鹿港埔尾、伸港汴頭及線西塭仔村等地,各 教一館,並且不收取「館金」。

至於本館學過的拳路,有大腳鶴拳、猴拳、太祖拳,以 太祖拳用到的兵器最多。以前館內的「傢俬」,學生若需要的 話,就送給他們,姚土木自己家中只保留了二支大刀。藥簿則 存放在員林女婿家裡,不過其婿現在已移民到加拿大了。

集群堂的紙糊獅頭,是姚土木自己做的,已有四、五十

年的歷史。姚土木說獅頭有「火燄獅」、「簸仔獅」、「開嘴獅」三種。昔日還有「三獅救主」的典故,因此獅頭也要加以 祭祀。此外,本館還有祭祀白鶴先師和太祖先師(趙匡胤)。

本館的經費由成員合資而成。至於出陣,不論庄內、外, 只要來邀請,都會出陣。像伸港十八庄「迎媽祖」,每個庄頭 都要參加,足足出陣二、三天。此外,集群堂和附近的每一武 館都有「交陪」(例如已解散的義英勤習堂)。

——1995年2月9日訪問姚土木先生(74歲,武師),陳瓊琪、 陳彦仲採訪,陳彦仲整理記錄。

湖仔内義英勤習堂(獅陣)

義英勤習堂的館號由來,是因爲老師父具備義英堂和勤習 堂二種師承,所以就合稱爲「義英勤習堂」。受訪者趙勇明的 長子趙永源說,這是全臺灣獨一無二的館號。武館起初成立的 時候,成員都以國中、小的學生爲主,以趙勇明的長子趙永源 年紀最大。當時約有五十餘人參加,有些人家還會殺雞犒賞這 些成員。以前也曾經有女性成員參加,現在因成員各自謀生, 武館因而解散。

湖仔內義英勤習堂成立於一九八三年。因爲和美有正 月十五迎花燈的習俗,每一里都要出陣迎燈,也可以領到 一千五百元的津貼(後來改爲二千元)。湖內里就運用這筆 錢在和美練習,並請當地人幫忙煮點心,後來里長趙勇明認 爲,與其在和美迎燈,不如回湖內里舉行,也不必忙到那麼 晚。於是趙氏出錢購買獅頭,姚福來兄弟湊錢買「傢俬」。姚 福來(人稱「來福」)是現任館主,館內事務多由他負責。

獅頭是在嘉義市區圓環一帶買的,其實獅頭多半在和美完成「粗胚」,再拿到嘉義上漆。趙勇明說,獅頭種類有「籤仔獅」、「凸頭獅」,不過現在都是「綜合獅」。本館原有「獅鬼仔」,但現在已不使用了。

義英勤習堂昔日參加國術比賽時,經常獲得冠軍,一大 堆的獎盃都放在姚福來家中。其中之一,是一九八四年在埔里 參加國民黨建黨九十周年紀念的國術比賽時,獲得總冠軍的殊 榮。不過,後來就不再參加了,因爲其他武館經常私下前來請 託,便把機會讓給他們。義英勤習堂還曾經到外雙溪表演,中 視也進行實況轉播,不過,所獲得的酬勞,並無法負擔車資和 住宿費。

義英勤習堂的武師即館主姚福來,姚氏爲祖傳功夫,但也 曾到龍井學武。他曾去頭前厝(即面前里)教過。姚福來的父 親姚墻也在當地教過,並擔任過館主。姚福來現在替人接骨, 也會一些草藥方面的知識,不過,姚氏替人治病爲義診性質, 並不收費。

義英勤習堂昔日成員約五、六十人,學過太祖拳、少林拳、猴拳、鶴拳,屬於雜路拳。至於兵器和一般市面上販售的差不多,若沒有販賣的,就自行打造,但通常都是用買的。現在兵器都放在姚福來家中。至於一般武館奉祀的太師祖(有五位),義英勤習堂並沒有供奉。

武館平常在姚福來家前面練習。若外出參加活動,姚福來皆未收取酬勞,純屬義務,只有出陣時會收。這些收入,都當作「公金」。義英勤習堂不曾和人家「拚館」,純粹是互相「鬥鬧熱」,這樣才會有觀眾來看。

湖內里的庄廟是朝天宮,主祀姚府千歲。不過,武館和庄 廟沒有什麼特殊關係,因爲開設武館,是用來運動強身的。

——1995年2月9日訪問趙勇明先生(56歲,里長)、趙永源先生(趙勇明之子,17歲),陳瓊琪、陳彦仲採訪,陳彦仲 整理記錄。

塗厝厝四春園(北管)

塗厝里的四春園,在往昔徒步去南鯤鯓「刈香」的時代就存在了,那時交通並不方便,往返要走上十三、四天。當時,受訪者陳松宜的父親陳文慶還是個年輕人,若還健在,大概已有九十幾歲。當時適逢戰後不久,因庄內有四個陳姓有錢人共同出資請「先生」來教,所以館號取爲「四春園」。

四春園昔日曾「上棚做」,戲服是用租的。那時要登台演出,若沒有二十多人,是無法順利演一齣戲的。四春園的成員大半過世,雖然目前常出陣,但都是四處調人手來湊人數。陳松宜也常去別的曲館幫忙,他本身會拉弦仔、打鑼鈔,但未學唱曲。陳松宜曾向廟裡的老人會詢問,表示願意每晚義務前往教曲,但沒有人感興趣。

陳文慶曾在館內教曲,但沒有「館金」可拿。他還到伸港的草埔仔(振興村)教過一陣子。在陳文慶之前,是由庄人黃木村傳授(約三、四十年前),但黃氏的年紀比陳文慶小。黃木村爲戲班出身,「腳步」、登台都教,也會「粗口」、「細口」。黃氏教完四春園之後,就到臺北景美教曲,如今已去世。黃氏以前曾參加過臺視的五燈獎,後來因無法和電視台配合,就取消了。

四春園出陣時唱的劇目有《哪吒下山》、《掛金牌》, 迎親「鬥鬧熱」時則唱《送子》,「刈香」時唱《三仙》,比 較少唱《醉仙》。此外,還有《破五關》、《斬瓜》及【鶴

鶉】、【一江風】、【番竹馬】、【二犯】等曲牌。【一江風】有新、舊二路。受訪者表示:以前的曲簿,因年輕時不懂事,不懂文化財的無形價值,未能妥善保存,所以都蛀光了。至於樂器則放置在陳松宜舊宅及現在的住處,前一陣子,陳松宜還到中國上海買了幾種樂器。

當初立館的陳火傳、陳水泉等富人,都擔任過負責管理「公金」的總理。所謂「公金」,就是庄中這些富人用來請「先生」、買樂器等的資金。在日治時代,館所設在保正家,這位保正也是當初立館的四人之一,每天晚上就在他家練習。

四春園不論「好歹事」都會出陣,若有人結婚,就在晚上 排場。此外,以前六月十八日「池王爺生」有「上棚做」;每 年五月八日去南鯤鯓「刈香」,去年仍然照例前往。本館昔日 都是義務出陣,但由於現在是從別處調人手過來,所以要支付 他人酬勞。

四春園從以前到現在,都沒有女性成員參加。本館和彰化的梨春園、和美的和樂軒有「交陪」。一九四〇至五〇代時,本館曾到伸港,和當地曲館「對台」,也曾和成樂軒「拚館」。以前和美有「迎燈」的習俗,那時軒、園分爲二邊,分屬軒、園的曲館每晚輪流「上棚做」,不過現在已沒有這種傳統了。

本庄的庄廟是近天宮, 主祀五府千歲, 四月二十六日爲「神明生」。四春園依附在庄廟中, 也有奉祀西秦王爺, 但僅使用紙張書寫, 並貼在牆上奉祀。

——1995年2月9日訪問陳松宜先生(50餘歲,成員),陳瓊 琪、陳彦仲採訪,陳彦仲整理記錄;12月28日電話訪問陳 松宜先生,林美容整理記錄。

查某潭振興社 (獅陣)

本地庄名查某潭,屬和美鎮嘉寶里。本庄公廟是仙祖廟,奉祀從中國請來的「呂仙祖」爲主神,但舊廟在八七水災(1959年)時被大水沖掉,現在的公廟是後來重建的。當地的武館以前稱作「振興社」,發起人有陳枝梨、葉竹寒(「阿狗」)、陳宗君等人。設館的目的,除了爲迎神「鬧熱」之外,也爲了讓庄中的小孩強身。

該館的武師是蔡海浪(「蔡阿斤」),四十多歲時來此地傳授武藝,不幸在五十多歲時因腦溢血去世,若還健在,年約一百歲左右。蔡海浪曾跟「阿波」學過鶴拳(軟拳)、北管。另外也跟「二哥」學過鶴拳。「阿波」本身住在臺中,是戲班「大媽館」(梨春園)出身,曾跟「二哥」學過鶴拳。「二

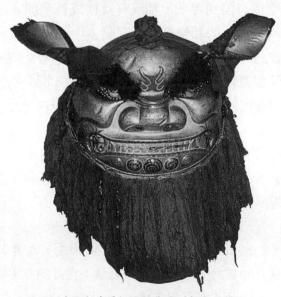

▲ 和美鎭查某潭振興社獅頭 (劉乃瑟攝)。

哥」是中國人,跟「阿波」一樣,都是張義堂出身。此外,振 興社的成員也曾師承「西螺七崁」系統。蔡氏除了教武術以 外,也義務在公廟教北管、戲曲。八七水災時,曲館內的東西 全部流失。蔡氏教過的地方,主要是彰化地區甜仔圳、草埔、 寶廊、國姓井、苦苓腳、牛棚稠、頂山寮等。他本身具有草 藥、接骨的傳統知識。

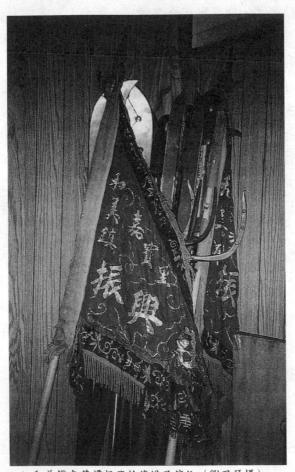

▲ 和美鎭查某潭振興社旗幟及傢俬 (劉乃瑟攝)。

振興社的「頭叫師仔」是爲任館主陳枝梨,目前開設國術館,但只出獅陣,沒有接骨等醫療行爲。蔡氏曾傳授一百二十種草藥給陳館主,全都是治療內傷的功用。

振興社所學的拳路,主要爲蝶仔拳(硬拳),另外還學鶴拳(軟拳),兵器方面有大刀、踢刀、叉、斬馬等。據陳館主說,由於年輕人大多不願意學武,所以現在都由各庄頭的學員共同集結出陣。

本館獅頭的種類是「合嘴獅」,獅頭上有鳳尾,並寫有王字,是三十多年前在嘉義購買的。以前該館有傳下藥簿,由蔡海浪留給陳館主。陳氏雖然不識字,但藥簿內容都已牢記在腦中。以前所拜的祖師是傳蝶仔拳的金鷹祖師、傳鶴拳的白鶴祖師以及達摩祖師,後來因遭遇八七水災,神位全部流失。

館裡所有經費的來源由庄人樂捐,採購「傢俬」的費用, 則從樂捐款項中提撥。學費由成員用稻穀換算,學一館約二百 至三百斤。當時這些稻穀,必須運到彰化交給「先生」。練習 時間,主要是從晚上七、八點到十點左右。有人出錢時,就會 有點心供應。

舉凡該館的出陣,都屬於義務性質。不同的是,「神明生」、「刈香」、媽祖遶境、新居落成、新兵入伍、工廠落成等喜事,皆用紅色獅頭;遇到喪事則改用白色獅頭。至於迎娶新娘,一般都沒有出陣。至於演出內容,通常以行拳、弄獅頭、拿「傢俬」、套拳套爲主。本庄的振興社,曾到過和美鎮高蜜、臺中縣的龍井海埔厝、烏日助陣,但卻從未與其他武館「拚館」。

——1995年8月26日訪問陳枝梨先生(68歲,館主),劉乃瑟 採訪記錄。

小月眉和伸漢樂團 (北管、九甲)

和伸漢樂團原名順樂天,這是因爲小月眉庄廟爲順天宮的 緣故。小月眉庄民約一百戶左右,以葉、洪二姓較多。開館的 時間大約是一九五八至五九年間。昔日成員約十餘人,由當地 一些人聚集起來,現在的成員,包括受訪者葉金鴻及其姪葉義 男等在內,共七、八人。葉義男擔任頭手弦,目前在和美開設 國術館,不再擔任頭手弦,和伸漢樂團因而沒有再繼續活動。

和伸漢樂團現屬職業樂團,如果要出陣或排場的話,便四 處調別館的人來,會來參加者分布在和美、伸港、線西一帶。 若四處應邀表演,也大致在此範圍內。

和伸漢樂團兼學南、北管,八音也多少學了一些。來教 北管的「先生」多半是因家中貧窮而出來賺錢,教南管的「先 生」則是館內去聘請的。「北管先生」是來自和美的「軒」系 統;牌子和鑼鼓是「清崛仔」教的;「南管先生」則出自泉州 厝的勝錦珠戲班,有教唱曲、打鼓,屬於九甲仔。

和伸漢樂團以前學過《三進士》、《五部會審》、《斬子》等,但並沒有「上棚做」,只有文棚,在地上「鬥鬧熱」 而已,因爲學一齣戲得花很多錢,而當時學南管,也花了不少 錢。通常一齣南管戲要扮演一、二個小時,但北管戲則是三十 幾分鐘。北管戲的功夫與牌子都比較多。

館內請「先生」來教、籌辦出陣等事務,以前都是由和 美成樂軒的吳振卿負責,不過吳氏已於今年年初過世。至於樂 器,是由學員自行購買,練習場所則輪流在每個館員的家中進 行。點心也是由學員合資準備。平常只有庄廟「鬧熱」及初一 「天公爐過爐」的時候才會出陣。庄廟順天宮主祀媽祖,配祀 郭、邢、代三府千歲,十一月十五日是代府千歲聖誕,並演出

平安戲。館內也有奉祀田都元帥,這是因爲若沒拜祖師爺,就 無法學成曲藝的關係。

和伸漢樂團和彰化青雲軒、和樂軒、梨春園等許多曲館都 很友好。現在已經沒有「拚館」的事情了,曲館之間的交情都 很好,而且現在常要互相調人手,所以不太可能有這些傷和氣 的事發生。至於成樂軒比較會和人「拚館」,塗厝里的四春園 也曾和埤仔墘的曲館相拚。

——1995年2月10日訪問葉金鴻先生(60餘歲,成員),陳瓊 琪、陳彦仲採訪,陳彦仲整理紀錄;7月26日電話訪問葉 墻先生(73歲,庄廟順天宮暫代管理人),林美容採訪並 綜合整理記錄。

和美街和樂軒(北管)

和樂軒的成立時間已有兩百年,成立原因是因爲媽祖駕前都要有子弟團,所以每庄都要設置曲館。和樂軒以前是屬於天佑宮的陣前子弟團,但後來因爲八七水災的關係,舊址毀壞,媽祖遂輪流奉祀於各信徒家中。這尊媽祖是籐編的「軟身」媽祖,每當媽祖要更換神袍時,皆需由一位年老的女信徒負責。

約五十年前,和樂軒的館員有六十幾人,可以出三棚哨吶、一棚絲竹樂,不用向其他曲館調人手。他們最初是從鼓介【三不和】開始學,接著因爲戰後,農村沒有什麼娛樂,鎭上開始流行演戲,和樂軒的活動遂以演戲爲主,那時常在街頭上搭棚演出,觀眾甚至達千人以上,非常熱鬧。謝氏本身學的是丑角、老生與大花,也會打班鼓,演過三十多棚戲。現在的和樂軒成員約十餘人,已經無法演戲了,這些成員多是謝氏在市

場上結識的人,有的是肉販,有的是經商、開工廠的。謝嘉隆 擔心他們不來學曲,親自到市場等他們下工,監督他們來學 曲。但是,這些年輕人一旦去服役後,他就管不著了,所以現 在曲館的活動已經很少。此外,和樂軒沒有女性館員參加。

來和樂軒教的「先生」很多,其中最有名的一位是施萬生,施氏讀小學時,就到彰化的集樂軒去學曲(師承林綢),並兼賣油條維生。十二歲時,施氏便出來教曲了,他什麼角色都會,且精通各種樂器。施萬生曾經和人在臺中公園連拚七晝夜的戲,那時約是一九三〇年代的時候,結果演到體力不支,日後遂變得有一點行動不便。施萬生曾經教過三館,教得很多,還包括「細曲」(大、小牌);一般而言,都是「粗的」(福路、西皮)學完,才學唱「細曲」,所以一個曲館是否會演奏「細曲」,也就代表該館的實力高低。和樂軒學的「細曲」有《鳥盆》及一些散曲,都是難度頗高的曲子。

另外,還有一位叫「陳俊先」的「先生」,陳氏原本是菜販,有一次,鹿港有個戲班欠缺老生,臨時找他去學,並在第二天立即演出,結果大受好評,日後人家請戲班,都指名要他演老生,陳氏也就改行學戲了。「陳俊先」本身演老生,但他每個角色都能教,而且教學時不必看曲簿,記憶力極佳。

「陳俊先」教的都是「園」的系統,只有和樂軒是「軒」的,但也處得很好。後來陳氏還成爲非常有名的道長,以至於過世之後,沒有人可以爲他辦超度的科儀,只好請來三位與他道行相近的同道(因爲若要替道教神職人員超度,須請比亡者道行更高或相近的同道辦理)。因爲這位「先生」兼具軒、園、道三種,所以外人常稱呼和樂軒爲「軒園道」。

此後的曲師是謝嘉隆的父親謝德旺,他學曲子很快,一下 子就背起來了,但是也忘得很快,一陣子沒接觸,就全部忘記

了。謝氏只教過和樂軒,還曾擔任職業布袋戲班的後場樂師, 主要負責頭手弦和吹。

最近的一位「館先生」是彰化集樂軒的李子聯(現年八十歲),這位「先生」因行動不便,故下定決心,要學遍曲藝。除了和美和樂軒外,他還教過梧棲鈞樂軒、霧峰柳樹湳永樂軒、太平車籠埔興隆軒、臺中北屯福樂軒、田中央快官福樂軒、楓樹腳景華軒等地。李子聯雖然腳有點跛,但卻能教「腳步」。李氏師承四位「先生」,一位是教曲的林綢(其師爲張闊嘴),一位是教「腳步」的江清江,另一位是教武戲的上海人何振奎,最後一位則是教什音的福州人蔣鴻濤。關於「先生禮」,最近的價碼是一館一萬元左右,以前則是用稻穀換算。

和樂軒的經費來源,大多是由眾位總理「寄付」,包括

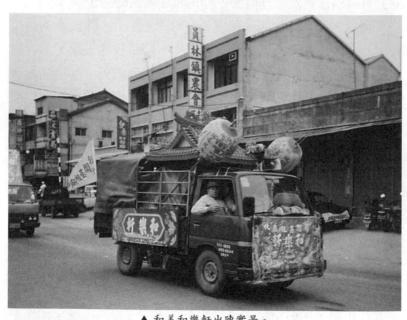

▲和美和樂軒出陣實景。

「傢俬」及「先生禮」的費用,都是由總理負責。目前館員大多會出陣,每次一人約可領到一千元的酬勞。若是出國樂陣頭,一人則約一千五百元左右。以前和樂軒演戲時,戲服都是租來的,因爲租的戲服較新,也較划算。化妝則是請彰化一位賣紅龜粿的人,在上妝之前,先在臉上塗抹一層甘蔗汁,防止出汗脫妝。通常請一次化妝,需要三千元。

與和樂軒比較有「交陪」的曲館有彰化集樂軒、新庄慶樂 軒、埤仔墘同樂軒。會與這些曲館「交陪」的原因,大多因爲 是「先生」所屬的館,或同一個「先生」教的館。但是和樂軒 和同鎮的成樂軒卻互不往來,以前甚至會相拚;原因是以前八 月十五日時,和美鎭街上要迎燈,二軒一起去迎,結果發生摩 擦,就此不相往來。至於與「園」的曲館相拚,以前也經常發 生。

關於軒、園之分的由來,有此一說:以前皇宮中有位西秦王爺,他在書軒中教曲,另外有些官家子弟看到「軒」裡的人在學,也另外在花園中學曲。「軒」的板原來有七支,結果被「園」拿走四支,只剩三支。北管從中國傳來,起初傳到中部,所以現在只有中部分軒、園,北部則分殼仔弦與吊規仔。

和樂軒以前的館,因爲八七水災而毀壞,目前沒有固定的 館址,而是輪流在館員家中活動。有的人則因家中陰氣太重, 便邀請他們到家中練習,透過熱鬧的氣氛驅除陰氣,據說頗爲 奏效。

——1995年2月6日訪問謝嘉隆先生(64歲,現任館主),陳瓊 琪、陳彦仲採訪,陳瓊琪整理記錄。

和美街成樂軒(北管)

〈訪問鄭夏苗先生部分〉

成樂軒的歷史約百餘年,因爲沒有「先輩圖」留存,所以 發起人、元老等資料,都已不可考了。受訪者是在約十二歲時 開始學的,十幾歲就上台演戲,專攻正旦與小生,曾演過《天 水關》的阿斗、《黃鶴樓》的周瑜、《斬經堂》、《放關》、 《渭水河》、《三進宮》、《出府》、《龍鳳閣》等戲。他本 身學的曲目則約有二十多齣,大部分都存有曲譜,以前「先 生」教唱曲都只抄「曲旁」(即單個角色的曲譜),後來學司 鼓,需要瞭解每個細節,所以又抄了「總綱」。此外,只有單 純唱曲的戲,也學了五、六十齣。

鄭夏苗在唱曲方面,主要學自彰化的賴木松。賴木松是成樂軒最後請的「先生」,賴氏主要唱老生,但「細口」也很

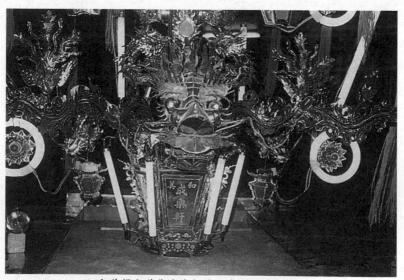

▲ 和美鎭和美街成樂軒傢俬虎 (林美容攝)。

不錯,且精通各種樂器,是彰化地區非常有名的曲師,現年已七十七歲。在賴木松之前來教館的,是位教「腳步」的許火傳(現年七十餘歲),以製作火爐爲業的許氏也兼教唱曲,那時因常要登台,所以請許氏來教。以前還有一位「臭獻先」,是林朝成(邱火榮之父)的「先生」,但受訪者較少向他學曲,「臭獻先」曾被請到北部教,因而在北部亦有傳館。

受訪者的師兄陳敏川較常出去教館,並教過下廍里的昇樂軒、新庄里的慶樂軒等館。陳氏住在館址附近,平時是以刻印章維生,年輕時唱曲專攻老生,但後來轉爲專攻文武場,主要是打班鼓及弦吹。另一位成員陳永川,是陳敏川的哥哥,也是後場的人才。比鄭夏苗長一輩的現存館員尚有鄭深圳,以前唱大花。成樂軒目前這一輩的人才輩出,反而比上一輩學得更精深。本館學的曲牌很多,如【十牌倒旗】、【鶴鶉】、【大報】、【大監州】等較難的牌子,都很熟稔。在扮仙方面,成樂軒會扮《天官賜福》、《封相》,其中《封相》極難唱,現在較少唱了。目前出陣都用《醉仙》,因爲《醉仙》的牌子多,可用多支嗩吶,比較熱鬧,所以較常使用。本館連《三仙會》也很少扮,這是因爲成樂軒的嗩吶很多支,只扮《三仙會》太可惜了。

成樂軒並不隸屬於任何一座宮廟,與庄廟天佑宮也沒什麼關係。只要有人邀請,本館就會出陣,如彰化、新港、臺北、三重、社子等地「作鬧熱」,都會前往。出陣一次,每人約有一千元左右的酬勞。成樂軒除了和彰化地區「軒」系曲館有來往之外,尚與鳥日五光村、三重清樂音、社子平歡樂社的曲館有「交陪」,所以出陣的範圍比一般曲館更大。

關於成樂軒的經費,約三、四十年前,都是由總理負責 所有的「館金」、「傢俬錢」,但後來地方人士較不願意出

▲ 和美鎭和美街成樂軒傢俬虎 (林美容攝)。

錢,便由館員自行負責。上一任的館主是吳曲曹,逝世已久。 現任館主吳振卿甫於去年底過世,近日即將出殯,成樂軒將會 於明天晚上在中寮吳氏故居進行排場,劇目爲不唱曲的《醉八 仙》、牌子演奏及《晉陽宮》。

〈訪問鄭深圳先生部分〉

成樂軒原本名爲翠玉軒,後由「館先生」張汾改名爲成樂軒。就鄭深圳記憶所及,自他加入成樂軒以來,共有五位「先生」來教過。除了鄭夏苗提過的「臭獻先」、許火傳、賴木松外,尚有張汾及李長庚二人。張汾是彰化市人,出身彰化澤如齋,也是「軒」的系統。張氏能傳授各種樂器、角色的技藝。除了和美之外,張汾還教過虎尾、彰化等地。張氏雖是「館先生」,但其家境頗爲富裕,其兄、其子都是醫生。張汾曾先後到成樂軒教過二次,李長庚則介於其間,來教過一館。李長庚是花壇人,之前在臺中西屯區教了十三年,定居和美之後,生活極爲困苦,就算房子漏水,也沒有錢可修繕,境況淒涼。當時一館的「館金」,大約日幣一佰八十至二佰元左右。

彰化學

鄭深圳約自十三、四歲加入成樂軒,那時館員有八十幾位,其間雖然學得不精,但總是很熱鬧。成樂軒的經費,多半由地方士紳出資捐助,故並沒有和任何庄廟有關聯。最常去參加的「神明生」場合,是和西里的蘇王爺廟(四月十二日誕辰),本館還曾到鹿港的蘇王爺廟「刈香」,但現在較疏遠了。此外,若是外地比較大型的建醮場合,也會請成樂軒參加,如十一年前埔里全鎮建醮、去年三重南聖宮醮典等,成樂軒都曾去參加。除了神明「鬧熱」之外,成樂軒也會參加喪葬場合,但通常是有交情的地方人士或自己館員的喪事才出陣。近年個別的館員也會被別團調人手,參加職業的喪葬隊伍,但並非以成樂軒的名義出陣。

鄭深圳本身興趣廣泛,除了曲館之外,還曾跟「先生」學 漢學。成樂軒館內的對聯「成德賴弦歌學道愛人資大雅,樂章 祖韶武和聲鳴盛讚中興」,即是他的題作。

——1995年2月5訪問鄭夏苗先生(館員)、鄭深圳先生(館 員),陳瓊琪、陳彦仲訪問,陳瓊琪整理記錄。

番仔溝逸梨園(北管)

本地庄名番仔溝,屬於雅溝里。當地的公廟爲順安宮, 主祀文王爺。番仔溝的曲館爲北管系統的逸梨園,曾上棚演過 子弟戲,於大正二年(1913)成立。大約在終戰前五、六年 (1939~1940)時,日本人一度禁止民俗活動,直到戰後才恢 復練習和活動。到了一九六〇年代,因臺灣逐漸轉型爲工業社 會,庄中很多人外出工作,文場「吹」的樂器方面欠缺人手, 因而廢館。

立館當時,身爲曲館發起人兼館主的保正(即現在的里長)張黑著,覺得庄中「神明生」時,若有自己的陣頭,就不需要請別館的戲班來表演。另外,在日治時期,每個庄頭都會聘請「先生」教一些龍陣、車鼓陣、犁田歌等民俗曲藝,張氏爲了想讓庄內子弟也有一些娛樂活動,於是鼓勵設館。

逸梨園起初聘請住在彰化大竹圍的「長師」(應是陳長)來授曲,前後約有一年多的時間。「長師」主要教導鑼鼓、吹、對曲等項目。該館學過的曲目有【刀子曲】、【快緩慢】、【慢緩快】、【大調】、【西皮】、【走路曲】(出場時最常演奏的曲目)、【倒板】(點兵點將時演奏)等。「長師」教完後,換「火龍師」來教,大約也教了一年多,「火龍師」主要指導演出子弟戲。該館「上棚做」的戲齣有《四郎探母》、《宋江殺惜》、《劉智遠斬瓜》、《黃鶴樓》、《桃花山》等。至於「長師」、「火龍師」出身何館?是否教過別館?受訪者則不清楚。據受訪者施朝養表示,其父親那一輩的成員,是由這二位「先生」教曲,至於自己這一輩,則請七十多歲的「楊笑夷」(諧音)來教,楊氏已經去世,若健在的話,已有一百多歲。

逸梨園的成員如下:

後場:謝木榮(六十歲,擅大鑼)、謝文傳(近六十歲,擅通鼓、頭手鼓)、王慶春(六十歲,擅大鑼、大鈔、響 盞)、吳江西(六十三歲,擅小鈔)。

演員:吳火木(小生)、蔡應(小生)、吳鐵(老生)、 薛萬福(中生、旦)、謝以(丑角)、張萬圳(大花)以及受 訪者施朝養的父親施鴨角(現年九十七歲,老旦)。

當初的戲服都是由張黑著承租,以前學文場的人,因爲必 須負責演奏整齣的鼓吹、弦等樂器,不可以學曲、上場演戲,

而學武場的人則比較有時間學。施鴨角他們這一輩的成員有學 子弟戲,而後一代就只學對曲、「坐場」而已。

因爲空間較充裕的緣故,以前樂器原本放在「夜館」, 前幾年,地主將「夜館」收回,後來樂器便改放在公廟中。另 外,施氏本來保存了曲簿,後來遇到八七水災,全部都流走 了。「先生」當年在教曲時,有一本總綱(劇本),因施氏不 識字,爲了分配學員角色的台詞,便請庄內曾學過「漢學」的 人抄寫,但後來也不知去向。

本館奉祀的祖師爲西秦王爺,當初有雕刻金身,聖誕爲正 月十六日。原本奉祀在「夜館」,並準備香爐祭拜,若遇到活 動時,都會焚香膜拜,目前則放在公廳祭祀。

本館經費都是由里長、大地主或一些庄民捐獻,而出陣都是義務性質,也有請主會支付酬勞,這些酬勞則充作「公金」,作爲支付「先生禮」、買「傢俬」等費用。以前出陣大部分都是義務性質,請主有時會請喝飲料、抽菸、吃點心等,若是較有錢的請主,可能還會「辦桌」宴請出陣的成員。另外,「神明生」時,若在廟埕表演,觀眾覺得表演出色,也會將賞金寫在紅紙上,作爲獎賞,這些賞金也充作「公金」。當時「公金」的管理人是張黑著。

以前大約是晚上八點至十點在「夜館」練習。日治時代, 老人家晚上在「夜館」上完日語課後,便接著學北管。至於準 備點心、吃宵夜,一般都是由住在館邊的成員煮,因爲里長家 剛好住在隔壁,所以會煮給大家吃,但並不是常有點心吃,只 有偶而一、二次而已。

該館的演出場合,凡神明「鬧熱」、娶新娘、祝壽、入 厝等喜事才會出陣,也都是義務性質。一般入厝時,請主在當 天晚上「燒金」,若出陣的話,便稱去「鬧廳」。除了可用北

管「鬧熱」以外,也可用八人合一陣的八音吹,八音吹的每名成員各拿不同樂器,像噯仔、笛子、殼仔弦、廣弦、銅鐘、二弦,有時改用三弦、還有鈔、小鑼、班鼓等樂器。該館喪事都不出陣,當時大家經濟情況較不好,能請陣頭表演的人家並不多,但外庄的人也曾經來邀請出陣。

當時北管分「軒」、「園」二派,本屬同一系統,但後來互相忌妒。施鴨角那一輩的成員,曾前往伸港鄉媽祖廟助陣。該廟媽祖聖誕時,主事者便會聘請各庄的陣頭。其中有「軒」或「園」的成員,就會互相「拚館」,召集其他庄與自己曲館同系統的人手來助陣,有時甚至拚到必須請人說情,大家一起吃飯、喝酒,才結束這場「拚館」。

當地的公廟是順安宮,主祀文王爺,例行的祭祀日期是十 月初二,那天陣頭都在廟口「鬧熱」。庄裡還有一座媽祖廟, 祭祀日是三月十八日,該廟會到北港「刈香」、「迎媽祖」遶 境,大型活動很多,出陣的機會也比較多。

本庄的逸梨園不曾請別的曲館來助陣,別庄有時則會來本 庄邀請出陣,其中有些是因爲自己所表演的「齣頭」已經快結 束,所以請人助陣,以便拖延一些時間。該館自立館以來,從 來沒有和別的曲館「拚館」過。

——1995年2月12日、8月11日訪問施朝養先生(64歲,館員),劉乃瑟採訪記錄。

嘉犁錦梨園(北管)

嘉犁庄錦梨園在約一百多年前就已成立,起初成員約四十 人,但確切時間已無人知曉,昭和十二年(1937)因戰爭而休

館,戰後才再度復館。

錦梨園現有六、七十餘歲的成員十多人,已過世的「先生」是本庄人,名叫阮鵬,能教所有的樂器;後來又請臺中縣太平鄉廍仔坑的「老先覺」來庄裡教「腳步」。本館在戰後初期,無論登台、唱曲都會,但現在因爲大家很忙,年紀也大了,故只有扮仙、歕鼓吹,已經沒人唱曲了。

汴頭(伸港鄉)、塗仔厝(塗厝里)和金鎭等地,以前曾派人來庄內邀請阮鵬去教曲。本館與彰化市水尾仔鳳鳴園、茄苳腳錦梨園較有「交陪」,會互相支援。

錦梨園屬於北管,祖師是西秦王爺。現在已不再練習, 但仍有幾位老人家自行到彰化梨春園學曲。庄內若有婚喪喜慶時,本館皆義務出陣,不收費用。但若是別庄來邀請,每次出陣的價碼爲六千元,出陣的成員分得一部分,剩餘的部分則用

▲和美鎭嘉犁庄錦犁園鼓架及樂器 (於嘉安宮內) (林淑鈴攝)

來添購樂器,現在的樂器都放在館主家中。

嘉犁庄內現有二個錦梨園,是在戰後初期分裂的,因爲有一次庄內出陣,有些人既不會「上棚做」也不會唱曲,只想濫竽充數,而那次的請主只準備四桌,成員不夠坐而吵架,於是分裂爲湳仔與嘉犁二館錦梨園,館址設於庄廟嘉安宮內。館主表示他們是從小開始學曲,曲藝較好的人都在湳仔這一館。

錦梨園於戰後第二年(1946)開始上棚演戲,共演了四年,曾到臺中參加十月半「三界公生」慶典;塗仔厝的曲館表演時,本館曾去捧場演出;陳反當選國代時,也曾去慶賀。本館以前曾獲得全省子弟戲比賽冠軍,也曾受聘至南鯤鯓、彰化市牛埔仔演出。每年四月十二日王爺聖誕「請媽祖」時,錦梨園會出陣表演。若是人手不夠,則到別的地方請「園」派的成員共同出陣。本館學過的戲齣有十幾齣,計有《小青龍》、《天台山》、《紫台》、《別府》、《下拜壽》(王允作壽)、《羅成寫書》、《蘆花河》等。

本館現今的成員大部分都曾上棚演戲,包括:阮添水(現年八十六歲,館員中最年長者,老生、弦)、阮清火(六十二歲,雜角仔,精通全部曲藝,具有一半的「先生」資格)、阮鳳儀(老旦、後場)、阮鳳珠(小旦、銅器)、阮鳳翹(小丑、後場)、林銀錠(六十六歲,小生、老生、後場)、阮武發(小旦、銅器)、阮育進(後場,不曾上棚,現年五十歲左右,最年輕)、阮錦貴(後場,不曾上棚)、李天送(大花、雜花仔,學得較淺)。

——1990年4月1日訪問林銀錠先生(66歲,現任滿仔錦梨園館主),陳錦豐、林美容採訪記錄。1991年2月12日電話訪問,陳錦豐、林美容採訪,林美容整理記錄。

嘉犁武館(獅陣)

本庄武館沒有館名,在日治時代(距今六、七十年前), 由受訪者謝欽昌之父謝炳源招募庄人學武。謝炳源對武術頗感 興趣,雖然日本人不准民眾學武,但謝炳源還是偷偷地學,請 中國籍的「鑑師」來教太祖拳以及舞獅,「先生」教的時候住 在庄內,並不固定居所。當時的成員,現在都已過世了。

謝欽昌小時候向父親學了一年多,那時一起學的成員,有 三十幾人。練習場所選在庄內居民大埕較大的人家裡,並不一 定在哪一處。出陣之前,每晚都要練習一、二個小時。

本館以前有鎗、刀、棍等「傢俬」,並放在廟裡,若有損壞,會有熱心者出資修理,但現在「傢俬」已經沒有了。

以前每逢四月十二日王爺誕辰,本館會出陣請「南門媽」,若庄民有「好歹事」時,出陣也很少收錢。但現在已不再出陣了,這是因成員所剩無幾,有些成員專注於個人事業,年輕人則怕累,不太願意學。

——1991年3月10日訪問謝欽昌先生(50餘歲),林淑玲、林 美容採訪,林美容整理記錄。

十二張犁犁春園(北管)

十二張型的庄廟是高香宮,主祀神農大帝,犁春園算是 該宮的「轎前」陣頭,但因爲香火較少,故仍以參加南瑤宮祭 祀圈爲主,並獻上牲禮,但後來因人手不足,故在一九五八年 八七水災過後,便不再參加。

犁春園立館的時間,大概在大正元年(1912)左右,八七

水災以後,犁春園便沒有再繼續練習了,大約在一九六一年左右「散館」,現在子弟所剩無幾。只殘留一些「傢俬」,放置於受訪者葉順淵的雜貨店倉庫內。

葉順淵並沒有學北管,其父葉鐵甲(生肖屬馬)則學小吹,人稱「葉查某囝仔」,享壽七十歲,若還健在的話,已八十七歲。葉鐵甲學北管是距今四、五十年前的事了,與他同時代而仍然在世的葉萬章,現年八十三歲(生於大正元年),以前在曲館學吹笛(與「葉查某囝仔」爲同一對的笛),目前以打老人槌球爲樂。

型春園以前的館址,設在葉順淵的雜貨店倉庫內,倉庫內放置著以前的「傢俬」,倉庫還有一神案,但並非用來奉祀西秦王爺,而是用來暫祀庄廟高香宮的福德正神(高香宮在一九八八年農曆四月二十日動工擴建,一九八九年農曆十月三十日竣工)。成立型春園的主因,是往昔廟內要「鬧熱」,需要曲館。立館人已難查訪,只知當初是以負責人爲主,採取「撿丁錢」的方式徵收基金,當時參加的人數,計有通鼓、班鼓各二人,大吹、小吹各二人,鼓架二人,大鑼二人扛、一人打,總共大約十五至二十人,當時樂友現齡多在七十至九十歲之間,當時多爲二十多歲的年輕人。型春園所得的「公金」,屬於庄廟所有,故此曲館歸屬庄廟管理。

本館的「先生」是彰化市人「阿輝」,正名不詳,來此任教的時間應不會超過十年,未曾上棚表演。每逢庄內正月十六日鄭成功生日、二月十九日劉羽先師生日、四月十五日蘇府王爺聖誕、十一月二十二日演平安戲等慶典,以及庄人的喜事(如入厝、娶新娘等),本館均會義務出陣,至於「歹事」則不出陣。本館出陣只限於庄內。

葉鐵甲在世時,也曾是犁春園負責人,但並沒有和哪一

間曲館有特別的「交陪」,但曾和彰化市某軒「拚館」,是由「先生」帶隊報名參加。本館前後活動四、五十年,一九五八年後便不再有任何活動。目前老人會長「阿賢」有心再振興曲館,日前添購一批「傢俬」,但卻沒人要學,而且也找不到「先生」了。

——1992年2月1日訪問葉順淵先生(51歲,館員),林美容、 邱詩文採訪記錄。

十二張犁順武堂(獅陣)

受訪者葉順淵指出,由於本庄犁春園的衰落,庄中缺少可「鬧熱」的陣頭,故在以葉坤榮爲首的者老的鼓勵下,於一九六一年成立武館順武堂,仍隸屬庄廟管理。順武堂的成員在海尾村、黑寮一帶較多,源自臺南,最初是由人稱「阿榮師」的武師到彰化傳授。臺南順武堂比較常在電視上表演,「阿榮師」有個兒子在新港奉天宮「六尺四」的街上販賣牛舌餅,對順武堂的發展,可能知道得較詳細。

本庄順武堂負責聯絡的人是葉清波(「清波仔」),在葉順淵舊宅門前廣場練習,起初招收十歲到六十歲的弟子一百多人,一律免費習武。本庄從日治時代前,一直到一九六一年,都有傳授拳頭(太祖拳)健身的「暗館」,當時來教的武師爲黃鑑,人稱「唐山先」,在本庄教武時順便住下來,一直到黃氏去教其他館的時候,才離開本庄。黃鑑教的多半是海線方面的武館,一直到葉順淵的舅舅黃波(已歿)來到庄中,才有獅陣的「先生」(在此之前的武館,是私人開設的,且早期學費貴,又要對「先生」提供膳宿,故沒有獅陣),此後更有牛犁

陣、車鼓陣的出現。

黃波是水尾人(伸港海尾村),先後教了四個武館,純屬義務性,此四館爲芬園社口楓仔坑(以產米粉而聞名)順武堂、本庄順武堂、白沙坑(不知是否爲順武堂),還有一館不復記憶。黃波每晚都從伸港趕來,等到教完,便住在葉順淵家中,次日清晨再回去。黃波師承「阿榮師」,離開本館以後,由稍學成的弟子繼續傳授。黃波兼具療傷、接骨和藥學常識,自己經營了一間診所,晚上又另外「走江湖」(打鑼鼓、變戲法、賣膏藥)。黃波之後,本館便不再請其他「先生」了。

本館出陣多爲「刈香」、庄人「好歹事」的時候。「刈香」的目的地如下:正月初九到鹿港(蘇府王爺)、臺南南鯤鯓(五府千歲)、竹山延平里沙東宮(鄭成功),路線每年不同,也曾到北港、新港、笨港、麻豆「刈香」。「刈香」是由善男信女出資,然後再由廟方安排「刈香」事宜,「刈香」時出陣是義務的,但請主會支付酬勞,表示感謝的心意,有時則只供給茶水。外庄若有人邀請,也會出陣,且不論「好歹事」都出陣,但若是「歹事」,且只請大鼓陣,有時也使用開隊旗、獅頭,而不套「傢俬」。葉順淵指出,本庄有九角頭,每年輪值的角頭,要做東宴請九角頭,類似聯誼活動。本館也未與人「拚館」過。

順武堂至今仍存在,有年輕弟子一、二十人左右。和臺中大里、烏日的勤習堂、彰化湳尾金鷹拳種的振興社常互調人手。秀水鄉有一武館,是本館子弟出去創立的(見高香宮內匾額)。和美鎭中寮、新庄也有順武堂,在柑仔林也有武館,嘉犁庄則沒有武館。中寮的武館曾和本館互調人手,若欲明白詳情,可至中寮尋找現年五十二、三歲的林煙墩(綽號「黑狗」),他是當地獅陣調動人手的負責人。

——1992年2月1日訪問葉順淵先生(51歲),林美容、邱詩文 採訪記錄。

中寮隆樂軒(北管)

本庄曲館成立於二次大戰以前,當時稱做振樂軒,戰後才改名隆樂軒。戰後曾再學過二次,第一次是在戰後一、二年(1946~1947),聘請本鎭新庄仔一位已忘記其姓名的「先生」,共學了十年左右,也演過二、三年的戲,本館曾在神明聖誕時上棚演戲,當時的學員,現在都已五十幾歲了。

本館幾年前又學了一次,學的人都是國小學生,成員共有一、二十人,是和美一位黃姓老師來教的,但三、四年前又解散。當時的成員,現在不是讀大學,就是在服兵役了。停止練習的原因是晚上練習容易耽誤功課,而且出陣時也不能請假。本館以前學曲的時候,每晚在庄廟池王宮從七、八點開始練到十點。

終戰之前,每逢六月十八日池王爺聖誕,本庄曲館會上棚 演戲,戰後大多只有對曲、排場,庄民有「好歹事」,本館也 會去排場、歕鼓吹。林姓廿四庄媽祖會的過爐活動,本館也曾 出陣表演;現在庄廟池王宮正殿旁仍奉祀西秦王爺(係以紅紙 寫著「隆樂軒西秦王爺神位」字樣,貼在牆上),但已無人按 時祭拜。

以前曲館的經費,是由總理出資。目前鑼、鈔、鼓、弦、吹等樂器,都放在庄廟中。

——1990年4月訪問吳坤堆先生,林淑鈴採訪。1991年3月12日 林美容再度訪問,林美容整理記錄。

中寮順武堂(獅陣)

中寮順武堂已成立七年,應是私人館。最初是因中寮人到十二張犁學武,七年前,黃波的學生葉清波及張添財才來這裡教武,大家在受訪者林煙墩的家門口學,「傢俬」都是林煙墩購置的。最初的學員有四、五十人,不必出錢。林煙墩有三兄弟,他們的孩子都會舞獅,其姪林文啓、其子林財昱也曾與張添財到大里勤習堂學舞獅。接受訪問時,林煙墩的兩個小孫子(一男一女),孫子只有三、四歲,孫女則讀小學一年級,二位小朋友表演舞獅,有模有樣,很好看。林煙墩說,他兒子小時候就練柔道,長大後,才讓他們學舞獅。

順武堂雖然是私人武館,但對於庄內的「鬧熱」,皆義 務出陣。中寮參加彰化南瑤宮「老五媽會」,但每年去南瑤宮 「請媽祖」時,獅陣並沒有出陣,只有「刈香」及每年正月 十五和美鎮「迎燈」的活動時,順武堂才出陣。庄內可以出陣 的人,約有三、四十人。順武堂與和美鎮嘉寶里振興社、湖內 里勤習堂、彰化寶廍里振興社較有「交陪」。

接受訪問時,林煙墩播放了二卷錄影帶,一卷是一九九一年十二月三十一日嘉義新港有人入厝,順武堂應聘前往,碰到另一個獅陣受水仙宮之聘前去新宅送匾額的,二陣都有表演。另一卷錄影帶則是順武堂接受過溝一處五府千歲壇(私壇)之聘,參與進香活動的記錄影像。

——1992年2月1日訪問林煙墩先生(57歲,館主),林美容採 訪記錄。

新庄仔慶樂軒(北管)

〈訪問陳泉先生部分〉

新庄仔慶樂軒是由本庄劉姓富人出資創立的曲館,已有一百多年歷史,屬於北管系統,祖師爺是西秦王爺。劉姓富人請一位中國來的「先生」到新庄仔教,人稱「窮秀才」,後來因「窮秀才」向劉家借米未遂,又遭劉氏毆打,覺得沒面子,於是前往苗栗後龍另創一館慶樂軒。「窮秀才」離開之後,由姚菊花擔任館主,教導樂器,其後則由彰化集樂軒出身、入贅本庄的「萬生先」(施萬生)來教「腳步」。本館在戰後初期有演出北管子弟戲,戰後第五年(1949)迄今則未再演戲,而「萬生先」因經商致富,也已經不教曲了。

慶樂軒目前尚有十多位經常出陣的老年成員,平常在庄廟 代天宮前的活動中心練習,由庄內老一輩的人教曲,樂器也放 在活動中心裡,目前只有排場而不上棚演戲。舉凡庄內的「好 歹事」,本館皆義務排場,不收費用。現在已經沒有軒、園對 立的情形,曲館之間都是朋友,但庄內跟西勢仔等「軒」系統 較有來往。若缺人手,就到處找人,別庄的曲館也是如此,目 前庄內最欠缺吹的人手,吹有大管吹、二號吹、三號吹,若喪 事場合用吹,須卸下所繫之紅帶。

因爲大家都很忙,新庄仔慶樂軒已休館了三年,即使有 人出錢聘請「先生」,學員也學得不夠理想,所以代天宮「轎 前」慶樂軒算是名存實亡。但受訪者陳泉有心想撐起慶樂軒, 所以另有一個半公半私性質的曲館,名義上也屬慶樂軒,館址 設在館主家中,其樂器比廟前活動中心還多,但皆爲私人所 有,若公有的曲館有需要,則借給公家使用。

現在庄中跟下廍仔昇樂軒一樣,準備教年輕一輩,任何

人皆可免費學習,「先生」是江海永,在星期二、四、六晚上 教。

另外,彰化陸橋下有一位賴木松老師,他收集的曲本很 齊,功夫又好。

至於爲何有軒、園之分?受訪者認爲,因爲以前「先生」 想賺錢,故製作一些稍有出入的曲本,讓不同曲館的成員學 習,學員好勝心強,學得勤,因此「先生禮」也就賺得多。

〈訪問葉文柳先生部分〉

慶樂軒確實的立館時間已不可考,只知道在受訪者葉文柳出生前就已存在了,應有四、五十年以上的歷史。慶樂軒隸屬於庄廟,爲村庄公有。新庄里的庄廟爲代天宮,主祀中壇元帥,於每年九月九日舉行祭典,慶樂軒也會義務出陣。

慶樂軒已沉寂許久,直到十年前,現任館主葉文柳才又請「先生」來教曲,但是近一、二年,因爲經費不足的原因,本館已經停止活動。最近的一位「館先生」是和美鎭成樂軒的陳敏川,陳氏主要教弦、吹、打,而唱曲的部分則請亦爲成樂軒成員的鄭夏苗來協助教學。「先生禮」由「公金」給付,來學曲的館員不必出資,其餘如點心、茶水、水電等雜支開銷,都是由館主負擔。以前慶樂軒曾經出現過一位非常厲害的「先生」施萬生,施氏是新庄人,很年輕就出去教館了,也曾教過和美和樂軒、臺中與彰化集樂軒等地的子弟館,是彰化地區非常有名的「先生」。

慶樂軒目前的唱曲,在彰化地區可說首屈一指,因爲慶樂軒有二位唱得不錯的女性成員,一位是王彩滿(四十九歲),一位是林木筆(四十六歲),都是唱「細口」(旦角)。館主表示:連彰化天公壇的曲館,都比不上慶樂軒唱的好。本館目前的

成員不多,館主本身唱「粗口」並打銅器、通鼓,軒內沒有成員 學班鼓,因為班鼓很難,必須從外面請「先生」來幫忙。原本也 有人學嗩吶,但因爲經費不足,學到一半就停了。至於上一輩的 成員,因爲館主較年輕,不清楚以前的事情,而老一輩的成員大 多已去世,無法稽考。但因慶樂軒有記載去世館員名字的「先輩 圖」留存,所以尙能對以前成員有初步的了解。

就館主記憶所及,慶樂軒沒有學「腳步」,也沒有上棚演戲。慶樂軒唱曲的部分學得不少,西皮、福路都有。曲簿都是由學員個別收藏,沒有放在館中,館內目前則放置一些公有的樂器及一架「傢俬虎」。

慶樂軒沒有「拚館」,因爲「先生」都是和美人的關係, 所以與和美的「軒」交情較好,其他「交陪」的曲館有白沙坑 青雲軒、下廍里昇樂軒、阿夷庄榮樂軒、彰化集樂軒、茂盛厝 新義軒以及烏日鄉五光村永樂軒。

——1990年4月1日訪問陳泉先生(現任館主),陳錦豐採訪記錄。1995年2月7日訪問新庄里里長葉文柳先生(44歲,現任館主),陳瓊琪、陳彦仲採訪,陳瓊琪整理記錄。

茂盛厝新義軒(北管)

新義軒成立於日治時期,已有一百多年的歷史了,當初是 爲了迎「南門媽」而成立。起初請彰化人「福成先」來教了十 幾年,他若還健在,大概有一百多歲了。受訪者黃茂生的外公 葉牛(住黃家隔壁)即是「福成先」的學生,也是新義軒的資 助者。後來聘請住在水庵仔口(彰化市小西館)的陳森林來教 了二十幾年,陳氏走路來教,黃茂生的父親黃阿歹及盧水田都

向陳氏學曲,故黃茂生稱陳森林是「先生公」,但陳森林的後 代已搬到嘉義。當時的學員有十九人,並向該庄溝圳灌溉流域 的農戶收錢,以支付曲館費用。

黃阿歹也常教庄內的人,至於黃茂生則是向父親黃阿歹、 陳森林及施萬生學曲。施萬生是彰化集樂軒出身,在茂盛厝教 了一、二年,後來,施氏入贅和美新庄仔,在新庄仔慶樂軒、 臺中集興軒、豐原集成軒教過。此外,黃茂生與賴木松是知己 好友,無論賴木松到什麼地方開館,一定找黃氏跟著去,黃氏 也能夠指點曲藝,專長則是歕吹。

昭和十八年(1943),爲慶祝國姓爺誕辰,新義軒在本庄 登台,那時黃茂生十多歲,雖然黃氏迄今僅登台一次,但學過 的戲齣卻不少,包括《晉陽宮》、《蟠桃會》等。

新義軒能夠排場、對曲、扮仙(包括《三仙》、《醉仙》),多在神明誕辰、喜事時出陣,如每年正月十六日國姓爺誕辰、三月二十九日「媽祖會」及八月十五日請「南門媽」時,新義軒都要排場增添喜氣,至於喪事則只用鼓吹。因此, 庄內的「好歹事」都會請新義軒幫忙。

樂器現在都放在黃阿歹家中,若有人要邀請出陣,就與黃茂生聯絡。本館現今成員只有五、六人,除了黃氏父子之外,尚有盧貴、黃洲淦、盧格金等,人手不足,所以常與新庄仔慶樂軒及阿夷庄榮樂軒互相支援人手,也與彰化中街、臺中的曲館有連繫。

——1990年訪問黃阿歹先生(85歲)、盧水田先生(74歲,成員),林淑鈴、林美容採訪記錄。1991年3月10日電話訪問黃茂生先生(60歲,成員,黃阿歹之子),林淑鈴、林美容採訪,林美容整理記錄。

第四章 福興鄉的曲館與武館

福興鄉在彰化縣西北部,西濱臺灣海峽,地當鹿港溪、麥嶼厝溪入海處,屬於彰化隆起海岸平原。本地原為巴布薩(Babuza)平埔族馬芝遊社,今番社村、社尾村,當與其社址有關。本地於清領雍正年間(1723~1736)屬於彰化縣馬芝遊堡,乾隆年間(1736~1796)改名馬芝堡,大正九年(1920)實施地方官制改革,改隸臺中州彰化郡福興庄,戰後始改爲福興鄉。本鄉居民以泉籍爲主,而祖籍晉江衙口的粘姓,則是漢化的女真族,頂粘、廈粘爲粘姓村庄。

福興鄉現有二十二村,除橋頭村未採集到曲館的相關資料外,其餘各村皆有曲館,分屬北管、南唱北打、八音吹、車鼓、牛犁歌等,有時同一村中會有不同類別曲館同時存在或轉進推移的情況,師承大多屬於鹿港、溪湖、埔鹽、秀水四鄉鎮的影響。

在日治時期前後,本地的北管曲館應有一段光輝歲月,曾有十一館「軒」、「園」北管分布在福興鄉各地。除頂粘、鎮平、三和(鎮平、三和二村,於日治時期同村,且同屬「園」派,可能爲同一曲館)因年代久遠,不詳師承外,位於福興鄉中央地帶的曲館,皆受「鹿港先生」的指導。於百年前成立的西勢村中角雅樂軒(正樂軒)由鹿港玉琴軒曲師所傳;歷史同樣悠久的同安寮菜園角同樂軒,也由鹿港人傳授;掃帚厝秀雲

軒由指導過鹿港牛墟頭正樂軒的「吳懇先」(疑爲郭坤)傳曲,至於「保先」則曾在社尾村社尾清樂園、浮景執教。

位於東南角的三汴頭慶梨園,是由秀水鄉劉厝庄的「池 先」設館,外中、元中二村也屬同一系統,慶梨園林松的學生 遍及臺中、豐原、通霄、苑裡等地。番社村番社、新厝仔則由 花壇口庄人及本庄人所傳,歷時極短。現今這些曲館中,只有 菜園角同樂軒藉著同樂天布袋戲團繼續活動。

對於一般的九甲仔、歌仔陣,多以「南唱北打」含括,由 於南唱北打省去鑼鼓與唱曲,即成爲八音吹,故二者常有万生 的關係,像麥嶼厝、頂番婆圍樂社、鑓平等地,是由八音吹攜 增爲南唱北打,而頂西勢是由南唱北打縮編爲八音吹。南唱北 打的師承大致可分溪湖、埔鹽、秀水三種,溪湖鎮的頂寮「矮 仔獅」、北勢尾楊媽意、「和尚」分別在粿店仔、頂西勢和社 尾、尪厝開館;埔鹽鄉的埔鹽陳來傳、南勢埔「和尚」及西勢 湖陳重節、「海同」分別於麥嶼厝、新溝新甘珠、福南村、鎮 平、大崙社區教曲;秀水鄉馬鳴山的施榮瑞、「沁仔」各於頂 番婆與頂點、廈點傳授。各館開館時間大多是在國民政府遷臺 (1949) 前後,現今只有尪厝、頂西勢、福南村、三和村、大 **崙社區仍有能力出陣,但是,除三和村之外,多只能以八音吹** 的型態出現。由於八音吹一直是民間迎神、迎娶的必需陣頭, 常有一些村庄缺乏曲師,由庄民自行觀摩、練習,懂得幾首曲 子,湊足八人之後,就可以出陣。至於有師承的曲館,除在番 婆村半路店、麥厝村出水溝傳授的外埔村吳厝庄仔劉旺、萬興 庄「龜里師」外,師承應不出南唱北打的系統。此外,「阿猴 山」和曾到麥嶼厝、鑓平村阿力庄、埔鹽永樂教曲的「老岡」 師承不明。新近想由八音吹轉爲鑼鼓陣者, 多聘請鹿港劉榮錦 傳授北管鼓介。八音吹被明顯定位於喜事專用,樂器編制非常

一致,南唱北打則於迎神、迎娶、入厝外,也可在喪事中使 用。

車鼓在本鄉出現的時間相當早,日治昭和六年(1931) 溪湖西勢厝的「芳仔」在二港工作期間,曾組織車鼓陣並上台 演出,外中村的車鼓應該還更早。戰後由埔鹽南勢埔人傳授的 浮景牛犁歌陣,在三十年前即已停止活動,由於二者皆自外傳 入,也並未繼續發展,故影響不大。

本鄉目前所知的武館有二十六館,除一館宋江陣、二館 龍陣之外,其餘都是獅陣。這二十六個武館中,只有中庄清水 祖師香獅陣自清領時期就開始活動,有十四館成立於日治時期 (1895~1945),十一館爲戰後成立。除大竹圍內集英堂在日 治末期即告解散外,目前仍有九館持續活動。

本鄉唯一的宋江陣在掃帚厝,師承雲林的「林查某」,他 大部分都在雲林傳館,所以掃帚厝並未與彰化縣其他地區的宋 江陣「交陪」。

至於二館龍陣中,以番社金龍陣成立較早,番社「散館」 之後,成員再傳至社尾。由於番社金龍陣是發起人梁金傳自軍 中學成後,再回來教庄人的,所以並沒有與外地的龍陣「交 陪」,目前只有社尾金龍陣還保持活動。

獅陣中,有四館爲武夜館,皆師承西螺七崁的「阿攏師」,其中同安寮、菜園角及二港後厝三館,均成立於日治時期,只有阿力庄於戰後成立。武夜館的獅頭爲金屬做的「開嘴獅」,形式與「籤仔獅」、「米籮獅」差別極大。另外有四館振興社,分別師承臺南「添茂師」及溪湖「豬母師」。前者有二港前厝及廈粘;後者則位於東福興的田洋仔及臺灣溝,至於中庄清水祖師香獅陣也曾師承「豬母師」,但因該館師承多位師傅,遂不以振興社爲館號。值得一提的是,中庄、元中及外

埔集英堂的獅頭均是「紅面獅」,並產生「紅面獅爲母獅,青面獅是公獅」的說法,雖然外埔集英堂與中庄不同系統,但因 地緣相近,成員常往來,可能會相互影響。

此外,還有二館同義堂位於下番婆及浮景,同樣師承鹿港 的「鹽興師」及「進益師」,此同義堂系統由彰化快官先傳至 鹿港,再傳到本鄉。其他各館,或有傳自別鄉,或有自行創立 者。

綜觀這些武館,目前只有中庄香獅陣及社尾金龍陣屬於職業性質,活動力相當旺盛。香獅陣館主梁貞雄目前還在許多地方傳授外丹功,而社尾金龍陣的成員則以青年居多。其他各館,多少都面臨後繼無人的困境。

福興鄉曲館與武館分布

二港前厝曲館 (八音吹)

二港村現有十二鄰,共一千九百多人,其中前厝的居民約八百多人,全爲祖籍泉州崙峰的黃姓,若有外姓,多爲入贅此地者。前厝先民因祖籍海砂飛揚,不利人居而外移,除了移居二港外,也有居民遷至草港崙尾。至於後厝的居民,是從芳苑漢寶(舊名牛埔頭)遷移至此。

庄廟朱玄宮已建成十二年,奉祀朱、邢、李三千歲和「夫 人媽」,神明都由先民自中國攜來,每年四月十二、六月初 一,會分別爲朱府千歲及「夫人媽」舉辦祭典,受訪者黃茂松 雖不太清楚其他祭典的日期,但表示最熱鬧的是「作平安」。 前厝原本自行辦理,近來則與後厝輪流主辦,故日期因主辦者 而異,後厝在十月二十七日,本庄則在十月初七朱玄宮「入 火」紀念日舉行。

前厝的曲館約在一九五四年成立,在此之前,二港村中曾 有過車鼓陣,係由外地移入本庄經營雜貨店的「芳仔」指導, 只有前場演員,沒有後場樂員,成員多爲十六、七歲,曾在庄 內登台演出,但次數不多,也不曾到外地出陣,受訪者當時約 僅十三、四歲,不太瞭解詳情。

黃氏十八歲開始習曲,當時成員有十多人,但沒有「先生」傳授,也沒有奉祀祖師,純由庄民自行組成、練習,「傢俬」由庄中「公金」及成員出資購買,練習幾天之後就出陣,成員有黃茂松(噯仔、弦仔)、黃晚(琴仔)、黃文理(小鑼)、黃金標(響盞)、黃連福(笛)、楊子林(噯仔、銅器)、「臭鞋」(黃姓,三弦)等人,後厝的黃清溪(大廣弦)也是本館成員。

成員中沒有負責人, 平時各務己業, 採臨時集聚方式出

陣,八音吹多爲庄人迎娶出陣。此外,過去庄人入伍時,整個隊伍要從村中一直走到公所,這些活動純爲「鬥鬧熱」,不收紅包,但因後來迎娶改以錄音帶取代樂團,沒人再來邀請,故約在黃氏三十歲時,本館就停止活動。直到十多年前,人民熱中「刈香」,對樂團的需求相當強,才又應邀出陣。後期除了迎神、嫁娶外,黃氏也爲亞哥花園、政府等公私單位出陣。黃氏表示,從前不爲喪事出陣,現在若受邀就會出陣,並演奏【將水】、【相思引】或一些歌仔戲慢板的曲調。粘宣統、洪慶興等人,都是黃氏的曲友,但現在樂團都由各地的樂員臨時組成,像浮景的王恭爵等人,就曾一起搭配出陣。

八音吹所用的樂器有班鼓、通鼓、噯仔、笛、三弦、殼仔、二弦(大廣弦)與響盞、小鑼、鈔,黃氏表示,八音吹不用大鑼,如果使用大鼓時,才一併使用大鑼。喜事用的曲牌有【百家春】、【寄生草】、【相思引】、【將水】、【紅衲襖】、【福馬】、【九里點】、【北元宵】、【四空仔】、【朝天子】等,【倍思】則用在演唱歌仔戲曲調之前。以前迎娶時,樂手經常受到考驗,女方在「燒金」時,會故意慢條斯理地進行,讓樂手持續演奏。

本館並未與他館「交陪」,也不曾與人「拚館」。黃氏表示,以前各村庄學的人很多,每庄都有曲館,不用互調人手、彼此「交陪」,庄中迎娶的喜事,也能自行出陣,有時甚至還能派出二團樂隊。此外,據說二港村老人會近幾年曾購買「傢俬」成立團體,但活動不久,即告中止了。

對他人而言,極爲困難的「呑氣」技術,擅長吹奏噯仔的 黃氏卻覺得很簡單,黃氏表示,可以用吸管、盛水的碗當道具 練習,首先要讓兩頰持續漲滿氣而鼻子能順暢地換氣,接下來 就練習送氣,需控制住充滿空氣的雙頰,使它能平順、緩慢地

吹氣,讓氣息均匀且順暢不中斷,如能做到這樣,就學會「吞氣」了。此外,黃氏還提供一個祕訣,套噯仔的「引仔」必須 先浸在「紅灰」裡一段時間,這樣「引仔」會變硬,即使長時 間吹奏也不會塌陷,使用之前,要先把「引仔」含在口中,讓 它稍微柔軟,細心的黃氏爲使「引仔」保持形狀,不使用時, 在每個開口都塞進小小的硬紙片,看到這些精細的做法,讓訪 員自嘆弗如。爲了怕吹奏時,嘴巴含得太多,黃氏特別用薄塑 膠片自製成可套在吹嘴上的圓形阻隔物,黃氏表示,職業樂手 並不使用這種方法,自己年輕時也不用,只是近來不常出陣, 才需要它來輔助。

此外,黃氏應採訪者的請求,以殼仔弦演奏【紅衲襖】、【百家春】、【四空仔】,並以噯仔吹奏【百家春】、【相思

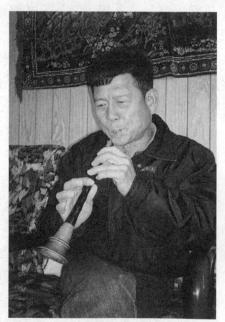

▲ 福興鄉二港前厝八音吹成員黃榮宗 (方美玲攝)

引】、【將水】等曲。

——1996年2月11訪問黃茂松先生(61歲,成員),方美玲採 訪記錄。

二港前厝振興社 (獅陣)

〈訪問粘永裕、黃聰奎、黃家興先生部分〉

二港前厝、後厝各六鄰,一百多戶人家,前厝居民主要 爲祖籍泉州府晉江縣的黃姓。這裡已接近海邊,庄民以務農居 多,次爲養殖鰻魚。庄廟朱玄宮於一九八三年「入火」,主祀 玄天上帝,神明是隨先民來臺的,並配祀朱府、邢府、李府千 歲。每年十月七日「作平安」時有大型慶典,並與後厝輪流舉 行全村的廟慶。另外,四月十二日朱、邢、李千歲聖誕、六月 初一「夫人媽」聖誕以及八月八日溫、蕭、吳府千歲聖誕,也 都有慶典。

本館約成立於昭和十年(1935)左右,是村庄公有的陣頭。組織緣起於當時治安不好,爲了健身、保護村庄,所以請臺南嚴添茂(享壽八十多歲,若健在,約百歲)來庄裡教獅陣,那時日本「文化會」干涉武術發展,「嚴先」只好避走中國。「嚴先」離開後,就由第二代的洪媽照(現年七十四歲)繼續教下一輩的成員,目前第三代成員的年齡約三十幾歲。

「嚴先」家裡從事魚塭養殖,來此傳館的同時,也開設國術館,經濟頗富裕,所以沒收獅陣的「館金」。「嚴先」先到下寮(福南村)傳館,之後才來福興、二港、頂粘東勢厝教武,到中國躲避風聲時,還繼續習武。「嚴先」的師傅是少林寺出身的中國人,衙小三角馬的太祖拳,屬於十八羅漢拳之

一,祭拜達摩祖師。太祖拳分低馬、高馬,低馬即大三角馬, 高馬則是小三角馬,出拳時來回的馬步不同,收放也較快,動 作敏捷。受訪者粘永裕表示,臺灣沒有與本館相同的拳種。本 館的獅頭則是青面的「簽仔獅」,有一顆自己糊的,重十八台 斤,也有買現成的,比較輕。除教拳頭、獅頭之外,「嚴先」 還有傳授藥草、接骨等技術。

洪媽照是以前的「頭叫師仔」兼館主,「嚴先」去中國後,由洪氏繼續傳館,廈粘振興社的粘興發是洪氏的徒弟。 二、三十年前,洪氏到臺北發展,在三重中正南路開設一家「少林國術館」,四、五年前,日本人還曾請洪氏去傳授武術。自從洪氏搬到臺北後,本館就再沒有傳第四代了。目前獅陣負責人是第二代的粘永裕,負責舉獅頭,第三代舉獅頭的,則是粘氏的徒弟黃家興(現年三十五歲)。

獅陣既爲村庄公有,參加的成員不必出「館金」,買「傢 俬」的經費都由庄人「寄付」,若出陣有收入的話,都會交給 師傅,請主送的香菸及飲料,就分給出陣者。本館只有在「迎 媽祖」時,才會出陣遶境,平時朱玄宮「作鬧熱」都是演出布 袋戲或歌仔戲,本館並不出陣,只有一次例外,即是十多年前 「嚴先」及其夫人去世時,本館有使用獅頭送殯。雖然現在要 召集人手並不容易,但本館仍保持活動。

〈訪問黃茂松先生部分〉

本庄武館學的是太祖拳,舞「籤仔獅」,師傅是來自中國的「臺南先」。過去經濟不好,黃氏感冒時,都自行服用搗爛的香蕉頭,有一次酒喝太多了,一隻腳竟凸了出來,變成長短腳,「臺南先」只用了一帖藥,就完全痊癒,所以黃氏盛讚「臺南先」醫術精湛。庄中曾有黃文慶(已逝)傳承他的衣

▲ 福興鄉二港前厝振興社武師粘永裕示範請拳 (張慧筑)。

缽,善於撨筋接骨。

庄中武館弟子中,現年六、七十歲的洪媽照學得最好,過去曾有一段相當長的時間在鹿港授徒,員林客運總站旁的「振分接骨所」,就是由洪氏的學生經營,洪氏現在移居三重,並在當地開設國術館。

——1996年2月9日訪問粘永裕先生(68歲,武館師傅)、黃聰 奎先生(75歲,老村長)、黃家興先生(35歲,成員), 張慧筑採訪記錄;2月11日訪問黃茂松先生(61歲,村 民),方美玲採訪記錄。

二港後厝振興社(車鼓、八音吹)

〈訪問黃老樹先生部分〉

本庄在日治時代就有八音吹,當時由「芳仔」(若健在,

約七、八十歲)召集,並義務教曲,「芳仔」是溪湖西勢厝 人,當時到福寶租田耕作,並在二港開設雜貨店,爲期約三、 四年,這段期間,就在此地教了二年的曲館,不過,「芳仔」 結束工作返家後,就未再聯繫。

十七、八歲開始學曲的黃老樹說,當時曲館是私人組織,「像俬」由學員自行購買,也由私人保管,過去多在陳文傑的叔父「臭才」家門口練習,因「芳仔」教的內容包括車鼓,日治時期的庄中「神明生」,成員就曾在庄中搭台表演車鼓,多以徒手表演動作,並演唱〈牽君手上〉等曲,前場演員、後場樂員共有十多人,由前、後厝居民共同組成,黃氏的兄長「殼仔」(黃良才)也有參加。

本館一直持續活動,三年前又學習鑼鼓陣,由「寄付」的「公金」購置「傢俬」,並請鹿港的「錦仔」(劉榮錦)來教曲,負責傳授北管的大吹與鼓,本館以前沒有奉祀祖師,此時才開始以紅紙書寫祖師名號,成員每晚習曲時,要先上香致意,「錦仔」一晚要收八百元的「先生禮」,是由庄民「寄付」而來。黃氏原先拉大廣弦,現在則改打銅器,不過,因爲年輕人都不願學習,後繼無人,就逐漸減少活動,閒置的「傢俬」目前集中放在北極宮裡。

日治時期, 鹿港舉行迎神賽會, 二港等附近村庄都有陣頭參加, 多是應友人邀請而去「鬥鬧熱」, 本館義務爲庄內外的神明、迎娶、入厝等出陣, 只要有人來邀請, 就會出陣, 有時庄人迎娶, 甚至會集合前後厝樂員, 組成二團八音吹出陣, 但現在迎娶已少用八音吹, 通常是用於迎神的場合。八音吹並非不能爲喪事出陣, 只是過去人們極少請陣頭爲喪事「鬧熱」, 現在則會用到八音吹。本館人手不足時, 會到福南村借調, 日治時期, 本館就經常與粘宣統等人「交陪」, 而海龍堀的陳仁

義也曾來幫忙。此外,黃氏十五、六歲時,曾參加庄中的武 館,當時有五十幾位成員,黃氏是最年輕的成員。

〈訪問陳文傑先生部分〉

二港村分成前厝、後厝二庄,各有庄廟,受訪者陳文傑住在後厝,陳氏表示,「後壁厝」主要的姓氏是黃姓,來自芳苑鄉新堡的牛埔頭,而陳姓則來自埔心,聽說是因原居地風沙大,不易生存,故遷居此地,至於前厝的黃姓,則原居此地。後厝的庄廟是北極宮,奉祀玄天上帝,三月初三聖誕,但庄民每年在十月二十七日舉行「入火」紀念慶典,且同時「作平安」。

本館在十二年前創立,由黃老等、黃連再等人發起,並 由黃老等命名,主要爲庄內迎神、迎娶需要陣頭而設館。實際 上,陳氏等人爲庄人迎娶而出陣,已有二、三十年的歷史。起 初,成員在陳氏家中練習,十二年前,前厝的朱玄宮興建後, 就遷移到朱玄宮,以前都在農閒時的晚間練習,但沒有奉祀祖 師。

開館時的「教曲先生」是福興村「阿猴山」,「先生」姓 黃,在本庄教八音吹,不收任何費用。十五年前,原居粘厝庄 的粘宣統遷居福興村,經常和本館一起出陣,「交陪」密切, 互相切磋,所以成員習得更多曲牌。二、三年前,本館曾經請 鹿港的「錦仔」來教鑼鼓,但並未成功。

本館最初成員約十人左右,現有成員爲陳文傑(弦、銅器)、黃金溪(弦、吹)、黃茂松(弦、吹)、黃老樹(弦)、「黃老添」(笛)和陳火石(銅器)等,出陣時必須集合各地的曲友,才能成行,本館經常與鹿港王萬福、社尾田櫻村和福興村的曲友合作出陣。

本館購置「傢俬」的開銷,都由成員負擔,並完全免費 爲庄中神明出陣,本館通常會爲廟會、入厝、迎娶及喪事而出 陣,像每年「下十二庄迎媽祖」,幾乎都會受雇出陣,而一些 現代化的活動,如團體成立大會、慶祝表演等,本館也會應邀 出陣,出陣的酬勞,會留一部分維修設備,其餘則分給成員。 除了笛、噯仔和弦樂器外,若迎神或爲喪事出陣時,會用到班 鼓、通鼓和大鑼。本館的「傢俬」,目前放置在北極宮。

本館與福興村的福興南樂團交情很好,該館除粘宣統外,還有洪慶興、黃天從等人。此外,本館不曾與人「拚館」。

爲人迎娶甫自高雄回來的粘宣統,擅長鑼鼓、弦樂,原居 地粘厝庄約在三十幾年前成立曲館,但粘氏自言並未在曲館學 習,純粹自習成功,其父粘哥(若健在,約百餘歲)也稱得上 「曲館先生」。粘宣統經常與各地曲館一起出陣,據說遠及臺 中、芳苑、二林、鹿港等地,粘氏在二十五年前,曾到福寶開 館,此外還曾到三和、麥厝、頂粘、廈粘等村傳授曲藝。

曾在一九九五年代表彰化縣參加全國老人才藝競賽的粘 氏表示,喜事運用的曲牌有【百家春】、【寄生草】、【九里 點】、【將水】、【相思引】、【朝天子】、【北元宵】、 【連環扣】及〈娛樂昇平〉、〈萬壽無疆〉、〈平湖秋月〉等 曲,喪事則可用【相思引】、【四空仔】、【雙清】、【喜 串】、【五開花】和【茶玉】等。

技藝精湛的粘氏,獨奏了【倍思】、〈娛樂昇平〉二曲, 而其他三位受訪者也以殼仔弦、三弦、大廣弦合作示範【將 水】、【相思引】、【車鼓調】等曲,粘氏更贈與採訪者一捲 一九九一年錄製的錄音帶。

--1996年2月13日訪問黃老樹先生(84歲,成員),2月1日

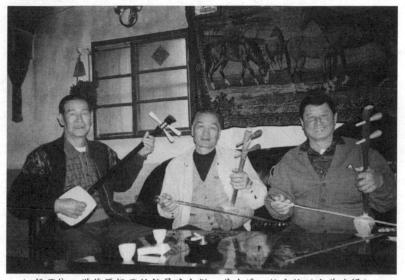

▲ 福興鄉二港後厝振興社館員陳文傑、黃金溪、粘宣統 (方美玲攝)。

訪問陳文傑先生(67歲,成員)、黃金溪先生(61歲,成員)、粘宣統先生(67歲,曲友),方美玲採訪記錄。

二港後厝武德館 (獅陣)

二港之名,始於日治時期,共分前厝、後厝,有十二鄰,約三百戶人家,居民主要爲黃、陳二姓,黃姓的祖先在百餘年前,自芳苑牛埔頭移居此地。後厝庄廟北極宮,主祀玄天上帝,每年正月二十七日「作鬧熱」。

本館原名武夜館,組織於日治末期,因當時爲「暗館」, 必須晚上偷偷練習,故名武夜館,一九六一年左右,才更名爲 武德館,表示習武者崇尚武德。起初成立時,是請「西螺七 崁」的「阿攏師」(廖姓,若健在,約百餘歲)來教,那時

「阿攏師」才三十幾歲,每年來教一館,到戰後一、二年爲止,差不多持續了三十年左右。戰後,本館由受訪者黃盈華的父親黃老旭(若健在,九十一歲)教本庄人,黃老旭與廖萬木(長黃老旭一歲)同是「阿攏師」的徒弟,同一輩的有二、三十人。廖氏擅長草藥,並將草藥知識傳授給黃盈華。黃氏算是武館的第二代,成員三、四十人,現爲獅陣的主力,再下一輩的,就沒有多少人了。「阿攏師」除本地外,還教過虎尾及本鄉同安村、西勢村等地。戰後,黃老旭也曾到本鄉橋頭村白沙屯、同安村及鹿港海埔厝教武,但白沙屯的人只學了一館,就中斷學習了。

「阿攏師」教半軟硬的短肢鶴拳,徛小三角馬(低馬步)。獅頭是金屬做的「開嘴獅」,必須用雙手控制獅嘴的開合,與一般的「簸仔獅」抓法不同,難度較高。由於這種獅頭很少人做,以前都是到嘉義購買,後來嘉義沒人製作,就到虎尾尋找,但也只有一個人在製作而已。二十幾年前,一顆獅頭要四千元,十幾年前更開價一萬五千元。本館都是在黃氏家中的大埕練習,整批「傢俬」也都放在該處。

本館的祖師有白鶴祖師、布家仙師及關世夫子。黃氏表示,白鶴祖師是鶴拳的祖師,布家仙師是「木傢俬」的祖師,而關世夫子則是「鐵傢俬」的祖師,故合祀三位祖師。本館由於是庄人教武,不必收「館金」,也沒有庄人「寄付」,這樣可以不受束縛,「傢俬」費用由學員支出。有請師傅的時候,出陣的收入都交給師傅,現在則平分給出陣的人。二港村的前厝、後厝每隔一年輪流舉辦廟慶,前厝庄廟朱玄宮是十月七日「作鬧熱」。本館除了義務替庄廟出陣之外,若有熟人來邀請,也會出陣,曾到過鹿港、斗六、南鯤鯓等地。

以前練武是爲了鍛鍊身體、保護家園,庄裡若有事時,

▲ 福興鄉二港後厝武德館奉祀 之祖師牌(張慧筑攝)。

只要打起獅鼓,大家就會聚集起來,十分團結。近幾年,成員 只剩二、三十人,大家各忙各的事業,比較難召集,但若有重 要的事情,仍可找得到人手,去年鹿港「二媽會」選新爐主, 「過爐」時,本館召集了三十幾人出陣慶祝,服裝、飲料等經 費,都由爐主負擔,本館則義務出陣。

—— 1996年2月1日訪問黃盈華先生 (65歲,館主),張慧筑採 訪記錄。

海豐堀南唱北打

福寶村分成福寶、海豐堀、溪仔外等地,共有九鄰,一至四鄰屬海豐堀。海豐堀舊名海龍堀,是福寶村最早開發的地區。庄中大姓爲黃姓,係自芳苑牛埔頭遷入,受訪者陳仁義表示,自己的祖先則自埔鹽遷入。庄廟建在溪仔外,奉祀媽祖,每年三月二十二日會舉行聖誕慶典,並固定在十月初十「作平安」、宴客,如果當天有庄人過世,就另請神明擇日。

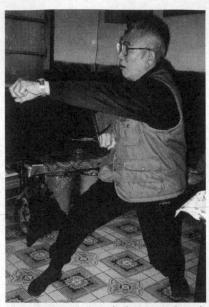

▲ 福興鄉二港後厝武德館館主黃盈華 表演拳套(張慧筑攝)。

本館成立於日治時期,學習南唱北打,但沒有奉祀祖師。本館雖有館號,但受訪者陳仁義不識字,無法提供資料。二十幾歲開始學曲的陳氏表示,自己是向本館前輩習曲的,他們若還健在,應有九十幾歲。後來又曾請同安寮人(是本館前輩的師兄弟,樣樣精通)來重整、訓練,「先生」也曾教過二、三齣戲,用於排場中對曲,也教過扮仙,但成員學得不熟。除此之外,還有【將水】、【相思引】、【四空仔】、【四空仔南】、【九里點】、【倍思】、〈雞婆仔調〉等多首譜,陳氏表示,前三首曲子比較熱鬧,用於行走時的演奏,【將水】必須要演奏得快,才會「熱場」;相反地,運用在牽新娘入轎且音調悲傷的【四空仔南】要慢慢演奏,才好聽,經常催人淚下,【倍思】也屬於軟韻的曲調,而【將水】又可分出【將水反】一曲。

彰化學

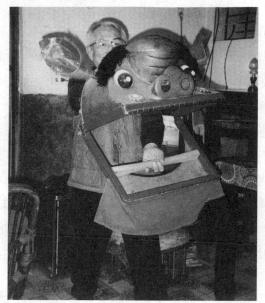

▲ 福興鄉二港後厝武德館之開嘴的銅製獅頭 (張慧筑攝)。

除上述九甲曲外,成員還會唱歌仔,只要後場「傢俬」能 跟得上,歌者唱什麼都無所謂。本館的成員有陳仁義(班鼓、 通鼓)、黃見發(噯仔)、黃樹林(殼仔弦)、黃東勝(笛) 等人,黃見發有本事連續吹奏,迎娶時,其他樂員演奏到手 痠,黃氏卻十分輕鬆,據說長時間吹奏的祕訣,在於「呑氣」 與收涎,且通常都在高音時換氣。

本館所用的樂器有班鼓、通鼓、噯仔、笛、殼仔弦、大廣弦、琴仔(月琴)、三弦和鑼、小鈔、響盞等,三弦(陳氏稱之爲琵琶)難彈但很好聽,琴仔則多用於哭調,碰鑼用平面的外江鑼較好聽,至於鼓是領頭的樂器,用於排場、行走之時,可使氣氛熱鬧。

本館多用於「迎媽祖」、送神、迎兵與迎娶,以前流行在 喜事用八音吹,有時成員會應知己的邀請,以鑼鼓陣爲喪事出

陣,但從不收取酬勞。本館過去曾應邀到牛埔頭、王功等地出陣,排場對曲時,當地的婦人都會放下工作前來圍觀,陳氏還曾故意演奏【四空仔】。或許因爲表演精彩,所以當地有人迎娶時,就會特地來邀請,由於邀約很多,本館曾在一天之中爲三對新人出陣。憨直的陳氏表示,以前出陣就像喚狗一般,有人叫就得去,有時還會被責罵,因爲需要出陣時,即使甘蔗正在收成,也要放下工作趕去,如果晚到,還會被人指責。後來庄中的迎神、「刈香」,本館都以大鼓陣隨行,直到四年前才停止出陣。聽說現在一團八音吹出陣,大約索價一萬多元,但現在大部分的場合都運用錄音帶,本館就曾錄製過一些錄音帶供人使用。

本館與福興庄的曲友往來密切,大鼓陣所用的大鑼,即是 向該庄北管曲館商借,人手不足時,則會向福興庄、粘厝庄借 調,但本館不曾與人「拚館」。

陳氏表示,前幾年鄉公所曾致贈一批「傢俬」,希望能吸引庄人學曲,可惜沒人願意,「傢俬」現在存放在村長家。

—— 1996年2月13日訪問陳仁義先生(78歲,成員),方美玲 採訪記錄。

海豐堀龍英社 (獅陣)

〈訪問黃插先生部分〉

福寶村位於海邊,舊濁水溪由此出海,附近土地鹽分很高,大部分居民不是養殖魚塭,就是從事畜牧業,務農的人口較少。本村包括海豐堀、平安寮及溪仔外三庄,平安寮最靠海,養殖業占大多數;溪仔外有五鄰,以畜牧業爲主;而海豐

堀有四鄰,農業、畜牧各半,居民以黃姓居多,大多爲泉州籍。本庄沒有自己的庄廟,居民都到鹿港朝拜媽祖。

本館由受訪者黃插的父親黃清泉(若健在,八十九歲) 在一九八九年組織,是爲了鹿港黃氏宗親會而設的。宗親會的 範圍包括整個彰化地區,會址內供奉了一尊媽祖,每年擲筊選 「頭家、爐主」的同時,順便召開宗親會聯絡感情,獅陣也在 這時「鬥鬧熱」。由於小孩子身體柔軟,較好訓練,所以五十 名左右的成員皆爲國中生,由黃清泉親自傳授。在黃清泉年輕 時,庄裡也組織過武館,師傅與二港前厝振興社同樣師承「臺 南先」,有時本庄人數不夠,還會與二港前厝共同出陣。

本館不替外人出陣,只義務爲宗親會「作鬧熱」,所以沒有酬勞收入,頂多由宗親會請吃飯、喝飲料而已。至於買「傢俬」的經費,一部分由成員分攤,一部分由館主負責。本館的獅頭是黃清泉自己糊的,四年前黃清泉去世,獅陣遂告解散,本館前後只出陣三年而已。

〈訪問陳仁義先生部分〉

庄中年輕人以前曾組館,聘請與陳仁義同一輩的黃金壇 (偏名「臭水」)來教武,並由熱心庄民「寄付」購置「傢 俬」,後來也曾想請陳氏來指導,但陳氏受限於健康因素,無 法幫忙。聽說獅陣曾爲鹿港迎神出陣,因庄人與當地居民素有 交情,常能獲得許多犒賞。此外,下寮、東勢厝合組的武館, 也是由「臺南師」所傳授。

〈訪問黃呈章先生部分〉

福寶村以福寶橋爲界,以東是海豐堀,又稱溪仔東;以 西是溪仔外,又稱溪仔西。庄廟聖后宮,建於一九八五年,主

祀媽祖,配祀玄天上帝、法主公、太子爺、註生娘娘等。每年 三月「作鬧熱」,會到鹿港「迎媽祖」;此外,十月會「作平 安」。

—— 1996年2月10日訪問黃插先生(61歲,館主之子)、黃呈章先生(老村長),張慧筑採訪記錄;2月13日訪問陳仁義先生(78歲,成員),方美玲採訪記錄。

頂粘曲館(北管、南唱北打、八音吹)

頂粘村共十三鄰,分成頂粘、東勢厝(一至三鄰)二庄, 頂粘約有六百多戶居民,以祖籍福建潯海衙口粘厝埔的粘姓爲 大姓,村民多以養蚵、捉鰻苗和捕魚爲生。庄廟鎭興宮,奉 祀丁府千歲,年度祭典在二月十五日舉行,十月份則「作平 安」、宴客。

本庄曲館曾有不同時期的轉變,在受訪者粘火多的父親 粘反(若健在,已有百餘歲)時,曲館學的是北管,後來村長 粘文賓再度組織曲館時,學的是南唱北打(歌仔陣),到了 一九五一年左右,才改成八音吹。粘氏表示,粘文賓因爲迎 神、迎娶的需要而成立曲館,並擔任館主,練習地點就在粘村 長家中,但沒有奉祀祖師。

歌仔陣的「先生」有二位,一位是福興村的「阿猴山」, 擅長打鼓,但不會文場的弦、吹,後期頂粘出陣時,都會請他 來司鼓。「阿猴山」在本庄教了一齣戲,但並未教完。另一位 是秀水鄉馬鳴山的「沁仔」,約來教了二、三個月,傳授了 《金魁生》一劇,可惜還沒教完也離開了,「沁仔」曾要教扮 仙戲,但因館中沒人會歕大吹而作罷,每逢本館要用到北管曲

時,就得請「先生」出馬,可惜本館並未留存二位「先生」傳 授的劇本。

粘氏十多歲習曲時,「傢俬」、「先生禮」都由「公金」 負擔,成員有粘火多(噯仔)、粘三井、粘瑞賢(響盞)、葉 殊(八十一歲,二弦)、粘瑞瀛(小鈔)、粘宣統等人,廈粘 村的粘阿瓊(小鑼)也是成員。剛加入曲館時,粘氏學歌仔陣 的小生和後場的碰鑼,剛學一星期,就爲人「迎兵」,一直唱 到鄉公所,因爲歌喉很好,相當引人注意。當時多以坐場的形 式表演,一九五〇年代時也曾應邀到鹿港演戲,粘氏飾演手持 扇子的小生,相當受到青睞。

至於本館的八音吹,並沒有「先生」傳授,是由成員自己練習而成,粘氏時年十八歲。粘氏表示,只要有人邀請八音吹,不拘庄內外都會出陣,且純粹服務,不收酬勞。二、三十年來,持續爲迎娶出陣的粘氏表示,三十年前,八音吹經常擔任迎娶的前導,現在則最常爲迎神出陣,除免費爲庄中的公廟鎮興宮、文武宮出陣外,其他則要收取酬勞,所得由眾人平分。至於迎娶,現在都使用錄音帶,曲館也有錄製錄音帶供庄人索取。此外,八音吹不爲喪事出陣。

近年來負責召集的粘氏表示,八音吹所用的樂器是笛、噯 仔、殼仔(頭手弦)、二弦(即大廣弦)、三弦及碰鑼、鈔、 響盞三種銅器,現在各由私人攜回保管。由於庄中的人手因遷 居、過世等因素而減少,現在必須結合與頂粘交往向來密切的 廈粘庄粘在龍、二港黃茂松等曲友一起出陣,八音吹去年還曾 隨同庄中的進香團出陣。

二十一、二歲開始歕吹的粘氏敘述自己的學習經驗,首先 要學「吞氣」,在碗裡裝肥皀水,以稻桿不斷向碗中吹氣,如 果能持續以鼻子吸氣、嘴巴吹氣的方式吹出泡泡,可算是初步

▲ 福興鄉頂粘曲館館員粘火多 (方美玲攝)

的成功,接下來要逐步縮短稻桿的長度,最後若只剩下一、二 公分(即「引仔」的長度),還能順利進行,才算真正及格。

粘氏表示,自己以前能連續吹奏二小時以上的噯仔,主要 因迎娶時,經常要接受女方的考驗。男方迎娶時,要致贈女方 家屬四大疊壽金,女方則要在神明和「公嬤牌」前各燒二疊, 如果女方想試驗歕吹手的功力,就會讓二個人輪流地逐張燃 燒,直到最後,會有人出來稍加責斥,才結束考驗。

經採訪者請求, 粘氏以殼仔弦演奏【將水】、【南將水】、【紅衲襖】、【相思引】、【九里點】和〈雞婆仔調〉等六曲, 粘氏表示,迎親時如果演奏〈雞婆仔調〉,新娘聽到之後,都會哭得涕泗縱橫。粘夫人在旁也證實,以前在家中工作時,如果聽到隨風傳來的樂聲,心中也會感到戚戚然。

彰化學

粘氏表示,因爲成員的「線路」演奏得很好,本館出陣時,沒人敢來拚館。而現在庄中的老人會,也備有「傢俬」,但沒有例行活動。頂庄多數居民從事捕魚、工廠的工作,所以參加曲館的意願較低,廈粘村以農耕爲多,而且工廠的設立也不多,所以空間、意願都較強。

此外,二港頭前厝以前與後厝共同組織曲館,曾有男性反 串小旦、老婦的表演,粘夫人對男演員的美麗扮相印象非常深 刻,還曾發生觀眾爭論不休,最後偷窺演員進廁所,才能加以 證實的情形。

—— 1996年2月9日訪問粘火多先生(64歲,召集人),方美玲 採訪記錄。

頂粘管溪軒(金獅陣)

頂粘村目前約一百四十餘戶,有一千四百多位公民,庄中 大姓爲祖籍福建泉州粘厝埔的粘姓。庄廟是奉祀丁府、邢府千 歲的鎭興宮,興建於一九八四年,平常在十月舉行「作平安」 的祭典。

本館成立於日治時代,當時受訪者粘連丁十多歲。本館的 名稱自中國傳承,當時庄中需要陣頭,以便隨同神明到鹿港媽 祖廟「刈香」,因而聘請懂得藥理知識、師承溪州「羅漢師」 的埤頭連交厝人「阿池」(若健在,約百餘歲)來教了好幾年 的武術。本館沒有祭祀祖師,學的是太祖拳,站的馬步是屬低 馬的三角馬和一撩馬。

「阿池」在本庄的「頭叫師仔」即粘氏與粘馬等人。粘氏 舞獅、「傢俬」、「獅鬼仔」樣樣精通,後來就擔任庄中武館

的教師,教導年輕一輩習武,粘氏的孫子也學得一身好功夫。 粘氏自以前擔任館主迄今,練習的地點就在粘家門埕,現在武 館仍由粘氏負責。雖然四十歲以下的成員仍有四、五十位,但 因粘氏身體欠安,已一、二年沒出陣了。粘氏雖謙稱不懂醫理 和藥理,但也收藏了三本藥簿。

獅陣通常需要三、四十人才能成行,本館不曾向外借調人手,與廈粘村的武館較有往來。出陣時,是用小鼓指揮節奏,現在出陣用的「傢俬」、樂器,都散置成員家中。本館所用的獅頭是青面的「凸頭獅」,由粘氏自製,數量相當驚人,粘氏的兒孫輩,幾乎每家都有,製作最久的,更有一、二十年歷史,現放置於粘家的,是去年的作品。此外,本館會使用「獅鬼仔」。

武師的「先生禮」、食宿和購買「傢俬」的經費,都由學員分攤,由於本館屬於公有的陣頭,故免費爲庄內迎神以及庄民入厝出陣,如果請主給個小紅包,則會收下,但金額太大就不收,這些收入原作爲維修「傢俬」之用,後來就分給出陣的成員,獅陣也會爲民宅「制煞」,就連橋樑動土,也會出陣祈求平安。至於外庄的邀請,則視交情深淺決定出陣與否,但獅陣不爲喪事出陣。

從粘氏所提供的辛酉年(1993)頂粘村文武宮入火安座典 禮的錄影資料中,可以看出獅陣表演相當有戲劇性,在搭好的 布景上搬演故事,其中有一段,是一位女性手持包袱、雨傘翻 山越嶺,途中遇到強梁,女子以雨傘當武器禦敵,進行一段精 彩的對打表演。

粘氏表示,目前館中缺乏三十歲以下的新生代,而三、四十歲的成員也因忙於事業,缺乏練習,而有退步的情形。此外,本館以前到鹿港進香時,因表演精彩而大受歡迎,「阿

池」的弟弟「阿猴山」心中不悅,意欲「拚館」,曾故意用 「丈二」衝陣,因而產生紛爭,險些打架。

—— 1995年9月3日訪問粘連丁先生 (83歲,師傅、館主) 及村 民,方美玲採訪記錄。

廈粘曲館(南唱北打、八音吹)

厦粘村分成厦粘、管嶼厝二庄,共有十三鄰,其中厦粘 占九鄰,庄中的大姓是祖籍泉州衙口的粘姓。據族譜記載,粘 姓遠祖是女眞族人,現在庄人以農耕爲主。受訪者粘在能表 示,祖先在中國即以農耕、捕魚並重的方式生活,到臺灣後, 仍沿襲過去的生活型態。奉祀丁府千歲的庄廟寶順宮已落成十 多年,每年二月十五日以演戲、祭拜的方式慶祝,十月「作平 安」時,也會宴客。

本庄在日治時代就有曲館,學習南唱北打,但粘氏並不清楚詳情。二十多歲參加曲館的粘氏表示,戰後初期,村長粘馬摺即倡議習曲,主要爲因應迎神、迎娶的需求,「曲館先生」是馬鳴山的「沁仔」(吳姓),來教了一館,當時有十多位成員,於晚間在庄中廣場練習,但沒有奉祀祖師,至於學曲所需的「先生禮」、「傢俬」都由「公金」支付。後來又請頂粘村的粘鐵(若健在,約九十幾歲)來教導,粘鐵會在空暇時前來指導,粘氏表示,自己當時是「半簍師仔」,館中另有一些新手加入學習,因爲同屬粘氏宗親,粘鐵並未收「先生禮」。

本館所用的樂器有笛、噯仔、三弦、殼仔、大廣弦和小 鈔、大鑼、碰鑼、響盞等銅器,月琴並不常用,過去「先生」 也曾教過大吹,但因成員不會「呑氣」,未學成,所以不會扮

仙。不過,成員曾學得一些歌仔戲、九甲仔的唱曲,此外還會 演奏一些牌子,像【相思引】、【將水】、【四空仔】、【九 里點】等。

八音吹以前爲庄中的迎神或迎娶而出陣,純粹是「鬥鬧熱」,並不收費。有時也會應邀爲人入厝,或替選舉的候選人造勢,但從未因喪事出陣。後來需要向外借調人手時,因需發給酬金,才開始收費。此外,因以前的「傢俬」都已損壞,需要自費購買,所以出陣所得,都由參加者平分。庄中成員仍健在者,只有粘在能(三弦)、粘發財(噯仔)、粘天送(銅

▲ 福興鄉廈粘曲館館員粘在能 (方美玲攝)。

器)、粘見增(笛)、潘文欽(銅器)等人,所以現在出陣,都要請頂粘等村的曲友幫忙,本館與頂粘曲館有「交陪」,也不曾與人「拚館」。

—— 1996年2月9日訪問粘在能先生(72歲,成員),方美玲採 訪記錄。

廈粘振興社(獅陣)

夏粘村包含粘厝及管嶼厝二庄,第一至五鄰爲管嶼厝,六至十三鄰是粘厝庄,總共約四百五十戶人家,粘厝庄的居民主姓粘,管嶼厝居民的姓氏較複雜,不過大多是泉州衙口人。庄廟保順宮於一九八一年左右,在受訪者粘興發輪值爐主時發起興建,主祀丁府千歲,是隨祖先來臺的神像,並配祀三太子等神明。每年二月十五日丁府千歲聖誕時,會演歌仔戲,一陣大約需要五萬元,由庄人收「丁錢」支付。

本館成立於一九七二年,發起人粘氏本來在二港前厝振 興社學武,後來學出興趣,就請師傅「添茂師」(人稱「臺南 先」)來本庄教武。與粘氏同門的三十幾人中,粘氏最年輕, 「添茂師」沒來教武之後,就由師兄弟來協助指導,其中包括 師兄洪媽照,而粘氏本人則擅長空拳。

「添茂師」除本庄與二港前厝之外,還教過頂粘東勢厝、福南下寮及臺南等地。並傳授拳套、獅頭、撨筋接骨、藥草等技術。「添茂師」專長少林寺的十八羅漢拳,有許多拳套,並祭拜達摩祖師。本館的獅頭爲青面「篏仔獅」,是洪媽照所糊的。撨筋接骨及草藥知識,則並非每個人都完全傳授。粘氏加以解釋,因爲銅人簿裡的青草配方是固定的,但藥草的斤兩多

寡則不一定,有的師傅會「蓋步」,只要斤兩不合,就無法適當地達到藥效,這時就得靠個人的經驗來斟酌。粘氏本人擅長治肝疾,曾治癒許多西醫無法治療的肝病患者,包括自己的媳婦,平日經常熬煮養肝青草茶來喝的粘氏表示,若有肝炎患者來找他,一律免費醫治。

「添茂師」還教過本館飛簷走壁及輕功。所謂飛簷走壁,就是訓練徒弟先從平面的板子跑過,在依次增加板子與地面的角度,直到與地面成九十度,徒弟還能爬上去時,就算能夠飛簷走壁了。至於輕功,就是在弟子的腳踝上綁鐵塊,使弟子從小坑洞裡跳出,再依次增加鐵塊的重量,同時坑洞也愈挖愈深,等到一定程度之後,將鐵塊除去,練武者就能夠輕鬆地躍上屋頂。雖然聽起來很容易,但沒有一個成員有耐心學成。粘氏訓練極嚴格,平時在月光下練習,沒月光時照練不誤,要訓練成員在黑暗之中也能出招、閃躲。

師傅不收「館金」,成員也不必交錢,獅陣的費用都由 粘氏支付,而出陣所得的紅包則交給師傅。若有踏七星、八卦 時,酬勞會比較多。當時幾乎全庄的少年都有學,每次出陣, 包括在後場備用的,需要六十人左右。據「添茂師」傳述,本 來振興社沒有鑼鼓,有一次出陣時,遇到歌仔陣送給鑼鼓。以 後,凡振興社出陣若遇到歌仔陣,都會加以參拜,以示答謝, 而歌仔陣即使戲演到一半,也會有一位扮演仙人者,出來示意 停止,並以與獅陣同節奏的鑼鼓聲回應。

本館常到鹿港「迎媽祖」,去年(1995)還隨丁府千歲到泉州「謁祖」,也曾到麻豆、南鯤鯓「刈香」。除了迎神之外,本館也曾替選舉造勢、入厝等,若有人邀請,就會出陣幫忙。關於入厝,也有其規矩。除了入新屋之外,也常有住家不安定的,需要獅陣「制煞」,獅頭在進入這種房子前,會在門

口插上館旗,但必須將左邊空出來,即左邊的旗子插在門口中間,獅頭由門右側的旗子中間進入,好使「歹物仔」從左邊出去,不可將兩支旗子正好插在門的兩側,否則「歹物仔」出不來,會與獅頭正面衝突。本館曾遇到這樣的情形,「歹物仔」很厲害,正面衝突之後,舉獅頭者就昏倒了。

粘氏表示,宋江陣出陣時,只能出一百零七位成員,若正好一百零八位,則容易出事。此外,本館大約活動了十年,本來是爲了強身、護庄而訓練的,後來槍枝氾濫,便逐漸停止訓練了。

—— 1996年2月8日訪問粘興發先生(65歲,館主),張慧筑採 訪記錄。

麥嶼厝曲館(南唱北打、八音吹)

〈訪問尤虎圳、許企諸位先生部分〉

本館於日治時代成立,但時間晚於武館。本館學習八音吹,「先生」是鎭平村曲館成員王汝蛟的兄長(「老岡師」,若健在,約七、八十歲),王汝蛟也曾來教。此外,埔鹽的「阿傳」戰後曾來教過整齣戲劇,並以坐唱的方式表演。

本館成員有七、八人,所用的樂器有弦、吹及銅器,其中,許原成會吹噯仔,許火土的兄長許金在會拉弦、吹笛。住 在海尾的許矮松自父祖輩就已學曲,海尾、大庄經常一起出 陣。

本館常爲庄內外的迎娶而出陣,只要有人邀請就會行動, 且經常與外庄合併出陣,但不曾收取酬金。

〈訪問許柱先生部分〉

本館成立於日治時期,受訪者許柱當時約一、二十歲,主 要爲因應庄民迎娶的需求而設館。本館學習南唱北打,許氏只 記得「教曲先生」是外地的朋友,曾收「先生禮」,來這裡教 曲未滿四個月。

本館練習地點就在許氏舊宅,但沒有奉祀祖師,所用「傢俬」皆由成員出資購買。成員有許金彭(大吹)、許火土(笛)等人,當時會吹會唱的許氏,現在已經都忘了。但許氏表示,以前唱曲時,在三十公尺外糖廠工作的工人,連同工頭都會出來聽。關於歕吹,除了用麥桿吹氣練習外,還要學會讓多餘的空氣從嘴角逸出,才能持久吹奏。

本館常爲迎神、迎娶、入厝而出陣,但不曾爲喪事出陣。 只要有人邀請,本館就會出陣。入厝時,要用南唱北打排場, 且出陣不曾收紅包。因爲許氏已久未出陣,所以不清楚現在曲 館的情況,但許氏曾指導庄中年輕人歕吹,庄中應仍有年輕樂 手。此外,許氏表示,本館未與他館「交陪」,不曾向外借調 人手,也未曾與人「拚館」。

—— 1996年2月9日、13日訪問尤虎圳先生(83歲)、許企先生(77歲)、許摘先生(83歲);2月13日訪問許柱先生(78歲,成員),方美玲採訪記錄。

麥嶼厝太祖館魁軒(獅陣)

〈訪問許長森先生部分〉

麥厝村舊名麥嶼厝,以前還有大庄、海尾、中坪、溪底等 庄,其範圍即是現在的麥厝街。現在的麥厝村只有麥嶼厝及出水

溝二庄,出水溝是第一至第八鄰,麥嶼厝為第九至第十九鄰。居 民以祖籍福建石龜的許姓居多,大多從事農業,農產品以花生、 甘蔗、蘆筍、稻米為主。麥嶼厝庄廟為鎮安宮,主祀張府夫人 媽,興建於一九八三年,建廟之前,神明供奉在庄人家中。因神 明聖誕日期較多,後來合併於七月十五日「作鬧熱」。

本館是受訪者許長森之父許振成十八歲時(昭和四年,1929)召集成立的。當時爲了要訓練身體、保護庄人,遂請溪洲水尾的「羅漢師」(外號「七崁小羅漢」,若健在,約一百三十歲)來教武,原本是請「羅漢師」的徒弟,後來才由「羅漢師」親自來教了五、六年,每次來本庄,會一連住在庄中十多天,再去別的地方。「羅漢師」在埤頭、埔心也有傳館。「羅漢師」之後,就由館主許振成傳授,不再請別的師傅。

「羅漢師」教太祖拳,獅頭是合嘴的「米籮獅」。臺灣的獅陣有「篏仔獅」、「米籮獅」及「開嘴獅」三種,本館獅頭的額頭較禿,是到嘉義購買的,與「篏仔獅」扁扁的不同。許家目前有二顆獅頭掛在牆上供奉,一顆金色,另一顆是青色的,但較常用的是青色,因這種顏色比較傳統。本館也有「獅鬼仔」,那是表演「睏獅」時常用的,但近幾年已比較少用。平日獅套動作可以自己編,但要參神時,一定要踏七星、八卦。除了拳套、獅頭之外,「羅漢師」還教了一些推拿、草藥知識,銅人簿裡也有交代時辰、穴位相互配合時,應如何用藥,但本館平日不隨便替人看病。

本館是在許家大埕練習,整批「傢俬」也放在該處,有時候,許氏還會供應點心。「羅漢師」來教武時,「先生禮」由成員共同分攤,「振成師」教的時候,則不收「館禮」,需要經費時,庄人會「寄付」。本館大多在迎神、入厝等場合出陣,以前每年三月會到鹿港「迎媽祖」,也曾到過北港、南鲲

鯓,成員都是義務出陣,若有酬勞收入,都充作「公金」。到 了許氏這一代,獅陣是爲了鎭安宮而組織,故義務替廟會出 陣,膳食雜費則由廟方支出。近四、五年,人員召集不易,已 比較少替人入厝。許氏表示,獅陣本來不替喪事出陣,只有一 次例外,在一位與許振成同一輩的成員去世時,本館特地到溪 洲水尾祖館,借了一顆用於喪事出陣的獅頭去送殯。

溪洲水尾館魁軒目前是由「羅漢師」的外甥許太郎負責,除了水尾之外,本館與埤頭、埔心「羅漢師」教過的武館也有「交陪」,有時會互調人手。以前獅陣在「羅漢師」帶隊出陣時,曾「拚館」過,但現在的武館已很少發生這種狀況了。

〈訪問尤虎圳、許水田諸位先生部分〉

本館是在六、七十年前由「頭人」許玉麟等人發起,館名館魁軒,主要是庄人要到鹿港天后宮「請媽祖」,需要陣頭隨行之故。「先生」是埤腳水尾連交厝從中國來的「羅漢師」,會自製獅頭,也會撨筋接骨。「羅漢師」後來曾到頂點設館,在庄中的「頭叫師仔」是許玉麟,許氏戰後曾在臺北、三重等地開設國術館。

本館最初屬於「暗館」,由許玉麟擔任館主,練習地點設在海尾許臭凡家中,受訪者尤虎圳一、二十歲參加時,成員共有三、四十人,館中有奉祀祖師,成員在練武前,都必須上香致敬,現在第三代成員許長森家中仍有奉祀。當時「先生禮」、「傢俬」的費用,多由成員自付,不足的部分,則由館中「公金」補貼,戰後曾由武館前輩教導新成員,共開館二次,許水田就是第二代成員,現在庄中仍有些第三代的成員,但據說學得不太成功。

本館所學的拳種爲太祖拳,站的馬步有三角馬、丁字馬、

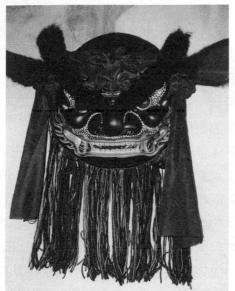

▲ 福興鄉麥嶼厝太祖館魁軒青面獅頭 (張慧筑攝)。

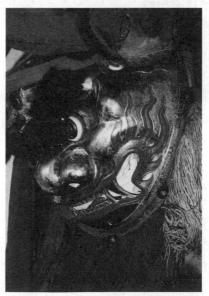

▲ 福興鄉麥嶼厝太祖館魁軒金面獅頭 (張慧筑攝)。

一撩馬等,一撩馬用於請拳之時。本館的獅頭是青面的「籔仔獅」,第一代成員所使用者由「羅漢師」所製,聽說現在連同「傢俬」,都放置於許長森家中,許氏的父親以前也是武館師傅。獅陣會用到「獅鬼仔」,主要使舞獅的氣氛更熱鬧,於「拜廟」時也能使用。

本館主要爲迎神、入厝而出陣,過去曾隨神明前往北港、 南鯤鯓等地「刈香」,庄內外都有人來邀請,但不常收受紅 包。因爲老成凋謝,年輕成員又忙於事業,本館在二、三十年 前就解散了,不過,二、三年前,師傅許振成過世時,本館仍 出陣爲他送殯。

本館過去與頂點武館有「交陪」,不曾與人「拚館」。 十多年前,本館曾到田尾參加由縣政府等單位舉辦的武術比賽 活動。受訪者提到庄人許志英(現年七十二歲)曾於四、五年 前,在中國的百貨公司露一手「煙吹拳」,以煙斗爲道具,進 行武術表演,據說相當精彩。

—— 1996年2月9日訪問尤虎圳先生(83歲,成員)、許水田先生(70歲,成員)、許摘先生(83歲,村民)、許企先生(77歲,村民),方美玲採訪記錄;2月10日訪問許長森先生(43歲,館主),張慧筑採訪記錄。

出水溝曲館(八音吹)

麥厝村一至八鄰屬於出水溝,約二百戶居民,日治時代 只有四鄰,本庄大姓爲祖籍泉州石龜、瑤林的許姓。出水溝的 庄廟惠安宮,日治時期奉祀蕭府、池府王爺,現在則主祀朱府 王爺,戰後固定在十月十六朱王爺聖誕時「作平安」、宴客,

日治時期,本庄曾有「請媽祖」的迎神活動,由出水溝、麥嶼 厝、三和等庄共同舉辦。

本館於日治時期成立,當時受訪者許鐵枝年約二十歲,最初是由許氏的伯父倡議,爲了讓年輕人有休閒活動,而成立八音吹,由許氏的伯父擔任館主負責供應點心,並在他家學曲、練習。「先生」是二林萬興庄的「龜里師」,來教了一個月,沒教扮仙,只教【朝天子】、【九里點】、〈雞婆仔譜〉幾首樂器曲,除本庄外,「龜里師」還曾在石埤腳、番薯庄等地開館。此外,本館沒有奉祀祖師。

八音吹的成員有許鐵枝(殼仔弦)、許連土(鈔)、許 註(偏名「阿嘴」,噯仔)、許萬興(大廣弦)、李平(殼仔 弦)、黃龍(諧音)、陳仁溪、許水敬等八人,這些成員在開 館期間,八種樂器都曾學習過,屬於樣樣通曉的全能樂員。因 「先生」與庄民早已相識,故所付的「先生禮」很少,由成員 分攤。本館使用的樂器有文場的噯仔、笛、三弦、殼仔、大廣 弦和武場的鑼鈔、響盞、鼓,鼓是以木棍爲把手,可以手持的 雙面鼓,演奏時,使用木槌擊打,這些「傢俬」以前都放在館 主家,現在則已不知去向。

八音吹曾爲庄中「請媽祖」而出陣,庄人也會邀請曲館爲 入厝、迎娶出陣,這些都是義務幫忙。以前民宅入厝,由法師 及乩童主持「燒金」儀式時,八音吹要負責「鬧廳」。至於喪 事,則絕對不可出陣,因爲八音吹專用於喜事,喪事若使用, 會嚴重冒犯喪家。直到戰後,本地才開始在喪事中使用「牽亡 歌」。此外,本館不曾與他館「交陪」,也未與人「拚館」。

^{—— 1996}年2月12日訪問許鐵枝先生(80歲,成員),方美玲 採訪記錄。

出水溝永春社 (獅陣)

麥厝村分爲麥嶼厝及出水溝二庄,居民以祖籍福建漳州的 許姓居多。許氏在臺灣的宗祠位於臺北士林,每年舉行春、秋 二祭,本村人都會搭遊覽車去參加。因爲受訪者許鐵枝的祖先 不識字,沒有留下家族譜系,儘管許氏努力追溯,也只能整理 出上二、三代的祖先而已。本庄居民主祀南斗、北斗星君,每 年十月「作平安」時,會集體祭拜。

本館在許鐵枝六歲時(1922年)就已活動,推算起來,至少有七十四年以上的歷史。當時庄人晚上閒來無事,想加以排遣,且「迎媽祖」時也可派上用場,於是請一位師傅來教了一、二年,那位師傅只在即將「鬧熱」前,才來教一個月。因為那時太年輕了,許氏並不清楚師傅的名字。許氏表示,自己並沒有正式拜師,只在旁邊看,就學會了。本館打的是太祖拳,獅頭爲青面的「簽仔獅」,並沒有買「傢俬」,只用竹竿套招而已。本館的「先生禮」,則由成員共同分攤。戰後,大家很窮,各自謀生,獅陣遂停止活動。日治時期,庄裡每年都會到鹿港「迎媽祖」,獅陣解散之後,遂不再前往。

許氏會替人推筋接骨,其技術源於「許蓋仔」,但「蓋仔」並沒有正式教導,而是因爲不識字,開藥方時,都請許氏幫忙寫,加上在旁見習,到了後來,許氏都學會了。自從1964年退休後,許氏就在家裡幫人推拿、撨接,但都是熟人口耳相傳,自己並未開設國術館,且爲義務性質,頂多只收藥錢而已。

—— 1996年2月10日訪問許鐵枝先生(80歲,村民),張慧筑 採訪記錄。

崁仔腳曲館(北管)

本村舊名崁仔腳,又可細分爲崁仔腳、竹圍仔、游厝三 庄,後來因而命名爲三和,日治時期,本村與鎮平村合爲一 村。本村共有九鄰,約二、三百戶居民,主要姓氏爲祖籍泉州 石龜、瑤林的許姓。本村沒有庄廟,居民奉祀媽祖、文武尊 王、薛府千歲及「顯公媽」,「顯公媽」奉祀在福靈祠中,神 明則由爐主輪祀,每年六月十八日會慶祝文武尊王聖誕,十月 十四日則是年度祭典,除慶祝薛府千歲聖誕,也一併「作平 安」、宴客,以前也曾不定期「迎媽祖」。

本村曲館在日治時代由老保正、村長許大怣(若健在,已九十五歲)發起,並擔任館主,學習北管,屬於「園」的系

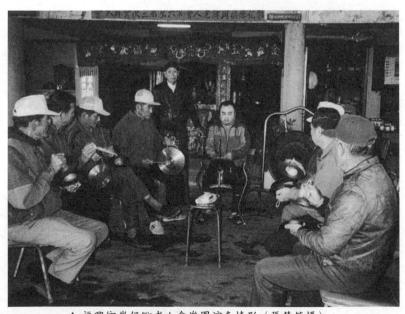

▲ 福興鄉崁仔腳老人會樂團演奏情形 (張慧筑攝)。

統。當初可能因興趣和慶典的需求而成立,由許氏負責教曲並擔任頭手鼓,共教了《三仙》、《斬瓜》和《哪吒下山》等劇,除了本村,許氏還在鎭平村教過,至於其師承,應爲「唐山先」所傳。

昔日曲館多在冬季的晚間練習,地點最早在許大怣家, 十五年前成立老人會,曲館納入老人會組織後,就改在福靈祠 旁的老人會館址練習,老人會會長爲許火烘,而總幹事現由高 齡九十歲的許財銘擔任,非常熱心支持曲館的活動。過去「先 生禮」、「傢俬」都由學員支付,後來「傢俬」的維修,就由 老人會協助,現在成員經常到會館奏樂自娛。聽說福興鄉唯一 的老人會設在三和村,彰化縣南北管音樂中心則預定設在本 村。

▲ 福興鄉崁仔腳老人會樂團演奏情形 (張慧筑攝)。

受訪者黃金漢的父親黃磘(若健在,已百餘歲)是通鼓手,與許大怣同輩,黃磘那一輩在七、八十年前,經常登台演戲,黃金漢自小耳濡目染,十七、八歲時就參加八音吹,跟隨前輩學習,大約二十歲,就出陣爲人迎娶。黃氏與許朝旺、許金水等人,都是在許大怣教曲時,以旁聽方式學會的,他們年輕時,沒錢買樂器,就撿拾鐵罐自製弦樂器。五十多歲開始習曲的許龍山,曾直接跟許大怣學習,現在只有他會唱北管曲,不過,許氏因不識字之故,所以學得不多。

本館學習北管,但因經常與南管(九甲)的曲友一起合作出陣,所以也學會南管樂曲,除了【平板】、【流水】等北管唱曲外,成員也會演奏【百家春】、【將軍令】、【北元宵】、【水底魚】及【九里點】等曲,但並不屬於九甲南。成員沒有收藏曲譜,但許大怣家可能會有留存。

除迎神、喜事外,現在常有人來邀請北管團爲喪事出陣,本館也常應鄉公所或是私人慶典的邀約而出陣,並免費爲庄中神明出陣。老成凋零是各庄曲館的普遍現象,爲因應人手的缺乏,本館與芳苑建平村王功寮、麥厝村出水溝和頂粘村的曲友常「交陪」,如有需要,就互調人手彼此協助。

本館成員表示,出水溝曲館最早是請二林萬興庄的「龜里」來教一館八音,後來再請埔鹽石埤腳的「先生」傳授南唱 北打。

諸位成員在受訪時,示範了器樂曲及唱曲共九首,分別是北管牌子【三不和】和八音吹曲牌【襖仔】、【相思引】、 【將水】、【九里點】等器樂曲,以及數首歌仔和《楊家將征北番》中的唱曲。參與演出的成員爲許龍山(1919年生,北管唱曲)、黃金漢(1934年生,殼仔弦)、許朝旺(弦、鑼鈔、歌仔唱曲)、許明德(1939年生,笛、弦)、許金水(1949年

生,頭手鼓)、許玉柱(1929年生,銅器)、施木材(1934年生,三弦)、許科(1931年生,鈔)、許漢文(1940年生,響盞),此外還有許山牛(1914年生,大廣弦)、許深澳(唱曲)、林金柱(57歲,吹)等人。其中,許玉柱、許漢文是麥厝村民。成員說【襖仔】較爲悲情,多在戲劇中使用,並單獨以器樂曲的形式演出,至於銅器部分,則較難掌握。

—— 1996年2月2日訪問許財銘先生、黃金漢先生(63歲)、許 龍山先生(78歲)、許金水先生(48歲)、許朝旺先生, 方美玲採訪記錄。

崁仔腳協元堂(獅陣)

崁仔腳屬於三和村,三和村有九鄰,二百五十戶人家,居民以許姓居多。庄廟福靈祠主祀文武尊王、配祀薛府王爺, 分別在六月十八日及十月十四日「作鬧熱」,屆時會演出歌仔戲,長壽俱樂部國樂團也會出陣。

日治時期,爲了防止盜匪入侵,並團結庄人、鍛鍊身體, 於大正年間(1912~1925)由地方「頭人」許大怣(若健在, 約一百零三歲,曾任村長及老人會會長)發起組織協元堂金獅 陣。第一代成員有三十幾人,發展至今,共傳了四代,但第四 代成員已大多出外發展,現以二、三代爲獅陣的主力。

本館師承員林的「阿雄師」(若健在,約百餘歲),是張姓「唐山師」(秀水蘇厝協元堂的師祖)的弟子,來教的二、三年期間,「阿雄師」住在庄內,傳授太祖拳及獅頭。繼「阿雄師」之後來教的,是其子「阿紀師」(諧音,現年七、八十歲),但只教空拳,沒教獅頭及「傢俬」,傳授屬於軟拳的水

拳及二教拳,此類拳以閃躲爲主,不同於太祖拳的正面相迎方式。「阿紀師」來教時,適逢受訪者許龍山這一輩,爲獅陣的第二代,同一輩的有三十人左右。「阿紀師」之後,獅陣就不再請師傅,而由第一代的「頭叫師仔」許寸進(許龍山之兄,若健在,八十四歲)傳下一輩的庄人。現在獅陣的負責人是第三代的「頭叫師仔」黃金漢。

「阿雄師」及「阿紀師」分別教了太祖拳、水拳及二教拳,但獅陣仍以太祖拳爲主。上一輩成員有拜祖師,到了這一輩,就不再祭拜了,也不清楚祖師是誰。本館的獅頭是青面的「簸仔獅」,開館至今已用壞了很多顆。本館大多自製獅頭,製作過程需費時二、三個月,有時來不及做,就用買的。獅頭在啓用之前,都要「開光點眼」,具有「制煞」效果,現在放在黃金漢家中供奉,整批「傢俬」也都放在該處。「傢俬」有長短之分,「長傢俬」有「丈二」、大刀、「七尺」、大戟、

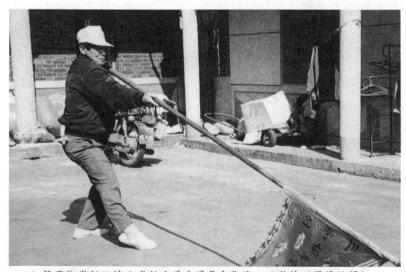

▲ 福興鄉崁仔腳協元堂館主黃金漢舞動獅旗以示敬神 (張慧筑攝)。

齊眉等;「短傢俬」有雙刀、雙鐧、鐵尺、雙刈格等。對招 時,依次由「長傢俬」對「短傢俬」,對招完後,再由「短傢 俬」對空拳,才算完成。出陣時,平均需要十個人替換舞弄獅 頭與獅尾,外加二個「獅鬼仔」及拿「傢俬」、打空拳的人, 差不多需要一百人左右。

由於獅陣屬於村庄公有,庄人會收「公金」來支付獅陣經費,收「公金」的方式,有視丁口數及田地大小二種,通常視開銷多少而收錢,若有酬勞收入,也納爲「公金」,做爲維修「傢俬」的費用。庄裡並設一管理小組,負責總務及其他相關事務。

本館利用晚上訓練成員,並在曾任立委的許福堯家中大埕練習,學會之後,就只在出陣前幾天集訓而已。本館通常只在到鹿港「迎媽祖」時才出陣。戰後,庄裡曾連續建醮三年,獅陣也曾去「鬧熱」,平時庄內「神明生」並不出陣,若庄人請入厝,則會幫忙。本庄師父許寸進去年(1995)過世時,本館有用獅頭去送殯。受訪者許朝往表示,那次出動了十多人,將獅頭披上白布,在移柩及棺木入土時舞弄,但並沒有全程陪著走。前一陣子,因省長宋楚瑜要來鎭平村視察,鎭平村長(黃金漢的舅父)還特地請獅陣出去表演。

本館在「刈香」、入厝時,必須踏四門、七星、八卦, 黃金漢表示,四門、七星是一定要有的步數,才能達到「參神」、「制煞」的效果。踏七星步時,要在每一個定位上舞完 一定的腳步,才能踏下一個定位,並重複同樣的動作,七星踏 完之後,才能進入廟內或屋內。

受訪者表示,自己這一輩只有與員林師父的武館互調人 手,並沒有跟秀水蘇厝協元堂「交陪」,可能上一輩的成員才 有。雖然現在的年輕人不再相信獅陣的功用,但在黃金漢心 中,獅陣還是有其存在的價值。

—— 1996年2月2日訪問許龍山(77歲,成員)、許朝旺先生 (成員)、黃金漢先生(62歲,現任館主),張慧筑採訪 記錄。

鎮平曲館(八音吹、南唱北打)

〈訪問陳茂生先生部分〉

鎮平村分爲鎮平、阿力(含十五番、後溪仔、後壁埔等) 二庄,一到四鄰爲鎮平,居民不到一百戶,目前以王姓爲大姓。本庄沒有庄廟,居民奉祀媽祖、夫人媽及蕭府、蘇府千歲,三月二十三日「媽祖生」有小型祭拜活動,十月十一日是年度最大的祭典,庄中會演戲酬神及「作平安」、宴客。

大約在受訪者陳茂生二十歲時,因爲庄民認爲學曲就不會去做壞事,遂由十多位庄民共同呼應,組織曲館學習八音吹,「先生」是埔鹽廍仔人,來教了一年左右,沒有教扮仙,只教了【將水】、【九里點】等譜,當時經常在陳氏舊宅練習,沒有奉祀祖師。陳氏二十四、五歲時,又有一些新成員加入,大家再請廍仔另一位「先生」來教南唱北打,這次「先生」教了扮仙戲,還教一齣《楊六使斬子》,演的是楊宗保、穆桂英的故事,二位「曲館先生」是因朋友之誼,而來授曲,並未收「先生禮」,可惜他們所抄的曲譜並未留存。

本館成員有陳茂生(笛、鼓吹)、龔國(殼仔弦)、林百山(二手鼓、鑼)、林水炎(大廣弦)、劉萬火(吹、弦)、 王汝宗(吹、弦)、王汝蛟(吹、弦)、王古黨(銅器)、吳 火炎(銅器、唱曲)等人,現只有陳茂生、林百山、王汝蛟三 人仍在庄中,過去成員以坐唱的方式演出,因無女性參加,遇到女性角色的部分,一樣由男性演唱。八音吹所用的樂器爲吹、笛、大廣弦、花殼仔、三弦、鑼、鈔、響盞,南唱北打即爲上述樂器加上班鼓、通鼓,八音吹的「傢俬」起初由庄人鍾良先出資購買,後來才以出陣所得償還,「傢俬」現在多放置在陳家。

陳氏表示,迎娶會用到八音吹,南唱北打的鑼鼓陣則只用 於迎神慶典,庄中若要到鹿港「迎媽祖」,本館會義務出陣, 出陣之前,還得集合演練,但次數不多。本館也會應庄內外的 邀請,爲迎娶、入厝出陣,但不曾爲喪事出陣。本館免費爲庄 人出陣,若到庄外就要收取酬金。在清償樂器欠款後,大約十 幾年前,本館才停止活動。此外,本館與粿店仔曲館有「交 陪」,「下十二庄迎媽祖」時,因粿店仔缺人手,本館曾應邀 去助陣,但不曾與人「拚館」。

〈訪問王汝蛟先生部分〉

庄中前輩曾組織一館北管,似屬「園」的系統,那些成員 現應有八、九十歲。十幾歲開始習曲的受訪者王汝蛟表示,自 己這一輩學的是八音吹和鑼鼓陣,是由庄民自動呼應組成的, 起初,八音吹是由庄中前輩指導,他們現年已近百歲,後來也 沒有請「先生」來教曲,都是由員林、西螺、埔鹽西勢湖等地 的朋友互相交流學習,像西螺廖和林曾來指導樂器的演奏,而 西勢湖的「海同」則教了一齣九甲仔《取木棍》,但只來了十 幾天而已。西勢湖的曲館屬於「洞館」(正南管),本館則是 九甲南(南唱北打)。

當時成員在吳連枝家中練習,現仍在庄中的成員有王汝蛟(弦、唱)、許水中(大廣弦)、李家和(大廣弦、銅器)、

襲福仁(笛、弦、銅器)、周過枝(笛)、陳茂生(笛)等人,因曲友都不收「先生禮」,「傢俬」遂由成員自行購買,完全自費學習。

過去八音吹常爲迎娶、迎神、入厝等場合出陣,但凡庄 內外的親朋好友有需要,都會出陣,也從不收取費用,即使遠 赴臺中也不例外,但本館不曾爲喪事出陣,至今已解散二十多 年。

本館與頂點、廈點、福興、麥厝、三和、秀厝各村都有「交陪」,舉凡迎神、迎娶缺人手時,都會義務爲他們助陣。 王氏表示,終戰之前,本館曾到阿力庄教曲,戰後也曾到麥嶼 厝開館。此外,麥嶼厝的海尾、出水溝都有八音吹,海尾在戰 後也學習鑼鼓陣。二林、和美番仔溝、線西的老人會也都有車 鼓陣。

近二十幾年,王氏轉而擔任佛教喪葬儀式的後場,經常受 雇到彰化、臺中、土庫、鹿港等地的佛堂出陣,王氏表示,龍 華派用的曲調屬南韻,沙門派則是「外江」的曲風。

王氏熱心地爲採訪者示範演奏,以殼仔弦演奏了【相思引】、【倍思】、【大調】等三曲,並詳細解釋【相思引】用於戲劇中皇帝上朝,【將水】則用於逃命,南管【倍思】除用於逃命外,也用在九甲仔較悲苦的情節,歌仔的【倍思】才會在曲調結束後接歌仔調。迎娶、「鬧廳」經常演奏【九里點】、【百家春】和〈雞婆仔譜〉等曲,而本庄則較常演出歌仔戲和亂彈戲。

—— 1996年2月12日訪問陳茂生先生(80歲,成員)、王汝蛟 先生(74歲,成員),方美玲採訪記錄。

鎭平武館(獅陣)

〈訪問王坪先生部分〉

鎮平村分爲鎮平及阿力庄二庄,各有四鄰,一百多戶人家。鎮平庄居民以祖籍泉州府的王姓居多。庄裡沒有公廟,居 民主祀媽祖,在三月二十三日「媽祖生」、九月初九媽祖成道 日及十月十一日「作平安」時,都有慶典,以十月「作平安」 最爲盛大,演戲之餘,以前還會出獅陣「鬥鬧熱」。

本館組織於一九四六年,戰後的局勢很亂,地方不靖,故請鹿港黃文貴(若健在,八十幾歲)來教空拳,後來覺得只打空拳,名聲不夠響亮,也容易受外人欺負,所以再請「文貴師」來教舞獅。黃氏可能師承其父「刣豬仔卿」。「刣豬仔卿」從事閹豬生意,吹著短短的笛,一庄一庄地走,要閹豬的人家,就會請他到家裡幫忙。黃氏本來也以閹豬爲業,並開設漢藥舖(那時還沒有所謂的國術館),到戰後才開始傳館。除本庄之外,黃氏還教過埔鹽永樂牛埔厝。

「文貴師」來教了二館之後,就由庄人自己鍛鍊,獅陣 只維持了一、二年,就解散了。由於年代久遠,受訪者王坪已 忘記館名,只知道打永春拳(硬拳),待一撩馬,獅頭則是 由「文貴師」自己糊的青面「簽仔獅」,此外還有二個「獅鬼 仔」的面具。本館利用晚上在成員粘多家中大埕練習,館主是 粘冬的親戚,粘氏則是「頭叫師仔」,與柯千負責舉獅頭,另 一位成員王汝蛟打空拳及舉「傢俬」,目前在庄裡開設漢藥 舖;王坪本人則負責獅尾。本館只有這一輩成員,十幾人中, 屬王坪最年輕,目前還健在的成員,也只有這幾位。

本館爲村庄公有,故「傢俬」是用「公金」購買,庄人也加以協助。至於「先生禮」,則由學員出資,那時適逢四萬元

舊臺幣兌換一元新臺幣,王氏已忘記「先生禮」的確切金額。

本館通常只在「作鬧熱」時才出陣,除三月「迎媽祖」之外,就是十月「作平安」、「收兵」時,獅陣會隨行。由於同一師承的關係,本館也曾義務支援埔鹽牛埔厝出陣。若爲神明出陣,都屬義務性質,除非是私人邀請,才會收取酬勞,並交給師傅,就可以少支付一些「館禮」。

〈訪問陳茂生先生部分〉

鎮平武館比曲館晚成立,師傅是鹿港「蝕篾仔師」的兒子 黃文貴,好像是由粘姓居民發起,但已記不清楚細節。陳氏十 幾歲曾在鹿港學過太祖拳,對血液在每個時辰的運行,也有瞭 解。

—— 1996年2月15日訪問王坪先生(68歲,成員),張慧筑採 訪記錄;2月12日訪問陳茂生先生(80歲,村民),方美 珍採訪記錄。

鎭平鳳英社 (獅陣)

本館是鎭平新組織的獅陣,以前曾有過不同系統的武館。 1982年,受訪者王明科因自己有興趣,想組織獅陣,其妹妹與 線西鄉頂庄的辛金圳(現年六十一歲,十多歲時拜入「唐山 先」韋飛雄門下)的兒子在同一間工廠任職,王氏因而得知辛 氏會獅陣,遂請辛氏來指導,此館號也是辛氏所取。辛氏來此 正式教了三館,其間往來線西、鎭平之間,本館學成之後,辛 氏仍常來指導。除了拳套、獅頭之外,辛氏也教接骨、藥草知 識。

本館的拳種屬於外少 林系統的龍拳,是硬拳的 一種。王氏表示,本館的獅 頭是「籔仔獅」。但其額頭 凸出,與一般扁面的「籔留 一個」不同,反與麥嶼厝的獅 頭相同。本館現在用的獅 頭相同。本館現在用的獅 頭,是到嘉義買來的金面纖 維製品,已用了十幾年。平 日放在王氏祖厝的供桌旁,

▲ 福興鄉鎮平鳳英社羊皮獅鼓 (張慧筑攝)。

與觀音菩薩、媽祖及達摩祖師一起祭拜,王氏表示,獅頭經過「開光點眼」,具有神性。本館的獅鼓是小的羊皮鼓,與現在

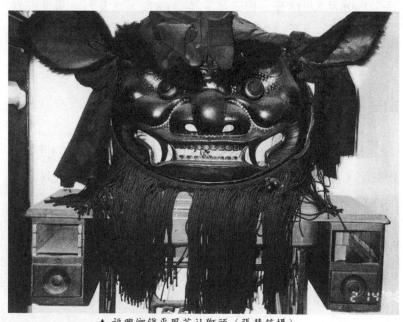

▲ 福興鄉鎭平鳳英社獅頭(張慧筑攝)

的大鼓不一樣,本館舞獅並沒有使用「獅鬼仔」面具,而直接 用人表演。「傢俬」由庄人合資購買,整批都放在王氏祖厝 裡,練習也在王家大埕,至於「先生禮」則由成員分攤,平時 若還需要一些雜支,就由館主負擔。

本館成員兼收男女,年齡都在三、四十歲左右,大約有 三十幾人,但出陣通常需要五、六十人,所以都是與線西頂庄 祖館合陣。出陣場合以「迎媽祖」爲主,除了常到鹿港「迎媽 祖」外,因本庄供奉的媽祖係自臺中大肚「分靈」,所以也會 到大肚「刈香」。其他神明「作鬧熱」時,若有人來邀請,也 會去幫忙,大部分是師傅接受邀請,而由本館共同參與。除迎 神廟會「作鬧熱」之外,本館也曾應邀參加彰化扶輪社舉辦的 表演,並到新竹比賽過。

本館平時除了與線西頂庄的祖館合作外,並沒有和其他武館「交陪」,由於近五年大家工作都很忙,獅陣的活動已不如 昔日頻繁了。

—— 1996年2月14日訪問王明科先生(41歲,館主),張慧筑 採訪記錄。

阿力庄曲館 (八音吹)

鎮平村共有八鄰,五、六鄰屬於阿力庄,七鄰爲十五番,八鄰是後溪仔,受訪者黃榮宗表示,阿力庄有三百年的歷史,居民以施、黃二姓最多,施姓祖籍爲泉州錢江,黃姓則是泉州 崙峰。本庄沒有庄廟,居民奉祀朱府王爺、白府王爺和天上聖母,關於王爺,曾經有個傳說,阿力庄原本是個大村庄,在清領時期,曾遭到瘟疫,庄民或死或逃,直到一日,庄中煙霧瀰

漫,庄前的埤仔底溝突然出現王船,乩童起乩,言稱五府千歲前來救世,居民因而平安。現在每年九月十五日,會舉行朱府 王爺聖誕慶典,民眾也在此日宴客,並在十月底到冬至前之間 「作平安」,庄民委由黃氏根據通書擇日,但需注意,不可選 擇沖煞爐主生肖的日期。

本館由施金秀發起,施氏糾集一些對音樂有興趣的人組館,其時約一九五二至五三年,「教曲先生」是鎮平王汝蛟的兄長(人稱「老岡」),擅長歕吹,王氏與鎮平曲館的成員,一共在阿力庄教了六個月,並沒有教扮仙,只教【將水】、【相思引】、〈雞婆仔譜〉等五、六首曲子。黃氏表示,〈雞婆仔譜〉用於導引新娘入轎時,開始可以奏得慢些,上轎啓程就要快奏。鎮平曲館還曾到埔鹽永樂開館,當時,本館也曾前往協助。

本館由施氏擔任館主,練習地點也在施氏家中,但沒有奉祀祖師。本館成員約有十一、二人,分別是何朝欽(噯仔)、黃榮宗(三弦)、施金秀(笛)、黃山坪(殼仔弦)、王萬(大廣弦)和蔡禎祥、黃派村、謝再輝等人,起初每天都得練習,後來則在出陣前一天才集合複習。因爲鎮平、阿力庄同屬一村,所以「先生」來授曲,並未收「先生禮」,而「傢俬」則由庄中樂捐的「公金」購買,都放置在黃山坪家中。

本館會爲庄內外的迎神、迎娶出陣,以迎娶最多,但不 曾爲喪事出陣。南唱北打能用於喪事,八音吹則不行。本館出 陣如缺乏人手,就會請鎭平的曲友來協助,前後大約活動了十 年,後因工廠成立,各人忙於營生,遂逐漸解散,已三十幾年 沒有活動。本館過去皆爲義務出陣,聽說現在請一團八音吹, 得花一萬五千元,但一般民眾迎娶時,都使用錄音帶。

本館與鎭平、永樂曲館有「交陪」,不曾與人「拚館」。

但爲人迎娶時,經常受到考驗,當時迎親的慣例,在行經村庄時,必須持續演奏,有一次迎親經過埔鹽西湖村,從庄頭到庄尾約有一、二里路,八音吹一路吹奏,不敢懈怠,因若未持續歕吹的話,村民會把噯仔搶走,可就丢臉了。此外,到正功溝仔墘迎娶,著實讓走路往返且沿途演奏的本館累壞了,「燒金」的過程中,逐張點燃的金紙,更讓樂員記憶深刻。

—— 1996年2月12日訪問黃榮宗先生(67歲,成員),方美玲 採訪記錄。

阿力庄武館 (金獅陣)

鎮平村分爲鎮平及阿力庄二庄,各有四鄰,一百多戶人家,居民以黃、施二姓居多,祖籍泉州府莆田。本庄沒有庄廟,居民主祀的朱府王爺,由爐主輪祀,每年九月十五日「作鬧熱」,以前都演出布袋戲或歌仔戲,這些年反而請了一些清涼秀歌舞團來表演。

本館於戰後(1945年)由地方「頭人」黃銀漢(若健在,八十八歲,本身沒學武)所組織,那時地方不平靜,組織獅陣可以防止盜匪侵入,所以就請「西螺七崁」系統的「阿攏師」來教武,由於那時師徒的倫理很嚴謹,徒弟們都不敢詢問本名,只知道如此稱呼。「阿攏師」教過很多地方,如二港、菜園角、西勢厝、東勢厝等地,在二港、菜園角教得較久,來本庄時,也帶著二港的陳老寡(若健在,約九十幾歲)、菜園角的「矮仔裕」(姓陳,若健在,約八十幾歲)及西螺的「豬哥師」(若健在,約九十幾歲)一起來教。他們三人都是「阿攏師」在各地的「頭叫師仔」。由此師承判斷,應屬武夜館系

統。

「阿攏師」來教了一館之後,就由「頭叫師仔」來教, 直到一九四七年獅陣解散爲止。「老寡師」擅長空拳,「矮仔 裕」及「豬哥師」專精獅頭。受訪者黃鎰宗從十八歲開始學 武,是較早的成員,同一輩有二十幾人,加上下一輩的,總共 有三十幾人,黃氏算是「頭叫師仔」,每項都會,並負責舉獅 頭。黃氏二十歲到臺北工作之後,曾路見不平而與六個「阿山 仔」打架,都由黃氏獲勝。受訪者的弟弟黃顯宗則負責獅鼓, 另外,柯樹塗負責獅鼓、獅尾,謝秋桂則負責空拳、對「傢 俬」。

黃氏學成之後,「老寡師」還帶他到鹿港海埔里竹圍巷及 二林萬興庄豬仔寮各教一館。「老寡師」並教黃氏藥草,由於 本身不識字,開藥方時,都請黃氏代勞,久而久之,黃氏也學 了不少這方面的知識。

本館學短肢鶴拳,衙丁字馬,屬於「落地生根」的馬步, 祭拜白鶴先師;獅頭屬於「開口獅」,是與二港、菜園角一起 到鹿港訂製的,材料是鉛板,重達三十幾斤,不但要用手抓著 獅嘴,而且還得高舉,使頭不至被看到,舞起來很累人。至於 「傢俬」則有十八對,套招時,每一項「傢俬」都要對打,所 以又稱「十八連環對」。這些「傢俬」本來放在黃宅古厝裡, 戰後那段時期,小偷很多,成員遂各拿一種回去防身,就因此 散佚了。

本館的經費是由成員及館主分攤,館主黃銀漢會多出一些,而庄人並沒有「寄付」。出陣的酬勞,若師傅在時,就交給師傅;若師傅不在,就充作「公金」,其他如菸、檳榔等,才平分給成員。本館出陣以迎神的場合居多,例如到鹿港「迎媽祖」或本庄王爺聖誕時,都會「逡庄」。此外,有時別庄來

彰化與

邀請,也會去幫忙,而酬金都是隨請主的意願。有一次,本館 到鹿港朝拜媽祖,由黃氏掌獅頭,踏七星、八卦,因爲同館其 他人功夫不夠熟練,不敢下場替換,只好讓黃氏舞完全程,費 時三十分鐘左右,幾乎累壞了。

本館與同師祖的武館有「交陪」,菜園角及二港在「請媽祖」時,都曾來此調人手。黃氏到鹿港竹圍仔教空拳時,竹圍 仔的其他武館也曾來「拚館」。

黃氏自臺北退休之後,還在臺中企銀及鹿港寶順證券公司 擔任經理等職,現在年紀稍長,在鹿港學太極拳強身,太極拳 師父鄭萬生傳了一百零八式太極拳,由施統生轉教指導;王樹 金則傳九十九式太極拳,其弟子許中裕、王福來分別往鹿港及 草屯發展,許氏是王樹金的關門弟子,再由施統生指導,施統 生可說是太極拳界的前輩。彰化陳靜秀教的,則有六十四式、 四十二式及三十七式三種。

—— 1996年2月14日訪問黃鎰宗先生(68歲,成員),張慧筑 採訪記錄。

福興庄福樂團歌仔陣、新樂社(九甲)

〈訪問黃昆山先生部分〉

福南村包括福南、下寮、下庄仔三庄。下寮沒有庄廟,下 庄仔有一間池王爺廟。福南村屬於雜姓村,原本黃姓居民相當 多,現因移居外地,故人數與其他姓氏不相上下。位於福興、 福南二村交界處的代天府,是二村共同奉祀的公廟,已有十餘 年歷史,主祀池王爺,每年六月十八日會舉行聖誕慶典,三月 份也會慶祝「媽祖生」,至於「作平安」,則固定在十月十三

日舉行。

本館在五十幾年前創立,由受訪者黃昆山發起。黃氏表示,館名福樂團歌仔陣,是由館主洪萬晉選取,學習九甲,爲私人組織,並不屬於代天府。「先生」是埔鹽南勢埔的「和尚仔」,來教不到一館,教了扮仙戲《三仙》及一齣《劉漢卿》。在「先生」來教之前,大家都已有些基礎,所以學得很快。黃氏還會演奏一些車鼓調,雖謙稱已經全忘了,但仍爲採訪者演奏一段樂曲。

開館時,成員晚間在黃家練習,後來曾轉到黃天從家, 但沒有奉祀祖師,「先生禮」和「傢俬」的費用,都由學員分攤。當初有十多位成員,全部是男性,後因沒有新血加入, 缺乏人手,約已二十年未出陣了。現今還在的成員有黃昆山 (弦仔)、洪慶興(線路)、胡江漢(鼓吹、線路)、黃天從 (笛、線路),此四人都不會唱曲,除了黃氏因爲行動不便, 不再出陣外,其他幾位團員(如洪慶興)遇到有人邀請時,就 會到處召集樂手,組團出陣。

本館所用的樂器有笛、鼓吹、二弦、三弦、月琴、殼仔弦 以及班鼓、通鼓、大小鑼、大小鈔、響盞等,這些樂器可用於 歌仔團和八音吹的演出。黃氏表示,操作武場銅器不用太多技 巧,若要司鼓,就得靠天分。以前弦、吹樂器由成員各自攜回 保管,班鼓等樂器,則放置於代天府內。

本館主要用在「迎媽祖」、迎親的場合,並以鑼鼓陣的形式為喪事出陣。本館為庄廟神明出陣,完全免費,為庄人迎娶也不收費,若庄外來邀請,就要收取酬勞。迎娶時,要以大八音作為車轎的前導,過去都是步行迎親,成員為人迎娶,幾乎跑遍全福興鄉,出陣相當頻繁。以前所得的收入部分留作「公金」維修樂器,其餘分發給參加者,現在收入則是全部平分。

過去與本館「交陪」的有本鄉西勢村及鹿港鎭港頂吳厝 庄仔、港後脫褲庄仔等地的八音吹,彼此互調人手,但本館不 曾與人「拚館」。另外,黃氏表示,秀厝有北管與武館,二港 仔、粘厝庄、麥嶼厝有武館,福南村的下寮以前也有武館。

〈訪問洪慶興先生部分〉

現今福南村南半部和福興村的範圍,舊名福興庄,居民以 林、黃二姓爲大姓,庄廟爲代天府。

十五、六歲開始習曲的受訪者洪慶興表示,本館當初成 員有十餘人,由黃天從擔任館主,學習九甲樂,演出的曲目有 許多屬於「南的」的曲牌,例如【百家春】、【相思引】、 【將水】、【紅衲襖】、【寄生草】,還有廣東串仔〈平湖秋 月〉、〈十杯酒〉、〈娛樂昇平〉等。此外,也會表演「對 曲」,但不曾上台演戲,都以坐場的方式演出。

本館使用的樂器有笛、噯仔吹、三弦、殼仔弦、筒弦(二弦)和鑼、鈔、響盞。八音吹陣頭時,就由八人演奏。現在一般「小月」時,有二至三次出陣場合;「大月」則增至十餘次,目前多與粘宣統等人一起出陣。

洪氏表示,大約三十年前,曾經和胡江漢等二、三人組一 團歌仔戲,擔任歌仔戲後場,達六、七年之久,當時演的是外 台戲,內台戲已完全結束。

由於洪氏並未保留曲譜,遂向採訪者引介友人劉榮錦,並自劉氏處,複印一本劉氏十幾歲開始抄錄的北管曲譜,劉氏曾擔任鹿港聖神廟曲館車圍鳳儀園的「教曲先生」,訪問進行時,劉、洪二氏曾以三弦、殼仔弦合作演奏【平板】、【將水】、【相思引】、【襖仔】等四曲。

——1996年1月30日訪問黃昆山先生(78歲,發起人、成員)、洪慶興先生(63歲,成員),方美玲採訪記錄。

福興庄福樂童子獅陣

本庄約在一九八一年創立福樂童子金獅陣,由國小的中、 高年級學生和國中生組成,男女生都有。本館由師承「臺南 先」(嚴添茂)的庄人黃有成(若健在,約八、九十歲)擔任 師傅。

自埔鹽遷居福南村的受訪者施津表氏,福興鄉公所遷至現 址時,獅陣曾去踩七星。而獅陣約一九八六年就不再出陣,現 在小團員都已長大成人,各自爲生活而忙碌,更是無法出陣。

原先福興庄包括福興村及福南村,日治時期才分開,現在各有十四鄰,二村皆有直通芳苑的沿海路通過。福興村與鹿港以福鹿溪相隔,人口較多,約六百五十戶左右,福南村則約四百六十戶人家。這裡外來移居者多,姓氏頗雜,但仍以泉州籍後裔爲主。代天府正好位在二村中間,爲二村的公廟,目前廟貌是一九八一年「入火」的。代天府主祀池府千歲,配祀玄天上帝、媽祖及清府千歲,每年六月十八日池府千歲聖誕時,會「作鬧熱」。

本館與代天府「入火」同一天,主要是爲了廟方慶典而設置。由黃本金(若健在,七十歲)負責,師傅是福南下寮的黃有成(若健在,約九十幾歲)。以前本庄曾請了一位「臺南先」來教黃有成這一輩的庄民(現在都已去世)。本館的成員二十幾人,都是國小、國中生,故名童子獅陣。由於這些孩子長大後,面臨升學、就業的問題,加上館主去世,獅陣遂於一九八四年解散。

黃氏教的是青面的「籤仔獅」,拳種不詳。「傢俬」由庄 人「寄付」,因師傅是本庄人,不收「館禮」,參加者也不需 出錢。本館會免費爲廟方出陣,曾到永靖「迎關帝爺」,並前 往鹿港海埔厝(新厝)、麻豆、南鯤鯓迎神,也曾到彰化表演 過。本館平時與頂點的獅陣有「交陪」,到南鯤鯓迎神時,該 館曾來幫忙。

— 1996年1月30日訪問施津先生(72歲,代天府廟祝),方 美玲採訪記錄;2月5日訪問施津先生、吳清先生(71歲, 村民)、林清泉先生(村民)及其他村民,張慧筑採訪記錄。

掃帚厝前厝曲館(九甲、八音吹)

〈訪問謝其南、洪再發先生部分〉

秀厝村分爲後厝、前厝、洪堀寮三庄,各有庄廟,一至三鄰爲洪堀寮,洪堀寮舊名西瓜寮,受訪者謝其南表示,因洪姓居民自中國移民到此,種植西瓜故得名,庄中又分頂、下洪堀寮,約有五十戶居民,以祖籍泉州龍山的洪姓爲主。庄廟慶安宮位於下洪堀寮,奉祀五年千歲、媽祖,每年三月二十三日慶祝「媽祖生」,每五年會舉行一次五年千歲的慶典,來進香、還願的人很多,庄中也會舉行遶境,平常則在十月慶祝千歲聖誕並「作平安」。

五年千歲屬於代天巡狩的瘟神,傳說洪堀寮在清領嘉慶 庚午年(1810)曾發生瘟疫,庄中奉祀的神明指示,需迎回千 歲,庄民往西南方麥寮附近迎神,回來之後,遵照神諭以青草 治病,庄民獲救後,乃奉祀至今。起初庄中未供奉神像,每五

年才前往迎神,後來才雕刻神像,自行供奉。

洪堀寮昔日沒有曲館,目前慶安宮中放置一些樂器,有興趣的庄民會來演奏自娛,據說住在第二鄰的邱水勝,在弦樂器方面,有不錯的造詣。

〈訪問梁金榮先生部分〉

秀厝村原名掃帚厝,庄中以農業爲主。前、後厝共有 一千五百多位公民,四至十二鄰屬於前厝,約有五百多戶居 民,以據說從金門移入的梁姓最多。庄廟保安宮,主祀媽祖, 於一九八五年落成,每年三月二十二日及九月九日都會爲媽祖 舉行慶典,十月則由神明擇日「作平安」。

前厝學習九甲,專供村人迎娶時使用,以前曾有曲館,受 訪者梁金榮表示,同一輩中,比自己長幾歲的張春萬曾學過。 因當時梁氏正在上學,未去習曲。張春萬目前經常會參與有關 的活動,但曲館現在已經解散。至於後厝葉文和的父親,以前 是「曲館先生」,學習北管,能夠進行排場。此外,洪堀寮或 許有幾人會演奏樂器,但該庄沒有曲館。

—— 1996年2月7日訪問謝其南先生(59歲,慶安宮廟祝)、洪 再發先生(76歲,村民)、梁金榮先生(62歲,村民), 方美玲採訪記錄。

掃帚厝後厝秀雲軒(北管)

〈訪問張春萬、黃文爵諸位先生部分〉

後厝在日治時期就有北管,遇到「神明生」,會到廟前 排場,以對曲方式演唱戲曲。後厝中,綽號「猴其」、「老

鼠」、「矮仔松」(通鼓)、「猴木」(李木)、「火燈」 (班鼓)的村民,及前厝張明(張春萬之父,若健在,約 九十三歲)、梁摺、梁金德三人,都曾參加北管,成員共有十 多人,皆已過世。受訪者張春萬表示,後厝的北管老師傅還 在時,曾召集一些人學曲,結果只學一個多月就停擺,連「傢 俬」都不知去向。北管解散後,由前、後厝人共組用於迎娶的 八音吹,當時張氏約二十幾歲。不過,八音吹未經「先生」傳 授,故張氏表示,自己會拉弦,但沒有師承,主要是隨後厝的 北管樂員學習,但八音吹現在也已沒有活動了。

〈訪問葉文和先生部分〉

後厝屬秀厝村第三至十八鄰,居民主要是陳、蔣二姓,蔣姓來自福州,而受訪者葉文和的祖籍是泉州南安黑山頭。後厝的庄廟天保宮,創建於一九八四年,主祀媽祖,三月二十二日、九月初九都有慶典,十月則與後厝同一天「作平安」、宴客。秀厝村舊名爲掃帚厝,但葉氏不曾見過人家以製造掃帚爲生。本地有「作十六歲」的風俗,通常是「拜天公」並宴請親友,「拜天公」時,先祭祀天公,然後再祭拜「七娘媽」等神。

本館創立於日治時期,學習北管,「先生」是住在鹿港的中國籍「吳懇先」,也在三王爺廟附近的正樂軒設館。本館第一代的成員,現今都已八、九十歲,包括葉氏之父葉火龍(頭手鼓)、二伯葉火鐵(總綱,偏名「火燈」)、四叔葉虎(吹)、五叔葉火城(弦)等人,另外還有陳雙(鼓、大鑼)、李木(唱曲,偏名「猴木」)、蔣麒麟(鼓)、蔡傳等人,他們曾學得好幾齣戲。當時成員在開雜貨店的蔣麒麟家學曲,「先生禮」、「傢俬」可能由「公金」支付,「先生」來

教曲時,由成員輪流供應膳食,因彼此都不願落居人後,故豐 盛的菜餚紛紛出爐。

十七、八歲開始習曲的葉氏,屬於第二代成員。戰後, 葉火鐵召集一批十七、八歲的新人加入,由自己負責教曲,共 傳授了《舊三仙》、《走三關》等戲,當時由村長周問擔任館 主,曲館設在周家的碾米場,並以紅紙書寫田都元帥名號的方 式奉祀,「傢俬」也放在該處。新成員所用的「傢俬」是前輩 舊有的,由周氏負責維修、添置,由於葉火鐵是曲館前輩,不 收「館禮」,只要準備香菸和茶水即可。

據說葉火鐵因學曲而識字,且毛筆字寫得很好,自抄的曲譜有二、三箱之多,還曾對學員表示,你們最優秀的人,即使天天學,三年都學不完我手邊的曲子。可惜眾多資料因住宅多次翻建,現已佚失。葉火鐵也曾到鹿港泉州街媽祖宮附近的集雲軒教了好幾館。

「先生」教曲,會按部就班地分配角色、抄錄曲譜,依照 劇本漸次教學。平時學習敲打鑼鼓,學員們會很踴躍出席,如 果「先生」說要學唱曲,大家覺得既困難又沒有興趣,就會藉 故走避,學曲時,「先生」隨便念一句字正腔圓的北管說白, 也會引得學生大笑。既然如此困難,而且戰後普遍經濟狀況不 佳,雖然新成員起初有十多人,但後來只剩下葉文和,曲館幾 近解散,故秀雲軒到了一九五五年,就改名秀樂軒,這是因爲 憂心的老成員認爲「雲」字代表分散,故而改名。

本庄原先就有用於迎娶的八音吹,在葉氏學北管之前,曾 先學習大廣弦,後學噯仔,會演奏一些九甲曲。八音吹由前、 後厝居民共同組成,沒有「先生」指導,純粹是朋友間互相揣 摩而成。

或許因葉氏以前學習過南噯的關係,學完扮仙之後,就

北管所用的樂器爲文場的吹、殼仔弦、吊規(用於新路)、三弦、二胡,武場有班鼓、通鼓、大小鑼鈔和響盞。雲鑼(七音)是南管的樂器,只有大型北管團體才會使用,平常少有人會演奏。至於二號吹用於北管,三號吹則用於歌仔戲。

葉氏表示,自己當時是以「上一五六凡工义」的工尺譜學曲,這七音可以當作主音,形成不同的音高、音域,所以一首曲子因指法的不同,可以用三、四個調演奏出來,一般只用工、义、上三管。演奏技巧首重「吞氣」,練習時以麥桿在盛水的碗中吹氣,爲求氣息不斷,必須自鼻孔吞吐空氣。初學時,葉氏常被水嗆到,但這是必須學會的基本技巧,不然無法飲吹。吹嘴上的「引仔」可自己製作,取蘆竹乾枯的桿子,取適當的長度並以削尖的筷子撐住,再用細銅線捆綁,將前後端壓扁後,按在燒熱的鍋邊定型,試吹若覺得太硬,就刮去硬殼、掬薄吹嘴。如果「引仔」厚而軟,是最好的,若薄的話,吹的聲音雖響但很死硬,厚的就不同,而且柔軟的「引仔」用力吹高音時,不會塌陷,同一把吹配不同的「引仔」,都有不一樣的表現,故吹者要自製符合自己需要的吹嘴。

本館會爲庄中神明出陣,也會應庄內外知己朋友的激請

爲喜事出陣,喪事也曾去過一、二次,都不曾收酬勞。以前大部分人家經濟都不好,即使不收費用,光是宴請成員,也是一種負擔。除上述用途外,北管還用於「迎兵」,因爲日治時期奉召當兵者常有傷亡,當子弟要入伍時,家人都非常擔心,因此有孩子去當兵,庄人會以北管送行,出動的情況彷彿「迎媽祖」,但氣氛頗爲哀傷,直到一九五五年葉氏入伍時,仍然如此,更因缺吹手,甚至自己下場歡吹。

葉氏表示,學北管是爲了興趣,而九甲的層次則不及北管,因爲往年的乞丐多拿著月琴彈唱歌仔乞討,所以葉火鐵不接觸九甲,也不贊成子弟學習。某一年「迎媽祖」時,庄中既出北管又有八音吹,休息時,有人將大廣弦、月琴擺在北管的樂器架上,葉火鐵看見後,馬上取下並扔在地上,還聲稱若有人敢把月琴等樂器擺上來,秀雲軒就要停止不出陣,由此足見其分際之嚴。在二、三十年前,葉火鐵曾到溪湖、高雄、臺北等地與人合奏,都能配合得毫無差錯。葉氏表示,這因爲北管學的是正板,走到那裡都一樣。但是,秀雲軒在二十多年前就已停止活動。

即使長輩有意見,葉氏仍然參加八音吹,免費爲人迎娶。 葉氏表示,自己二十幾歲時,八音吹平均每年出陣一、二十次,當時人手足夠,不用外借,但後來不堪負荷,庄中八音吹 就逐漸減少出陣,約在十五年前,葉氏曾受雇與尪厝合作出 陣,在鹿港的端午節活動中遊街,吹奏了一整天,才領到七百 元,之後就不再出陣。目前大部分的場合,是以錄音帶代替樂 團,雇一團八音吹,約需要二萬元左右。

現在庄中仍有人手能夠出八音吹,但已十多年沒出陣了。 由於本村是木器製作的工業村,事務繁忙,居民情願出錢外 雇,也不想再出陣。福興庄、尪厝、鹿港打鐵厝則是現在還持

續出陣的職業八音吹。

——1996年2月9日訪問張春萬先生(66歲,村民)、黃文爵先生(87歲,村民)、尤萬先生(80歲,村民)、許悉度先生(71歲,獅陣成員)、葉文和先生(65歲,成員),方美珍採訪記錄。

掃帚厝秀厝宋江陣

〈訪問許怣度先生部分〉

本庄以前種植大量掃帚草,故秀厝舊名掃帚厝。行政區域 改爲秀厝村後,包含掃帚厝及洪堀寮二庄。掃帚厝分前厝、後 厝,各有八鄰、七鄰,洪堀寮則有三鄰,共四百多戶人家,以 泉州籍後裔居多。前厝庄廟保安宮,於一九八五年「入火」, 主祀媽祖,於每年十月「作平安」時舉行慶典,同時也會到鹿 港「請媽祖」,後厝天保宮主祀玄天上帝。

本館成立於一九四六年,那時庄裡有盜賊,村民認爲習武可以防身、保庄,但獅陣比比皆是,想學別庄沒有的宋江陣,遂由受訪者許怣度之父許老備(若健在,一百零九歲)發起,請自己的外弟林查某(雲林人,若健在,約九十幾歲)來教,成員四十八人。許老備以前是太祖拳的拳師,似乎與林查某同樣師承「唐山先」。林氏來本庄教了二、三年,林氏不在時,成員就自行練習。不再請「查某師」之後,就由庄裡的前輩教

下一代的成員。「查某師」 除了在秀厝之外,還教過雲 林、東勢厝、麥寮等地,大 部分都是在雲林發展。

「查某師」教鶴拳、 太祖拳、九天玄女拳及舞 「傢俬」、大旗。宋江陣是 用大旗拜神,相當於獅陣的 獅頭。本館的祖師有白鶴先 師、九天玄女及宋太祖。通

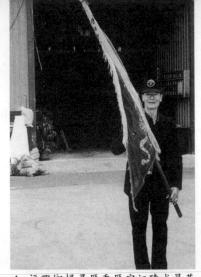

▲ 福興鄉掃帚厝秀厝宋江陣成員黃 老業與龍虎旗(張慧筑攝)。

常出陣需要五十六人,其中二十組人拿「傢俬」對招,四、五人輪流舞大旗,其餘負責後場的鑼鼓。以前的負責人是許老備,現在是梁文,而第一代的「頭叫師仔」許怣度負責教武,梁榮財及梁老業舞大旗。本來管嶼厝的小學校長想請梁榮財去教小朋友武術,但被婉拒了。

本館的「傢俬」由成員及村人共同負擔。由於「查某師」 與許老備是姻戚,所以未收「先生禮」,每次來教的十幾天, 都住在許家。本來整批「傢俬」也放在該處,現在則由保安宮 保管。本館大多爲廟會出陣,常到鹿港「迎媽祖」,也曾到過 麻豆、南鯤鯓,以前鹿港開港時,還曾去「鬧熱」(港口位於 今日彰濱工業區內),但不曾替人入厝。

許氏表示,福興鄉僅本庄有宋江陣,只和雲林同師承關係 的武館「交陪」、互調人手。

〈訪問葉文和先生部分〉

受訪者葉文和曾擔任庄中宋江陣的頭手鼓,打的是大鼓。 葉氏表示,宋江陣就是一百零八個梁山人物排練圍城、破城、

彰化

蜈蚣陣等各種陣勢,隊員「牽圈」時,必須與鼓聲相配合,才 能順利進行。「傢俬」中的牌,必須用竹或藤製作,不可以使 用牛皮。

本館的師傅是臺西人吳安平,與葉氏同庚,到庄中教武時,就住在葉家,吳氏的師傅曾到庄中教導前一輩的武館成員,葉氏表示,這樣一代傳一代,至今卻已式微。

〈訪問梁金榮先生部分〉

秀厝前、後厝曾共同出資,請麥厝海豐的師傅來此地教宋 江陣,並持續了好幾館,本庄「迎媽祖」時,都會出陣,但洪 堀寮沒有參加。

—— 1996年2月5日訪問許怣度先生(71歲,成員),張慧筑採 訪記錄;2月7日訪問梁金榮先生(62歲,村民),2月9日 訪問葉文和先生(65歲,村民),方美玲採訪記錄。

頂西勢曲館(九甲、八音)

本庄屬於「下十二庄迎媽祖」的範圍,「下十二庄」包括福興鄉的西勢村(含頂西勢、中角、尪厝三庄)、同安村(又名同安寮、菜園甲)、社尾村(含社尾、粿店仔、浮景三庄)、番社村,埔鹽鄉的西勢湖、永平村(含崙仔腳、盧厝、番同埔三庄)、下庄仔、竹頭角、牛埔厝等,共十五庄。庄廟仁安宮,主祀朱王爺,例行祭典爲九月十五日。另外,三月「請媽祖」也是年度盛事。

本館在戰後由受訪者李守的父親楊媽意(若健在,約八十九歲)發起,當時是因庄中「迎媽祖」需要陣頭而創立,

迄今已四十幾年。由於楊氏先前擔任職業歌仔戲的後場,且擅長唱曲、吹奏,庄民就請楊氏來教導曲館,並用庄廟的「公金」支付「先生禮」與買「傢俬」等費用。楊媽意是溪湖北勢尾人,後來入贅本庄,除了在本庄教了四個月外,也在福興鄉粘厝庄、外中村、尪厝(下西勢)及鹿港東崎里等地,傳授了十個館。

十六、七歲開始學曲的李守表示,當時館中約有十多人,眾人在他家中練習,以前學曲時,係以紅紙書寫田都元帥,並加以奉祀。成員學習九甲及南管系統的音樂,包括扮仙戲《三仙》及《劉重英賣身》。李守學唱小生,而吳守則唱老生,此外,還有一些如【百家春】、【北元宵】等南管樂譜。成員從工尺譜認識、彈奏南管譜,開始學習。不過,現在並未留存任何曲譜。後來,這群成員漸漸解散,另由一批只會樂器跟歌仔戲的成員組成八音吹。

本館目前沒有館主,由李守負責召集工作,因爲是由福 興、鹿港二地的成員所組成,故取名爲「福鹿八音吹樂團」, 現在仍相當活躍,經常爲神明廟會或迎娶而出陣。本館目前平 均每個月出陣十次左右,前幾年鹿港天后宮媽祖到湄洲「刈 香」時,本團八音吹就曾擔任神明的前導。不過,本館並不爲 喪事出陣。本館不曾上台演戲,只以坐場演奏的方式表演。

福鹿八音團現在並沒有欠缺人手,李守表示,頂西勢和 尪厝、鹿港東崎里爲同一師承,經常合併出陣,出陣的人員 包括:福興鄉的洪清健(噯仔)、余添元(通鼓)、洪富雄 (笛)、李守(三弦)、洪清仁(大鑼)以及鹿港東崎里的陳 聰明(筒弦)、陳總普(殼仔弦)、陳天進(小鑼)、許榮 (響盞、鈔)等人。李守以前也學過班鼓,不過,現在因爲人 手不足,遂只使用通鼓。除上述樂器之外,有時也會使用月

琴,但機會較少。現在扮仙時,只念仙白配大吹,大鑼則只有在出九甲陣時,才會使用。

本館義務爲鹿港媽祖或庄廟神明出陣,若爲民家出陣,則要計費。現在出陣一次的價碼爲二萬多元。例如二月一日尪厝的朋友要結婚,八音團就應邀爲他們免費「鬧熱」。本地的風俗是結婚前一晚「拜天公」時,要先「鬧廳」;婚禮當天迎娶新娘時,也要擔任禮車的前導;而婚禮結束之後,男方將前來見證、賜福的神明送回廟中時,八音吹也需一路吹奏。過去新娘結婚若乘轎時,成員還要步行走在最前面開道。

本館與尪厝、東崎里曲館有「交陪」,會義務為東崎里的 「神明生」出陣,也不曾與人「拚館」。李氏表示,關於同安 村的曲館資料,可向現在仍經常出陣的呂西寬洽詢。

——1996年1月29日訪問李守先生(召集人),方美玲採訪記錄。

中角正樂軒(北管)

〈訪問村民李先生部分〉

西勢村以前的曲館名爲雅樂軒,創立於清領時期,是由鹿港玉琴軒的「北管先生」所傳授,最年長的成員若健在,應有百餘歲。戰後才另設一個公有性質的曲館,受訪者時年約十幾歲。李氏說,當時每戶有一人參加,成員約三、四十人。

〈訪問李德村先生部分〉

西勢村分爲頂西勢、中角仔、下西勢三庄。中角仔居民約 一百一十戶左右,以黃姓爲大姓。主祀媽祖的庄廟皇聖宮,於

十幾年前興建,建廟之前,則由爐主輪祀。由於本村屬於「下十二庄」的祭祀圈,故舉行祭典的確切日期,係由輪值十二庄的庄頭擇日決定。

受訪者李德村表示,本庄曲館正樂軒的館號,係由「先生」命名,屬於北管系統。當初是因爲「迎媽祖」時需要陣頭,遂由村中的長輩發起,十五、六歲加入曲館的李氏說,「先生」是庄人王溪南,當時約已五、六十歲。王氏曾在庄中演出子弟戲,也曾到神岡圳堵演過戲,後來王氏還到高雄苓雅附近教戲,白天教戲班,晚間則教當地人唱子弟戲,可能因太過勞累而去世。當時,本館成員才開始能上場演出而已。李氏說,當時約學了一年多就能出陣。由於「先生」在高雄過世的關係,王氏隋身攜帶的曲譜也因而散落他鄉。

以前開館學習時,曾奉祀祖師西秦王爺,並以紅紙書寫供奉。本館在晚間練習,地點則在曲館前輩楊千家中。因爲「先生」是庄人的關係,不用支付「先生禮」,但學習時間也不一定。李氏是最後一輩的成員,同時參加者約二十多人,但沒有女性成員,目前仍在庄中的成員則有五、六人。本館當時所學的曲目兼有福路、西皮,屬於扮仙的劇目有《三仙》、《醉仙》等,《黑四門》是李氏入門學的第一齣戲,因爲不大適合演唱,遂改學後場的鼓吹。本館的樂器有鼓吹、笛、班鼓、通鼓等,弦樂器中的殼仔弦,用於福路曲目演奏,演奏西皮樂曲則使用吊規仔。另外,本館係以「公金」支付購買「傢俬」的費用。

本館多在迎神的場合出陣,例如約三十年前,鹿港媽祖廟二十週年慶典時,就曾出去演奏,至於喪事,則是受到邀請才會出陣,但出陣時不曾收取酬勞。以前本館出陣,不用向外調人手。本館雖已十幾年未曾活動,但若庄中神明慶典時,就

會出陣。此外,李氏表示,以前「下十二庄」的曲館都有「交 陪」,本館還曾在鹿港與人「拚館」。

—— 1996年1月29日訪問李先生(61歲,村民)、李德村先生(61歲,成員),方美玲採訪記錄。

中角武夜館(獅陣)

福興鄉西勢村與鹿港以福鹿溪爲界,分爲頂西勢、中西勢、下西勢三庄,中西勢俗稱中角,屬於鹿港「下十二庄」之一,每年三月二十三日,會到鹿港天后宮「迎媽祖」。除了「下十二庄」之外,附近還有同屬鹿港泉州移民後裔的祭祀組織「頂十二庄」。西勢村有九鄰,四百多戶居民中,移入者頗多,故姓氏較複雜。主祀天上聖母的庄廟皇聖宮,興建於一九八一年,是由受訪者石門於村長任內發起的。

獅陣武夜館約成立於昭和初年,起因是地方不甚安定,故召集庄人練拳及獅頭。起初,政府尚未禁武時,本館還有使用「傢俬」;禁武之後,就只練空拳、獅頭而已。本館師承西螺的「目仔攏」(若健在,約百餘歲),人稱「阿攏師」。日治末期,武夜館曾一度中斷,戰後,石氏與獅陣的前輩再度前往西螺,請「目仔攏」的師姪雲林崙背人廖萬木及西螺人「阿麟師」來教武,「萬木師」與「阿麟師」是師兄弟(二人若健在,皆約九十歲),二人輪流來教,「萬木師」後來移居鹿港教導長肢鶴拳,所以教的較久。與石氏同屬第二輩的成員,約有五、六十人,三十年前,因爲人數不足,又召集了第三代成員,共一、二十人,並由斗六的「進成師」(與「目仔攏」爲師兄弟,若在世,約百餘歲)來教,但年輕一輩的成員對獅陣

較不感興趣,所以,學不到一館,「進成師」即不再繼續教武,而由石氏等人自行維持武館存續,直到一九七一年左右解散。

「阿攏師」教的是短肢鶴拳,獅頭則是「萬木師」帶他們去嘉義買的,屬雙眼突出的青面「開嘴獅」,必須用雙手控制嘴巴的開合。「阿攏師」除本地之外,還教過同安村菜園角及二港村後厝。本館獅陣出陣,通常需要四、五十人,光是獅頭,就要四、五人輪流,獅身也需二人替換,另外,還有二個「獅鬼仔」。本館原來在一位成員家的大埕練習,「散館」之後,「傢俬」也放在該處。但後來該成員居處改建,「傢俬」就散佚了。

本館組織公有的獅陣,是爲了「下十二庄迎媽祖」時「鬧熱」之用,故「傢俬」的費用,皆由庄人共同負擔,但「先生禮」則由學員支出。本館並沒有設館主及「公金」的負責人。「先生」住在老村長家,成員會輪流請「先生」吃飯。武夜館只爲「迎媽祖」出陣,但並非每一年都出陣,總共約五、六次而已。

「請媽祖」之後,要遶境「下十二庄」的轄區,需要二 天時間。每到一個庄頭,獅陣會在庄廟前面舞獅,圍觀的觀眾 則會給賞金。本館收到的酬金,都平分給出陣的成員。通常, 「下十二庄」裡,會有四、五支獅陣隊伍,而西勢村內的三 庄,則分別出北管、歌仔陣及獅陣三種陣頭。

同安寮武夜館不曾與人「拚館」,平日有「交陪」的武 館,爲同一師承的菜園角與二港後厝武夜館。

——1996年1月30日訪問村長石閉先生(63歲,負責人),張 慧筑採訪記錄。

尪厝興樂珠 (南唱北打)

尪厝涵括西勢里第七鄰、同安里第六鄰,是下西勢的別名,屬於「雜姓庄」,共有尤、余、莊、楊、蔡等九姓,約三十多戶居民。據說,以前居民比現在多,係因年輕人口外移而減少。尤姓祖籍爲浙江吳興鎈坑,余姓祖籍則是福建泉州銀同。興建已四、五十年的庄廟保安宮,奉祀玄天上帝,每年三月三日舉行慶典,十月份則由乩童擇日「作平安」,而「下十二庄迎媽祖」的活動,也是庄中重要的年度祭典。

本庄曲館興樂珠學習南唱北打,在戰後由尤標、余治等人發起創設,主要是爲因應「下十二庄」迎神的需要,爲興樂珠命名的「先生」,是溪湖北勢尾的楊和尚(若在世,應有一百一十歲)。楊氏在本庄教了一館,除了扮《三仙》之外,還教了《下南唐》、《王金寶認親》二劇及一些牌子曲,據說楊氏在福興鄉共教了頂西勢、尪厝、社尾、浮景、粿店仔、元中村等館。

十七歲開始習曲的余有前說,當年適逢其父余治輪値爐 主,故曲館的事務多由其父負責。「先生」前來時,就住在余 家,並由余治和尤標二人負責「先生」的膳食。至於「先生 禮」、「傢俬」等費用,係由庄中按戶收取的「公金」支付, 成員練習時,也能吃到公費提供的點心。曲館起初設在保安 宮,館內並以紅紙書寫的方式,奉祀田都元帥,現在廟中仍有 彩牌留存,並由爐主負責收藏。

本館很多老成員皆已過世,現在曲館只能出八音吹,至於對曲的唱曲、鼓介方面,就較無能爲力。本館學的對曲有【將水】、【玉交】、【雙閨】、【四空仔】、【四邊周】(四邊靜)等一、二十首曲子,一次「對齣」坐場,就要花上三、四

個小時,可惜並未留存總綱。本館現在仍有四、五名新成員加入,這些新人是尤長、尤料、余有前等人的子姪輩,平時各有職業,因有感於傳統音樂的沒落,試圖重振曲館,不僅自費購置樂器、音響設備,連服裝也不馬虎。

興樂珠現有團員約十二、三人,分別是尤長(1922年生, 通鼓、大廣弦)、尤料(1930年生,吹、弦)、余有前(1936年生,前場小生、銅器)、莊秋焜(1934年生,老生、銅器)、余添元(頭手鼓、總綱)、莊秋宗(1940年生,大吹、噯仔)、陳萬清(1939年生,殼仔弦)、洪富雄(1942年生,笛)、余俊成(1960年生,銅器)、余瑞發(1962年生,響盞)、余瑞郎(1964年生,笛、銅器)、尤文東(1966年生,三弦)和余崇輝(小鑼)等人。其中,余崇輝現就讀小學,是余家的第三代,館中還常有同安村的曲友林國民(1937年生,弦、笛)前來同樂,此外,庄人洪欽建據說原向尤料學曲,現已脫離本館,多與李守等人一起出陣。

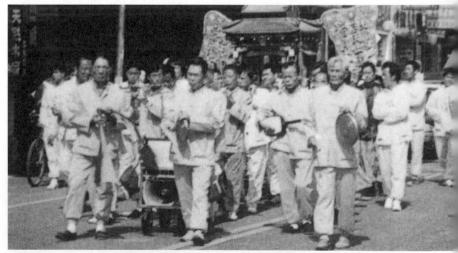

▲ 福興鄉尪厝興樂珠活動照片 (方美玲攝)。

採訪者曾在興樂珠例行練習時,前往欣賞、錄音,當時 曾見到新團員跟老前輩對於如何在小鈸「悶臍」時奏出正確音 效的問題上產生爭論,雖然新團員有時會讓老一輩感到「不受 教」,但學習的熱誠可見一斑,如果能以積極的態度虛心融 入前輩的經驗,音樂技藝應會有更優秀的表現。成員們在受 訪時,還熱情地示範演奏【北元宵】、【百家春】、【九里 點】、【四空仔】、【福馬】、【相思引】、【將水】、【天 地網】、【四邊周】、【倒頭風入松】等十首器樂曲,並由陳 萬清鴻唱【將水】。

本館以前所用的樂器,有鼓吹、噯仔、三弦、大廣弦、殼 仔弦(以上爲文場)以及班鼓、通鼓、銅器(以上爲武場), 除弦、吹等個人樂器,由私人攜回保管之外,「傢俬」都放置 在余有前的家中,也在余家練習。

興樂珠以前常爲迎神、「刈香」、迎娶、入厝和慶生出陣,因隨著神明「刈香」,到過很多地方,在尤料家中牆上,就掛著一些出陣的照片、紀念物。其中,有擔任鹿港天后宮駕前的影像,更有一面四、五年前,由松山慈祐宮所贈的金牌。本館現在經常應邀爲鹿港天后宮的慶典出陣。本館現在主要是年長者想藉出陣活動筋骨,而非牟利取向,例如隨鹿港媽祖到中國的費用,就完全由成員負擔,而迎娶的場合,則是知己朋友邀請才出陣,若爲庄人迎娶出陣,並不收酬金;若爲外庄出陣,酬勞則依請主的意願支付,所得大多作爲維修、增購「傢俬」的「公金」。因爲成員不喜歡爲喪事出陣,故只出陣二次。除上述活動之外,因近日適逢選舉期間,頗活躍的興樂珠就常去爲候選人造勢。

提到迎娶,余有前表示,以前迎親的隊伍,多用大、小二 種樂隊,最前方有一陣大型的「鑼鼓打」,花轎前則有一隊八

音吹,但這種規模已很少看到。

——1996年2月7日訪問尤長先生(75歲,成員)、尤料先生 (67歲,成員)、余有前先生(61歲,成員),方美玲採 訪記錄。

菜園角同樂軒(北管)

同安村在日治時期名爲菜園角,居民主要爲陳、呂二姓, 呂氏祖籍爲福建同安。庄廟福安宮主祀池府王爺,創建於清領 時期,今年曾進行重建工作。福安宮於六月十八日舉行慶典。 而三月二十日左右的「下十二庄迎媽祖」,已有二百多年的歷 史,也是年度盛事。同安村向來居本活動的領導地位,如果沒 有其他村庄自願承辦,本庄就會接下此一重擔,長期下來,經 濟負擔不小。因此,從去年(1995年)起,各庄透過協商,以 抽籤方式輪流主辦,「下十二庄」除了福興鄉的四村之外,尚 包括埔鹽鄉大有村、西湖村、牛埔厝、崙仔腳、番同埔、下庄 仔、盧厝等地。

本庄的北管曲館同樂軒,約有百年歷史,當初是庄中「頭人」爲迎神「鬧熱」的需求而成立。本館的「先生」是鹿港人,擅長鑼鼓、唱曲,曾到臺北、豐原、埔鹽大有村、臺南縣某沿海鄉鎮及高雄等地設館。「先生」兼授本館西皮、福路系統,除了扮仙戲《三仙會》、牌子曲外,還學了《斬瓜》(劉知遠白兔記)、《救主》(趙子龍救阿斗)等戲。二十歲開始學曲的呂西寬表示,自己是向庄中前輩陳灶等人習曲,並未直接受教於「曲館先生」。

當時,本館以庄廟爲練習地點,館中還奉祀西秦王爺的

神像(目前安奉於福安宮),六月二十四日王爺誕辰,成員會舉行慶典,曲館前輩還曾演戲祝壽。呂氏表示,相對於北管而言,南管館閣則奉祀田都元帥。

本館「先生禮」一部分由學員負擔,不足的部分及其他雜支,則由館主支付。呂氏不清楚當時館主的姓名,到了呂氏習曲時的館主,則是庄人林投,因由館中前輩教曲,故不必支付「先生禮」。本館所用的「傢俬」係由「公金」購買,並由成員出資維修,現在放置在呂家。

呂氏十六歲時,同樂軒的部分成員曾組了一團職業布袋戲班,名爲同樂天,聘請前場師傅操偶,並由成員擔任後場伴奏,大約二十年前,曾獲得地方戲劇布袋戲比賽的冠軍。在二十年前演出布袋戲,台下往往會有千人以上圍觀,即使天候不佳,觀眾一樣風雨無阻,所以戲班南北奔波演出,目前雖仍有演出執照,但因廟會活動多的南臺灣已充斥錄音帶性質的布袋戲團,而且還會被請主要求放映電影,所以同樂天大多到北部演出,現在最常前往基隆,平均一個月約演出四、五次。

現在成員處尙有曲譜留存,可惜未能得見。呂氏表示,白 沙坑保留了很多曲譜。另外,福興鄉的尪厝和大崙、福興、二 港三村,都有南管團體。

同樂軒與西勢村中角、鹿港鎮的曲館互有「交陪」,經常 因庄民迎娶的需要,互相協助,本館也曾應邀到芳苑腳草湖助 陣。

—— 1996年1月29日訪問呂西寬先生(78歲,成員),方美玲 採訪記錄。

菜園角武夜館(獅陣)

福興鄉中間較窄部分爲西勢、同安二村,同安村以西,統稱西福興,以東則爲東福興。同安村共有八鄰,四百多戶居民,大多爲祖籍泉州府同安縣的陳、林、李、蔡等姓,故名同安村。同安村舊名菜園角,爲「下十二庄」的「王爺頭」,以前「下十二庄」若發生糾紛,都會請菜園角的人居中調停。清領時期秀厝村的洪崛寮原想加入,但因十二庄已額滿,故未答應。本庄庄廟主祀池府千歲,自百餘年前祖先來臺時即已建廟,每年六月十七、十八舉行慶典,並於一九六〇年代改建爲今日的廟貌。

獅陣武夜館組織於昭和十八年(1943),與同安寮武夜館同樣師承西螺的「萬木師」(廖萬木)及「阿麟師」,他們都是「西螺七崁」系統「阿攏師」的師姪,但主要的「先生」則是「萬木師」。「先生」來教了三館左右,「萬木師」教拳頭,「阿麟師」則教獅頭。受訪者之一的林聰明是第一代成員,時年二十二歲,同一輩的,共有二十多名學員。當時正值

日治末期,禁止民間習武,只能偷偷地學。政府清繳「傢俬」 之後,本館就再找打鐵舖打造一套。第二代成員有十幾人,同 樣師承「萬木師」。到了受訪者陳吉慶(第四代)這一輩,就 由庄裡的前輩教武,直到現在,已傳了五代,最後一輩的成 員,目前只有十幾、二十歲。

「萬木師」教本館半長短的布家拳,屬於硬拳,徛三角馬,並祭拜白鶴祖師。本館有二、三顆「開嘴獅」,起初是自行糊製,後來的二顆則買自虎尾及嘉義。獅陣的「傢俬錢」,係由庄人的「丁錢」支付,「館禮」則由成員分擔,現在則常有地方「頭人」贊助經費。因爲以前舊廟的廟埕太小,無法「牽圈」,都向村人借大埕練習,目前還有保持活動。

除了每年「下十二庄迎媽祖」之外,池府王爺聖誕或有人 入厝時,本館也會出陣,還曾到過溪湖、萬興及臺北,幾乎都 是義務性質,很少收取酬勞,頂多收香菸或飲料而已。此外, 一九七一年本館曾參加在員林舉辦的彰化縣舞龍舞獅競賽,獲 得優等獎;一九九一年更在臺北中正紀念堂表演。

—— 1996年1月30日訪問林聰明先生(82歲,成員)、陳金傳 先生(76歲,第二代成員)、陳吉慶先生(53歲,現任負 責人),張慧筑採訪記錄。

橋頭村曲館與武館

橋頭村的大姓是祖籍泉州府石龜的許姓。橋頭村包括橋 頭、頭前厝、白沙屯三庄,三庄各有奉祀的神明。白沙屯公廟 爲集興宮,奉祀朱邢李三王爺;位於橋頭村的拱辰宮,則是許 厝埔「頂十二庄」的公廟。「頂十二庄」涵蓋福興鄉、鹿港鎮

的部分地區,分別是福興鄉橋頭村三庄、番婆庄,加上鹿港鎮 的頂厝里埤腳、頂厝、港後、舊港、草厝六庄和東崎里東勢寮 等地,其中,林投圍、田寮二地現已廢庄,這十二庄每年輪流 擔任「大公館」,除了三月初三玄天上帝聖誕之外,四月中旬 還會由「大公館」擇日舉行大型的「釘竹符安營」,「釘符」 的範圍東起頂厝、南至番婆、西臨鹿港牛頭、北迄舊港,在一 天之中,安三十六大營、七十二小營。據說,執行的村庄除了 拱辰宮的「公金」之外,還得花費十幾萬元以上,所費不貲。

這些村庄以前都有自己的陣頭,諸如埤腳、舊港有九甲南,頂厝、草厝有獅陣,頭前厝、東勢寮有龍陣,番婆庄有歌仔陣,而白沙屯則有較少見的五營陣,不過,這些陣頭多半都已解散。採訪者後來曾在橋頭村中尋訪,但仍找不到適當的受訪者。

— 1996年1月31日訪問許學先生(63歲,拱辰宮主任委員)、李水龍先生(64歲,拱辰宮總務),張慧筑、方美玲採訪,方美玲整理記錄。

粿店仔振興社(九甲)

〈訪問黃武西先生部分〉

社尾村一、二鄰屬於粿店仔,興建已十二年的庄廟安和宮,奉祀丁府千歲,於每年十月十二日舉行慶典,並同時「作平安」。受訪者黃武西表示,大約在一九五〇年代,庄中開始成立曲館,並學九甲仔。黃氏的兄長黃東武曾參與學曲,但曲館在二十幾年前就已解散。

〈訪問黃東武先生部分〉

粿店仔的大姓,是祖籍泉州南安的黄姓。十多歲時參加曲館的受訪者黃東武表示,本館由鄭奎伯發起,主要爲參加「下十二庄迎媽祖」活動而設,學的是九甲南,「先生」是溪湖頂寮的「矮仔師」,來教了一館以上,內容有扮仙戲《三仙》和《取木棍》一劇,此外,「矮仔師」還教了一些曲譜。

本館當時的成員有十餘人,練習地點就在當年的爐主家中,由鄭奎伯擔任館主,負責召集人手。學習通鼓的黃氏表示,他們這一輩後來曾再教導庄中的年輕人學曲,但成員爲了謀生,多已散居外地,曲館因而無法再活動,在多年前就已解散。

曲館「傢俬」的費用,是由庄中的「公金」支付,樂器包括文場的笛、三弦、噯仔、提弦、大廣弦及武場的大小鈔、小鑼、響盞等。至於「先生禮」的部分,受訪者已經不記得了。 黃氏表示,本館沒有奉祀祖師,自己也沒有收藏曲譜。

本館通常只爲庄人義務出陣,出陣場合以迎神、迎娶爲多,較少爲了入厝出陣,也不曾爲喪事出陣。黃氏表示,迎娶是使用八音吹演奏器樂曲,迎神則會運用九甲曲。黃氏謙稱學得不理想,因而曲館沒有到外庄出陣,也不曾向外庄調人手。以前頂寮曲館的成員,經常會來本庄探視,除此之外,本館不曾與其他曲館「交陪」。

「下十二庄迎媽祖」每年都會舉行,多在三月十六、十七日舉行,場面相當熱鬧。以前若想擔任主辦公館的村庄,必須在元月初二起,搶先到鹿港天后宮「貼香條」,才能獲任。

—— 1996年2月1日訪問黃武西先生(村民)、黃東武先生(78 歲,成員),方美玲採訪記錄。

粿店仔振興館獅陣

日治時代,本庄曾組織振興館獅陣,由同安村武館的成員 前來傳授,但沒有練習多久,不曾出陣過,就解散了。

—— 1996年2月1日訪問黃武西先生(村民),方美玲採訪記錄。

社尾□□軒(歌仔陣)

社尾居民主要爲田、黃二姓。庄中尚未興建庄廟,庄中供奉的媽祖、丁王、池王,採取值年爐主的方式輪流奉祀。在三月的「媽祖生」,本庄會設宴請客,十月十二日丁王聖誕時一併「作平安」,當天也會宴請親友。

受訪者黃五四表示,本庄歌仔陣有一「軒」字,但已忘記 其全名。在歌仔陣創立之前,庄中還曾有一館北管。黃氏的二 位兄長,都參與學習,館名清樂園,「先生」是住在鹿港街仔 的「保先」,這是日治時期的事情。

爲了因應「下十二庄迎媽祖」的活動,黃氏在三十三年前 發起組織歌仔陣,聘請溪湖人「和尚」擔任「先生」,教導唱 曲與樂器,當時年紀約六、七十歲的「和尚」不會歕吹,這部 分就由福興鄉頂西勢的人來教,「和尚」在此教了一館,除扮 仙外,還教了排場所用的譜和對曲,除本館外,和尚好像也在 粿店仔教過一館。

歌仔陣當時就在黃氏舊宅前面的大埕練習,「曲館先生」 來教曲,也住在黃氏家中。本館昔日並未奉祀祖師,當時的學 員約有成人四、五位和男孩十餘人,成人負責演奏後場的弦吹

樂器,小孩則擔任唱曲與鑼鼓的演出,黃氏當時十五歲的兒子 也隨同參加。「先生禮」和購買「傢俬」的費用,都由「公 金」支付,「公金」是由庄人聚集「丁錢」而來,每當迎神之 前,歌仔陣召集練習時,庄人都會「寄付」點心供成員食用。

本館所用的樂器有笛、鼓吹、噯仔、三弦、大廣弦、殼仔弦(提弦)以及屬於打擊樂器的班鼓、通鼓、響盞、大小鑼、大小鈔,黃氏表示,噯仔(小嗩吶)用於唱曲,鼓吹則用於奏牌子。一般而言,出鑼鼓陣時,需要二十幾人,八音吹則只要八人就能成行。

曲館除「迎媽祖」外,多半爲迎娶而出陣,但不曾爲喪事 出陣。以前若外庄來邀請,也會出陣,而且不收費用,本館就 曾爲秀厝村(掃帚厝)的人家到山上迎娶新娘。

同安、西勢、尪厝三庄的曲館,與本館相熟,且常互調人 手。本館雖因成員年紀老大或遷居外地等因素而鮮少活動,但 近四、五年,仍會應這些友好曲館的邀請,前往助陣。此外, 本館不曾與人「拚館」。

自十九歲起參加十年壯丁團,繼而擔任數屆保正、村長的 黃氏表示,過去參加「下十二庄迎媽祖」的村庄都有曲館,福 興鄉的浮景、番社、西勢、同安菜園角以及埔鹽鄉的下庄仔、 西勢湖、牛埔厝、番同埔、大有村竹頭角則另設獅陣,但這些 陣頭現在多已解散,三月「迎媽祖」時,就轉而雇用大鼓陣、 電子琴等陣頭。十二庄中的同安寮菜園角是「王爺頭」,負責 人俗稱「慶安頭」,而迎神組織中的「大公館」,則由每年正 月最先前往鹿港天后宮「貼香條」的村庄擔任,如果沒有村庄 去「貼香條」的話,昔日就由同安村接手,去年起,則改用抽 籤的方式決定「大公館」,明年的活動,已決定將由社尾村的 浮景承辦。

—— 1996年2月3日訪問黃五四先生(86歲,發起人),方美玲 採訪記錄。

社尾金龍陣

社尾村分爲社尾庄、浮景、粿店仔三個庄頭,共有十鄰, 三百五十戶居民。社尾庄有四鄰,六十幾戶人家。本庄並沒有 公廟,庄民信仰的媽祖、金府千歲、池府千歲及太子爺等,係 由值年爐主輪流供奉,每年三月二十三日及十月「作平安」, 分別是媽祖及千歲爺的慶典。

社尾金龍陣約成立於一九六〇年代,師承本鄉的番社金龍陣。三十幾年前,番社的龍陣解散後,本庄想要有與獅陣不同的龍陣,遂請番社的「黑點」(本姓劉,全名不詳,約五十五歲,目前遷居臺北)來教,「黑點」原是社尾人,自幼被番社的人家收養。因爲此關係,「黑點」義務教導庄人,由於龍陣不需要打拳,所以只教了一館,就可以出陣了,現在則由龍陣裡的前輩教導後輩,成員自四十幾歲的中年人至十幾歲的國中生都有,總共三十人左右,國中生就有十幾人。

受訪者紀炳森表示,舞龍的訣竅在於要有默契,舞起龍來,才會生動活潑。龍的動線由持龍珠者控制,所以持龍珠者需要掌握整個場面的狀況,包括場地大小、龍套招式等。龍還分爲文龍、武龍,文龍只有舞弄腳步的跑、跳及翻滾,甚至還要噴火、吐水,才會吸引人;武龍則需要打拳、套「傢俬」,社尾金龍陣屬於文龍,以上的招式都曾用過。不過,噴水較麻煩,並不常用。本陣的龍頭有「開光點眼」,啓用時要先擇日,「燒金」祭拜龍頭之後,再點睛,以前是請「先生」開光,現在則改成自行點眼。

彰化與

龍陣的「傢俬」除了龍之外,還有龍珠一粒、大旗四支以及鑼鼓各一。目前這尾龍有十七節,二十多尺長,龍頭、龍尾各約二十幾斤,總共需要六人替換,出陣最少要三十人。以目前的行情,一尾龍的製作費用要二十幾萬元,從成立至今,本館已用壞了四條龍,有青龍、金龍以及青、金色相間的龍,分別買自屛東、嘉義、鹿港。第五尾龍則是三年之前,周清玉縣長下鄉視察,老人會用龍陣迎接,社尾舊里長陳國崇替他們向周縣長募得的。

起初,龍陣是爲了「下十二庄迎媽祖」而設,雖屬私人 陣頭,但庄裡事務,都是義務出陣,所以經費是由馬萬春向庄 人募款而得,成員不需繳費。近年來,除了「迎媽祖」之外, 若外庄的廟宇要「刈香」、迎神,而來邀請,本館也會出陣, 費用視人數多寡、距離遠近而定,通常出陣一次的價碼約六萬 元。

舞龍需要很大的場地,本館都是借庄人家中寬闊的大埕練習,默契好的話,練習一個禮拜就可學會,每年「迎媽祖」之前,再抽出十幾天勤加練習就可以了。至於平時出陣,都是利用週六、週日練習。本館有足夠的成員,若人手不足時,則會向鹿港借調。

—— 1996年1月30日訪問馬萬春先生(51歲,負責人)、紀炳 森先生(45歲,館主),張慧筑採訪記錄。

浮景曲館(歌仔陣、牛犁歌陣)

浮景是社尾村三庄之一,共四鄰,約有百餘戶居民,浮景 又分成東、中、西竹圍三個角頭,受訪者王麗水住在第六鄰,

屬東竹圍。王氏表示,浮景居民有張、蔡、陳、王等姓,現以 張姓人數最多,張、蔡二姓住在西竹圍,王姓先祖來自秀水鄉 下崙一地。本庄尚無庄廟,居民奉祀朱、李、池三王爺,每年 四月二十六日主神李王爺聖誕,會演戲慶賀,「作平安」則在 十月底至十一月間舉行,確切的日期,係由値年爐主決定。

本庄組織陣頭,主要是爲了配合「下十二庄迎媽祖」的活動,十二庄分成頂四庄和下八庄,社尾三庄和番社屬於頂四庄,每年三月都會迎出鹿港天后宮鎭殿的「黑面大媽」遶境祈福,各庄陣頭盡出,十二庄中,以同安村爲首,主事者俗稱「同安頭」,王氏表示,過去的執事者現已退休,由其子孫繼任,他人不敢承擔。

日治時,西、中竹圍有北管陣,這是較早組成的曲館。北 管解散之後,就由東竹圍的歌仔陣負責迎神出陣的工作,而組 織牛犁歌陣後,就逐漸取代歌仔陣,但牛犁歌陣也約有三十年 沒活動了,現在大多雇請電子琴花車之類的陣頭,來因應廟會 的需要。以前村庄若欠缺陣頭,就得到外地聘請,比較窮的村 庄甚至請不起陣頭,尤其武陣人數眾多,更是不可能,由於外 聘不划算,所以村庄通常會自組陣頭。

以前「歌仔陣先生」來教曲時,王氏年約十多歲,起初 只在旁邊聽,沒下場學,等到後來無師自通時,就加入陣頭打 鼓。王氏也曾任獅陣的後場,職司獅鼓。歌仔陣的「傢俬」, 係由「公金」支付,但本館並未奉祀祖師。

約四、五十年前,本庄成立牛犁歌陣,是延續歌仔陣而生的陣頭,由王氏的長兄王文(若健在,現年八十七歲)主事,「曲館先生」自埔鹽南勢埔前來教曲時,因爲是知己朋友,所以只要供應「先生」膳食與香菸即可,而因爲王文精通各樣樂器,所以也能教曲。

王麗水的兒子王春義也曾學習牛犁歌的前後場,但現在都已忘記了。本庄一、二十年前,曾再度組織一個曲館,「先生」是福南村人,來教不久,就因病去世,曲館也因此停擺。 庄中現仍有「傢俬」存在,但不知放置何處。演奏銅器的王春義表示,庄民陳義助、白忍、王正弘、莊賢、李山、陳武男等人,都會演奏八音吹,其中,李山會製作牛頭,供牛犁歌陣使用。

歌仔陣用鼓、笛、小吹、小鑼及鈔等樂器,一般出陣要十 多人。牛犁歌也要十餘人,方能出陣,除笛、弦仔、小吹、鑼 鼓等後場外,前場需要拿牛頭、掌犁頭各一人,及小旦、小丑 各二名。

除了因應迎神廟會的需要外,本庄的陣頭會以八音吹的形式,爲人迎娶新娘,爲庄人出陣,完全免費,至於庄外,就要收取酬勞,但次數不多。王麗水的夫人提及,娶親的前一晚,男方要「拜天公」酬神,通常都會到鹿港天后宮恭請媽祖前來坐鎮,這是因爲「黑面媽」屬於十二庄所有,故庄人在迎娶、謝神時,有優先權請神,而儀式中必須特別準備「花粉桌」,擺上香油、胭脂、香粉、梳子、牙刷、毛巾和鏡台等物品,以供媽祖梳妝之用。

王麗水表示,本庄陣頭沒有與其他團體「交陪」,也不 曾與人「拚館」。另外,粿店仔有歌仔陣,社尾則有龍陣與南 管。

—— 1996年1月30日訪問王麗水先生(75歲,成員)、王春義 先生(50歲,成員),方美玲採訪整理。

浮景北管、八音吹

〈訪問蘇通先生部分〉

本庄北管曲館的「先生」是鹿港人,名叫「保仔」,住在 現在的青雲路街尾巷,這位「先生」是富家子弟,北管學得很 好,所以能當「先生」,教曲的收入頗優沃,可惜後來將所得 連同祖傳的二、三甲地,盡數花費在鴉片上,當時約七、八歲 的受訪者蘇通,就曾看到「保仔」在本庄抽鴉片。

蘇氏的父親蘇乞,曾參加曲館,當時成員約十餘人,參加 者需負擔「先生禮」、「傢俬」等費用,成員就在現今第四鄰 鄰長家練習,蘇氏表示,其父也會唱九甲曲,唱的是戲曲的曲 詞。

北管曲館只爲「下十二庄迎媽祖」出陣,不曾因庄人迎娶 而出陣。本館在蘇氏十五、六歲時解散,爾後才有八音吹的成立。

〈訪問張雨水先生部分〉

本地以張、蔡二姓居民較多,尚無庄廟,居民奉祀朱、李、池三府王爺,每年的例行祭典有三月份的「媽祖生」和九月十五日的朱府王爺聖誕。

本庄曲館由現年七十多歲的陳有利發起,學習南管的八音,當初係因自我娛樂而成立,後來經常用在庄人迎娶的場合。「先生」是西勢村下西勢人,也曾在其他地方傳館,但十七、八歲開始學曲的張氏並不清楚詳情。五、六十年前,庄中也曾有一館北管,張氏的叔父曾參與學習,但早已解散,張氏就未曾見過他們出陣。

八音練習的地點,設在成員家中,但沒有奉祀祖師。以前

由會弦、吹的陳有利擔任館主,現由張雨水繼任,目前有成員十多人,包括張雨水(吹、弦)、王恭樵(吹、弦)、莊賢(弦)、王正弘(三弦)、陳武男(噯仔)、張忠志(笛)以及操作銅器的王麗水、王春義、白忍等人,本館出陣並不缺人手,不過,社尾田櫻村、福興庄「阿統」及菜園角「國民」都是經常合作的曲友,如果要用到大吹,可以請在鹿港米市街賣油條的朋友來助陣。

張氏表示,本館不會扮仙,會演奏【九里點】、【八家】、【相思引】、【將水】、【四空仔】和【襖仔】等曲牌,而所用的樂器,包括笛、噯仔、殼仔、筒弦、三弦與銅器,銅器則包括大小鑼鈔和響盞,每個成員的「傢俬」自行收藏,其他則分置於張雨水、王恭樵家中。至於陳有利處,可能有收藏曲譜。

本館一般會爲迎神、迎娶而出陣,但不爲喪事出陣,多半 要私交深厚的朋友邀請,才會出陣,既是爲好友出陣,就不收 酬金。本館以前出陣時,也曾經與人「拚館」。

務農的張氏常在農閒時自製樂器,並出示一支剛做好的 三弦,體型較普通的大很多,但做工非常精細。張氏表示花了 一年的時間,製作時並沒有考量樂器型製等問題,在取得黑心 石原木之後,就依自己的審美觀進行製作,在雕刻、磨光的部 分,花了很大的力氣,而調弦的把手,尤其可見雕工的細緻。

—— 1996年2月1日訪問蘇通先生(77歲,村民)、張雨水先生 (62歲,館主),方美玲採訪記錄。

浮景同義堂 (獅陣)

浮景屬於社尾村,有四鄰,共一百多戶居民,大姓有陳、 張、蔡等,多爲泉州移民後裔。浮景沒有庄廟,庄民信仰的媽 祖,採取由値年爐主輪祀的方式供奉,每年農曆三月份會舉行 慶典。

本庄同義堂約成立於昭和十六年(1941),受訪者蘇通時年十一歲,因沒錢交「先生禮」,只能旁聽,結果別人尚未學成,蘇氏就已明白了。蘇氏十二歲時,開始正式拜師學武,「先生」是鹿港人施進益(若健在,約九十歲,住在龍山寺旁)。「進益師」先在下番婆教了二、三年,之後才來本庄,教了約三十三年之久,舉凡拳套、獅頭、撨接、草藥都教。施氏師承彰化快官同義堂出身的鹿港人「興師」(若健在,約一百五十歲以上),並將同義堂傳到鹿港、福興等地。當時,本館若包括下番婆的十多位成員,總共約有五、六十人。

蘇氏表示,同義堂的祖師是福建泉州人張三義,至今應有四、五百年的歷史。張氏以前很窮,有一次在路上遇到一位爲報父仇而拜師學武的女子。張氏因沒錢吃飯,想要搶奪那名女子的食物,結果二人功夫勢均力敵。所謂「不打不相識」,因此結下了姻緣。同義堂的太祖拳又稱「三義妻」拳,就是張三義與其妻子切磋而成的。同義堂傳到彰化地區之後,起初在彰化快官及鹿港打鐵厝發展,之後才又傳到下番婆、浮景等地,而臺南方面也傳了許多館。

起初,「進益師」教了蘇氏拳術與醫術,後來因爲蘇氏學得很快,「進益師」就不太教了。有一次,蘇氏的父親(蘇乞,若健在,約一百零九歲)的朋友陳得來本庄,看到蘇氏在打獅鼓,就要蘇氏打一套拳讓他看。結果,蘇氏剛開始「請

拳」時,陳氏就知道屬於哪一套拳路。原來,陳氏也是彰化快官同義堂出身。陳氏表示,蘇氏尚未學到精髓,願意教導他。於是,蘇氏曾騎著腳踏車到快官向陳氏請益了四、五十天左右,每天回家時,都快天亮了。陳氏除了拳術之外,還教蘇氏如何開藥方、「點斷」。「點斷」是按照不同時辰的血路而點穴,可以治病,但也容易致人於死地,所以蘇氏不願意外傳,以免害人。

蘇氏表示,除了「進益師」及陳得,還有二位前輩曾教導自己醫術,助益頗多。分別是下番婆同義堂的陳看(若健在,約一百一十歲)及三汴頭的呂具先。陳看是蘇氏的師叔,擅長撨接與藥草,蘇氏向陳看學到許多撨接的技術。至於呂具先,則善於看診、把脈,呂氏本在一位富人家的門口賣豆漿,那位富人請了一位漢醫師來教自己的兒子,結果呂氏竟在門口聽到學會,但因呂氏不識字,替人開藥方時,就請蘇氏幫忙寫。後來,就連蘇通也學會了。蘇氏學醫之後,就較少學拳了,二十七年前,蘇氏在庄裡開設國術館,九年前也在下番婆彰鹿路邊,開設「坤明國術館」,屬於義診性質,二十幾年來,醫治了上萬人。蘇氏十八年前曾發生車禍,雙腿嚴重骨折,在醫院裡躺了七十八天,仍不見起色,蘇氏不顧醫生的反對,出院回家自己接骨、治療,醫生說要等著蘇氏回來鋸雙腿,結果竟然自行醫治痊癒,連醫生都不敢相信。

同義堂的獅頭是「籤仔獅」,以前都是蘇氏自己糊的,下 番婆同義堂的獅頭也是蘇氏糊給陳看的。獅頭的製作過程,是 用黏土作模子,一邊做一邊修改,直到自己滿意的程度,就用 那個模子複製獅頭。接著,再用「雞蛋紙」一層層敷,這種紙 有光澤,可防水又有韌性,講究一點的就糊七層,普通的則只 糊五層,會比較輕。就連本館的「獅鬼仔」,也是蘇氏自己糊

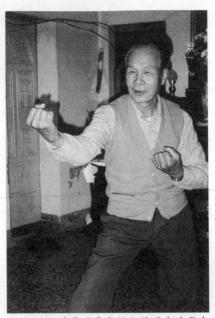

▲ 福興鄉浮景同義堂館主蘇通表演拳套 (張慧筑攝)。

的。本館表演的獅套有咬青、吐青、踏四門、七星、八卦等, 步法則搭配獅鼓的節奏進行。

本館未設「館金」的制度,「先生禮」由學員出資,收齊之後再交給師傅。每人一館要支出二十四元的學費,外加一斗米,但三人一起報名,則只收二人份的費用。那時候「進益師」的經濟狀況不好,這些錢都是養家用的。至於膳食都由蘇氏負責。本館當初組織獅陣,是爲了維持村庄的安定,使小偷不敢來侵犯,況且,蘇氏在日治時期擔任庄裡壯丁團(類似今日的義警)的副團長,政府也就不太干涉獅陣的活動。蘇氏十四歲時,就開始出陣,大多是因應「下十二庄迎媽祖」、競選活動、迎春、入厝等場合而出陣,只要是庄裡的活動,本館皆義務出陣。

彰化學

蘇氏表示,以前西勢菜園角、同安寮,有同一系統的武夜館,浮景東竹圍也曾在戰後成立一館振興社,但現在皆已解散。目前僅外中及外埔還有同系統的獅陣,外中村的是紅色獅頭,外埔則是青色,聽說那是一公一母的獅子。同義堂很少與人「拚館」,有一次浮景東竹圍振興社的師傅要來找蘇氏打架,陳看很緊張,遂叫人準備應付,幸好後來事情和平落幕,沒有發生衝突。

蘇氏自幼家貧,差一點被賣給別人,念國校時,也是老師 出錢供給的。但凡事不服輸的精神,不但讓蘇氏度過困境,負 擔起家庭的擔子,還能維持一個獅陣的開銷。出車禍之後,蘇 氏因爲無法打拳,便於十年前解散獅陣。這五年來,蘇氏夫妻 每天一起到番社的永豐國小學習外丹功,老師是外中村的梁貞 雄。蘇氏表示,年紀大了,學氣功有益身體。這幾年,蘇氏想 把國術館搬回浮景,可以不必跑那麼遠,也想再到鹿港佛俱店 買一顆獅頭來教孫子,藉以延續獅陣的薪傳。

——1996年2月1日訪問蘇通先生(77歲,館主),張慧筑採訪 記錄。

番社北管

〈訪問梁登旺先生部分〉

本館大多只爲庄中「迎媽祖」而出陣,以前雖曾爲庄人入 厝出陣,但後來此現象逐漸消失。本館不曾爲庄人迎娶出陣, 也不曾到外庄活動。

〈訪問溫丁山先生部分〉

番社庄屬於雜姓庄,共有二十三個姓氏,人數最多的謝姓,只有十多戶。本庄以前曾有一千五百多位居民,但因年輕人口外移,庄中多只剩下年長者,故現在只有七百多人。受訪者溫丁山表示,本庄過去曾有原住民集居,故名「番社」。溫氏表示,潘、馬二姓身材壯碩,平均高約七尺多,小時候經常見到,可能是原住民後裔。

番社沒有庄廟,居民奉祀蕭府千歲,五月十七日舉行聖誕慶典,溫氏認爲此神即是蕭何。過去庄民酬神演戲,會一連演上好幾天,十月則會「作平安」,此外,庄中三月有「下十二庄迎媽祖」的慶典,庄民在此時宴客。過去民眾都在自家設案祭拜,神明會逐戶「逡庄」,十一、二年前,老人會興建完成後,居民就將祭品集中在會館前面,「迎媽祖」的神轎隊伍就停留在會館,請媽祖接受民眾半小時的朝拜(「大公館」、「小公館」則停留一小時),之後便啓程前往鄰庄。居民今年剛從鹿港天后宮迎回一尊媽祖,並安置在會館內奉祀。溫氏表示,舉凡庄中有慶典,都會收「丁錢」來因應演戲、迎神的開銷。

十四歲開始習曲的溫氏表示,本庄曲館在日治時期成立, 學習北管,「先生」名爲「游慣習」,若健在約近百歲。游氏 是職業布袋戲團的前場演師,從口庄入贅番婆,到此地後,游 氏組了一團布袋戲。溫氏表示,在自己未出生前,番社就有私 人的布袋戲班存在,樂手世代相傳,十幾年前過世的通鼓手李 賜,即是庄人,故有人手可組成戲班。由於游氏的歌喉很好, 庄人遂請他來指導子弟唱曲。起初成員有十多人,大家都在晚 間到成員家中練習唱曲,溫氏就曾學過《取五關》一劇的老 生。本館使用的「傢俬」,則由庄中的「公金」購買。不料,

開始學曲還不到四個月,「先生」就過世了,後來,戲班中的 班鼓手、吹手又相繼去世,劇團解散,戲棚也轉賣給鄰庄。開 始學習的成員,因爲只會唱幾首曲子,且欠缺後場樂員,遂無 法出陣。後來,雖有人提議另請「先生」來教,可惜招集不到 學員,庄人也都表示北管很難,沒有興趣。

「先生」手抄的曲譜早已遺失,「傢俬」也不知去向,現在只剩下大鑼仍存放在老人會內。本館已解散了一、二十年,當時的成員,只剩下溫丁山、黃世凱、陳虎等人,繼續住在庄中。

—— 1996年1月31日訪問梁登旺先生(75歲,村民),2月11日 訪問溫丁山先生(79歲,成員),方美玲採訪記錄。

番社獅陣

番社村位於番花路上,分爲番社及新厝仔二庄,共十六鄰,約有三百五十戶人家,居民姓氏頗複雜,但以泉州移民後裔爲主。本庄沒有庄廟,庄民的主祀神媽祖,由值年爐主輪流供奉,每年也會到鹿港「迎媽祖」。

番社獅陣於一九四五年,由新厝仔的謝金利來教,成員有一、二十人,由庄裡支出「公金」買「傢俬」,而成員則分擔「先生禮」。可惜只學了一年多,還尚未出陣,就因大家忙於 謀生而解散。

—— 1996年1月31日訪問梁登旺先生(75歲,成員),張慧筑 採訪記錄。

番社金龍陣

番社金龍陣於一九六四年由庄人梁世傳(若健在,五十七歲)發起,梁氏服役時,曾在軍中學過,退伍之後,想組織龍陣因應庄中慶典之用,遂找受訪者張仲祥幫忙召集。成員三十幾人,只學了十幾天就可出陣。張氏及另一位受訪者謝聖賢負責舉獅頭,「黑點」及梁氏舉龍珠。「黑點」後來還曾到社尾傳館。

龍陣裡有二條龍,各十七節,一顆龍頭就有二十六台斤, 需要四人替換;另外還有二粒龍珠、六支龍旗及丈二、大鼓、 鑼鈔等。龍陣在街上進行時,鑼鼓在前面開路,大鼓用推車推 著,上面一人負責打鼓,二旁鑼鈔各一人。參神時,先舞龍再 拜神,三拜之後再繞圈,才算結束。

雖然龍陣屬村庄公有,但買「傢俬」的錢,是由成員分擔,庄人則出「公金」負擔出陣所需的費用。本館出陣主要以「迎媽祖」爲主,「頂十二庄」的許厝埔「神明生」時,也曾請本館去「鬥鬧熱」。本館活動了差不多有十年,後來因大家忙於事業,而漸漸解散。以前「下十二庄迎媽祖」時,番社可以出獅陣、龍陣、北管陣、歌仔陣四陣,但現在都已解散了。

張氏現在是外丹功教練,與外中村長梁貞雄每天在番社的 永豐國小教導外丹功。

—— 1996年3月10日訪問張仲祥先生(60歲,成員)、謝聖賢 先生(59歲,成員),張慧筑採訪記錄。

番社新厝仔獅陣、曲館

番社村分成番社、新厝仔二庄,新厝仔以許、蔡二姓爲 大姓,庄廟萬興宮,奉祀五府千歲,每年十月十五舉行祭典並 「作平安」,而番社則尙無公廟。

獅陣在日治時,由庄中「頭人」發起,師傅「許長命」 (若健在,已百餘歲)是庄中獅陣的前輩,曾爲接骨師。當時 獅陣的成員約有一、二十人,但戰後就沒有再活動了。

日治時,庄中也曾有北管曲館,但沒多久就解散了,「先生」是「許長命」(諧音)的弟弟。

——1996年1月31日訪問陳德意先生(76歲,村民),方美玲 採訪記錄。

半路店八音吹

〈訪問陳易順先生部分〉

半路店現爲番婆村一至三鄰,又可分成頂庄和下庄。下庄 是一、二鄰,居民多爲陳姓,第三鄰則屬以黃姓居民爲主的頂 庄。半路店沒有庄廟,居民奉祀玄天上帝、張府千歲、蘇府王 爺和張天師等神,但不屬於「頂十二庄」的祭祀圈。每年九月 初八,庄民會舉行年度慶典並宴客,十一月則會「作平安」。

庄中的曲館在日治時代陳易順十幾歲時,就已成立。當時 設在頂庄,由頂庄人「居仔」、黃得所發起,學習八音吹,主 要是因庄中「鬧熱」時需要陣頭,「居仔」姓劉,會歕吹,八 音吹出陣爲人迎娶,純粹是「鬥鬧熱」的性質,不曾收費。由 於陳氏當時年幼,未曾參加,並不清楚詳細情況。陳氏表示,

等到自己年紀稍長之後,曲館又逐漸停擺,所以,直到現在,才到復興國樂團學曲。

〈訪問黃昆先生部分〉

半路店可以分成頂庄(第三鄰)和菜寮仔(第一、二鄰),此二庄過去有居民一百多人,以前另有一地名為下厝,但該地在日治時代即已廢庄。頂庄的許姓居民,即由下厝遷入。頂庄居民有許、黃、劉三姓,往昔有二十幾戶人家,現在因外姓遷入,人口已有增加。據說,半路店曾一度非常繁榮,人口眾多,不過,受訪者黃昆並未見到這種盛況,黃氏表示自己的祖籍爲泉州同安,但庄中黃姓並非同出一源。半路店沒有庄廟,居民奉祀玄天上帝與太子爺,九月初八會有例行祭典,慶典之前,庄民有時會到南投、高雄「刈香」,當天則會祭拜、宴客;十月十三日將軍爺聖誕時,庄中會一併「作平安」。

本庄曲館約在一九五〇年代創立,學習八音吹,由劉旺 (「空居」,若健在,現年約八十三歲)發起,並擔任館主。 劉氏是因興趣及庄中迎娶、迎神的需求而組成曲館。劉氏是從 今日外埔村的公用地(舊名吳厝庄仔)遷入,公用地曾有曲 館,後因成爲機場預定地而廢庄。曾在當地習曲的劉氏,將吳 厝庄仔曲館的「傢俬」全部攜出,到本庄另立新館,並負責 教曲,「傢俬」也由劉氏提供。本館所用的樂器爲小吹(噯 仔)、笛、殼仔弦、大廣弦及鑼、鈔、響盞等,成員也經常自 製笛、殼仔弦。黃氏表示,大廣弦可以用帶刺的林投製作。演 奏時,係由小吹帶動,其他樂器再跟隨進行。

本館沒有奉祀祖師,當時約有十多名成員,分別是頂 庄的劉旺(鼓吹)、黃昆(殼仔弦)、黃萬的(唱曲、大廣

弦)、黃石(笛)、許萬的(響盞)等人,另有菜寮的陳清泉 (笛)、「矮仔德」(鈔)加入,眾人在晚飯後,到劉氏家中 練習。劉氏傳授了一些樂器譜,當中包括一首【萬年歡】,其 他內容,黃氏則已不復記憶。成員大約學了三、四個月,就 能出陣。秀水竹圍頭前厝也曾邀請劉旺去教曲,但並未成功開 館。

黄氏表示,過去庄中迎娶、迎神、「刈香」、入厝,八 音吹都會出陣,但很少到外地去,也不曾爲喪事出陣(黄氏表 示,若有喪事,會使用大鼓陣),八音吹都是義務出陣,以前 不曾向外借調人手,雖沒有與其他曲館「交陪」,但也不曾與 他人「拚館」。後因成員老成凋謝,又欠缺新人加入,至今已 解散十多年。不過,第二鄰的陳易順正在樂團習曲,庄中神明 「刈香」時,該團也前來協助。

提到出陣的經驗, 黃氏表示, 曾有一次為菜寮人到麥嶼厝迎娶, 禮物雖然非常豐富, 但因一副用於「燒金」儀式的「肝連肺」(將豬的肝、心、肺用紅線綁在一起)忘了帶過去, 女方家屬不滿, 因而刁難八音吹, 在「燒金」時, 要本館連續演奏了一個半小時以上。黃氏表示, 演奏到後來, 自己的手指幾乎已沒有知覺, 所幸只發生了一次, 否則真叫人吃不消。

—— 1996年2月8日訪問陳易順先生(71歲,村民),2月10日 訪問黃昆先生(75歲,成員),方美玲採訪記錄。

頂番婆興樂社 (南唱北打)

番婆村分成頂番婆(頂庄)、下番婆(下庄)、半路店 三庄,共十二鄰,居民約七百戶。其中,屬於一至三鄰的半路

店,被彰鹿路隔開;四到六鄰是頂番婆,大姓爲祖籍泉州的許姓。本庄沒有庄廟,居民奉祀朱府千歲,每年十月十五日舉行慶典,並同時「作平安」、宴客。此外,頂番婆也隸屬「頂十二庄」的祭祀圈,「頂十二庄」的公廟拱辰宮,奉祀玄天上帝,並由各庄每年輪值爐主,在四月份舉行「放兵安營」的儀式,以前一連舉行三天,現在則濃縮爲一天,慶典期間,本庄有時也會宴客。下庄的庄廟爲龍星宮,奉祀太子爺,九月九日會舉行慶典。另外,據下庄施姓居民表示,下庄以林、莊二姓最多,至於半路店的例行祭典,則在九月初八日舉行。

日治時期,本庄有八音吹,多用於迎娶場合。「先生」 是西勢村頂西勢的「意仔」,由於當時受訪者許煥西約僅一、 二歲,不知詳情,只知最早的陣頭是獅陣,後來才是八音吹。 一九四九年,由庄人許尾吉、吳山發起創立興樂社,學習南唱 北打,主要是爲了個人興趣以及年節、迎神活動的需求。

本館的「先生」是秀水鄉馬鳴山的施榮瑞(若健在,應有八十多歲),館名即是施氏所取。施氏精通鼓、吹、弦、笛,並在馬鳴山習得一身本領,因爲親戚關係的緣故,施氏在本庄教了三、四個月,此外,不曾到其他地方授藝。

十四歲開始習曲的許氏表示,當時成員約有一、二十人,前場樂員都在十三至十七歲之間,後場成員則年紀稍長,本館當時設在庄人許志鍊家的廂房,「傢俬」也放在該處,並以紅紙書寫田都元帥的名號,在前方安置香爐奉祀,每晚成員前往習曲時,都要燒香致敬。本館的「先生禮」、「傢俬」,都是由「丁錢」集結的「公金」支付。練習時,由學員輪流提供點心,而活動的召集、負責人,則是許尾吉。

本館所學的劇目,有扮仙戲《三仙會》與《三狀元》、 《金魁生》、《猴母養人子》、《白猴招親》、《山伯英

臺》、《穆桂英取木棍》、《樊梨花薛丁山》等七齣,另外,還有一些牌子曲如【風入松】、【相思引】、【玉交】、【將水】等。許氏表示,【風入松】多用於行進時,而【風入松 反】則用於道教儀式,曲館並不使用。

許氏以前習曲時,聲音很好,極愛唱曲,即使外出放牛, 騎在牛背上時,都不忘練習唱曲。本館有一次應彰化草港的邀 請,爲當地「神明生」出陣,竟與彰化市阿公厝的曲館對台 「拚陣」,阿公厝的曲館學習南管,成員多爲老年人,樂器高 掛在以三層白鐵製成的樂器架上,應該是頗有歷史的團體。當 時二館各占一個廣場,本館前方的大埕被人群圍滿,老人沉穩 的技藝不敵興樂社成員年輕高亢的歌喉。此外,本館還曾在鹿 港、三汴村新溝等地與人「拚館」。

某年七月十八,本村「百姓公」祭典時,本館前往「百姓公」前面排場,浮景因爲也有「百姓公」的緣故,當地的牛犁歌陣也前來獻演,相較之下,牛犁歌陣吸引了眾人的目光,興樂社因而決定學習演戲,當時約一九五〇至五一年。本館決定登台演戲時,是由庄人黃綉琴女士(現年七十餘歲,目前健康欠佳,除隨兒子居住外,有時也獨居庄中)義務指導身段,黃氏的兄長在和美鎭街仔組戲班,黃氏本身也是劇團的職業演員,所演的內容以南管較多,當時適逢黃氏回家休息,所以慨然接手教戲的工作,除了教「腳步」、排戲之外,也教演員如何自己打點、化妝。

經過學習之後,本館開始了約四年左右的登台時期,這段期間,本館非常風光,曾陸續應邀到鹿港、彰化和秀水鄉惠來 厝、曾厝厝等地演戲,此外還曾爲外埔鄉大興國小三十週年校 慶、三和村村長「許瑞田」當選慶祝等場合登台。成員外出演 戲時,光演員和戲簍,就要用二輛牛車來載,到達目的地時,

大家將搭乘的牛車車輪卸下,用約三尺多長的牛車來搭戲臺, 而民眾必定會疊桌架椅來看戲,常常演到三更半夜時,人群還 不肯散去,每每收場回到家中,都已天亮了。有次庄中「神明 生」演戲,觀眾把稻草捆堆起來觀賞,有些沒有位子的人, 索性爬到豬圈上,可能因爲人多、過重,戲才演到一半,豬圈 就被壓垮了,觀眾也跌了下來。當時村庄若要演戲,得經過鄉 公所的公告,一場戲需付三百元戲金,像這次庄中演戲時間較 長,還得派出所警員表態不禁止,才能順利演出。

有一位庄中長輩,每當成員要出陣時,必定預先細心泡製 杭菊茶,供成員飲用,因爲成員不使用麥克風唱曲,長輩深恐 成員會因長時間演唱而失聲,像這樣全庄人視戲曲演出爲高度 榮譽的心情,使得本館的技藝表現更加傑出,就曾於頂點村東 勢厝「作平安」時,在當地與職業戲班對陣,精彩的表演,讓 對方大爲失色。

本館登台時的戲服,由「公金」支付購置,小生、苦旦 頭上的假髮,都是人髮所製,在當時約值一、二百斤的稻穀。 「傢俬」則是到彰化火車站前的「老天興」、觀音亭前的「西 藥谷」等處購買,單是一面小鑼,就要七百斤稻穀,至於重約 兩千斤的大鑼,則是特地到臺北選購。

現今庄中尚有十多位成員,分別是許煥西(老生、響盞和大、小鑼鈔)、許宗苗(二手鼓)、許萬吉(小旦、笛)、洪英二(小旦)、洪萬富(唱曲)、許萬興(笛、噯仔)、許金海(弦)、許啓章(三花)、黃炎木(小生)、許炎彰(奸臣)、許聰然(殼仔)、許金池(鑼)、許案君(銅器)、許節成(銅器)等人,至於許尾吉、吳山(頭手鼓)、許志宏(大廣弦)、黃有義(吹)等人,皆已過世。

成員中,飾演小旦的許萬吉、洪英二,因爲唱腔動人,且

彰化學

登台的扮相美麗,經常被誤認成小女生,在觀眾間引起激辯。 最後,只有以跟蹤二人上廁所的方式來解惑。許萬興的噯仔與 笛,演奏得非常好,出去爲人迎娶時,能夠連吹一、二小時, 不用休息。到女方家迎娶時,女方要燒二大疊的金紙酬神,有 時女方故意一張接著一張點燃,由於整個「燒金」儀式的過程,噯仔必須不停地吹,當遇到雨天、金紙不易燃燒時,對吹 手而言,就是個大考驗了。

本館多爲迎神廟會、迎娶、慶生而出陣,但不曾爲喪事出陣。由於會來邀請出陣者,都有親戚關係,看在情面上,不曾收取酬勞,若缺乏人手時,就會請「先生」來幫忙,故不曾向外借調人手。成員們在二十幾歲之後,就逐漸停止活動,現在連「頂十二庄」迎神時,都不常出陣。

許氏曾將「傢俬」、布景和三箱戲服借給福興庄的洪慶 興,孰料洪氏只將「傢俬」送還,故庄中已無戲服留存。「傢 俬」現在放置在爐主家中,已有遺失、損壞的情況,而本館也 沒有曲譜留存。許氏表示,本館與秀水馬鳴山、福興庄的曲館 有「交陪」,半路店以前也曾有八音吹,不過因人數少,學得 不太成功。

—— 1996年2月3日訪問許煥西先生(61歲,成員),方美玲採 訪記錄。

番婆頂庄獅陣

〈訪問洪萬富、許義先生部分〉

番婆頂庄屬於鹿港「頂十二庄」之一,有三鄰、七十戶 人家,居民以祖籍泉州府的許姓居多。雖名爲「頂十二庄」,

但其中的田寮、林投圍二庄,已經沒有居民了,故目前僅剩十 庄,分別是鹿港的埤腳、頂厝、脫褲庄(舊港)、草厝、東 崎、東勢寮及福興鄉的橋頭、白沙屯、頭前厝、番婆頂庄等十 庄。「頂十二庄」以橋頭村主祀玄天上帝的拱辰宮爲公廟,每 年三月玄天上帝聖誕「作鬧熱」,與「下十二庄」主祀媽祖不 同。

本館在受訪者洪萬富七、八歲時,就已經在活動了。由於洪氏沒學武,不是很清楚獅陣的情形,只知道是爲了防止外庄的侵擾,而由洪進來、莊財子發起,並請秀水曾厝村田洋仔的「曾阿豬」(正名不詳)來教太祖拳及獅頭。戰後,有六、七人再到鹿港向「鹽興師」學了一館的白鶴拳的空拳,「鹽興師」的徒弟「阿炮師」及西勢村的吳佳也幫忙教學。第一代學員有十幾人,現在都差不多九十幾歲,泰半凋零了。其中,學得較好的成員有黃八與許志輝,許志輝偏名「大鍬」,是「頭叫師仔」。

獅陣屬於村庄公有,日治時期,每年十庄迎玄天上帝及 朱府王爺時,都會義務出陣,每一庄出一個陣頭,遶遍十庄境 內。戰後獅陣解散,頂庄就只出北管迎玄天上帝,而北管目前 也已停止活動了。現在若要迎神、「作鬧熱」,都是由爐主到 外地請車鼓陣來助興。以前本館出陣到鹿港「迎媽祖」時,還 曾一度與埤腳的武館發生不愉快的事件。

目前,頂庄的北管及獅陣都已「散館」,一九九二年番婆 社區成立太極拳發展協會,由洪氏擔任太極拳教練。洪氏曾到 彰化教練班研習三年,師承退伍軍官王旭東,王氏是少林寺出 身,同時也教形意拳。太極拳班有四十一名學員,男女皆有, 每天清晨,學員都要先在大樹下練氣功,再開始打太極拳。這 幾年除了端午節曾在庄內表演之外,也常到外地表演。

〈訪問黃八先生部分〉

受訪者黃八生於明治四十年(1907),獅陣是在黃氏十七、八歲時開始鍛鍊的,黃氏是第一代的成員。由於年紀較長,黃氏已不記得當初的館號,只記得「先生」是秀水田洋仔的「黑豬」,與本庄人有親戚關係,故請他來教太祖拳。「黑豬」家境富裕,其父在日治時期曾擔任保正。

除了迎玄天上帝之外,黃氏還時常義務替人出陣「迎媽祖」及入厝,無論庄內、庄外,只要有人來邀請,黃氏都會出陣。這幾年因爲身體狀況不佳,在外發展的兒子們輪流回來照顧黃氏一個月,在接受訪問的同時,其長子黃炎木即在旁幫忙回答,但黃炎木並未學武,有些事情也並不清楚。

—— 1996年2月5日採訪黃八先生(90歲,成員)、洪萬富先生 (63歲,村民)、許義先生(70歲,村民),張慧筑採訪 記錄。

下番婆同義堂 (獅陣)

〈訪問莊居萬先生部分〉

番婆村分爲頂庄、下番婆、半路店、田寮、山溝崎等 庄頭。頂庄和半路店各有三鄰;下番婆有六鄰,二百四十戶 人家,居民以莊姓、林姓居多。本庄的庄廟龍星宮,興建於 一九七八年,主祀太子爺,每年九月初九太子爺聖誕時,會舉 行慶典。

村長莊居萬二十五歲開始學武,學了二、三年,是本館的 第二代成員,同一輩的成員有二、三十人,但之後就後繼無人 了。本館的「先生」是住在鹿港龍山寺邊的施進益,那時「進

益師」五十多歲,住在莊氏家中,由莊父供應食宿。「進益師」教本館太祖拳及獅頭,至於草藥知識,則只教給上一輩的學員。由於太祖拳屬於硬拳,容易跟人起衝突,後來庄人想學軟拳防身就好,就再向鹿港的「鹽興師」學了二年鶴拳,這次就只有學空拳而已。

本館的獅頭屬於青面的「簸仔獅」,是「進益師」自己 糊的。獅頭及「傢俬」都從鹿港借來,所以成員只需付「先生 禮」即可,並由成員自己拿給「先生」,由於沒有「公金」, 故本館也未設「公金」管理人。

本館幾乎只爲庄中迎神廟會義務出陣,很少應邀外出。 例行的出陣時間如正月初一拜年、三月二十三「媽祖生」及九 月初九太子爺聖誕等。在莊氏的印象中,並沒有與人「拚館」 過,他們那一輩經歷過三七五減租及公地放領,好不容易有了 自己的田地,耕種都來不及,沒有那麼多空閒的時間去「拚 館」,但上一輩的成員似乎曾與人「拚館」。

下番婆還留有一座日治時期的古砲台,是鋼筋水泥造的, 從外表找不到入口,只見幾處小小的砲口,原來是用地道通往 砲台的。

〈訪問陳長先生部分〉

受訪者陳長是陳看(若健在,九十七歲)之子,爲本館 第二代成員,師承「進益師」之子施龍培。施氏只來教了幾個 月,「進益師」則來教了十年左右,其間都住在陳家,直到陳 看去世後,才改住莊家。除此二位之外,「鹽興師」也曾來教 過鶴拳,但受訪者並不清楚。二十五年前,陳看去世後,獅陣 即告解散。

「進益師」與陳看年紀相近,教太祖拳及撨筋接骨,但

因「進益師」會「蓋步」,故陳氏的撨接技巧多受益於別人, 到了後來,技術反而比「進益師」還好,只要被陳氏接骨的患 者,幾乎都會痊癒,這附近的人受了傷,都會來找陳氏。陳氏 接骨是依時辰與血路而定,由於不識字,開藥單時,都由其子 陳長代寫,但因陳長沒興趣學,未能得到其父的眞傳,反倒是 浮景的蘇通受益良多。因爲陳氏與蘇通之父是好朋友,所以傳 授給蘇通。陳氏的銅人簿,現存於陳長兄長處,以前大家很 窮,若跌打損傷,都採取放任的態度,所以陳長也不太重視這 些東西。

〈訪問吳福先生部分〉

吳福是陳看的外甥,算是本館的前輩。吳氏表示,同義堂 約成立於大正七年(1918),到了昭和十一年(1936)左右, 是獅陣的全盛時期,那時吳氏十五、六歲。本館的館主是「進 益師」,陳看則是「頭叫師仔」,因爲「進益師」四處「走江 湖」,結識了許多江湖朋友,這些朋友來找「進益師」時,都 住在陳家,每人多少教陳氏一些醫術,所以陳氏的醫術方能超 越「進益師」。

據吳氏瞭解,本館的師承是從「張二哥」傳下來的,張 氏之子張伊蝶在臺中發展「二哥拳」(鶴拳)系統,而陳春成 也是「張二哥」的徒弟。張伊蝶再傳給黃鹽興(鹿港菜園里 人),在戰後那段無政府時期,警察局曾請「鹽興師」協助管 理治安。庄裡有幾個人曾到鹿港向黃氏學鶴拳,而黃氏以朋友 身分教導,並沒有收「館禮」。

本館以前常到鹿港「請媽祖」,「下十二庄」也會來請本 館幫忙,這些都是義務性質的。若有私人請出陣所得的酬勞, 則都交給「進益師」。日治時期,庄役場(即今之鄉公所)

設在西勢村,曾有一次因該處「不乾淨」,而請本館去「制 煞」。七七事變(1937年)之前,本館經常出陣,事變之後一 度暫停,到戰後才再度設館,但已較少出陣了,除了迎神、 「作鬧熱」之外,僅在庄中活動而已。

吳氏表示,本館很少與人「拚館」,曾有一次「進益師」 前往中國,別館的成員想藉機接收本館,但比武之後,對方反 而落敗,因此作罷。

— 1996年2月4日訪問莊居萬先生(62歲,成員)、陳長先生 (57歲,館主之子)、吳福先生(76歲,成員),張慧筑 採訪記錄。

大崙社區長壽俱樂部國樂社 (南唱北打)

大崙村共有十一鄰,可分成頂大崙(一至三鄰)、中大 崙(四至八鄰)、下大崙(九至十一鄰)三大庄,還可細分爲 田洋、唐厝、崙仔尾、店仔口、新園、過溝、中厝和崎溝仔等 庄,三大庄各自有奉祀的神明,頂大崙奉祀大王公,中大崙奉 祀媽祖,下大崙則奉祀祖師公。

至於全村的公廟,則爲奉祀「百姓公媽」、「囝仔公」的至善堂,每年八月十日至二十日之間,舉行慶祝活動。據說由於「百姓公媽」很靈驗,前來還願的民眾非常多,因此,在慶典期間,戲棚裡不斷演出還願戲。屆時,廟前的農田收割之後,就供作大家祭拜、還願的場所。原先的至善堂只是在竹造的小屋中,祭祀三個裝有骨骸的「封金甕」,到了昭和八年(1933),由村長陳德興(諧音)集合村民的力量興建磚造建築,而現今的規模是完成於一九八〇年,並在一九八一年農曆

▲ 福興鄉大崙村村長許世民 (左) 及老人會會長黃 金水 (左) (方美玲攝)。

八月初十日「入火」,因此,昔日在八月十六舉行的慶典,就改爲八月十日開始舉辦。

社區長壽俱樂部(老人會)在一九八二年成立,設於至善堂旁,這個社團由許世民、村幹事林金贊爭取並協助組織。 會長黃金水是位熱心的長者,自創會開始,即出錢出力料理會務,老人會活動得以順利推動,黃氏居功厥偉。本會還曾與遠在高雄、三重市的老人會互相聯誼。

老人會附設的國樂社,是由對音樂有興趣的村民組成,並沒有奉祀祖師,「先生」是埔鹽西勢湖的陳重節(若健在,已有九十多歲),陳氏在本庄教了二館,多教唱曲的部分。楊天長表示,所學的曲牌有【將水】、【相思引】、【雙閨】、【襖仔】、【四空仔】、【水車】等,內容多取自《穆桂英取旗》等劇,陳氏的曲藝是祖傳的,曾到許多地方教館,但受訪者不知詳情。還曾另外請鹿港的「錦仔」(應爲劉榮錦)來教

扮仙及【三不和】、【風入松】等曲,爲時約半年,傳授內容以鼓介爲主,弦樂器就由已有基礎的成員自行練習。楊氏表示,當要轉換爲不同的曲牌時,本館都以【萬年歡】作爲銜接的過場,此曲以首調 | 4/4 25 32 35 2 | 的旋律不斷重複演奏。

國樂社現有成員十一、二人,分別是楊天長(唱曲、大鈔)、李炳燦(頭手鼓、唱曲、嗳仔,六十二歲)、陳榮宗(噯仔、三弦、大廣弦,七十八歲)、許昭木(殼仔弦,六十六歲)、許白雲(通鼓)、梁其南(小鑼)、李和添(笛)、許耀明(大鑼)、許環(大鑼)、蔡彬森(小鈔)、李看(響盞)及許金德(大鈔)。其中,許白雲、梁其南二人,因身體狀況不佳,已很少出來活動,而已過世的李振南(諧音)以前則拉奏弦仔。相對於楊天長、李炳燦所唱的九甲曲,六十八歲的村民許經讀,則擅長唱自學的歌仔。

在國樂社中,據說又分出一團八音吹,由李炳燦擔任召集人,二者在運用、音樂呈現上,有所不同。國樂社演奏南唱北打,相當熱鬧,村中太極拳、土風舞等社團若有活動,國樂社都會爲其「鬥鬧熱」,且不限「好歹事」,都會出陣。八音吹則用於迎神、迎娶「燒金」及入厝「鬧廳」等喜事,迎娶的場面如果比較隆重,會先用大鼓、大鑼開場,一般則都只由八人演奏鼓吹、鑼、鼓、弦仔等八種樂器。出陣所得大部分留作「公金」,用以購置樂器、服裝,有時也會分發一些給成員。

本館出陣通常需要十二、三人,最盛時期,約有二十名成員,人手綽綽有餘,經常出陣,像彰化市莿桐、花壇鄉白沙坑和埔鹽鄉瓦窯、廍仔的廟會活動,都曾請本館出陣,但目前每逢出陣,頂多只能召集五至八人,人手不足時,也曾請福興村的胡江漢來幫忙歡吹,但欠缺人手的情況,使得出陣的次數大爲減少,

章化炮

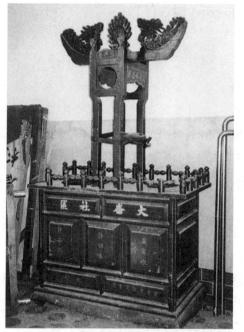

▲ 福興鄉大崙社區長壽俱樂部國樂社鼓架 (方美玲攝)。

不過,由於普遍缺乏唱者,所以楊氏經常應邀爲秀水的曲館助陣,雖然該館學的是北管,但並沒有不和的情況出現。

國樂社曾在老人技藝競賽中,以【將水】、【襖仔】二 曲,勇奪彰化縣冠軍和臺灣省冠軍、季軍的榮譽。每逢元月 十五、八月十五,庄中還會舉辦歌唱比賽,不限表演內容,各 鄉鎮的人都會來參加,聽說辦得有聲有色,還曾請許常惠教授 來擔任評審。

接受訪問時,本館後場由許昭木拉殼仔茲,李炳燦、陳榮宗演奏噯仔、大廣弦、三弦等樂器,並示範六首曲子,分別是:許經讀演唱〈英台二十四送哥〉的一、二段,李炳燦唱【襖仔】,楊天長則唱了【將水】、《穆桂英取木棍》、【水

車】(一杯酒)和【四空仔】。

—— 1996年1月31日訪問許世民先生(村長)、林金贊先生 (村幹事)、黃金水先生(76歲,老人會會長)、許長先 生(84歲,會員)、許清泉先生(83歲,會員)、楊天長 先生(72歲,國樂社成員),方美玲採訪記錄。

外埔村八音吹

外埔村分成草湳底、竹圍內、公館口、公用地等庄,共 有十一鄰,約五百多戶居民,以祖籍福建南安的梁姓爲大姓。 本庄沒有庄廟,居民奉祀蘇府王爺和太子爺,分別在每年四月 十二日、九月初九舉行聖誕慶典,四月十二日當天還會一併宴 客,但本庄自昔日就沒有「作平安」的習俗。

本庄八音吹於一九四六年創立,由受訪者許湖圭的二哥許泉發起並擔任館主,因許泉較重視生活娛樂,遂集合兄弟、庄民八人延師習樂,並請埔鹽西勢湖的「重節仔」(陳重節)擔任「先生」執教。陳氏出身於西勢湖曲館,該地的南管過去相當有名,可以與鹿港相媲美。來設館時,陳氏年約五、六十歲,經常帶著「頭叫師仔」許木火等三、四人前來授曲,大約教了三個月的時間,沒有教扮仙,只教了一些唱曲和器樂譜,許氏記得曾學過【將水】、【相思引】、【九里點】、【四空仔】、〈雞婆仔譜〉等曲。「重節仔」曾抄錄六、七首曲子給學員,但現在已無曲譜留存。因爲學鑼鼓打的價錢比八音吹還貴一倍,當時經濟不好,難以負擔,所以本館只學八音吹。

開館時,成員都在許家練習,沒有奉祀祖師,許氏表示,成員除了要負擔「先生禮」外,也要準備點心,供「先生」食

用。而「傢俬」先由館主兄弟出資購買,爾後再由出陣的收入 抵扣,「傢俬」原先放置在許家,但在許家翻修時,紛由個人 攜回,現在早已不知去向。

本館成員前後共有十一人,分別是許湖圭(三弦)、許泉(大廣弦)、許謙(噯仔)、梁東興(殼仔)、梁東木(笛、響盞)、梁相鐵(笛)、梁山林(鈔)、白贊(大鑼)、陳番(鈔)等人,以前人手充足,不用向外借調,現在只剩許湖圭、梁山林、梁相鐵三人尚在庄中。本庄八音吹由於和西勢湖曲館有「交陪」,人手不足時,會互相支援,但本館不曾與人「拚館」。

本館在一九四六到五五年的十年間,經常到秀水鄉、埔鹽鄉、東崎里崎溝仔等地出陣。許氏表示,當時附近只有這一團八音吹,所以經常出陣,通常是爲人迎娶進行「拜天公」、「鬧廳」。此外,本館也爲迎神、送匾、入厝、慶生而出陣,但不曾爲喪事出陣。本館出陣會收取酬勞,價碼則隨請主的意願,酬金由參加者平分,後來成員覺得工作辛苦,但收入不成比例,因而不願再出陣,至今已解散十年了。

許氏二十二歲時,曾前往大村鄉大庄「矮仔松」(姓賴,「戲先生」,曾到崙尾教戲)的歌仔戲班,希望能夠拜師,成為班鼓手。不過,當時歌仔戲相當不景氣,所以,在五、六個月後,其師傅就勸許氏放棄,就此離開這個行業。有過跟班經驗的許氏表示,只有戲班才會奉祀祖師,因爲演戲時,經常需要插科打諢,演出較低俗的動作、話語,故演員需拜祖師之後,才敢到台上演戲。

—— 1996年2月10日訪問許湖圭先生(66歲,成員),方美玲 採訪記錄。

大竹圍内集英堂(獅陣)

〈訪問梁築先生部分〉

外埔村有十一鄰,其中,大竹圍內即有三鄰,共七、八十 戶人家,居民以陳姓居多,只有受訪者梁築一家姓梁。梁氏之 父原爲中庄人,入贅至此,而他們從父姓,故姓梁。本庄沒有 庄廟,居民主祀媽祖,每年三月會到鹿港「刈香」,十月「作 平安」時,除演出「大戲」與布袋戲之外,也會「請媽祖」。

本館約在昭和六年(1931)左右,由庄內「頭人」陳朝宗(已逝)發起,請了大庄(大村鄉)擺塘的「先生」來教太祖拳及獅頭,其太祖拳則是源自臺中的「江仔草」。「先生」只教了一、二年,來教武的時候,都由庄裡提供膳宿。之後,就由「先生」的「頭叫師仔」梁三傳(受訪者梁築之兄)教本

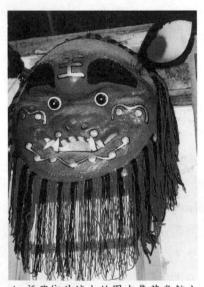

▲ 福興鄉外埔大竹圍内集英堂館主 梁三傳所藏獅頭(張慧筑攝)。

庄人。由於梁氏二十一歲時,就到上海、武昌、漢口等地做軍 伕,也在日本做過事,離家多年,不清楚本館的師承關係,只 知道日治末期獅陣解散之後,梁三傳還曾在庄裡及埔姜崙教空 拳,也常幫中庄的獅陣出陣。

本館平常都在梁三傳家的大埕練習,有時晚上練到十一、 二點,館主還會供應點心。本來「傢俬」也放在梁家,但後來 都被「外省兵」沒收了。現在梁三傳家中,還掛著一個青面的 「簽仔獅」,是外埔的梁東山糊製贈送的。至於「先生禮」, 一部分由成員支出,另一部分則由館主陳朝宗支付。

本庄當初組織獅陣,是爲了因應庄裡「鬧熱」之用,多在前往鹿港「迎媽祖」時,才會義務出陣,反而很少爲其他神明出陣。庄人有時也會請他們出陣入厝,並會送一些香菸及酬金答謝,這些錢就拿來充作「公金」。一九六一年,本館還曾到省議會,向省主席獻旗。以前獅陣還在活動時,中庄獅陣常會來調人手幫忙,與大庄師傅的館也有「交陪」,解散之後,就只有梁三傳與中庄仍維持聯繫。

梁三傳除了擅長拳術之外, 推接功夫也很好, 其次子梁 再立得到真傳, 目前在基隆開設國術館。梁三傳在彰化農田水 利會工作三、四十年, 還擔任過八堡圳安東工作站的小組長, 直到1982年左右才退休。因身體不適, 兒女又都在工作, 故住 在秀水埔姜崙的寶贊安養中心裡面。

〈訪問梁三傳先生部分〉

受訪者梁三傳表示,二十幾歲時,庄裡爲了「請媽祖」 的慶典,而由陳大裕(戶籍姓名)發起組織集英堂金獅陣,當 時成員有二十幾人,「先生」是蓮花池擺塘人黃武鎭(若健 在,八十九歲),黃氏來教了一年多,庄人爲了增添熱鬧,要

求「先生」教鶴拳(徛四平馬)及太祖拳(徛丁字馬),故同 時祭拜達摩祖師及白鶴先師。本館的獅頭是圓形紅色的「籤仔 獅」,梁氏表示,獅頭的顏色並不代表獅子的雌雄。

「武鎭師」之後,本館就由梁氏傳授下一輩庄人太祖拳及 獅頭,雖然成員仍有十幾人,但後來因爲太平洋戰爭爆發,經 常要躲空襲,生活不穩定,遂在日治末期解散獅陣。以前一起 學的成員,現在也只剩下二位而已。

本館的「先生禮」由成員分攤,至於「傢俬」費用,則 由庄人「寄付」。本館出陣的場合,以替庄中迎神爲主,以前 每年都會到鹿港「迎媽祖」,日治末期,因戰亂而中斷「請媽 祖」的活動迄今,現在庄中的主祀神是李府千歲。由於本庄獅 陣成員只有一、二十人,故出陣時,都會向也有十幾名成員的 擺塘祖館借調人手。

—— 1996年2月14日訪問梁築先生(78歲,館主之弟),3月2 日訪問梁三傳先生(89歲,館主),張慧筑採訪記錄。

草湳底勤習堂(獅陣)

外埔村分爲草湳底、公館口、大竹圍、五甲內、五厝庄 仔、公用地、六柱內等庄,共有十一鄰,二百多戶人家,居民 祖籍多爲泉州府同安縣。草湳底有四鄰,九十三戶居民,以張 姓居多;公用地則因在日治時期有一座飛機場而得名。外埔 村沒有庄廟,居民奉祀國姓爺、三官大帝及媽祖,每年正月 十六、十月十六及三月二十三會舉行慶典。

本館約成立於大正六年(1917),當時受訪者吳火十七歲,是第一代的成員,同一輩的有十多人。「先生」是吳火在

鹿港的叔祖父「林炮師」(若健在,約百餘歲,本姓張,自幼 過繼林家),「先生」原爲庄人,因爲這一層關係,師承一位 中國籍「唐山先」的「林炮師」,來本庄住了五、六十年,教 武也不收「館禮」。除了本庄之外,「林炮師」還教過員林、 沙鹿、龍井及大甲十八個武館,但在這些地方,都有收取「館 禮」。

日治時期,本館爲「暗館」,由「林炮師」教吳氏這一輩。戰後,本館改爲正式武館,並再教第二代的成員,吳氏也協助教學,但不久即發生二二八事件(1947年),「傢俬」都被政府沒收,此後獅陣也逐漸解散。受訪者張東涼就是第二代的成員,只學了半年左右。

據吳氏表示,「林炮師」教長肢的白鶴拳及蝴蝶拳,但張 氏則表示是學太祖拳。本館的獅頭是青面的「籤仔獅」,以前 在張氏祖厝的大埕練習,「傢俬」原本放在該處,被政府沒收 之後,本館改用竹竿替代。

本館的「傢俬」是由庄人合資購買,成員不需出錢,若有 出陣的收入,都交由「先生」處理。本館凡是替庄中出陣,都 屬義務性質,例行的有每年替「下十二庄迎媽祖」(但草湳底 並不隸屬於「下十二庄」)以及本庄國姓爺「作鬧熱」。平時 也會有人請本館出陣入厝,除了爲「林炮師」送殯之外,本館 並不爲喪事出陣。

本館平時較有「交陪」的獅陣包括秀水蘇厝協元堂(因蘇德仁是吳氏的女婿)及秀水曾厝村田洋仔獅陣。據受訪者表示,外埔村公館內的梁東山,是外中村獅陣的一員,擅長糊製獅頭,而外埔大竹圍也有一館師承員林「張天考」的獅陣。

——1996年2月2日訪問吳火先生(96歲,成員)、張讚成先生

(39歲,村長)、張東涼先生(67歲,成員),張慧筑採 訪記錄。

元中村曲館

〈訪問花祥皆先生部分〉

元中村在日治時期名爲外中二堡,公廟永安宮,奉祀太子爺,每年十一月,庄中會「作平安」。

本村沒有自己的曲館,但庄人曾參加三汴頭的北管曲館,當時庄人都前往「先生」家,與三汴頭的庄民一起學曲,該館共有三、四十人。受訪者的父親花萬鶯(若健在,八十八歲)吹笛,而林孝桐的父親林經(若健在,已九十多歲)則飾演小旦,花金安(若健在,約七十多歲)也是成員之一。過去村中的年輕人不多,所以會邀鄰近村民加入,而且花、林二姓有親戚關係,更容易集結。

本村通常都與三汴村一起出陣,極少單獨行動。過去最常 爲迎娶出陣,而迎神的場合並不多。本村出陣的範圍爲附近村 庄,出陣時,成員會排場對曲,以坐唱的方式表演戲劇情節, 但曲館在三十年前就已解散。

〈訪問林孝桐先生、林陳花女士部分〉

元中村分爲田頭仔、田尾、鴨母寮、横圳仔及花厝等庄, 横圳仔居民以梁姓最多。

日治時期,元中村民曾到三汴頭曲館學藝,並依附於該 庄曲館,習曲的村民都與三汴頭合作出陣,「先生」是彰化南 街南仔館的「安先」和三汴頭的林松,「安先」是林氏的父執 輩,林氏則是相當有名的「曲館先生」,林氏在臺中、豐原各

地所教的學生,曾在林氏生日時聚集賀壽,場面非常熱鬧。

本庄昔日參加的成員有林經、白棟才(今年八十四歲)、 林慶賀(近百歲)等人,但只剩白棟才還健在,林陳花稱讚林 經唱曲很好聽,酷似女聲,即使在林氏失明之後,還經常唱 曲。過去與林氏搭檔對曲的是林慶賀。梁利表示,若沒有學過 北管的人,會聽不懂表演者的唱詞,梁氏有一次在花壇看戲, 因聽不懂而抱怨戲難看,結果遭到反駁。日治時代的娛樂活動 很少,人們比較喜歡看戲,鹿港在每年七月,會舉行爲期一個 月的普度,各處都在演戲,愛看戲的人爲了到鹿港看戲,還不 辭辛苦步行往返。林孝桐表示,當時多演出亂彈戲,相當受到 老一輩的喜愛。

此外,受訪者表示,三汴頭曲館的成員現有楊金浚(吹)、林金釣、林金地(頭手鼓)、林金展、林火託等人。

——1996年2月10日訪問花祥皆先生(63歲,村民)、林孝桐 先生(67歲,村民)、林陳花女士(86歲,村民)、梁利 先生(73歲,外中村民),方美玲採訪記錄。

田洋仔振興社 (獅陣)

元中村在日治時期是中庄二保,外中村則爲中庄一保。現在的元中村有元中、橫圳、田洋仔、西南角等庄,共有九鄰,其中,西南角有二鄰,在番花路邊豌豆集散市場附近。當地人所稱的「大廟」是主祀清水祖師的外中清修岩,祭祀圈包括外中、元中二村,每年外中都會來「收丁錢」。村內的「小廟」則是主祀中壇元帥的永安宮。每年正月初六清水祖師聖誕時,元中、外中二村會一起到埔姜崙清龍岩「刈香」,行程是外中

的進香團先來此地會合,途中經過三汴頭,再走到秀水的埔姜 崙。太子爺聖誕則與十月「作平安」合併慶祀,屆時還會宴 客。

本館在昭和十九年(1944)之前,就由受訪者楊樹榮的長兄楊貫是(若健在,七十歲)發起。楊氏十八歲時任職村長,並當選過模範青年,獅陣是其就任村長前組織的。元中村本來沒有獅陣,村民前往外中,在該村的獅陣學武,並依附出陣。學了一館之後,楊氏就在本庄發起設館,同樣聘請溪湖大度頭的「豬母師」(楊姓)來教了二館。本館屬於村庄公有,當時村裡只有二十五戶人家,每一戶都有人參加。

「豬母師」教的是短肢的太祖拳,使用紅面的獅頭,也有「獅鬼仔」,但沒使用面具,只是由一人拿著扇子裝扮而已。本館沒有奉祀祖師,只有安奉香爐,而香爐放在外中梁金吉處。除了元中、外中之外,「豬母師」還曾教過鹿港崎溝仔、秀水下崙等地。本館館主歷經了楊氏及楊金寧(已逝,未學武)。另外,「豬母師」的「頭叫師仔」梁票(現年八十五歲,在埔鹽火燒庄當廟祝)也協助教導下一輩的成員。在二、三十名成員中,楊貫是、吳九門負責舉獅頭,楊樹榮則舉獅尾。

每年正月初六清水祖師聖誕時,元中與外中的獅陣都會 義務出陣到埔姜崙,也曾替別人到鹿港迎神,但本庄不曾出獅 陣「迎媽祖」或太子爺,也不曾爲私人出陣。至於本館的「先 生禮」,成員一人需支出幾百元,而「傢俬」錢則由庄人「寄 付」。「傢俬」、獅頭本來都放在楊家,自從戰後「散館」, 「傢俬」已不知去向。在日治時期,本館會與同師承的武館 「交陪」,解散之後,就很少聯絡了。

—— 1996年2月11日訪問吳九門先生(80歲,成員)、楊樹榮 先生(68歲,成員),林美容、張慧筑採訪,張慧筑整理 記錄。

中庄曲館(北管)

本庄以前曾有北管曲館,「先生」是三汴頭的林松,林氏來教曲,會收「先生禮」。受訪者的父親梁彰(百餘歲,旦)曾加入曲館,當時只在晚間練習,成員要輪流準備點心。梁彰在家中不敢唱曲,只有在戶外心情舒暢或晚間工作時,才會唱曲自娛。庄中曲館只學了一館,就去與人「拚館」,故向花壇借調人手,一連「拚館」好幾天。據說,以前「拚館」時,都會召集同師承或同一系統的曲館來助陣,而曲友也都會踴躍參加。

梁氏表示,以前要開設一個曲館,需集合好幾個庄頭,像 外中的曲館,就是聯合田洋仔等地而組成的。

—— 1996年2月10日訪問梁利先生(73歲,村民),方美玲採 訪記錄。

中庄八音吹

外中村分爲王厝、東勢頭、三分仔、後埔頭、六柱內等 庄,約四百戶居民,近一千一百名公民,以祖籍泉州南安的梁 姓居多。村廟清修岩,奉祀清水祖師,是戰後才興建簡單建築 供奉,並於十五、六年前重修爲今日的廟貌。每年正月初六祖 師聖誕,本村會與同爲梁姓聚落的秀水鄉埔姜崙互迎神明慶

祝,並在當天宴客。本村與埔姜崙共有一頂古轎,據說是隨著 清水祖師自中國來臺的文物。製作者畢生只完成這一成品,相 當少見。另外,本村十月份會由神明擇日「作平安」。

受訪者梁萬居表示,庄民與其父(若健在,約一百一十歲)同輩者中,有一位出名的「阿郎仔旦」(梁姓),據說曾經學過車鼓,也曾上台演出,表演極佳。受訪者雖未見過本人表演,但平日看見「阿郎仔旦」走路狀似女子,雖然本人在戰後就過世了,但村民只要一提及,仍嘖嘖稱奇。

本館約在昭和十六年(1941)左右設立,是由對音樂有興趣的庄人梁再成(若健在,約八十多歲)發起,主要是想在清水祖師慶典時,能有陣頭「鬥鬧熱」,此外,庄民迎娶也能使用。本館的「先生」是頂西勢的「意仔」,平時從事鑲牙工作的「意仔」在本庄教了一館,「意仔」不僅會八音吹,也會車鼓,其子曾上電視表演。至於「意仔」的「先生」,好像是鹿港鎮黑瓦厝人氏。開館時,成員每天從晚飯後一直練習到十一點左右才休息。梁氏表示,自己沒有正式拜師,但因練習地點就在自己與梁再成家的門埕,耳濡目染就學會了,成員人手不足時,也會找梁氏幫忙。梁氏表示,本館每逢出陣,都會請「意仔」督陣,分發酬金時,也會特別多分一些給「意仔」。

到了一九四七年,爲了不讓曲館後繼無人,遂再度由梁再成召集新人加入,並負責教曲。當時有十五、六人參與,梁忠雄因在小學曾吹過笛子,也被找來學習,晚間就在梁再成家的門埕練習,但並沒有奉祀祖師。新成員只學器樂演奏,學了十幾個晚上後,就在前輩的輔助下,開始出陣,前輩們一直從旁指導、協助,直到新手能夠獨立出陣,這些前輩有三、四位仍在庄中,分別是梁萬居(鈔)、梁家春(八十多歲,響盞)、詹昭乾(笛)、梁萬來(大鑼)。梁再成因爲是庄中的前輩,

所以不收「館禮」,梁氏喜歡喝酒,只要學員準備些米酒、花 生、熱湯,就相當高興。

本館八音吹使用噯仔、笛、殼仔、筒弦、三弦、小鈔、小鑼和響盞等八種樂器,所奏的器樂譜有【將水】、【四空仔】、【紅衲襖】、【天地網】、【九里點】等曲,另有一首取自車鼓曲調的〈雞婆仔譜〉(上乂五上五六五……),在迎娶時,專用於自車轎請出新娘的過程,車鼓表演中也經常使用此曲。梁氏表示,車鼓旦在走雲步時,就可聽到這段樂曲,而歌仔戲的小旦在花園賞花或與小生談情說愛時,也以此調作爲背景音樂。梁氏原有一本曲譜,但現已不知去向。

八音吹以前常為迎神、「刈香」、嫁娶、慶生和入厝出陣,也曾為喪事而出陣。本館義務為庄中神明出陣,至於私人邀請,就要收取酬勞。剛開始習曲時,前輩提供「傢俬」給新學員使用,開始出陣之後,酬勞收入在分給協助的「先生」、前輩之後,餘款就存起來添購新成員的「傢俬」,後來的收入則平分。

本館曾應邀到鹿港、溪湖出陣。過去迎神、迎娶免不了要 用八音吹,窮人家爲了省錢,就用四音來充數,四音就是噯仔 加上三件銅器,至於出大八音時,就需要十六人,故「意仔」 經常結合外中、頂西勢八音一起到鹿港迎神,尪厝的成員也經 常同行。梁忠雄表示,自己退伍後,曾在高雄待過一陣子,當 時的高雄非常流行在喪事使用八音吹。

梁忠雄表示,館中現在仍有足額的固定成員,分別是梁忠雄(笛、噯仔、三弦)、梁金鐘(噯仔)、梁奕信(殼仔弦)、梁江北(噯仔、銅器)、梁連炮(弦樂)、梁清榮(大廣弦)、梁文東(笛、鈔)與梁萬素(大鑼)等人,其中,梁連炮的「指路」非常好,偶有人手不足時,也能請老一輩的成

員來幫忙。不過,梁忠雄三十歲後,就很少出陣,成員們也都 不願意拋頭露面,即使是擔任神明的駕前陣頭,也很怕被熟人 瞧見,而且同行的都像是電子花車等風評不佳的陣頭,所以大 家情願自購樂器在家中自娛娛人。只有極少數的機會,因成員 中有人迎神回家,梁氏召集昔日同好到家裡合奏時,成員還會 去捧場。

梁氏表示,過去曾有外賓來參觀村中的藝文活動,熱心的 成員爲求表演內容豐富,但因以前根本沒學唱曲,只好自掏腰 包雇請曾學過歌仔戲的「牽亡歌」演員來演唱,結果反而徒增 困擾。另外,本館與尪厝、埔鹽瓦窯厝的曲館有「交陪」,也 不曾與人「拚館」。

—— 1996年2月8日訪問梁萬居先生(74歲,成員)、梁忠雄先 生(61歲,成員、負責人),方美玲採訪記錄。

中庄清水祖師香獅陣

外中村舊名中庄,現在的外中村有十鄰,四百戶左右,居 民以梁姓居多。外中的村廟是主祀清水祖師的清修岩,在清領 時期即已存在,並於二十多年前重新改建。清修岩的信徒分布 極廣,與秀水埔姜崙清龍岩常互相往來,每年正月初六,會盛 大慶祝祖師的聖誕。

本館約成立於清領時期,受訪者梁貞雄的父親是第二代 成員,同一輩的成員中,也有女性參加。起初有三、四位中國 籍的武師輪流來教太祖拳,其中一位用的是「紅面獅」,這獅 頭就在中庄傳了下來。據梁氏所知,臺灣只有福興中庄及臺南 麻豆的埤頭使用紅面獅。由於有三、四位屬於不同系統的「先

生」,獅陣爲避免尷尬,就取名清水祖師香獅陣。中國武師也 曾傳授撨接、草藥的知識,上一代館主梁金吉學得較好,梁氏 就是向他學藝,並在外中開設「金鷹國術館」。

後來,和美嘉寶里振興社的武師葉金鐘及陳枝梨,因常來幫中庄出陣,就請他們二位師兄弟,來教半軟硬的金鷹拳,獅頭用青面的「簽仔獅」,也有教踏七星、八卦。當時梁氏三十三歲,功夫主要師承這二位武師,同一輩的有三十多人,算是第三代成員。葉、陳二氏師承蔡根(又名蔡海永),與彰化的「阿彩師」(案:疑是黃彩)是師兄弟。葉、陳二位武師並曾在和美田心仔、四張犁及新港(定興村)傳館。由於本館所學的太祖拳及金鷹拳,都屬於少林拳路,故本館會祭拜達摩祖師。

梁氏學成之後,就以金鷹拳、「紅面獅」爲主,教導下一輩的成員。十多年前,梁氏還到臺中體育館,接受外丹功的訓練,並師承「唐山先」張志通,結業之後,梁氏在番社村永豐國小及大城鄉安東村、埔鹽鄉浸水庄、秀水鄉孩兒安等地,教導外丹功。本館的三十幾名成員中,也有女性參加。梁氏表

示,外埔村公館內的梁東 山,也是成員之一,擅長 製作獅頭,並負責獅陣的 後場,學成之後,還回到 外埔傳授外丹功。由於金 鷹拳屬半軟硬的拳路,梁 氏怕年輕人學了之後,會 用來打架滋事,故近幾年 都以傳授外丹功爲主。

本館的「傢俬」包括

▲ 福興鄉外中庄清水祖師香獅陣館主梁 貞雄示範金鷹拳 (張慧筑攝)。

長、短兵器,並使用盾牌。據梁氏表示,現在武館用盾牌的, 已不多了。本館的獅頭有三、四顆,這些都是梁氏用黏土作模 子糊成的,其中還有白面獅頭,是送殯時用的。本館目前整批 「傢俬」都放在梁家。

本館雖已轉爲職業性質,但仍維持爲庄中義務出陣的習慣。每年清水祖師聖誕時,曲館、武館都會來「鬥鬧熱」,廟方所收的「丁錢」,也會資助獅陣的「傢俬」,因爲由梁貞雄親自教武,故成員不必支付「先生禮」。梁氏表示,若外庄來邀請,則視陣容大小計價,通常出陣至少要三十多人,最多也可到七十多人;若以每人一天一千元計算,加上車資、膳食,出一陣至少要四、五萬元。本館曾到高雄、大甲、臺中、清水、臺北等地迎神,足跡遍及全國,也不限定爲哪一位神明「作鬧熱」。埔姜崙清龍岩也曾找本館到斗六、新營「刈香」。除迎神之外,本館也替人入厝等「好事」出陣。至於喪事,則只有替「先生」及好朋友送殯,接受訪問的前幾天,梁東山的夫人出殯,本館也前往送殯。

本館直到現在仍經常出陣,是個活動力旺盛的武館。因爲 梁氏教導大城安東寮修豪館館主吳明煙氣功,故與該館有「交陪」。此外,梁氏與外埔大竹圍內集英堂的梁三傳也有「交陪」,梁氏以前常來幫忙出陣,但現在已住進養老院,梁氏有空時,也常去探望。本館由於活動頻繁,常會遇上其他武館,曾有一次到大甲迎神時,與當地的忠義堂相互較量,各自排場,結果本館撐得較久。贏得這場競技。

—— 1996年2月19日訪問梁貞雄先生(54歲,館主),張慧筑 採訪記錄。

三汴頭慶梨園(北管)

三汴村以彰水路爲界,分爲三汴頭和新溝二庄,三汴頭中,尚有頂三汴(含七分、三分仔、舊厝、新厝)、下三汴和五甲等當地居民細分的地名,此地居民全部姓林,聽說是由二位祖籍泉州安溪的兄弟傳衍的。庄民供奉紫微大帝,因尚無庄廟,故由爐主輪祀,每年十一月四日,會舉行慶典並「作平安」、宴客。

日治時期,庄中由林竪等人發起創設慶梨園,學習北管,「先生」是秀水劉厝庄的「池先」,後來又有一位年輕人前來傳授鼓吹。受訪者林詩會的父親林松(又名林本松,若健在,已一百一十五歲)在日治後期,接任「先生」的工作,林氏曾教過許多地方,像臺中新春園、豐原豐聲園及臺中廍仔、盧厝廍等地,也曾北上到苗栗通霄、苑裡教曲,因爲庄中有這麼優秀的「先生」,本館曾經相當活躍,但林氏過世後,曲館就逐漸解散了,至今約有三、四十年之久。受訪者表示,本館並沒有與其他曲館「交陪」,以前則常發生北管「軒園咬」的情況。

本館以前都在成員家的門埕練習,到了林氏繼任「先生」後,就在林宅的大埕排練,相當熱鬧,庄人都前來觀看。本館陣容龐大,樂器除常見的鑼鼓、笛、鼓吹、三弦之外,還有揚琴、沙鐘、七面鑼等較罕見的樂器,本館還特別設置了精美的白色館篷,舉凡出陣,會場中還會擺設美觀耀眼的「傢俬虎」,「傢俬虎」上面布滿紋飾,並結上彩色燈泡,現在已經難得一見。

雖然受訪者的夫人表示,公公只教外人,不太教家中子孫,但林詩會的三子在十五歲時,就隨其父習曲,而二子林金

照更擅長演奏班鼓、通鼓,林氏本身也會擊鼓,在其記憶中, 本館曾學過《三仙白》、《天官》等扮仙戲和《三進宮》、 《天水關》諸劇,但館中並沒有奉祀祖師。

本館由林竪擔任館主,並負責管理「公金」的工作。本館以前會爲迎神、慶生、嫁娶與喪葬出陣,所得的酬勞都納入「公金」,用來維修、添置「傢俬」,但曲館解散後,那些「傢俬」也都不知去向。至於林松遺留下來的曲譜,也全被其學生索取一空,目前林家並沒有曲譜留存。

—— 1996年2月2日訪問林詩會先生(81歲,成員),方美玲採 訪記錄。

三汴頭武館

三汴村鄰近秀水鄉埔崙村,又分爲三汴頭、新溝二庄,總 共十鄰,三百五十六戶人家,居民以祖籍泉州府安溪的林姓居 多。三汴頭又有頂三汴、下三汴之分,五甲在頂三汴;下厝、 書房在下三汴,書房的由來,是因爲該處以前曾有一個漢學私 塾,故名書房。

三汴頭沒有庄廟,居民主祀金闕大帝,祭典爲八月二十八日,並配祀十一月四日聖誕的六甲眞人。以前一年有二次「鬧熱」,後來改在十一月一併慶祝,屆時本庄會宴客並演出「大戲」與布袋戲。

三汴頭與秀水蘇厝僅以埔鹿街相隔,日治時期,三汴頭的 曲館與秀水鄉蘇厝的協元堂獅陣會相互支援,故本庄並沒有獅 陣。據受訪者表示,埔鹿街是昔日來往埔里、鹿港的道路,埔 里的山產與鹿港的海產,都經由該路運輸,當時的先民,也以

彰化 幽

肩挑貨物的方式往返其間。

—— 1996年2月13日訪問林金火先生(63歲,村長)、林金項 先生(60歲,村幹事),張慧筑採訪記錄。

新溝新甘珠 (南唱北打)

三汴村一至三鄰屬於新溝,現有百戶人家,居民約二、 三百人,以前九成的居民都姓林,祖籍泉州安溪的林姓宗族目 前仍是大姓,庄中過去的外姓,多因入贅而遷入,現在則因爲 在工業區工作,故移居本地。本庄沒有庄廟,庄民奉祀「大人 爺」、方府千歲、城隍爺等神,每年五月初一,庄中會慶祝 「大人爺」聖誕,並分成十五股輪值爐主,本庄過去曾購買一 塊地,專供慶典時演戲,後來雖被政府徵收,但慶典活動依舊 不輟。戰後,本庄固定在十一月十五日宴客、「作平安」。

本館成立於日治後期,是由林姓宗族的長輩所發起,學習 南唱北打,受訪者林忠賢時約二十歲,主要爲因應庄中迎神、 迎娶時,對陣頭的需求。「先生」是埔鹽鄉埔鹽的陳來傳,來 教曲時,年約三十幾歲,除開館時授曲外,也常來探視練習的 情況,前後持續一年時間。陳氏除了教扮仙戲外,還教《蔡專 狀元》、《山伯英台》二齣戲,可惜未留存曲譜。

本館昔日於晚間在林氏家中的大埕練習,但沒有供奉祖師。昔日成員現年多在七、八十歲左右,包括林紂(別名「粗皮紂」,小吹)、林登旺(小吹、殼仔弦、大廣弦)、林情(笛)、林振宗(班鼓)、林協向(通鼓)、林寬(小鑼)、林掌(響盞)等人,但目前只有六十多歲的林協向仍居庄中。此外,埔鹽的陳永春(大吹)是本館經常合作的曲友。本館

「先生禮」、「傢俬」的費用,都由庄民「寄付」的「公金」 支付。由於本館已解散二十年,「傢俬」早已不知去向,只有 鼓架還存放在廢棄的空屋內。

本館出陣的場合以迎娶最多,不限庄內、庄外,平均每個 月會出陣一次,每年春節也會出來「歕春」慶祝,但不曾爲喪 事出陣。本館免費爲庄人出陣,至於外庄邀請,則收取酬勞, 出陣所得會留一部分維修「傢俬」,其他則由成員平分。

林氏表示,本館未與其他曲館「交陪」,也不曾與人「拚館」,但因「先生」是埔鹽人,當出陣人手不足時,會請埔鹽的曲友來助陣。至於林氏的舅父陳燈林,還曾發起秀水鄉下崙的曲館。

—— 1996年2月11日訪問林忠賢先生(73歲,村民),方美玲 採訪記錄。

臺灣溝八音吹陣

萬豐村舊名臺灣溝,是因村前有臺灣溝溪流經而得名。 本村共有九鄰,近三百戶居民,約一千二百人左右,可分爲吳 厝、陳厝、梁厝等庄,主要姓氏是祖籍泉州南安的陳姓。本村 沒有庄廟,居民奉祀張公法主、朱王和邢王,每年由村中四庄 輪值爐主,七月二十三日張公法主誕辰,會舉行年度慶典並宴 客,朱王、邢王聖誕,也會有小規模的慶典,舉行慶典時,爐 主通常會請一台布袋戲演出,至於信徒自行還願的部分,就於 晚間放映電影。

本館約在日治時期(1895~1945)成立,屬於私人組織, 由受訪者陳清泉的堂兄陳水發起,並擔任館主。除因爲陳氏對

音樂有興趣外,當時無論迎神或迎娶,都要使用八音的風氣, 也促使庄民習曲。本館的「先生」與三汴村新溝曲館相同,但 已忘記其姓名了。

本館以前是靠念工尺譜來習曲,除了器樂演奏的部分,也 有一些曲子有歌詞,當時成員們就在陳水家的大埕練習,所需 的「先生禮」、「傢俬」都由成員分攤。本館所用的樂器有噯 仔、笛、三弦、殼仔弦、大廣弦、小鑼、鈔和響盞等,至於大 八音,則會使用月琴。

當初參加的成員,多爲陳姓宗族,年齡都已八十多歲, 幾乎凋零殆盡。成員有陳水(吹)、陳水田(殼仔弦)、陳振程(三弦)、陳榮金(大廣弦)等人,受訪者當時還在國小讀書,雖然沒有參加曲館,不過,因爲小鑼一類的銅器容易操作,而且孩童分得的酬金也較少,若人手不足時,陳水也會找他出陣。

舉凡迎神、迎娶、慶生和入厝,通常會請八音吹來「鬧熱」,因爲八音吹只用於喜事,故本館不曾爲喪事出陣。如果庄中神明需要八音,本館會義務出陣,至於庄內外的私人邀請,則要收取酬勞。出陣所得會留一部分給館主,負責維修「傢俬」,其餘則由成員平分。據說本館昔日出陣相當頻繁,戰後也還有曾出陣,但八音吹已逐漸被喜慶錄音帶取代,十多年來,已不曾再出陣。陳氏表示,這也算是自然淘汰。

過去庄民若要婚娶,本館幾乎都會出陣,迎娶的前一天, 需到男方家中「鬧廳」並「拜天公」,婚禮當天也要隨新郎去 迎親。到了女方家中,得在大廳「燒金」拜祖宗,才能返回。 整個儀式需燃完金紙,才算完成,若遇到雙方因聘金、禮物等 事,鬧得不愉快時,女方會故意將成疊的金紙逐張燃燒,藉以 拖延時間。因「燒金」的過程中,八音要不停地吹奏,遇到這

種情形,成員只能在心中暗自叫苦。

本館平時與三汴村新溝、埔鹽廍仔的曲友有「交陪」,出陣若缺乏吹、弦人手時,會去請他們幫忙,像新溝曲館發起人「粗皮紂」、埔鹽廍仔的「潭仔」都曾來助陣。本館出陣若遇到同時有他館演出的情況,爲了維持場面的熱鬧,雙方都得拿出本事一較高下。

陳氏表示,庄中武館的事,可以向林金龍詢問。以前練習 地點就在林家的門埕,該館的「先生」是秀水鄉大崙尾的「平 仔」(仍健在,年約八十多歲)。外中獅陣現在仍經常出陣, 有職業化的傾向。陳氏曾聽說,被找去充場面的人手,也能拿 到六百到八百元的佣金。

—— 1996年2月8日訪問陳清泉先生(66歲,成員),方美玲採 訪記錄。

臺灣溝振興社(獅陣)

〈訪問林萬學先生部分〉

萬豐舊名臺灣溝,戰後才改稱萬豐村,包括臺灣溝及斗門頭二庄,共九鄰(斗門頭爲第三鄰,其餘均爲臺灣溝),一百多戶人家,居民以泉州後裔的陳、林二姓居多。臺灣溝又稱刣人溝,清領時期因臺灣溝溪極深,居民都用竹筏往返鹿港海邊,岸邊也有以牽竹排爲業的人。由於臺灣溝溪是通商必經的水道,岸邊常有盜匪埋伏,遇害者往往陳屍於溝中,所以有「刣人溝」的稱呼。目前正在興建的高速公路,就是沿著這條臺灣溝的路線。斗門頭地名的由來,則是因爲這裡有一個八堡圳水渠的斗門。八堡圳由雲林西螺而來,在福興鄉流經番婆、

大崙、外埔、元中、外中、萬豐等地,最後由福鹿溪出海。

受訪者林萬學表示,本村除斗門頭爲民間信仰之外,臺灣 溝的居民在日治時期就已信仰基督教,庄中還有一座教堂,牧 師由庄人陳日皇擔任。

林氏表示,日治時期東、西福興各有一個「公所」,裡 面雖只有一名警察,但治安卻很好;到了戰後,地方反而不平 靜,經常發生械鬥,爲了村庄的安全,庄人於是在一九四五年 請了溪湖的「豬母師」來教獅陣,那時林氏差不多二十二歲, 是中途才加入訓練的,學了一年多後(約1947年),因爲成員 沒有興趣,且械鬥也少了一些,獅陣遂告解散。教武期間, 「豬母師」的「頭叫師仔」梁票及其師兄弟也會協助教學, 「豬母師」本人則因授館眾多,許久才來一次。

由於年代久遠且訓練不久的關係,林氏已不記得「豬母師」教的拳種及獅頭形式,只知道與元中、外中相同。林氏在獅陣中,負責打拳、舉獅頭,老村長陳水湖(若健在,九十多歲)則負責聯絡事宜。當初的三、四十名成員,現在只剩一、二十人而已。本館的「傢俬」費及「先生禮」,大部分由館主支出,成員也會分攤一些,但庄人對於「公金」,並未「寄付」。本館替私人出陣時,若有收入,多會交給「先生」,有時則會留一部分充作「公金」。

由於本庄信仰基督教,故獅陣很少爲迎神廟會而出陣,頂 多是庄中的喜事,才會出陣,也不曾應邀到外庄。清領時期, 林姓祖先甫至臺灣時,曾與別人械鬥,那時也曾學過武功,但 林氏不清楚當時的情形。

〈訪問陳日皇先生部分〉

據受訪者陳日皇表示,本庄更名萬豐,是由他提議,並在

戰後初年的村民大會中,經決議確定。陳氏表示,本庄曾有二 館獅陣,一陣館名不詳,另一陣則為振興社,係戰後請溪湖的 「豬母師」來教的武館。

—— 1996年2月8日訪問陳日皇先生(86歲,村民),方美玲採 訪記錄;2月13日訪問林萬學先生(72歲,成員),張慧 筑採訪記錄。

復興國樂團 (南唱北打)

復興國樂團附屬於彰化無極慈中宮,由慈中宮的負責人李 炳燦負責教曲。李氏是大崙村人,在大崙村開設曲館時,曾跟 隨西勢湖的「重節仔」習曲,李氏表示,自己十一、二歲就會 拉弦樂器,被「先生」看到了,就命其擔任頭手鼓,因爲需指 揮整個樂團,所以,到了後來,他能夠演奏所有的樂器。李氏 目前在樂團中負責頭手鼓、噯仔和唱曲,還會唱一齣九甲仔 《楊延昭掛帥》,其中有【將水】、【相思引】、【衲仔】、 【四空仔】、【雙閨】、【玉交】、【水崎仔】(疑爲【水 車】)等曲牌。李氏會唱曲,但不會念口白,李氏謙稱,唱的 部分都是聽來的,自己並沒有認眞學,否則應能唱更多的曲 子。

本館團員所用的「傢俬」,都由自己出錢購買,成員練習得頗爲勤快,經常都會到慈中宮練習,已學了將近一年,【將水】、【相思引】、【萬年歡】是成員最熟練的曲子。李氏表示,團員的出席狀況並不十分理想,否則應會有更好的成績。不過,成員經常隨神明出陣,也演奏得有板有眼,在採訪者進行訪問時,李氏曾率領團員賣力演奏【將水】、【相思引】、

【萬年歡】三曲的八音吹合奏,以及【將水】、【相思引】、 【衲仔】、【四空仔】的唱曲、鑼鼓合奏。本館除義務爲 慈中宮出陣外,也會應邀爲迎娶「鬥鬧熱」,並不收取酬金。

團內現有成員,除了半路店的陳易順(1926年生,殼仔弦、小鑼)外,其餘十人都是鹿港東崎里崎溝仔的居民,包括李清泉(1930年生,大廣弦)、楊福氣(1935年生,殼仔)、黃守義(1937年生,小鈔)、莊火南(1938年生,三弦)、莊金宗(1941年生,小鈔)、莊江海(1934年生,小鑼)、莊武彥(1943年生,殼仔)、侯聰民(1949年生,響盞)等人。崎溝仔以前沒有曲館,據說現在正由老人會發起並訓練當中。

李氏曾影印由「重節仔」手抄的《楊延昭掛帥》劇本, 蒙李氏提供,讓採訪者取得影本,作爲資料,但「重節」的曲 譜,則無法取得。

—— 1996年2月8日訪問李炳燦先生(61歲,負責人)暨諸位團員,方美玲採訪記錄。

第五章 秀水鄉的曲館與武館

秀水鄉位於彰化縣中央略偏東北的彰化隆起海岸平原上, 有洋子厝溪與鹿港溪斜貫。本地原爲巴布薩(Babuza)平埔族 居住處,清領時期隸屬彰化縣馬芝遴堡及燕霧堡。鄉名由來, 相傳因往昔排水不佳,有臭味,故稱「臭水」,後來以近音字 取代之,故有「秀水」之名。

目前所知,秀水鄉有十七個曲館,包括四館北管、一陣八音吹、五館九甲南、一館純歌仔陣及六陣大鼓陣。其中有九館成立於日治時期,八館在戰後才組織,以大鼓陣居多。只有惠來如梨園在日治時期即解散,九館在戰後解散,目前僅存七館。

四個北管館閣中,軒、園各半,分別是埔姜崙安樂軒、下 崙安樂軒、半路響鳳梨園及惠來如梨園。埔姜崙安樂軒於清領 時期開始活動,二十三代館員中,人才輩出,「曲館先生」有 梁根、陳添喜、陳火日及溪湖的楊阿碧,以梁根最爲資深,他 不但是埔姜崙安樂軒的「先生」,也曾任教於大村鄉大崙安樂 軒。梁根在大崙安樂軒培養出的「游酒瓶」(游木信)也擔任 「曲館先生」,不但返回埔姜崙安樂軒任教,更到秀水下崙傳 館。下崙安樂軒約成立於昭和十六年(1941),歷任曲師除游 木信之外,還有本庄人陳燈林。由此脈絡,可看出安樂軒系統 由埔姜崙先傳到大村鄉大崙安樂軒,才又傳回比鄰的秀水下崙

安樂軒。至於安樂軒更早的歷史,目前不得而知。

至於「園」的系統,以半路響鳳梨園歷史較久,明清時期即已組織,師承自彰化梨春園,所知的曲師,先後有本庄人張烏獅、花壇劉厝庄的「慶先」(劉東慶,大庭玉梨園)及彰化無底廟的「阿富先」。「慶先」以外的二位「先生」均師承梨春園,因此,鳳梨園與梨春園關係密切,以前和他館「拚館」時,常相互支援,曾與埔姜崙安樂軒「拚館」。鳳梨園於日治末期曾解散一次,戰後重新復館,但沒維持多久,仍難逃解散的命運。惠來如梨園則成立於昭和五年(1930),「先生」是大村鄉埤腳的「臭獻先」。如梨園常與彰化梨春園及花壇口庄的玉梨園「交陪」,但目前沒有資料記載曾與同鄉的半路響鳳梨園來往,也沒有與鄰庄的下崙安樂軒「拚館」,可能是如梨園只維持二年左右,所以只跟「曲館先生」的祖館往來。

本鄉只有山寮曲館屬純八音吹,其他五館九甲南,若非兼學八音,就兼學歌仔。前者有馬鳴山錦和興及頭前厝和樂社,後者爲枋仔林信樂社、新興庄新樂社及陝西西樂社。錦和興與和樂社同在鶴鳴村內,但不同庄,和樂社承傳於錦和興。而九甲南兼歌仔的三館,皆師承大村鄉大庄的賴樹松,其中,以新樂社及西樂社成立得較早,約在昭和初年(1926),五、六年之後,信樂社才成立。前二者地緣相近,以前曾屬同村,常合作出陣。西樂社的「曲館先生」李銘德,除在本館教曲之外,還在金陵老人會及臺北內湖、松山傳館,至今仍偶而出陣演出。這三館現在都已解散,各館僅存的一、二人,現在則常參加孩兒安通天閣大鼓陣。

本鄉有六個大鼓陣,有三陣屬於社區、二陣屬於公廟, 只有孩兒安通天閣大鼓陣純屬職業性質,出陣範圍遍及全臺 灣,活動頻繁。秀水鄉現存的七館曲館中,只有一館是正統的

曲館,即陝西西樂社,其餘都是大鼓陣,而西樂社僅存的二、 三人,這幾年也以出大鼓陣爲主。從這點可看出,大鼓陣已成 爲曲館陣頭的新型態,適用於婚喪喜慶各種場合,不但學習容 易,只要三、四人即可成陣,且提供學過曲的老年人發揮所長 的空間,除了屬於村庄或村廟公有的大鼓陣,有年輕成員之 外,大部分都是由曲館解散後的館員重組而成。

目前所知,秀水鄉有十三館武館,除大路店仔只打空拳, 沒有獅頭之外,其餘十二個均是獅陣。十三個武館中,七館成 立於日治時期,六館於戰後發起,其中,惠來社區振興社於 一九九五年才開始訓練,屬於社區公有,算是獅陣的新型態。 這些獅陣目前僅存五館,有三館於日治時期解散,另外五館則 因戰後生活繁忙而解散。

十三個武館中,振興社系統有五館,分別是山寮、馬鳴山、孩兒安、惠來社區及下崙振興社。除了山寮振興社係由馬鳴山「明團師」傳授,下崙振興社師承溪湖「豬母師」之外,其餘三館皆隸屬彰化振興社系統。孩兒安振興社成立於日治時期,師承「連彩師」(可能爲黃彩)、陳炎順及唐鋼鋒,此三人是同門師兄弟。馬鳴山振興社於戰後成立,拜陳炎順爲師。惠來社區振興社則受教於新一代的武師張耿堯。

另外,在蘇厝及大崙尾有二館協元堂。蘇厝協元堂歷史較悠久,始自日治時期明治年間(1893~1911),再傳至大崙尾,其武師「蘇仔庫」也曾至福興鄉崁仔腳協元堂傳館。大崙尾協元堂維持不到二年,在日治時期即告解散,而蘇厝協元堂也於一九八一年左右,因後繼無人而「散館」。

目前仍保持出陣的獅陣,以秀水集英堂、馬鳴山振興社 及惠來社區振興社活動力較爲旺盛。惠來社區振興社是政府推 廣社區文化下的產物,而馬鳴山振興社及秀水集英堂都屬於私

人的陣頭,前者常與彰化「炎順師」的祖館合作,若庄裡有公事,會義務出陣,至於後者則爲職業獅陣的型態,活動得最頻繁。另外尚存的二館:下崙義英堂及陝西勤習武德堂,前者爲私陣,後者爲村庄公有。

由此可知,傳統的子弟組織在工商業社會,頗難存續,反而是私人的陣頭,或有組織資助的獅陣,才得以留存至今。

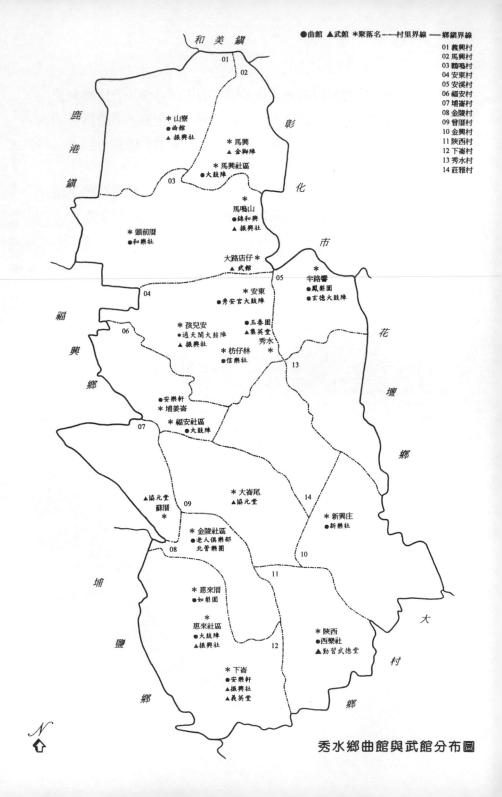

山寮曲館(八音吹)

本庄昔日的房舍都以竹子搭設,故以山寮爲名,戰後改稱 義興村。川寮的居民以施姓居多,祖籍福建泉州府衙口。本庄 沒有村廟,神明由爐主奉祀,主祀蘇府王爺、配祀天上聖母, 皆由鹿港北頭奉天宮「分靈」而來,每年四月十二日蘇府王爺 聖誕,大多請外地的大鼓陣來「鬧熱」。

山寮約在昭和四年(1929)時,曾有一陣八音吹,當時, 受訪者施水益十六、七歲。由庄人黃火團義務教曲,共教了 一、二年。成員有八人,樂器有弦二支、噯仔、笛、大吹、 鑼、鈔、班鼓;施水益這幾種都學過。當時利用晚上在「先 生」家練習,「傢俬」經費由庄裡的「公金」支付,本庄「作 鬧熱」時,也會義務出陣。

與施水益同輩的人當中,有三人曾參加馬鳴山錦和興,但 與大部分成員一樣,都已去世了。

—— 1996年1月16日訪問施水益先生(82歲,館員),張慧筑 採訪記錄。

山寮振興社(獅陣)

振興社在七十幾年前(約昭和年間,1920年代)由安東村 (或鶴鳴村)的「明團師」(若健在,約八十多歲)來教拳頭 及獅頭,教不到一館(四個月)就停止了。當時由村長召集, 徵求大家的同意後,決定參加者一人交多少米給師傅當「館 金」,起初有十五、六人一起學,現只剩施水益一人。施水益 表示,他們學的是白鶴拳,衙三角馬,獅頭是「青面獅」,奉

祀達摩祖師及白鶴先師,用紅紙書寫神號的方式,貼在牆上祭 祀。

「明團師」的師傅是來自中國的「世梅師」(若健在,約 九十幾歲),住在馬鳴山。「世梅師」的另外一位徒弟,現在 還住在馬鳴山,已九十幾歲,以前人長得很高大,手可以當槌 子使用;現在因身體狀況不佳,其子不太讓他出門。

由於經費不足,振興社沒有自己的「傢俬」,平常練習時,只是空手比畫,待要出陣時,再從鹿港借「傢俬」。

—— 1996年1月16日訪問施水益先生(82歲,館員),張慧筑 採訪記錄。

馬興社區大鼓陣

〈訪問吳水量、吳再達先生部分〉

馬興村有十八鄰,五百餘戶人家,主要姓氏為陳、吳二姓,祖籍泉州府。馬興沒有村廟,角頭廟則有興安宮及玄武宮。興安宮已有三十年以上的歷史,主祀土地公,配祀媽祖,每年三月二十三日「媽祖生」舉行祭祀,有時還會「逡庄」;玄武宮則主祀玄天上帝。

馬興村有三個大鼓陣:社區大鼓陣、興安宮大鼓陣及玄武宮大鼓陣。其中只有社區大鼓陣由均爲六十歲以上的老人會成員組成,屬於公家的陣頭,義務替老人會出陣,社區大鼓陣與馬興社區老人會同時成立於一九八二年;其他二個大鼓陣都爲角頭廟所有,平日不爲公事出陣。

社區大鼓陣的「先生」是彰化「大媽館」的「阿良先」 (可能是現年六十歲左右的陳學良),以前在彰化城隍廟學曲

二、三十年,大部分都在彰化傳館。來這裡教了二個月之後, 社區居民就自行練習,沒再繼續請「先生」。現任館主爲余贊 成,二十名館員中,有二名女性,其中一名扛神童,走在大鼓 陣前方(神童需要三人輪流扛)。「傢俬」有大鼓、大小鑼、 大小鈔及鋼製、木製的鼓架二座,但沒有弦吹。

經費主要由地方人士「寄付」,常由吳水量及吳再達等人 帶頭支付,老人會會員不必付費,但社區會員則需要繳會費。 舉凡社區迎神、入厝、嫁娶或競選活動等婚喪喜慶,都會出 陣,但只爲庄內出陣,很少出外。平日與「先生」在彰化城隍 廟及莿桐里的曲館較有來往。

吳水量表示,興安宮大鼓陣現由吳鐵龍負責聯絡,「先生」吳錦全(吳鐵龍之弟,七、八年前過世,若健在,現年六十一歲)是「阿良先」的徒弟。成員有七、八人,平時沒有練習,只在「土地公生」或逢年過節時,才會爲廟方出陣,此外並未替外庄出陣。

馬興社區除大鼓陣之外,還有槌球隊及太極拳隊。太極拳是馬興國小教師及校長楊秋雄於一九九〇年提倡,並延請彰化縣體育會太極拳委員會的陳秀靜教練傳授。陳秀靜教練在臺北學了十多年太極拳,曾在秀水高工、秀水金興村、福興、鹿港、草港、埔鹽、社頭、溪洲及員林等地授徒,傳館甚廣。馬興社區太極拳隊成員五、六十名,以女性居多,現由吳再達的媳婦施梅負責,並兼任太極拳教練,會長陳招治則是太極拳隊的精神支柱。槌球隊成立於一九八六年,由吳再達擔任教練,吳氏先到縣立體育協會受訓,再返回馬興任教。槌球隊曾參加彰化縣比賽,獲得第三名。每天早上四、五點,槌球隊及太極拳班都在益源古厝的門口埕練習。在地方人士及村民熱心參與之下,曾在社區成果展獲得名次,成效斐然。

〈訪問涂有宗先生部分〉

玄武宮位於涂有宗家隔壁,十年前自高雄仁武玄武宮「分靈」而來,主祀玄天上帝,原本供奉在涂有宗的工廠中,後因神明指示,遂於一九九〇年建廟。每年三月三日玄天上帝聖誕的前幾天「作鬧熱」,同時返回高雄「刈香」,信徒遍布極廣,不限於馬興村內。涂有宗表示,莊雅村也有一座玄武宮,是百年前就隨先民來臺的。

玄武宮大鼓陣爲玄武宮的駕前陣頭,都是義務出陣,師承 高雄祖廟,也沒有與老人會一起訓練。由十名男性信徒組成, 並由涂有宗負責。現在不定時自晚上七點到九點在廟埕練習。 他們與高雄玄武宮大鼓陣往來頻繁,偶而也會和馬興老人會互 調人手。

—— 1996年1月15日訪問吳再達先生(老人會會長)、吳水量 先生(社區總幹事)、余贊成先生(大鼓陣負責人)、涂 有宗先生(54歲,負責人),張慧筑採訪記錄。

馬興金獅陣

馬興村沒有村廟,神明由爐主奉祀。以前主祀五府王爺, 現在改爲包王,配祀媽祖、土地公等。本來「神明生」都有祭 典,後因政府提倡節約,才在九月初八的五府王爺聖誕日,集 體「作鬧熱」。

馬興金獅陣成立於戰後,受訪者吳再成當時由海外當日 本軍伕剛回來。戰後初期,地方很不平靜,庄人想召集武館保 護家園,遂由吳再成當召集人,組織武館,但只練空拳而已, 二、三年後,才又組獅陣,直到二、三十年前「散館」。

武館師傅是彰化市東芳里的卓金樹(別號「木欽」,現年七十六歲左右),他與吳再成於海外相識,因此義務來傳授鶴拳(短肢鶴),徛三角馬,沒教獅頭。之後,由卓氏的師傅「貴鏗」來傳授太極拳,練到丹田轉硬,別人無法打傷。「木欽」及「貴鏗」共教了四、五年左右。最後才請彰化市大埔人「國珍」來教獅陣,教了二年多。原先學拳的三十幾人,加上外庄來學的成員,約有四、五十人。「木欽」除本地外,還曾去溪湖過溝仔傳館;「木欽」會草藥、撨接等技術,但只傳其子,其孫目前在彰化市開設「卓金樹國術館」。「貴鏗」則到過南投、草屯等地教武。

馬興金獅陣沒有「頭叫師仔」的制度,以前學得較好的, 有三、四人,他們現在仍在鍛鍊身體,還可以表演幾套拳,而 吳再成已經力不從心了。所有館員中,屬吳氏最年長,所以, 獅陣裡的事也由他負責,沒設館主。獅陣晚上在吳再成的舅父 涂火木的門口埕練習,涂火木並未學武,其子涂有宗則有學, 涂氏並協助吳再成處理獅陣事宜。獅頭是買來的金獅,用竹皮 編底,纏上數層的布製成。據涂有宗表示,本館奉祀的祖師是 達摩祖師。「傢俬」包括槌、槍、木棍、大刀、雙刀等。獅 頭、「傢俬」現在都還放在涂火木家,但已很久沒使用了。

吳再成表示,當時不像現在的社區活動可申請補助,經費都是由學員共同出資,一人出幾十元,買「傢俬」、獅頭、茶葉、菸及支付「先生禮」等。「木欽師」沒收「館禮」,「國珍師」的「館禮」一館(四個月)一千多元。剛練習時,「先生」幾乎每天都來,從晚上七、八點練到十點左右;後來大家練得較熟了,「先生」幾天才來一次。當初經濟不好,練習時只有「先生」有點心可吃,至於茶水,都由涂火木準備。

獅陣通常只有在迎神、入厝時才出陣,但不曾到外庄出

陣。有一次,鄉長蒞臨本村時,曾出去「鬥鬧熱」,這些都是 義務性質。平日大家忙著工作,不曾與人「拚館」,只與彰化 東芳里師傅的武館有來往。

—— 1996年1月15日訪問吳再成先生(74歲,負責人)、涂有 宗先生(館員,54歲),張慧筑採訪記錄。

頭前厝和樂社(九甲南)

頭前厝屬鶴鳴村,以前有載甘蔗的五分車經過,往返彰 化、鹿港之間,在此有一個車站。居民有九十幾戶,以黃姓居 多,祖籍泉州府。

和樂社的館名由「先生」施榮瑞命名,屬於九甲南,也學歌仔調。一九五六年成立,成立之初,請馬鳴山錦和興的施榮瑞來教了二館八音吹,之後,與「榮瑞先」同輩出身錦和興的吳水清(五、六年前過世,若健在,約八、九十歲)來教二年牌子。二人的「先生」不知是鹿港人還是萬興人。受訪者黃總和表示,八音吹沒有鑼鼓,適用於迎親之時;牌子有鑼鼓,適用於迎神。「水清先」除本庄外,還教過福興鄉下番婆(應爲頂番婆)。與黃總和一起學的有十二人,但成員或搬遷、或去世,只剩三、四人還留在本庄,但也沒力氣再活動了,曲館遂於七、八年前解散。

和樂社沒學「腳步」,不曾「上棚做」,頂多在迎娶新娘或入厝「鬧廳」時,讓觀眾圍坐在地上,並在中間扮仙、對曲及排場,故黃總和戲稱是「落地掃」的形式。所用的樂器有: 殼仔弦、三弦、大廣弦、笛、噯仔(小吹)、大吹、班鼓、通鼓、大小鑼、大小鈔及響盞等,祖師爲田都元帥。黃總和本人

只學牌子,沒學八音吹,於前場扮演小旦,後場則負責三弦。

經費由館員分攤,支付「先生禮」及「傢俬」的費用,沒有館主,也沒有「公金」管理人。和樂社不屬公廟天龍宮所有,廟方需要迎神、「拜天公」或「刈香」時,會請他們幫忙;平日村民有喜事,也會邀請出陣,並致贈紅包,收入都平分給出陣的成員。迎神的日期有三月二十三「媽祖生」、四月初八日三太子聖誕及九月初五的巡境府聖誕。鹿港東崎里(崎溝仔)常來請和樂社出陣,由於和樂社成員足夠出陣,故不曾向外借調人手。有一次,應聘去伸港替人入厝,屋主也請了一陣北管「鬥鬧熱」,結果雙方拚到半夜十一點多,後來北管拚輸了。黃總和回憶起當時還沒電燈,使用「電土」照明,回想起來,覺得有趣極了。

— 1996年1月16日訪問黃總和先生(73歲,館員),張慧筑 採訪記錄;4月17日電話訪問黃總和先生,林美容訪問、 重整記錄。

馬鳴山錦和興(九甲南)

〈訪問吳石土先生部分〉

鶴鳴村舊稱馬鳴山,地名起因於清領時期先民騎馬經過此地,馬匹忽然都停下來,不斷嘶吼、不肯行走,先民抬頭看見前方的八卦山,遂將此地取名馬鳴山。戰後,村長才將馬鳴山改稱鶴鳴村。鶴鳴村有馬鳴山、大路店仔、車頭、頭前厝、上竹圍、下竹圍、大園區、後壁埔等庄頭,共二十一鄰,六百九十六戶人家。居民以祖籍泉州府的吳姓居多。庄廟天龍宮一百多年前是「土埆厝」,戰後改建爲磚造廟宇,主祀金府

千歲及天官大帝,配祀媽祖及史府千歲。每年九月初八金府千歲聖誕、正月十四天官大帝聖誕,都會「作鬧熱」。

錦和興約於昭和七年(1932)成立,當時受訪者約十七、八歲。未成立錦和興之前,本庄若有婚嫁喜事,都需去外庄請人來「作鬧熱」,深感不便,遂決定召集十幾人學八音吹。起初請了鹿港的「先生」來教,教了二個多月,較有基礎後,再由二林萬興人陳金枝(若健在,約百餘歲)來教了二館九甲南。館員包括義興村三人及安東村枋仔林三人,共有十七、八人,還健在的成員已不多,若還健在,年紀也很大了。本館二年多前最後一次出陣,現在有四、五人仍會到吳石土家中拉弦仔,自娛娛人,歕吹則沒辦法了。現在庄裡若需要「鬧熱」,則會到南部請陣頭。

學過的戲齣有《取木棍》、《四連春》、《金魁星》等,還有學「腳步」並上棚演戲,曾去過鹿港牛墟頭、草港尾、馬興、義興等地排場演戲。館員吳石土負責後場,屬文棚的頭手,擅長歕吹(大吹)及弦仔(鐵弦)。錦和興的樂器有:鐵弦、大廣弦、三弦、笛、琴仔、一對大吹、一對噯仔(南管用的)、班鼓、通鼓、大鼓、大小鑼、大小鈔、板仔、叩仔、響盞等。祖師爲田都元帥。至於戲服,是從福興鄉臺灣溝(按:應位於福興鄉萬豐村)租來的,以每日五角計算,吳氏表示,這價錢其實並不算貴。那時日本政府禁止演戲,都偷偷地演,七七事變前,曾演了二、三年,之變後就沒有演戲了。吳氏所有的曲簿,在八七水災時亡佚,所幸內容都已記在腦中。

錦和興的館主是吳石土之父吳全(若健在,約一百零七歲),但他自己沒有學,只負責管理曲館的相關事務。當時幣値較大,「先生禮」一館一塊半,由學員自費,公廟及地方「頭人」有時也會補助,經費不足時,吳氏就得自掏腰包。晚

上大約從八點練到十一點左右,若遇到滯礙處,則會暫停休息。平時只供應「先生」吃點心,若成員也想食用,必須自費。錦和興只爲迎神喜慶出陣,不因應喪事需求。若爲天龍宮出陣,屬義務性質,有人邀請「作鬧熱」時,紅包隨請主支付,且收入都交給「先生」。若缺人手,會與草港的南管陣互調人手,此外,本館也曾與草港的北管陣頭「拚館」。

吳土石與同輩館員施榮瑞,曾任鶴鳴村車頭和樂社的「先生」,吳石土教歕吹,施榮瑞教唱曲,但和樂社現在也「散館」了。

〈訪問施榮瑞先生部分〉

錦和興是在受訪者施榮瑞(與吳石土同輩)二十餘歲時組織的,館號是「先生」陳金枝取的,「金枝先」繼鹿港的「先生」(名字已忘記)之後,來教了二館,教唱曲、鼓吹、弦仔、琴及「腳步」,教館期間住在本庄。

本館學過的劇目有《取木棍》、《金魁星》、《困南唐》,其中,《金魁星》是學員自己買譜來學的。當時前、後場各有十幾人,沒有女性參加。記得的館員有:吳石土,大吹、鐵弦;施榮瑞,主要負責吹、笛,此外還會殼仔弦(南胡)、大廣弦、洞簫(笛與洞簫是自己練的);吳水清,頭手鼓;「柱仔」,唱曲,沒學樂器,負責花旦。

目前整棚的「傢俬」放在天龍宮,錦和興雖非公有性質,但廟方若有需求,會義務幫忙;此外,入厝、娶親的場合,若附近有人邀請,就會出陣,曾到過鹿港、馬興、菁埔、雅興(此三者屬於馬興村)、山寮(義興村)等地。「先生」在時,出陣收入都交給「先生」。庄內神明「作鬧熱」時,很少請獅陣出陣,大多由曲館負責演出。

施榮瑞表示,馬興及頭前厝以前有曲館,但已解散很久, 平時也沒有與其他曲館來往。在還沒學八音吹之前,本館曾去 彰化觀看集樂軒與梨春園「拚館」。一九五六年和樂社成立之 後,施榮瑞與吳石土去傳授八音吹,吳水清則教歌仔及牌子。 施榮瑞本人已有三、四十年沒參加出陣了。

—— 1996年1月16日訪問吳石土先生(82歲,曲館先生);1月 17日訪問施榮瑞先生(84歲,曲館先生),張慧筑採訪記 錄。

馬鳴山振興社(獅陣)

馬鳴山振興社位於馬鳴山車頭厝,於一九七八年由受訪者 之一吳淵樹的祖父吳來組織,起初有四十名學員,「先生」是 彰化市南瑤里的陳炎順(偏名「一指師」,現年八十四歲)及 鄭銅鐘,他們義務教了三年,陳炎順傳授金鷹拳,鄭銅鐘教獅 頭。

吳淵樹除在庄裡學以外,還到和美向中醫師張長生學了十 幾年的少林拳(硬拳)、草藥及撨筋接骨,目前於馬鳴山開國 術館。也曾到臺北板橋學了二年鶴拳,「先生」是莊許爐。無 論軟拳、硬拳、半軟硬的拳,吳氏都學過了。

在場受訪的,還有館主吳東溪(吳淵樹之父)及吳淵樹的 「先生」洪春林(彰化人),洪春林解釋振興社的師承關係如 下: 「阿善師」― (西螺七崁) 「肉圓成」― 吳幸― 陳炎順―洪春林― 吳淵樹 (振興社系統,往彰化發展)

「肉圓成」與「豬肉忠」是師兄弟,當時,「豬肉忠」 白天賣豬肉,「肉圓成」晚上賣肉圓,因而分別在早晚學武。 當時因怕被政府抓到而「抄館」,遂分成振興社與振興館二個 系統,朝不同方向傳館,以延續振興社的命脈。「肉圓成」的 徒弟中,吳幸被派來彰化南瑤宮傳館,陳炎順則帶著「頭叫師 仔」洪春林來馬鳴山傳館,傳到吳淵樹這一輩之後,尚未有下 一代成員。最後一輩的三十幾人,現年大約三十幾歲,有的出 外讀書、工作、當兵,要調足人手出陣,並不容易,所以,近 幾年已較少出陣。

陳炎順除了馬鳴山之外,還曾到彰化西門百姓公廟、魚市場、無底廟鎭南宮、秀水孩兒安、臺中大安鄉、南投、草屯、雙冬等地教過;甚至還有日本的中國國術會會長佐藤金兵衛 (婦產科醫學博士)來向他請教,日本每年大約有十位左右的國術會女教練來彰化研習、進修,「炎順師」都是義務傳授。此外,陳氏還會醫理,常幫人撨筋接骨、治療跌打損傷等毛病,但未開設國術館營利;他在彰化賣了四、五十年冰塊,若提到賣冰塊的「一指師」(陳炎順),幾乎無人不知。

振興社的獅頭屬青面的「簸仔獅」(臺灣獅),額頭上 有類似王字的火焰,下巴繪有七星。以前用紙糊了四、五層, 用竹條框圓邊,等乾了之後,再拿起來繪製。到了吳淵樹這一 輩,沒學如何製作獅頭,而是去嘉義買鋁製的,比較輕。直到 現在,他們還保存四、五顆獅頭。除了獅頭外,還有用「獅鬼

仔」(獅童子)及「獅猴」,「獅猴」是當睏獅在山洞睡覺時,去逗醒獅子之用,但現在這些都較少用了。「傢俬」中的鐵兵器有:雙刀、大刀、馬刀、雙刈格(雙鐮刀)、雙鐧、雙箭、鐵尺、鐵鎚、叉、長矛、長短槍等,木兵器有:丈二、七尺、九尺、齊眉棍、木棍、盾牌等,此外還有大小鼓。所謂齊眉,就是視個人身高而訂作與眉同高的木棍。有一部分的「傢俬」放在彰化,其餘的放在吳東溪的祖厝,平日練習地點則在吳家大埕。

振興社大多爲了「神明生」、入厝或喜慶出陣,喪事則不出陣,頂多用獅陣的大鼓去送殯而已;若私人事務請託,也會出陣,但要看己方時間、人力是否有辦法配合。爲廟會「鬧熱」出陣,屬義務性質;若私人請託,多少會有酬勞,收入都交由「炎順師」處理,除支付獅陣的開銷之外,「炎順師」還會辦活動讓成員同樂。本館曾至北港朝天宮、東港東隆宮、新港奉天宮、鹿港天后宮、南鯤鯓代天府、花壇文德宮、大甲鎮瀾宮等各地出陣。一九七一年左右,鄭銅鐘師傅曾帶隊參加全省第一屆舞獅比賽,得到第一名金獅獎;另外,還曾參加南投竹山舉辦的中部五縣市武術比賽、彰化國術會舉辦的比賽等,活動範圍大多在中臺灣,純屬運動性質的比賽,不曾與人「拚館」。

對於獅陣踏七星、八卦的意義及程序,「春林師」解釋道:踏七星、八卦的作用在於「制煞」,所以結婚沒有人請獅陣。迎神時,獅陣走在神轎前方,是保駕的陣頭;入厝時,主要是爲了把孤魂野鬼趕走。本館曾有一次幫人入厝,屋主覺得家中不平安,才來邀請,該處孤魂頗爲厲害,獅頭變得很重、很難舞動,好不容易配合七星、八卦,才把它趕走。由於舞獅的成員有八卦保護,故不會中邪。而參神、入厝踏七星時,要

先從龍邊(右邊)先踏,踏完大七星、小七星之後,再踏八卦;先用金紙排好八卦陣,以七星步每踏完一卦後,停在原地,將金紙燒掉,再踏下一卦:從乾卦的最外圈往內踏,三圈之後,到了中央,用腳寫「太極」二字,再從坤位跳出。此時,燒過的金紙剛好形成一個八卦,踏完八卦後,才能入廟或入厝。

本館目前沒有拳簿,全憑口傳方式傳授,日本學者反而曾 將之整理成冊,因此,「春林師」打算使用錄影的方式,將拳 法記錄下來。振興社奉祀觀音菩薩,係因觀音菩薩的「腳力」 大鵬鳥,就是金鷹拳的祖師。「春林師」表示,白鶴拳的祖師 是洪熙官的兒子,他躲在地下看白鶴打架,而悟出白鶴拳;洪 熙官之妻「永春」,則是永春拳的始祖。

——1996年1月18日訪問吳東溪先生(55歲,館主)、洪春林 先生(武館師傅)、吳淵樹先生(36歲,館員),張慧筑 採訪記錄。

大路店仔武館

鶴鳴村大路店仔位於彰化、鹿港之間的主要道路彰鹿路 旁,可能因以前路邊有雜貨店,故名。大路店仔有四鄰,一百 多戶人家,居民主要爲吳姓,祖籍福建泉州府。

大路店仔的武館沒有館名,約於昭和初年(1926)由彰化的「唐山先」方世梅(福州人,在彰化經營木梳製作,廠址爲彰化銀行現址隔壁)教庄裡五、六人白鶴拳,徛丁字馬,便於閃躲;但只教空拳,沒教獅頭。此外,還傳了青草、漢藥。這五、六人中,「頭叫師仔」鄭贊(諧音)及許鼓勵(偏名「火爐」)還健

在,後來由鄭贊繼續義務教導庄裡的下一輩,共有十幾人學,當 時受訪者吳輝煌十二歲,學到二十出頭,就解散了。

就吳輝煌所知,「世梅師」與「鄭贊師」只在本庄傳館, 沒去別的地方。因當時政府禁武,若被抓到,會被打得半死, 而且派出所又在附近(彰鹿路旁),所以他們都是晚上在鄭贊 家的門口埕偷偷地練。吳輝煌這一輩的「頭叫師仔」有吳添 和、張添丁與梁文忠三人,若健在,差不多都有九十歲,但現 在只剩吳輝煌一人。反倒是吳氏的師弟「鍾先」,有去彰化及 花壇港墘厝傳館。

鄭贊有傳草藥方面的知識給他們,吳輝煌雖未開設國術館, 但私底下會義務幫庄人撨接,只收取成本價,並不以此營利。由 於現代人較相信西醫,只有西醫缺乏療效的傷藥還在使用,已很 少撨筋接骨了。吳輝煌表示,有很多藥草現在很罕見,想傳給後 代也找不到藥草,若他死後,這些知識就失傳了。

本館練武的時候,沒花半毛錢、沒使用「傢俬」,也不必付「先生禮」。由於鄭贊信奉基督教,所以不曾替廟宇出陣, 只有在昭和十三年(1938)日本神社(位於今秀水農會前)落 成時,表演過一次,用一隻白鶴的面具套在頭上,表演套拳。 戰後,這間神社已被不重視文化遺產的國民政府拆掉。

吳輝煌現在仍務農,因年輕人不喜歡種田而欠缺人手,只 好將部分的田地讓給別人種而不收租金,以後若有需要使用時, 再收回。吳氏認爲,現在的社會,即使學拳也沒用了,再怎麼厲 害,也敵不過黑槍,獅陣、武術都已難逃逐漸失傳的命運。

—— 1996年1月16日訪問吳輝煌先生(80歲,館員),張慧筑 採訪記錄。

孩兒安通天閣大鼓陣

孩兒安有八鄰,一百多戶人家,居民以梁、林、陳三姓 等泉州籍居多,村廟長安宮在一九九一年「入火」,主祀清水 祖師,配祀媽祖、三山國王、五府千歲等。爲響應節約政策, 「神明生」只有「燒金」、拜拜,沒有演戲,並在十月二十一 日落成紀念日「作平安」、吃「冬至圓」。

通天閣大鼓陣的前身是八音吹與大鼓吹,館號大八音,由受訪者梁萬福的堂兄弟梁有福(若健在,約八十九歲)發起,大八音於昭和年間成立,已有六十年以上的歷史,二十幾年後,八音吹逐漸解散,一九五一年左右,國民政府尚未發行愛國獎券時,再召集一些新人重新組織,轉變成大鼓吹;到了一九七〇年代,逐漸發展成大鼓陣。因八音吹成立之時,梁萬福還小,不清楚「先生」是誰;只知大鼓吹的「先生」是大村過溝人「阿海」。因館員先前已有八音吹的基礎,故只請他來教二個月未學過的部分,包括一些曲譜、牌子等排場所需的曲子。當時是借用埔姜崙的戲埕練習,那裡地方較寬闊,不會吵到村民。

八音吹成員固定八人,沒有鑼鼓。大鼓吹小陣需五、六人,大陣可至三、四十人,以前大鼓吹出陣,鼓架都是由人扛著走。通常喜慶都請八音吹,較有錢的人,才請大鼓吹。後來演變成大鼓有一個鼓亭,不再用人扛,而讓汽車載著走,車上甚至還裝麥克風,故改名大鼓陣。現在大鼓陣三人即可成陣:一人歕吹、一人打鼓、一人打鑼鈔;若是出大陣,其餘的人則跟在車後走,邊走邊吹(沒接麥克風)。

梁萬福是在八音吹轉成大鼓吹時加入的第二代,那時他十五、六歲,先前沒拜師,只在旁邊聽就學會了。負責「武

棚」鑼鈔的梁氏表示,要學「文棚」的弦吹較慢。以前大鼓陣 的經費,由館員共同負擔,庄裡有事都義務出陣,偶而有紅包 收入,就平分給出陣的成員;人手不夠時,會去員林、大村、 鹿港、彰化等地借調。

梁有福於五年前去世之後,大鼓陣轉由梁萬福負責,本庄成員只剩他一人而已,於是,梁氏結合別館館員一同出陣,常往來的,有枋仔林信樂社的梁松林、陝西西樂社的林清水(他十年前就跟梁有福合作)、新興庄新樂社的林博奕等人。經營型態也變成職業性質,平均一個月出陣十餘次,通常一趟半天的行情五千元,扣除車資,一人約有一千元的酬勞;若去較遠的地方,價錢則需加倍。以前大鼓陣尚未普遍時,幾乎跑遍全臺灣,諸如臺北、五堵、臺東等地,現在大部分只在中部活動。

—— 1996年2月28日訪問梁萬福先生(63歲,館主),張慧筑 採訪記錄。

孩兒安振興社 (獅陣)

安東村孩兒安的民宅爲東西向分布,振興社在長安巷,位於東孩兒安,西孩兒安則與福興鄉大崙村相鄰。村廟長安宮,位在長安巷中,約建於一九九一年,建廟之前,神明由爐主奉祀。主祀清水祖師,配祀媽祖、三山國王、五府千歲等,村民常去埔姜崙青龍岩「燒金」。每年十月二十一日長安宮落成紀念日,舉行大拜拜,並演布袋戲或歌仔戲酬神,「神明生」則只有「燒金」而已,該廟另有蘇府大王的「乩駕」爲信徒指點迷津。

振興社約在昭和十七年(1942)成立,當時受訪者梁先 助十四、五歲,在此之前,庄裡就有受訪者的叔父「芋仔」 (諧音,本庄人,若健在,約一百歲)傳授鶴拳,共有十一人 學,沒拿「傢俬」,只學空拳、閃躲而已。由於當時地方上不 甚安定, 常有與外面「拚庄」的情況發生(環曾與有親戚關係 的福安村外塊厝拚渦),地方人十想組一個獅陣,較不易被外 人欺負。於是請彰化的「連彩師」(諧音,疑是黃彩,若健 在,約百餘歲)來教。他是秀水鄉鶴鳴頭前厝人,與本庄有親 戚關係,後來轉往彰化發展。與「連彩師」一同來教的,還有 同門師兄弟「一指師」(即陳炎順)及「鋼鋒師」,三人輪流 來教,但正式的「先生」爲「連彩師」。傳授空拳(疑似金鷹 拳, 衙一撩馬)、獅頭(青面獅)、「傢俬」、「牽圈」及獅 套等。此外,「連彩師」還傳授撨接、藥草等知識。他們教了 三館、往來彰化與孩兒安之間。「連彩師」除本庄之外,還曾 在彰化的二處及鶴鳴頭前厝傳館,但因學武容易傷身,故不讓 自己的兒子傳承。至於「鋼鋒師」,則在花壇口庄傳館。

「連彩師」雖有傳藥草知識,但梁先助這方面多受益於外號「taco」(章魚)的朋友,他是鹿港草厝人,以販賣自己釀造的醬油爲業,差不多每三個月來兜售一次,至今村裡的人大多仍向他買醬油。「taco」教梁氏藥草及銅人簿裡的知識,但梁氏不識字,沒將銅人簿抄下來。一些平日的疑難雜症,梁先助都有辦法處理,並義務替庄人服務,甚至自己種些常用的藥草。

庄裡請「先生」來教了三館後,就自己練習,不再請「先生」了。除了每年出陣到鹿港「請媽祖」之外,平日很少出陣。 媽祖請回來「逡庄」的時候,獅陣會在每戶人家門口舞獅,該戶 人家就以一些錢作爲回禮(那時庄裡只有三、四十戶)。此外, 有一次秀水鄉長曾找他們幫忙入厝。一般獅陣出陣,至少要有

三、四十人,本庄振興社只有十幾人,出陣時,會向同一師承的 彰化、口庄振興社(各有十餘人)調人手。「連彩師」後來不在 本庄授館,但每逢出陣,他仍會隨隊參與。

「先生禮」由參加訓練的學員分攤。先前來教的「芋仔師」及「連彩師」都有收「館禮」。出陣時的經費,由庄人「寄付」,係用於向彰化、口庄的師兄弟聊表心意。若有紅包,則交由「先生」處理。

與梁先助同輩的成員當中,就屬梁氏、老村長卓平及「梁上欽」學得較好,算是「頭叫師仔」。本來也曾教下一輩成員,沒想到學了十幾天,就與外庄打架,違反學武的眞諦,也非本庄習武的初衷,遂決定不再傳授,以免滋事,振興社因而沒有傳人,於一九六〇年代初期逐漸解散,前後活動約二十幾年。當初練習的「傢俬」、獅頭,早已不知去向,一起學拳的十一人,也只剩五人還健在。

梁先助回憶當時練習的情景:當時還沒有電燈,都在廟 埕或附近庄人的大埕練習,從晚餐吃飽後開始練習到十一點。 晚上沒電燈,使用一潑水就會發光的「電土」照明,用一根長 長的管子把「電土」吊在高處,一次差不多可使用二、三個鐘 頭。不使用時,就放在桶子裡蓋著。現在要催熟香蕉,也還用 這種「電土」。

—— 1996年3月1日訪問梁先助先生(68歲,館員),張慧筑採 訪記錄。

安東秀安宮大鼓陣

秀安宫於一九八八年「入火」,是安東的庄廟,主神清水

祖師,係由先民自中國請至臺灣供奉,配祀觀音菩薩。每年十月「謝平安」同時「作鬧熱」、「逡庄」,並到麻豆、三條崙「刈香」。

安東庄自秀安宮落成,就由庄人梁夏訓練一陣大鼓陣,專 爲廟方「鬧熱」之用;直到一年前,才由梁華仔(五十多歲) 正式組織,館號秀安宮大鼓陣。十幾位成員都是國小、國中 生,故又稱童子大鼓陣。「傢俬」、服裝等經費,都由廟方支 出「公金」,平日除義務替庄裡出陣之外,若外庄邀請,也會 出陣,紅包則充作「公金」。

大鼓陣的「先生」由梁夏擔任,梁氏十八歲時,就在臺 北、彰化等地學曲,除本地外,還教過彰化大埔,所以常會互 調人手。

—— 1996年3月1日訪問梁火榮先生(70餘歲,村民),電話訪問梁夏先生(50歲,曲館先生),張慧筑採訪記錄。

枋仔林信樂社(歌仔陣)

安東村共有二十七鄰,八百七十二戶人家,分爲安東、 枋仔林、孩兒安等庄頭;枋仔林是第九鄰到第十四鄰,共 一百二十戶,從埔姜崙遷來的梁姓是本庄的大姓。角頭廟鎭安 宮主祀國姓爺,配祀邢府千歲。每年正月十六日國姓爺誕辰, 庄裡會「燒金」,八月二十三日邢王聖誕,則由草屯請歌仔戲 來演出。

信樂社是歌仔陣兼學九甲,成立於昭和十三年(1938), 由林貫仔(若健在,約一百二十歲)發起,林氏本身沒學曲, 其子則有學曲,女性成員有四、五名,包括受訪者梁松林在

內,成員共有十多人。「先生」是大庄的「矮仔松」,他先教歌仔陣,即唱曲、牌子、打鑼鼓,之後才教「腳步」、演戲,信樂社還曾「上棚做」。「矮仔松」教了一年多,其間住在館主家,膳食則由館員輪流負責,「先生禮」也由館員分攤。此外,他還教過陝西、新興二處。

當年利用晚上在社區的廟埕練習,學過的曲目有【風入松】等;戲齣有《扮仙》、《關老爺過五關》、《取木棍》及王寶釧、薛平貴的故事。本館雖然奉祀田都元帥,但其實兼學南管、北管、歌仔。出陣以迎神演戲的情形較多,也曾替私人喜慶「作鬧熱」,但不爲喪事出陣;替村廟出陣,純屬義務性質,至於私人給的紅包,原先交給「先生」,出師不再請「先生」之後,就平分給出陣的成員。

信樂社只召集這一輩的人學習,戰後,由於大家忙於謀生,無心繼續曲館活動,而於一九五〇年代逐漸解散。館員中,只學後場而未學唱曲的梁松林負責打鼓,,最近四、五年,梁氏常與孩兒安通天閣大鼓陣一起出陣,對方若缺人手,就會來邀他一同出陣。

—— 1996年2月28日訪問梁松林先生(75歲,館員),張慧筑 採訪記錄。

半路響鳳梨園 (北管)

〈訪問林桃枝先生部分〉

受訪者林桃枝表示,鳳梨園自明朝開始活動,到他這一輩 時「散館」,那時還未終戰。戰後曾又再召集一次,但沒多久 之後,還是解散了。

「先生」來自彰化「大媽館」(梨春園),雙方往來很頻繁,但已忘記其姓名。日治時期最後一位館主爲受訪者的大哥林敬(肖虎),他同時也是臺中縣的保正(當時,本地隸屬臺中縣),曲館的開銷都由他負責。本館以前都在彰水路邊林家祖厝的大埕練習。林桃枝還記得的館員有:負責頭手鼓、唱「細口」的林蕃薯,林憨賣(林桃枝的伯父)、林謙和(提供館棚)及張火爐。

以前常有軒、園相拚的情形,本館會與彰化梨春園互相支援,通常都是梨春園拚贏。

〈訪問張銀錠先生部分〉

安溪村是在一九四六年行政區域改制時,由受訪者張銀錠 改名的,張氏當時擔任村幹事,因本地居民大多爲安溪移民而 命名;安溪村分爲半路響及十四甲二庄,半路響在日治時期爲 二堡。

日治末期,本館尚有十幾位前輩,張銀錠的祖、父二代都有學曲,祖父張烏獅本身就是師承梨春園的「曲館先生」,還被列入「先輩圖」,他除了在本庄教曲之外,還曾去過臺中清水教曲。鳳梨園後來因人手不足,解散過一陣子,直到戰後,才由張銀錠之父張深江召集十幾人重新開館,當時張銀錠二十五歲,請花壇劉厝庄的李慶(疑似劉東慶,人稱「慶先」,若健在,約百餘歲)來教;之後再請彰化梨春園出身的「阿富先」(現年八十多歲)來教了二、三館。

「阿富」教對曲、「腳步」,但他們未學成「腳步」,也 沒演戲;劇目有《扮仙》、《四寶下山》(描述三太子下山的 故事)、《放關》等六、七齣。鳳梨園奉祀西秦王爺,以前的 曲簿在八七水災時皆已亡佚。

張銀錠全家都有學曲,當時的館員有:張銀錠(唱「細口」、打銅器)、張火成(張銀錠之弟,頭手鼓)、張榮燦(張銀錠叔父,日治時期就已學過,負責弦吹)、張深江(張銀錠之父,日治時期就已學過,最後一任館主,唱「細口」)以及張冰(扮演小花)。

張銀錠這一輩較少爲迎神廟會出陣,只有幾次是村裡去福興鄉外中清修岩「刈香」或「拜天公」時出陣排場;大部分是替婚喪喜慶「作鬧熱」排場,例如義興村施存星當選議員、秀水鄉梁輝煌當選鄉長,都曾出陣;還有一次去中山堂上台唱曲,但已忘記當時是爲何事登場。本館通常義務出陣,不收紅包,頂多由請主招待宴席,或收取香菸與飲料。以前的鳳梨園常跟「軒」的系統「拚館」,就張銀錠記憶所及,曾與埔姜崙的安樂軒「拚館」,爲了拚面子,雙方調集很多人手,最後仍不分勝負。

鳳梨園成員在戰後不必繳「館金」,都是由地方人士「寄付」買「傢俬」、請「先生」的經費,張深江便經常出資贊助 曲館活動。

—— 1996年3月1日訪問林桃枝先生(79歲,村民)、張銀錠先生(76歲,館員),張慧筑採訪記錄。

半路響玄德大鼓陣

安溪村共有十四鄰,居民祖籍大多爲福建安溪,故名安溪村。半路響爲安溪村的第七鄰至第十四鄰,有二百多戶人家, 主要姓氏爲林、張二姓。庄廟玄德廟於一九九〇年「入火」, 建廟之前,神明由爐主奉祀。玄德廟主祀清水祖師,配祀玄天

上帝、法主公及中壇元帥,每年正月初六「燒金」,今年還有請康樂隊來「作鬧熱」。半路響每年則固定在十月二十日「作 平安」。

玄德大鼓陣是玄德廟的陣頭,於該廟落成日同時成立。 「傢俬」由廟方購買,但當時並沒有正式組織,也沒有請「先生」來教,直到最近,才召集庄人練習。大鼓陣除了義務替玄 德廟出陣外,沒有其他活動。

—— 1996年3月1日訪問林結儀先生(43歲,負責人),張慧筑 採訪記錄。

秀水玉春園 (歌仔陣)

秀水舊名臭水,日治時期改名秀水,共有二十四鄰, 四百一十二戶人家,居民主要爲泉州籍。

玉春園歌劇團成立於一九四八年,爲因應村廟華龍宮「鬧熱」,而由廟方總理洪角(已逝,若健在,約八十餘歲)發起,請庄人朱慶安傳授前場,花壇三家春楊定安教後場。成員共四、五十人,當時都是十三、四歲的孩子,學了六個月後,即可上棚演戲。學過的戲齣有《山伯英台》、《陳三五娘》、《雪梅教子》、《白猴招親》、《封神榜》、《高定邦》等,戲服則到彰化購買。

玉春園活動期間,戲團經費都由廟方支出「公金」或庄 人「寄付」,遇到村裡有事,玉春園也義務出陣。若有外庄邀 請,請主所給的酬勞都充作「公金」;在場觀眾也會另外貼紅 包在戲棚上,那是給「曲館先生」的賞禮。本館以前常與人 「拚館」,記憶較深的一次是去福興鄉大崙萬善堂「作鬧熱」

▲ 秀水鄉秀水玉春園歌劇團曲師朱慶安表 演唱曲 (張慧筑攝)。

時,每個角頭都請一陣曲館助興,恰好遇上枋仔林信樂社歌仔 陣也在那裡,即使朱慶安常去幫他們化妝,交情頗深,但爲了 面子,仍拚了起來,不過,那是君子之爭,並沒有發生衝突。

朱慶安從事演藝生涯幾十年,當初會學歌仔戲,係緣起於 日治末期,他爲了逃兵而跑到臺東製木炭,後來仍被抓回,被 送到南洋去做軍伕,在高雄港等船期等了十幾天,戰爭就結束 了。朱氏回到家鄉,找不到工作,於是就到屛東光華興歌劇團 學歌仔戲,那時還沒發生二二八事變。學了一年多,終於有演 主角的機會,在《白猴招親》故事中,扮演三花「姚太下」的 角色,故至今仍以「姚太下」爲綽號。朱氏「出師」後旋即跳 槽,跟著別人的戲班「走唱」,二十三歲那年,在庄中教玉春 園歌劇團,之後因賣藥的緣故,又到鹿港施厝寮義務教了十幾 位十五、六歲的女孩子,施厝寮另有人負責後場部分。五、六 個月學成後,朱慶安就帶著她們「走江湖」、四處賣藥,足跡 遍及全臺灣。每到一個地方,就停留三、四個月。十多年後, 覺得欠缺趣味,才返回秀水,跟隨別人的戲班演戲,時約三十 幾歲。十六年前,朱慶安決定不再演戲,便開始學製作、販售

肉圓至今。

多年的演出經歷,使朱氏幾乎認識所有當代的同行,他在 戲班裡結識賴樹松,稱呼賴氏為師叔,並表示賴樹松在大村鄉 蓮花池有一個戲班。二二八事變後幾年,若在中部出陣,可有 二、三十元的酬勞,也曾遠行到小琉球,待了五個多月,因為 路途較遠的緣故,一陣的酬勞可高達五、六十元。

歌仔戲奉祀的祖師是田都元帥,朱氏表示,歌仔戲原不屬 於南、北管,後來南、北管交雜著唱,甚至加入了臺灣民謠、 流行歌曲;後場也兼具漢樂、西樂。歌仔與南、北管最大的不 同,在於歌詞可隨演唱者興之所至而任意改編。也因爲它包含 多種戲曲的特色,才能在民間廣爲流傳。

訪問末了,朱慶安隨口哼了幾句歌仔,其中包括【倍思大調】:賣藥前招呼客人前來所唱;【倍思小調】:賣藥時所唱;【九甲南倍思】;【流行調】:〈一人一款命〉(曲名);【慢七字】:〈高定邦〉(曲名),敘述高定邦赴安南考試,被招贅後,不認家中妻小之故事。其中有一段高氏之子前去安南尋父,高定邦不但不願相認,反將兒子打得半死的情節。此曲由朱慶安唱出,充分表達悲哀的情緒。

—— 1996年3月3日訪問朱慶安先生(71歲,曲館先生),張慧 筑採訪記錄。

秀水集英堂(金獅陣)

集英堂金獅陣爲秀水村唯一現存的武館。受訪者李文卿除 金獅陣外,另組一館秀水大鼓陣,並開設國術館,具有國術會 員資格,經營國術館已三十多年。

秀水村廟爲華龍宮,主祀蘇府大王爺,爲秀水、安溪二村 的公廟,已落成二十多年。但本館獅陣爲李文卿私設,非村廟 公有。

李文卿先後師承數人,起初在李氏二十五歲退伍時,拜羅坤塗爲師,羅坤塗(大村鄉大橋頭人,七十八歲時去世,已去世六、七年)是李文卿的「正師父」,兼擅軟硬拳。李文卿曾到大橋頭向羅氏學拳超過五年,每個月都會奉上不定額的紅包。之後,羅氏帶受訪者去拜訪彰化過溝人尤芳茂(七十六歲過世,若健在,約八十歲),由尤氏教李文卿二哥拳及草藥知識,但只教空拳,沒傳授獅頭。李文卿擅長的是鶴拳,草藥知識則主要承習自尤芳茂,「芳茂師」傳授李氏漢藥及青草方面的衣缽;「坤途師」雖也會漢藥,但青草方面則較不擅長。

尤芳茂除在彰化過溝教武之外,並在大城、芳苑、秀水等 地傳館。本村曾開設「私館」的廖萬年(已在十多年前去世, 享壽八十多歲),即在秀水向尤氏學武。

至於集英堂的師承關係,則要上溯尤芳茂的師父——「江 仔草」及「胡番師」。他們屬於臺中「二哥」系統,爲同門師 兄弟(同門八人,其餘姓名不詳),都曾到彰化過溝及大村大 橋頭教武。兼擅軟硬拳的「胡番師」除上述二地之外,還曾到 花壇三家春教鶴拳,北勢仔教太祖拳。「江仔草」到彰化過溝 教尤芳茂太祖拳(屬硬拳)、半鶴拳(短肢鶴、屬軟拳)及青 草、漢藥。由於此二人爲集英堂系統,故傳至李文卿,即以集 英堂爲館號。

另外,李文卿也向集英堂系統的呂成(享壽七十多歲) 學舞獅,呂氏來此教了二年多,用「合嘴獅」(本土獅),徛 三角馬,與「兩廣獅」不同。漳州人通常使用「合嘴獅」,而 泉州人則用「開嘴獅」。獅鼓部分,則由呂成的姪兒呂創益傳

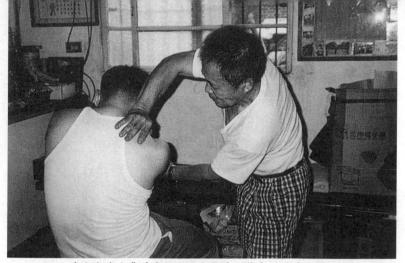

▲ 秀水鄉秀水集英堂館主李文卿替人推拿 (張慧筑攝)。

授。受訪者之子就向呂創益學獅鼓。

本館除了舞獅之外,還有踏七星、八卦。在受訪者住家庭院的地上,繪有七星、八卦的位置圖,方便傳授、練習,而受訪者的三子更將「腳步」、順序繪圖,整理成冊,以便教學。至於教七星、八卦步法的「先生」,是大村埤腳人黃奇焜。這種陣法並不輕易傳授,除非全團的人都學,一起踏步法,才具有功效。這種步法通常使用於入厝、婚嫁、壽宴或新廟「入火」等場合,喪事則不使用。

李文卿大約在二十八歲時開始教學,除在庄中授徒之外,還曾去過鹿港廖厝里授武,那是楊慶財擔任鎭長時(1982~1986在職)的事情。另外,港墘村的人也曾來李氏的住所學武,李氏約在此時開設國術館。李氏先後教過的學生很多,其中包括十七位女性、三十幾位男性,這些男學員不少正在服役,女學員有的則已經嫁作人婦。李氏的三個兒子,自幼耳濡目染,常跟隨出陣,因此精通拳術、獅頭、獅鼓,長子、次子都具有國術整復師資格,可謂克紹箕裘。

由於獅陣爲私人開設,沒有經費補助,全由李文卿一人

負責。每位學員從學拳、打鼓、拿「傢俬」到舞獅頭,必須學完全套,出陣時才能接替上場,這樣學下來,至少需要三年才能出陣。除平日訓練的開銷外,還要購置「傢俬」、獅頭、服裝等,因此出陣酬勞每人一天二千元,並不算昂貴,更何況現在做泥水工,一天工資也要二千五百元。因此,即使庄人請出陣,也要支付酬勞,目前收費是每人一天二千元計價。

集英堂金獅陣經常代表彰化縣參加比賽,有一次到臺中參加第一屆主席杯舞獅比賽,獲得第二名,第一名則是由南鯤鯓的兩廣醒獅團獲得。受訪者表示:金獅與兩廣醒獅不同,金獅要配合運功,上盤、下盤要隨呼吸出招,馬步才會紮實,也較需要武術根柢。而比賽評分標準是看舞獅是否好看,獅頭是否夠新、夠漂亮,而不是看力道是否恰到好處,所以只獲得第二名。不過,至少彰化也算掙得面子了。在此同時,受訪者也建議以後的比賽,應該分項進行,比較公平,也較能分出高下。

目前秀水鄉只有陝西、秀水二地還有獅陣。陝西的館名不詳,是一位由二林來的師父所教,現在較沒有活動。以前三保(三甲村)、埔姜崙各有一館。埔姜崙的武館是由「萬金」所負責,他與廖萬年同樣師承「龍師」,但較廖萬年早逝,而廖萬年的武館,現在也早已不存在了。

—— 1995年11月5日訪問李文卿先生 (館主,58歲),林美容、張慧筑採訪,張慧筑整理記錄。

埔姜崙安樂軒(北管、八音吹)

〈訪問陳先生部分〉

就受訪者記憶所及,在其孩提時代,安樂軒就已存在了,

並經歷梁根(本庄庄尾人,若健在,約一百一十五歲)、陳添喜(本庄人,若健在,約百餘歲)、陳火日、楊阿碧(溪湖人,若健在,約九十餘歲)等四位「先生」。梁根與陳添喜同時教了幾十年,「根先」教後場所有樂器及對曲,「添喜先」教前場「腳步」、演戲,並在清龍岩的舊址練習。陳氏當時在庄尾的私塾裡學漢文,父親要他好好讀書,不能學曲。

「根先」去世後,安樂軒約於昭和十一年(1936)請了「火日先」繼續來教曲,但沒教「腳步」。受訪者此時十六歲,開始學曲,與他同輩的有十幾人,但學不到一個月,便因缺乏經費而結束。本館當時學過的劇目有《天官》、《醉仙》、《三仙》等。

一直到一九六一年左右,安樂軒才又請了溪湖的「阿碧 先」來教曲和弦吹,他是安樂軒最後一任「先生」,但這一次 並沒有維持多久,最後仍然解散了。受訪者此時因已結婚,所 以沒有再度學曲。

清龍岩與福興外中清修岩每隔一年會相互去對方的廟裡「刈香」,安樂軒都會隨隊義務出陣。除了迎神之外,本館還常因入厝、嫁娶等喜事出陣,但不爲喪事出陣。陳氏表示,以前的館員還有十幾人健在,若要重新組織曲館,還找得到人手,但「傢俬」早已佚失了。

〈訪問林炳南先生部分〉

安樂軒爲埔姜崙一歷史悠久的北管館閣,據受訪者表示, 安樂軒已有一百三十幾年歷史,約有二十三代館員,可惜「先 輩圖」現已佚失。林氏經歷了三位「先生」,梁根(又名梁上 林)及陳火日二位是本庄的「北管先生」,他們都是義務授 藝,另一位是「八音吹先生」陳興(埔鹽廍仔人,現年八十六

歲)。梁根是林炳南的舅父,他與「其師」(姓名不詳)是 老朋友。在「火日先」之後,還自溪湖請了一位楊阿碧(若 健在,約八十五歲)來教林明守(受訪者長子,現年五十八 歲)這一輩的館員,教了二、三年即去世,而安樂軒也跟著在 一九六〇年代「散館」了。

受訪者林炳南從十八、九歲就跟隨舅父梁根學習北管。安樂軒在戰後前一年(1944)「散館」,之後庄廟「鬧熱」,便邀集大村鄉大崙的師兄弟來幫忙。建立安樂軒者主要有許秋、梁開有、梁金火,當初是爲了祖師公廟(清龍岩)「鬧熱」而發起。梁根的漢文根基很好,也會教曲和後場。白沙坑的「漁池先」曾來向梁根學曲,也向楊阿碧和「慶先」(姓賴)學過。「魚池先」協助其師梁根授徒,也教過大村鄉下大崙仔。本館的開門戲是《醉仙》,上棚演戲時,則是請陳添喜教「腳步」。學曲的時候,陳通益擔任總綱打班鼓、陳浴打通鼓、許經地打大鑼、郭火木吹大吹、林炳南則擔任頭手弦。

上棚時,陳通益是大花(老生),梁通瀧扮演旦角,梁棟是正旦,梁棟、梁雨卿(梁仁)都是「曲腳」,梁草也扮演大花,但目前只有林炳南和「油車吉仔」(郭火木)仍健在。前幾年清龍岩「鬧熱」都由郭火木召集庄人出陣,但由於管理委員會不支持,現已不出陣了。本館曾上棚演過《倒銅旗》、《吳漢殺妻》、《天水關》、《三仙會》等,至於戲服,都是向彰化市仔尾借的。

本館「先生」的「館金」一個月要幾十元,但因為清龍岩有廟產,故由廟方支付,那時是由梁開有負責管理,曾到茄荖出陣,舉凡本庄村民入厝、結婚或生日,本館都會出陣,另外正月初七「請媽祖」時也會出陣。在林炳南記憶中,小時候曾和福興過溝玉梨園「拚館」,也曾和三汴頭慶梨園、半路響

鳳梨園拚過。那時在一位地主陳阿全的資助下,一連拚了十餘 日。因爲「慶先」的關係,本館和花壇鄉白沙坑、溪湖鎮汴頭 厝及大村鄉下大崙仔都互相幫忙。但是年輕一輩都沒有再學, 而林炳南的長子林明守及許通(現在臺北授徒,安樂軒的曲簿 都在許氏處)均已六十多歲,是健在的學員中較年輕的。

安樂軒解散後,在二、三十年前,林炳南的女兒出嫁時,曾請了一陣八音吹來「鬧熱」,林氏覺得很好聽,便請這陣八音吹的「先生」陳興來教,同輩的學員有八人,現在只剩下林氏和另一位好友郭火木(現年八十四歲)還健在。因爲他們先前已有深厚的基礎,所以只學一個月左右,就學成了。學成之後,時常爲迎親而出陣,林炳南負責噯仔,吹了二十幾年;郭火木則拉三弦。雖然安樂軒在一九六〇年代就解散了,但館員仍常相約出陣,直到一九八〇年代林炳南及郭火木二人身體狀況欠佳,才停止出陣。至於「先生」陳興則擅長噯仔及殼仔弦,他的「先生」就是溪湖頂寮同樣擅長噯仔的巫南,巫氏學的是九甲南,會演九甲仔。

埔鹽廍仔有二陣南管,西邊的就是巫南那一陣,另一陣則是正南管腔,笛子吹得很好,至於巫南吹的噯仔,很少有人能勝過他。南管與北管的「傢俬」不同:北管的吹比較大支,還有殼仔弦、大筒弦各一支,樂器極多;南管的樂器多如笛、洞簫等聲音較細的樂器,沒有鑼鼓,只有打拍板而已。正南管的曲目大多出自「陳三五娘」的故事,多爲女性成員,但也有男生學習。至於本館學的八音吹,屬於南唱北打的九甲仔系統,亦即打北管的鑼鼓,唱南管的九甲仔。林炳南在受訪時,隨口哼了一段南唱北打的曲子,曲牌【七字對】,樂器則包括響盞、鑼、笛及三弦。誦經團除了使用這種【七字對】念經之外,還有用【短五字】的曲牌。

林炳南十三、四歲時,就拿其兄長的弦仔來摸索,十九歲正式加入安樂軒時,因爲安樂軒已有三代缺乏弦仔的高手,所以曲館的「頭人」便邀他參加。林氏專門學後場,幾乎精通所有的樂器,尤其擅長歕吹及弦仔,是安樂軒裡的正吹手,光吹就有三支,現在都放在郭火木家,這是因爲郭氏比較會保管樂器的關係。郭氏也是精通每樣樂器,但歕吹較林炳南遜色。十幾年前,清龍岩組了一團誦經團,參與者皆爲女性,但獨缺後場的伴奏者,於是她們來拜託林、郭二氏幫忙。林炳南覺得自己已經七十幾歲,會跟不上拍子,因而拒絕,沒想到剛拒絕之後,就生病了,於是前往廟裡許願,若答允擔任誦經團後場,希望神明保佑身體早日康復。出場幾年之後,林氏身體即告痊癒。林氏那時候晚上經常直接把「傢俬」綁在腳踏車上,就前往伴奏,家人勸他身體欠安,不要出門,林氏則說自己受到神明的指派,要家人不能阻止。林氏與郭火木參加誦經團有五、六年了,直到六年前再度生病,才停止活動。

受訪者的長子林明守也擅長北管、八音吹,在安樂軒裡負責大吹,此外還常在八音吹出陣迎親時吹「短品」,但是對曲館的活動已多年未曾參與了。反倒是與他同一輩的許通,後來前往臺北發展,發現臺北大多是鑼鼓陣,沒有教戲齣的曲館,遂留在臺北教曲,此外還兼當「齋公」。許氏本來沒學歕吹,爲了要教人,才又再練,現在也會「呑氣」,林炳南父子的曲簿,也都被許氏帶到臺北。

俗話說:「有狀元學生,嘸狀元師父」,林炳南和郭火木二人歕吹的技術都到了可以「呑氣」的地步,甚至還能自製吹。林炳南表示,若一個人吹到一半還得休息的話,表示技藝不夠純熟;若吹到年老,還學不成「呑氣」的話,一定不會出名。而受訪者則能夠在歕吹期間換氣,持續吹奏十幾分鐘。但

是吹並非直接可以演奏,還要用蘆葦的莖做「引仔」,每支吹 適合的「引仔」都不同,要特別製作。受訪者都是取蘆葦管的 其中一節,在煮飯時,將蘆管壓在電鍋上加熱,一面快燒焦時 再趕快換面;如此反覆加熱,直到蘆管定型,才能使用。但吹 奏的時候,若遇到口水,又會裂開,必須在中場休息時,用夾 子夾起來,經過二、三個月後,才能夠真正定型。

雖然安樂軒常與「園」派的曲館「拚館」,但林炳南很少參與,因身爲佃農的他並沒有那麼多時間出去「拚館」,每次義務出陣後,林氏就騎腳踏車趕回來種田。林氏搞不懂爲何軒、園同屬北管,卻會相拚?其實曲目及牌子都一樣,差別只在於「園」的拍子較慢,「軒」的較快。

林氏參與曲館活動這麼多年,頗知奇聞軼事。臺北曾經在 六月十五日「迎關帝爺」時,演了一齣《關老爺過五關》,扮 演關公的人要把臉塗紅,演到後來,關公降駕附身,演員的臉 即使不抹胭脂,也是鮮紅的,同台演出者沒有察覺到,結果對 手竟被木製的大刀砍死。因此,那齣戲後來也被禁演了,類似 的情形,在鄉下也曾發生過。

以前林炳南常去郭火木家拉弦仔、聊天,自從三年前生病後,就足不出戶了。林氏現在重聽,無法分辨高低音,也不能拉弦仔,郭氏重聽的情形比林炳南還嚴重。受訪者感歎若他過世之後,這些技藝也將失傳。

——1995年9月4日訪問林炳南先生(86歲,館員),楊嘉麟採 訪記錄。1996年1月24日訪問陳先生(77歲,館員),1月 25日訪問林炳南先生(87歲,曲館先生),張慧筑採訪記 錄。

福安社區大鼓陣

福安村舊名埔姜崙,戰後才改稱福安村,現有二十六鄰,八百五十八戶,居民主要爲陳、林二姓。本庄因位於秀水街旁,外來人口頗多。埔姜崙村廟爲清龍岩,主祀清水祖師,是先民由中國帶來的,其祭祀圈遍及秀水鄉、福興鄉及鄰近地區,香火鼎盛,每年正月初六清水祖師聖誕、三月「媽祖生」都有祭典。清龍岩在一九八五年改建前,爲磚造廟宇,福安社區活動中心自一九六〇年代即設在廟中,直到一九八五年隨著清龍岩重新翻修,而埔姜崙後厝也於一九八四年成立一個活動中心,屬於後厝社區。

早在一九八三年,福安社區便成立長壽俱樂部,社區發展協會則成立於一九九三年,純屬娛樂性質的大鼓陣,成立於一九九五年十一月,並義務替廟方出陣。本館成員三十三人,皆爲五、六十歲以上的老人會會員,每週二、六晚上在社區裡練習,負責人是長壽俱樂部的會長許添財,「先生」則是秀水鄉下崙村的吳再發及游鐵柱,吳氏以前是下崙安樂軒的成員,現參加新鹿港大鼓陣,來此教歕吹、弦仔、大鼓;游氏則教大鼓、大鑼。

大鼓陣成立之初,內政部曾補助四、五萬元,購買基本的設備及支付「先生禮」,參加大鼓陣的成員不需要繳學費,但因最近添購樂器經費不足,才需要繳錢。由於本館剛成立不久,目前尚未出陣過,唯一的一次,是斗六清天宮來清龍岩進香時,大鼓陣曾前往秀水高工迎接。

—— 1996年1月24日訪問許添財先生(75歲,負責人)、林碧 珠小姐(社區總幹事),張慧筑採訪記錄。

蘇厝協元堂(金獅陣)

蘇厝隸屬埔崙村,在日治時期,本村與福安村合稱埔姜 崙,因此,以前蘇厝與埔姜崙的協元堂算是同一陣。埔崙村有 十五鄰,四百九十八戶,其中蘇厝居民以祖籍泉州府的蘇姓居 多。村廟即福安村的清龍岩,主祀清水祖師,以前每年正月初 六清水祖師聖誕,都會義務出陣「作鬧熱」。

協元堂金獅陣於明治三十年(1897)左右,由受訪者蘇德仁的叔祖父「蘇仔庫」(若健在,約一百零八歲)發起,屬於私人陣頭。「蘇仔庫」因長得很壯,武功又好,故偏名「番仔庫」,當時附近的人聽到「番仔庫」,都會敬畏三分。「蘇仔庫」十九歲時,在員林火燒庄拜張姓的福建興化人「唐山先」為師,學成之後,便回庄內設館,並請「唐山先」來教武。「唐山先」死後,「蘇仔庫」繼續傳館。蘇德仁的父親梁萬吉(若健在,九十三歲)從十六歲開始習武,先後拜「唐山先」及「蘇仔庫」為師,練就一身好功夫,並開設漢藥舖。

日治時期怕人民結社造反,因此武館大多爲「暗館」。那時秀水、福興、埔鹽分別由「蘇仔派」、蘇仁洲、蘇仁看(受訪者的叔祖父)三兄弟擔任保正,治安很好,日本人並不敢來抓武館成員。那時員林郡出了一些惡霸,因爲和「刑事」有交情,經常欺負善良百姓。他們所經之地,百姓都要迴避。有一次,蘇德仁的三叔牽著牛車經過,因不肯讓路,被惡霸毒打,還被關起來。梁萬吉只好請蘇仁看前往員林郡將人保回來,可見「蘇仔派」三人當時在地方上極富聲望。

蘇德仁八歲時,「蘇仔庫」去世,獅陣由其父梁萬吉接管。「蘇仔庫」除在本庄教武之外,還教過溪湖、福興崁仔腳。梁萬吉更去過臺東、埔姜崙傳館。戰後那年(1945)武館

化暗爲明,蘇德仁正值十八歲,於是開始習武,二十多歲便在本庄教了二、三十個徒弟,並隨父親到埔姜崙教武,父親去世後,便接下其國術館,經營至今。但是時代變遷,獅陣於十五年前因人數不足,而告解散。

協元堂學的拳是太祖拳,屬少林拳的一支,拜達摩祖師、太祖師及嚴祖師。獅頭爲青面的「簽仔獅」,額上寫著王字,下巴繪有七星,現存的三個獅頭是梁萬吉用紙糊的,每個都有三十年以上的歷史。蘇德仁自己也會糊獅頭,蘇氏表示,現在的獅頭大部分是鋁製或塑膠製的,較輕,也不用自己糊。協元堂擁有整棚「傢俬」,但獅鼓是小型的,而非現今大鼓陣用的大鼓。在獅陣隊伍之前,還有二個戴著面具的「獅鬼仔」。本館出陣時,至少要有四、五十人,但現在只剩和受訪者同輩的十餘人而已。

蘇氏表示當年練武的情形,每天晚上都要練到十一點多,隔天還沒天亮,又要起床下田、割稻,每天都相當拚命,真的很辛苦。而且那時候沒鞋子穿,路況都是石子路,走起來會刺骨,但後來經過訓練,身體反而變得很強壯。蘇德仁父子在本庄義務授徒,在埔姜崙授武則有收「館禮」,但不記得數目多寡了。蘇氏父親在埔姜崙教了十五年,直到六十多歲,但是埔姜崙獅陣在二十多年前解散,比蘇厝還早。

協元堂金獅陣出陣以廟會「鬧熱」居多,以前每年清水祖師聖誕,本館都會義務出陣,也曾到過北港、鹿港、新港、彰化南瑤宮等地「刈香」,去過的地方不可勝數。平日若有人邀請,也會出陣,但不替喪事出陣,甚至連師父的葬禮都不行,這是因爲金獅陣不適合送殯的緣故。蘇氏表示,若出陣有紅包收入,部分充作「公金」,支付獅陣雜支;其餘則平分給出陣的成員,自己並不以獅陣賺錢。

本館以前較有來往的武館,除了員林火燒庄的祖堂之外,還有「蘇仔庫」和梁萬吉去教的福興崁仔腳協元堂及海口集英堂,若欠人手時,會互調館員。蘇氏表示,在「蘇仔庫」的時代,曾與員林的某個武館「拚館」,但自父親那時候起,就不曾與人「拚館」了。

蘇德仁現以開設國術館爲業,一天可看四十個病人,其 漢藥知識是由「唐山先」一脈相承,「蘇仔庫」甚至還會「點 斷」。自一九七五年《中醫師法》實施後,蘇氏只替人治傷而 不看病,其膏藥都是向中藥房買藥材並磨成粉,再自行調製。

對於獅陣的流失,蘇氏很激動地表示:一生不愁吃穿, 只愁生病跟這陣獅陣解散而已。以前鹿港十二庄「請媽祖」都 步行扛轎,要走二天,現在都改用開車的。大家只肯學簡單、 易學的大鼓陣,不肯吃苦。蘇氏受訪時,在旁的村民也加以補 充,表示現在只有中庄(外中村)的獅陣還保持繼續出陣。

—— 1996年1月25日訪問蘇德仁先生(68歲,館主),張慧筑 採訪記錄。

金陵社區老人俱樂部北管樂團

金陵社區老人俱樂部位於番花路,去年才成立,並在每晚練習,指導老師是現年七十二歲的李銘德。

該團體的名單與所持樂器如下:李銘德(七十二歲,板、通鼓)、林塗(七十二歲,大鑼)、林合浦(七十六歲,大鼓)、林網(七十二歲,弦)、林太平(七十二歲,廣弦)、魏朱寬(七十歲,三弦)、林溫泉(七十一歲,大吹)、林錫奎(六十二歲,小鈔)、林忠宣(六十一歲,弦)、林降

(七十四歲,弦)以及黃七(七十歲,小鈔)。

—— 1995年10月2日訪問李銘德先生(72歲,曲館先生),楊 嘉麟採訪記錄。

大崙尾協元堂 (獅陣)

金陵村有十五鄰,分成大崙尾、湳底、竹圍仔三庄,大崙 尾是第六鄰到第十五鄰,居民主要姓氏爲祖籍福建泉州府安溪 的林姓。大崙尾沒有庄廟,居民主祀太子爺,配祀媽祖,每年 九月初九太子爺聖誕時,會舉行大拜拜。

大崙尾協元堂與埔崙村蘇厝協元堂屬同一系統的,因爲 大崙尾就在埔崙蘇厝隔壁,日治時期曾跟蘇厝協元堂一起學, 受訪者梁宋陳的四叔林教魚(武師,若健在,約百餘歲)與蘇 厝的「蘇仔庫」(若健在,約一百二十歲)是同門師兄弟,其 師傅是員林的「天庫師」。林教魚因爲生意繁忙,無法自己教 武,在昭和二年(1927)之後,遂請「蘇仔庫」來教獅陣,館 址即設在梁宅,時値梁宋陳十幾歲。同館的學員有十幾人,其 中包括現任蘇厝協元堂館主蘇德仁之父梁萬金,蘇德仁的祖父 就是「蘇仔庫」的「頭叫師仔」。

「蘇仔庫」來這裡只教了一館,但包括拳頭、「傢俬」都有教;蘇氏教太祖拳、徛三角馬,獅頭則是青面的「簸仔獅」,祖師爲宋太祖與達摩祖師。梁宋陳表示,在他們學武的那個年代,替人種田四天才賺一元,但一斗米就要九角,經濟狀況很差,大家都忙於農耕,所以四個月之後,獅陣遂無法繼續練習。

大崙尾與蘇厝的關係密切,都用蘇厝的「傢俬」。「蘇仔

彰化與

庫」義務來這邊教,大崙尾則義務替蘇厝出陣,因爲這裡只有 十幾名館員,無法獨立出陣,凡是出陣,一定會與蘇厝聯手; 若有紅包收入,都交給師傅處理,師傅則請出陣的成員吃飯、 抽菸,以示酬謝。「蘇仔庫」除在此地教武之外,還曾帶著他 的徒弟到埔姜崙授藝。

以前大崙尾還曾請埔姜崙安樂軒的「先生」來教北管,但 只學了一館即告解散,負責人「林博」也已去世了,若健在, 約八十七歲。

—— 1996年3月3日訪問梁宋陳先生(館員,84歲),張慧筑採 訪記錄。

新興庄新樂社(九甲仔兼歌仔)

秀水鄉金興村共有十四鄰,分爲新興庄、金興、圳仔岸及 岸上等庄頭,新興庄在日治時期與陝西同村,居民主要爲祖籍 福建泉州府安溪的林姓。村廟上興宮於一九九五年「入火」, 主祀媽祖,配祀太子爺,每年「媽祖生」,會有例行祭典。

新樂社這一館號,是由「先生」賴樹松命名,成立於昭和三年(1928)左右,由庄人林義川(若健在,約九十一歲)發起,成員共十多人,聘請大村街仔的賴樹松(偏名「矮仔松」)來教了二館的九甲仔,包括弦、吹、唱曲和排場,但因戲齣、「腳步」教得不多,不曾「上棚做」過;賴樹松雖還教了一些歌仔,但主要是後來館員之間相互切磋自學的。本館學過的曲目,除扮仙之外,尚有〈玉交〉、〈將水〉;戲齣則有《三狀元》、《白鶴樓》。「矮仔松」除本地之外,還教過埔鹽、陝西及枋仔林等地。

新興庄以前沒有庄廟,得去外地「請媽祖」回來「逡庄」,曾去過鹿港、北港、彰化南門口「迎媽祖」。本館也曾替別人迎親時,出八音吹的陣頭,本地的禮俗,是晚上「拜天公」後,用八音吹「鬧廳」,隔天早上才迎娶。若庄裡有事,新樂社會義務服務;若私人來邀請,會酌收酬勞,收入都充作「公金」,至於平時曲館的經費,是由館員分擔及庄人「寄付」而來。

由於同師承的關係,新樂社常與陝西西樂社及枋仔林信樂社「交陪」,尤其是陝西西樂社,因地緣相近,甚至合資買「傢俬」、共同出陣。因爲九甲仔扮仙、排場需要較多人手,召集不易,近年來都是出大鼓陣居多。

曲館成立之初,時值受訪者林博奕七、八歲,林氏並未正 式拜師,只是站在一旁,看上一輩的人練習,自己耳濡目染, 也就學會了。由於日治末期的生活很苦,人手漸少,到了戰 後,大家忙於營生,曲館遂告解散。當初的成員,目前只剩下 負責弦仔的林贏木和負責弦及歕吹的林博奕還健在,現在更只 有林博奕持續活動,偶而會與西樂社的林清水、孩兒安的通天 閣一起出大鼓陣。

—— 1996年3月2日訪問林博奕先生(75歲,館員),張慧筑採 訪記錄。

陝西西樂社(九甲南兼歌仔)、西樂天大鼓陣

〈訪問林清水先生部分〉

陝西庄在一九六三年以前,曾參加彰化南瑤宮的「老大 媽會」,後來因爲「公金」被「頭人」中飽私囊,沒有錢交會

費,所以撤銷會份,另外組織一私會,供奉「老大媽」的「分靈」,並採取爐主制,於每年四月初九日「過爐」,一年輪一庄,參加的四個角頭分別爲秀水鄉的陝西、金陵、彰化市的莿桐腳和後港仔。陝西庄現分爲金興、陝西二村。金興村舊名新興庄,部分參加「老大媽會」,金圳洋、圳仔岸則參加「二媽會」,陝西村奉祀「烏面將軍」,相傳爲清朝攻打臺灣時,殉難於此的鄭氏部將馬信。

陝西庄西樂社是歌仔戲班,成立於戰後前十五年(1930)的日治時期,現在已改爲大鼓陣,陣號爲西樂天,目前只剩四名成員。受訪者吳恭華(打銅鑼、鈔、大小鼓)以前扮演前場的武生,林清水(弦吹、鑼鈔)以前擔任後場,吳、林二氏也都會打班鼓,擔任總綱;李樹枝(其綽號「木吉仔」)也會打鑼鈔,林博厚則負責後場的弦吹。另外,李銘德會弦仔方面的樂器,但因年老,已較少出陣了。本館的「先生」是大村的賴樹松,綽號「矮仔松」,曾教過臺中、南投一帶,並來本庄教唱曲和「腳步」,也會演歌仔戲、大鼓說書、拳頭和舞獅,可說是文武全才;賴氏在本庄教到終戰後過世。西樂社也曾上棚演過戲,本館的祖師則是田都元帥。

本館當初是由張厝的張振發起,故由張氏擔任館主,練習的場所也在張氏家中,並由他負責「先生」的膳宿。副堂主林土,負責供應照明用的「番仔油」(煤油)。「先生禮」每四個月結算一次,一館不會超過十元(當時使用日圓,幣值頗高,一甲田地約值二千元左右),由學員各自量力分攤。本館的「傢俬」是由館主打造,若有毀損,再由私人各自出資修補。

在日治時期,子弟有出去「打春」的風俗,戰後則消失。「迎媽祖」則是在三月二十日至二十九日之間,擇日舉行。西

樂社和獅陣(勤習堂)都會出來「逡庄」。本地的風俗在迎親時,要使用八音,所以本館也去幫忙演奏。八音分爲「大八音」和「小八音」,「大八音」是吹、三弦、殼仔弦、笛、打響、小鑼、小鈔八種樂器齊全;「小八音」則刪去三弦和笛,共需六人。以前中部迎親,都是坐轎子,直到戰後十幾年,才不流行乘轎。另外,入厝時,也會有人請八音去扮仙、排場,舉凡和曲館有關係者的喜事,本館皆會出陣。

〈訪問李銘徳先生部分〉

陝西村有十一鄰,二百八十二戶,其中,水尾巷爲第七鄰到第九鄰,西樂社即位於水尾巷。居民以祖籍福建泉州晉江縣的林、李二姓居多。陝西之地名由來有二種說法,一說是清領時期泉漳械鬥,那時深入漳人區域之泉人,爲閃避械鬥,遷村西方,故名「閃西」,之後才更名「陝西」。一說是明鄭時期鄭成功的陝西籍部將馬信率眾屯田於此,後戰死於本地,庄人爲之建廟,以示敬意,即爲村廟烏面將軍廟。戰後,某位陝西籍的政府官員巡視至此,感佩於「烏面將軍」的義行,遂將烏面將軍廟提報爲古蹟,並於一九七二年重修,一九八一年更於廟後增建陝西文物館。每年八月二十三日開始,該廟會「鬧熱」十多天,並演歌仔戲、布袋戲、播放電影。

西樂社成立於昭和八年(1933)之前,屬於南唱北打的 九甲仔南兼歌仔,奉祀田都元帥。當時受訪者二十歲,加入學 曲。在此之前,村裡有人學過曲,但成果並不理想。本館的 「先生」是大村人賴樹松(若健在,約八十五歲),賴氏本身 擅長歕吹,來教了一館的九甲南及歌仔,他的「先生」是臺中 大甲人。賴氏教過的曲牌有【將水】、【玉交】、【四邊靜】 及〈王昭君〉的曲等,戲齣則有《取木棍》、《金魁生》。李

彰化學

銘德學了二十天,就把該學的都學全了,「樹松先」常調李氏 到自己的館幫忙後場,李氏就在後場觀察前場如何唱曲,順便 學起來;後來每當前場唱不來的地方,李氏就在後場幫忙。李 氏兼擅弦、吹、鼓及唱曲,但最擅長的是拉弦仔。

藉著邊出陣邊學的方式,李銘德不久就「出師」了,還在庄裡授藝,十幾名學員中,只有林清水(現年六十多歲)學成,目前還參加大鼓陣,常常出陣。雖然同輩中只剩李銘德一人,但李氏表示西樂社現在仍可以出陣,他負責班鼓,吹由林清水負責,只差弦需要外調人手而已。李銘德參與曲館活動數十年,不曾間斷,由於有一個兒子在臺北發展,李氏的活動範圍也拓展到臺北。李氏六十多歲時,曾到金陵老人會教了一館,在臺北則教過內湖碧樂社一年多、松山老人會(松山車站對面),以及每天早上八點到十一點在青年公園老人會拉弦仔,持續一年多,在青年公園幾乎無人不知、無人不曉,這也是李氏六十多歲的時期。

西樂社的「先生禮」及「傢俬」錢,由學員共同分擔, 若有收入,則分給出陣的學員。以前西樂社每年替烏面將軍廟 義務排場,但沒演戲,其他迎神的場合,若有人來邀請,就會 出陣。李銘德個人則常幫別館做後場,二、三十歲時,替員林 新合興(九甲南兼歌仔)及溪湖的曲館出陣,新合興的負責人 張清柳全家人都會唱歌仔戲,現在常爲歌廳做伴奏。到了六、 七十歲,有人來邀請,李氏照常出去,例如三月「迎媽祖」、 六月到臺南鹿耳門「刈香」,還到過高雄愛河邊的三鳳宮。在 臺北時,李氏常跟著碧樂社四處走動,尤其常去松山福德街的 奉天宮排場。李銘德表示,臺北會歕吹的人少,所以價碼較 高,他出陣一次,可收到二千元的酬勞。

—— 1992年8月5日訪問林清水先生 (聯絡人)、吳恭華先生 (館員),周益民採訪記錄。1996年3月2日訪問李銘德先 生(83歲,館先生),張慧筑採訪記錄。

陝西庄勤習(武德)堂

〈訪問張進丁先生部分〉

陝西庄的武館自從日治時期就已存在,那時的堂主是張生傳(受訪者張進丁的外祖父,明年是其百年忌辰)。日治時期不准臺灣人學武,所以大家只能偷偷地練,「傢俬」兵器也是個人自行打造。張氏後繼的堂主為洪棟梁,一共擔任二十年的堂主,其間學員集資,加上一、二個外人的資助,又再打造一批新的「傢俬」。之後,再傳到張進丁手上,張氏年輕時,曾到外地求師,拜過二林的「坎經師」(已歿),勤習堂的館號即傳自「坎經師」。此外,張氏也向大肚的陳春成、西螺的廖秋等人學過,總計在外面學了二、三十年的功夫,回到本庄後,遂把勤習堂的館號改為勤習武德堂,這是因為他把鶴拳(軟拳)加入勤習拳系統的緣故,剛開始時,本館極為興盛,有七、八十人,不過,鶴拳終究沒有學成,加上本庄經濟狀況不佳,年輕人多到外地工作,武館也就因此解散,至今差不多將近二十年。

現在庄內的年節活動,還有一些當初的學員二、三十位,可以出來撐場面,舉凡庄廟烏面將軍廟八月二十三日的「鬧熱」、每年陝西同鄉會來本地辦春秋二祭,甚至連國防部司令劉玉章出殯時,獅陣也都會出陣。另外,本庄每四年一次在四月初九「迎媽祖」,由彰化市莿桐、平和二里及秀水鄉的金興、陝西四角頭輪流舉行,獅陣也會出陣遶境,並「釘符

仔」。以前附近參加「彰化媽」的庄頭,都有獅陣或曲館的 「鬧熱陣」,出陣時不必互相調人手,而神明到松柏坑、北 港、高雄三鳳宮等地「刈香」時,獅陣也會跟著出去。

張進丁會醫術、推拿,也會運用漢藥、青草,最特別的 是「蛇藥」,當有人被毒蛇咬到,只要將傷口洗一洗,用「蛇藥」一抹,即可當場用嘴巴將毒血吸出,這一招讓許多蛇醫生 大驚失色。張進丁還曾當選二屆鄉長、一任農會理事長,但是 因爲其子不願意傳承醫術,恐怕即將失傳。

〈訪問張錫銘先生部分〉

本館成立於二次世界大戰爆發之前,起初是受訪者張錫銘之父張進丁,爲了習武,遂請二林崙子腳的莊經文來教,後來因張家乃陝西庄望族,便召集村中有意習武的人一起學習。原先是在陝西張厝張進丁家的大埕練習,因爲莊經文的堂號是勤習堂,遂沿用之,而張進丁後來又曾隨臺中大肚屬於臺中「二哥」系統的陳春成習鶴拳,因爲武館有「父不傳子」的傳統,受訪者的祖父張生傳也曾帶受訪者向陳春成學拳,所以亦沿用武德堂的館號,故本堂稱爲勤習武德堂。

——1992年8月5日訪問張進丁先生(70餘歲,堂主),周益 民採訪記錄。1995年10月2日訪問張錫銘先生(54歲,館 主),楊嘉麟採訪記錄。

惠來厝如梨園(北管)

惠來厝原隸惠來村,居民一百多戶,與下崙村相鄰,由 於人口比下崙少,故在行政區域改制時併入下崙村。目前惠來

厝有八鄰、二百多戶,下崙有十二鄰,整個下崙村共二十鄰、 四百六十四戶。惠來厝居民以祖籍福建泉州晉江的林姓居多。 村廟三聖宮,主祀玄天上帝,副祀普庵祖師、三太子、朱、 邢、李三府王爺、法主公及媽祖,媽祖係自彰化南瑤宮「分 靈」,而法主公則「分靈」自鹿港,其餘神明皆是先民從中國 攜來的。

在三聖宮興建之前,主神玄天上帝本由爐主供奉,到了一九七三年,在受訪者林塗的倡導下,遂興建三聖宮,林氏並擔任廟方的主任委員,直到近一、二年才退休。三聖宮每年有六次祭典,分別爲正月朱、邢、李府王爺聖誕、三月玄天上帝及媽祖聖誕、七月廿三日法主公聖誕、九月初八三太子聖誕及十一月廿七普庵祖師聖誕,但只有玄天上帝祭典時,才會遶境、演戲「鬧熱」。

惠來厝的北管館閣如梨園,是昭和五年(1930)時,由村民共同提議而成立,當時受訪者約十七、八歲,館號是由「先生」取的。由於惠來厝屬於南瑤宮媽祖信仰圈,以前每年「迎媽祖」時,沒有自己的陣頭,庄人深感不便,遂請大村鄉埤腳的「臭獻先」(劉東獻)來此地教曲,剛開始時,有二、三十位學員,在庄內的空屋練習。「臭獻先」若健在,約有百餘歲,他在此教了一年多,其間來來去去的,時而住在庄內的空屋,時而到別地授藝。由於當時生活不易,大家忙著工作,沒有餘力時常參與活動,三年多之後,遂告解散,後來再也沒有請其他師傅來教。

「臭獻先」來此教了樂器、對曲及排場,本館祭祀西秦 王爺。由於沒有「上棚做」,所以並沒有教「腳步」。林氏表 示,若在台上表演,才需要學「腳步」,本館只有在地上圍個 場地,讓觀眾坐在一旁觀賞,所以只需學對曲、排場即可。以

前學過的曲目因年代久遠,林氏已不復記憶了,只記得有扮仙 之類的曲目。如梨園與彰化市「大媽館」梨春園有「交陪」, 會彼此借調人手。此外,本館也曾去花壇口庄玉梨園調過人 手。如梨園當初是爲了「迎媽祖」而成立的,因此,除一年一 度隨本庄「刈香」義務出陣之外,平日並沒有爲其他神明「作 鬧熱」,也不曾爲庄人的「好歹事」出陣。

如梨園是村民自發性的組織,參加的成員需自行出資,支付「先生禮」及「傢俬」錢,有時庄中「頭人」也會贊助。由於出陣均屬義務性質,所以沒有收入,也無須設「公金」管理人。或許是缺乏經費的緣故,如梨園只維持了二年多,即告解散,當時的成員,現在也只剩受訪者還健在。

林塗以前是頭手,負責打班鼓、通鼓,此外也會弦仔、 鑼、鈔及對曲,但對曲現已忘了。如梨園「散館」後,林氏參 加成立於一九七〇年代的金陵大鼓陣,常隨團出陣,曾去臺南 鹿耳門等地「刈香」。金陵大鼓陣的負責人是林明德,屬職業 性陣頭,已於一年多前「散館」。現在林塗家中,還掛有一筒 弦一支、殼仔弦二支,平日沒事時,會在三聖宮拉弦自娛,除 此之外,林氏已不再參加外面的活動。

— 1996年1月23日訪問林塗先生(83歲,館員),張慧筑採 訪記錄;4月17日電話訪問林塗先生,林美容訪問重整記 錄。

惠來社區大鼓陣

惠來社區全名「惠來社區發展協會」,在政府推動社區文 化的鼓勵之下,於一九九四年九月成立,會址設在惠來三聖宮

內。三聖宮右廂目前是村辦幼稚園,左廂即社區的教室兼辦公室。惠來社區在理事長林四來、總幹事黃秋發及地方人士熱心推動、參與之下,組織了守望相助隊、土風舞班、大鼓陣及獅陣四個社團。守望相助隊有統一制服,還設有正、副隊長,負責村裡的治安。其餘社團也設有班長、財務及總務等,算是組織健全的社區。

有鑑於配合社區發展、推廣民俗才藝及參與廟會慶典的諸 多因素,大鼓陣成立於一九九四年十一月(即社區開辦後二個 月),在此之前,庄裡未曾組織過大鼓陣。

大鼓陣的「先生」是大村鄉埤腳人,今年六十餘歲,爲北 管出身,以前曾到惠來厝出陣,由此因緣,遂延請來此授藝。 目前教了大鼓、鑼、鈔,尚未教歕吹及弦仔,受訪者林四來表 示:一吹、二笛、萬世弦,弦較難學,所以得慢慢來。成員都 是利用晚上在廟埕廣場中練習,「先生」每週來一天,夏天 時,週二、週三由成員自行練習;冬天較冷,練得沒那麼勤, 有活動之前,再加緊練習即可。目前成員有十六名,其中幾人 也參加了獅陣。由於大鼓陣的鼓法屬文,而獅陣屬武,節奏需 配合拳步、獅步,所以二陣的人手並未加以整合。

大鼓陣開辦至今,曾替三聖宮出陣過二、三次,主要是在 主神玄天上帝聖誕時,會扛大轎遶境、安五營。至於其他配祀 的神明聖誕時,則不會出陣,也不曾出陣到外庄。

本館經費主要是由地方熱心人士捐助,用以支付「先生 禮」及「傢俬」的費用,館員不需繳「館金」。正如理事長所 說:有錢沒人,不然就是有人沒錢,在推行上有諸多困難。不 過,看到庄人熱衷學習時,也感到值得了。

- 1996年1月25日,訪問林四來先生(51歲,社區理事

長)、黃秋發先生(44歲,社區總幹事),張慧筑採訪記錄。

惠來社區振興社 (獅陣)

振興社是惠來社區的獅陣,全名爲「振興社瑞獅陣」,是 社區四個社團其中之一,於一九九五年七月一日開辦,較大鼓 陣晚成立,發起的原因和大鼓陣一樣,是爲了配合社區及廟會 活動,此外也可以傳承民俗技藝。

獅陣的「先生」是彰化市人張耿堯(現年四十幾歲),此 振興社系統是由西螺「阿善師」一脈相承而來。「耿堯師」傳 授空拳、獅頭、「傢俬」及鑼鼓,所教的拳爲金鷹拳(硬拳的 一種),獅頭用青面的「臺灣獅」,其形式與鶴鳴村車頭振興 社的獅頭幾乎一樣,額頭上都有火燄,差別只在於惠來振興社 的獅頭下巴沒有畫七星。受訪者林四來、黃秋發表示,由於剛 開始學半年多,尚未學到踏七星、八卦,以後才會陸續學到。

獅陣甫成立時,每週練習六天,現在冬天一星期練三天,每週一、三、六晚上七點半到九點半在三聖宮內練習。成員二十三人中,涵蓋少年與青壯年,國中生則有三、四位,「先生」視各人專長,分配前後場角色,青少年多負責後場(打鑼鼓)。由於國中生有課業壓力,剛開始的時候,受到家長反對,經過彈性調整時間,如:快考試時較少練習,並利用寒暑假加緊訓練,並與家長說明孩子晚上來練拳,可強身、調劑身心,也較不會變壞的優點。慢慢地,家長才放心讓孩子來參加社團。

平時除了迎神、神明聖誕「作鬧熱」外,獅陣常爲村民 入厝、送匾、村長就任或競選活動等喜事出陣。出陣以假日爲

主,調人手也較方便。本館去年參加「中華民國武師技術協會」在竹山舉辦的舞獅比賽,獲得第二名,另外,本館也參加 過臺中市廣亮慈善會一年一度的表演賽,活動較大鼓陣頻繁。

獅陣目前所用的獅頭,是「先生」自己糊的,重約三公斤,舞弄時,需三、四人輪流替換,獅身長約七、八尺,由二、三人輪流,另外還有大、小鼓與大、小鑼鈔等,平均後場至少需要六人。由於經費不足,「傢俬」尚未齊全,得慢慢添購。成員在甫入會時,要繳一千元入會費,於經費不無小補,也給成員成爲正式會員的感覺,至於入會後,就不再收費了。理事長林四來表示:主要經費還是靠地方人士樂捐,獅陣的開銷很大,整批「傢俬」的花費,總共要二十幾萬元,若欠缺經費,就得向地方募款。起初曾向政府申請補助,但今年的申請案還沒通過,直至今年四月,內政部才批准補助老師的津貼八萬元。有時林氏還得自掏腰包贊助活動。本陣的「先生禮」一館四個月五萬元,黃秋發表示:「先生」跟地方交情好,不計較「館禮」,其他人則是算鐘點的,七、八萬的也有,「先生」看學員願意學,自己也會產生教學熱誠,就算以後沒經費,也願意繼續來教。

—— 1996年1月25日訪問林四來先生(51歲,社區理事長)、 黃秋發先生(44歲,社區總幹事),張慧筑採訪整理。

下崙安樂軒(北管)

下崙以前自成一村,有十二鄰,二百多戶,行政區域改制 後,併入惠來厝八鄰,現在下崙村共有二十鄰,四百多戶,居 民以祖籍泉州的陳、林、吳等姓居多。下崙的公廟天慈宮建於

一九八二年, 主祀天上聖母, 配祀觀音菩薩、蘇府、溫府王爺 及太子爺等, 廟埕右側另有五營將軍廟。

安樂軒於昭和十六年(1941)設館,那時受訪者吳再發二十歲,發起人是曾任秀水鄉公所祕書的陳燈林(若健在,約九十多歲),館址設在陳家。當時是農業社會,晚上沒有什麼娛樂,庄人想學北管,作爲消遣娛樂。大崙的「游酒矸」(游木信,若健在,約有百餘歲)及埔姜崙的「根先」曾來此教曲。由於沒直接受教,吳氏不清楚「酒矸先」的授藝情形。至於「燈林先」則師承「游酒矸」,「燈林先」教他們對曲、扮仙及排場,由於沒教演戲,因此不曾「上棚做」。直到二十五年前。「先生」中風後,安樂軒遂告解散。

吳氏以前爲公所職員,在日治時期業餘教日語,當年學弦、吹,負責後場,沒學唱曲。同期的樂友有三十人左右,學成的約有十多人,目前還有七、八人健在。「先生」不收學費,樂器有些是學員自行購買,或由有錢人捐獻買來。除吳氏以外,其他人都沒有繼續參與曲館的活動。這幾位樂友當年所負責的角色如下:吳再發(弦、吹)、梁有田(現年七十五歲,弦、吹)、賴永木(鑼、鈔)、陳漢德(唱曲、銅器)、游進三(通鼓)、陳燈淡(陳燈林的親戚,唱曲、銅器)與李寶樹(銅器)。

本館學過的扮仙戲有《三仙》、《天官》、《三仙會》及《五通會》、《斬瓜》、《破五關》等劇。「燈林先」是義務傳授,本館沒設「公金」,「傢俬」錢則由村民「寄付」。吳氏回憶道:當時剛戰後,鼓架是木材雕刻而成的,一個要一萬多元,很貴!至於以前的樂器,有嗩吶、三弦、笛、簫、鼓、鑼,還留有一老式的鼓架,目前則有鼓、南胡、高胡。

安樂軒義務替村廟天慈宮「刈香」、「迎媽祖」時出陣,

但沒有排場,至於「神明生」在庄內「作鬧熱」的話,則不會 出陣。若村民有「好歹事」,會請安樂軒去扮仙、排場,若同 村邀請,純屬義務出陣;至於外庄的人來邀請,則酌收酬勞。 以前「先生」還在時,酬勞都交給「先生」,那時請北管排場 一天的行情,差不多要幾百元,現在的價碼則要一萬多元。下 崙在每年四月溫府千歲聖誕時,會「收兵」、「作鬧熱」並演 歌仔戲。以現在的行情來看,歌仔戲一天要一、二萬元;其他 神明聖誕「作鬧熱」只演布袋戲、電影而已(白天演布袋戲, 晚上播放電影)。現代的布袋戲大多只有二人,一人在前場掌 布偶,一人在後場控制錄音機,一天四、五千元即可;若是真 實的後場演奏,差不多要二、三萬元,現在草屯、員林還找得 到現場演奏的布袋戲。

安樂軒曾到大村、溪湖、員林、永靖、田尾、北斗、彰化市莿桐腳、秀水半路響、孩兒安、埔姜崙及臺中、豐原等地出陣,與溪湖汴頭、大村鄉大崙安樂軒及埔姜崙安樂軒有「交陪」。就吳氏記憶所及,有一次去埔鹽打廉排場時,與花壇白沙坑的某園「拚館」,直到半夜十一點,還分不出高下。吳氏本人也替永靖、溪湖汴頭的北管出陣;現在他參加鹿港的新鹿港大鼓陣,每個月差不多出陣十餘次,活動頻繁。大鼓陣的成員只要三人即可出陣:一人打鼓、一人打鑼鈔,另外一人負責歡吹,外加租一輛車的錢,一天約五千元左右。

吳再發擅長弦仔,曾在一九八八年參加彰化縣老人才藝比賽,以冠軍名義代表彰化縣參加全省的決賽,並得到第四名。 吳氏現任秀水鄉老人會理事,除新鹿港大鼓陣外,還擔任福安 老人會大鼓陣的「先生」,教大鼓、鑼鈔、弦仔及歡吹,每週一、六的晚上七點到九點練習,至今已練習二個月。

—— 1991年1月22日訪問吳再發先生(70歲,現任館主),鄭 淑儀採訪記錄。1996年1月22日再度訪問吳再發先生(75 歲,曲館先生),張慧筑採訪記錄;5月2日林美容綜合整 理記錄。

下崙振興社 (獅陣)

〈訪問張在先生部分〉

本館已十年未出陣,解散了。以前的「先生」住在溪湖盧州厝,學拳時未交學費,「傢俬」則由富人出資添購。本館不曾以出陣的方式賺取紅包,若是神明誕辰,隔壁村來邀請,才會出陣,也曾至彰化、鹿港、員林等地出陣。

振興社是五十年以前成立的,學太祖拳,以前練習時, 有四十多名學員,在福德巷練習,成員大多因爲有興趣而來練 武。二二八事件(1947年)時,「傢俬」曾被沒收,事後才領 回。

〈訪問吳再發先生部分〉

下崙振興社是五十多年前的日治末期,由受訪者吳再發之弟吳火木(若健在,七十四歲)爲因應庄裡「鬧熱」而發起的。起初有五、六十人參加,聘請溪湖北勢尾的「豬母師」(若健在,約九十歲)來教,傳授太祖拳,徛三角馬,獅頭是青面的「簽仔獅」。就吳氏所知,「豬母師」還曾教過福興鄉中庄(外中村)的振興社。

「豬母師」在此授武的十幾年期間,都住在吳家,膳宿 由館主吳火木負責,「先生禮」則由學員共同分攤,那時仍使 用日圓,但每人出資多少,已不記得了。出陣時的經費,係由

庄人及地方「頭人」林禛祥「寄付」。整批「傢俬」都放在吳家,本館沒有用大旗,獅鼓是小型的,與現在的大鼓不同;獅頭由吳火木自己製作,並有一個「獅鬼仔」。吳火木擅長空拳,舉獅頭的是張在,吳火木去世之後,獅陣由張在負責,直到十九年前獅陣解散,當初參加的館員,現在只剩十幾人還健在。

振興社主要是爲了「請媽祖」而出陣,且都是義務的,曾 去過鹿港、員林枋橋頭、社頭及彰化南瑤宮等地;有時本庄或 外庄的人入厝,若來邀請,也會出陣,但人數較少,開銷由請 主支出。本館以前曾在鹿港及彰化與別館相遇,並在路邊排場 較量,但沒起衝突。由於同一師承的關係,本館與中庄的振興 社有「交陪」。

—— 1991年1月22日訪問張在先生(70歲,曾任館主),鄭淑 儀採訪記錄。1996年3月10日訪問吳再發先生(75歲,首 任館主之兄),張慧筑採訪記錄。

下崙義英堂(獅陣)

受訪者陳爐三十多歲時(約1950年代),前來下崙開設義 英堂國術館,義英堂是陳氏在臺中南屯獅陣的館號,屬私人所 有。昭和十八年(1943)陳爐十七歲時,在臺中西屯拜張清泉 (若健在,約七十八歲)爲師,學到三十歲,其間都住在「清 泉師」家裡。「清泉師」會二哥拳、猴拳等,但陳爐專學鶴 拳,奉祀白鶴先師。戰後二、三年,陳氏開始在臺中教武,徒 弟有六、七十人,其中有三名女性,學員們現在差不多都三、 四十歲了。陳氏教了三、四年,搬到下崙之後,每週到臺中一

次,直到現在,仍保持出陣,由於獅陣人手都是臺中人,無法 將獅陣移來此地,所以這裡需要出陣時,就從臺中調人手。

與陳氏一起學的,有六、七十人,在他之前,則有上百 位師兄,雖說向「清泉師」學了十三年的拳,但陳氏的接骨技 術,則是師承臺中大肚的張天井,陳氏在張家學了四年,後來 就在這裡開設國術館。

獅陣的「傢俬」十八路都有,大鼓有二個,大刀分木製、 鐵製二種,鐵製重達二十多台斤,非力大者難以舞動。獅頭是 青面的「臺灣獅」,以前的獅頭是自己糊的,重六斤左右,需 要七、八人輪流舉;現在的獅頭則是花七、八千元自和美買來 的。本館沒有「獅鬼仔」,表演的獅套有拜神、睏獅、咬青、 咬鬃、咬紅包(或菸)等。

義英堂訓練時不收「館金」,有需要時,才由館員共同分攤開銷。大部分是神明聖誕「作鬧熱」時出陣,但並未固定擔任哪一間廟的「轎前」,若有私人邀請,也會出陣。本館曾到過高雄、梧棲、和美、北港、北斗、南鯤鯓、彰化南瑤宮、彰化縣政府(縣長上任時)及臺北等地,也曾前往臺南、臺中比賽,並獲得名次,但不曾與人「拚館」。

—— 1996年1月24日訪問陳爐先生(70歲,館主),張慧筑採 訪記錄。

國家圖書館出版品預行編目資料

彰化縣曲館與武館II【北彰化濱海篇】/林美容著.——初

版. --臺中市: 晨星, 2012.12 面;公分.--(彰化學叢書;38)

ISBN 978-986-177-447-3 (平裝)

1.說唱戲曲 2.武術 3.機關團體 4.彰化縣

983.306

99021935

北學叢

038

彰化縣曲館與武館Ⅱ

【北彰化濱海篇】

作者 主編 排版

林美容 徐惠雅

林姿秀

林明德 · 康 原

總策畫 總策畫單位

彰化學叢書編輯委員會

負責人 發行所 陳銘民

晨星出版有限公司

臺中市407工業區30路1號

TEL: 04-23595820 FAX: 04-23597123

E-mail: service@morningstar.com.tw

http://www.morningstar.com.tw

行政院新聞局局版台業字第2500號 甘龍強律師

法律顧問

承製 初版

知己圖書股份有限公司 TEL: (04) 23581803

西元2012年12月06日

總經銷

知己圖書股份有限公司

郵政劃撥:15060393 (臺北公司)臺北市106羅斯福路二段95號4F之3

TEL: (02) 23672044 FAX: (02) 23635741

(臺中公司)臺中市407工業區30路1號

TEL: (04) 23595819 FAX: (04) 23597123

定價300元

ISBN 978-986-177-447-3

Published by Morning Star Publishing Inc.

Printed in Taiwan

版權所有,翻譯必究

(缺頁或破損的書,請寄回更換)

◆讀者回函卡◆

以下資料或許太過繁瑣,但卻是我們了解您的唯一途徑
誠摯期待能與您在下一本書中相逢,讓我們一起從閱讀中尋找樂趣吧! 姓名:
教育程度:
職業:□學生 □ 教師 □ 內勤職員 □ 家庭主婦
□ SOHO族 □ 企業主管 □ 服務業 □ 製造業 □ 醫藥護理 □ 軍警 □ 資訊業 □ 銷售業務
□其他□ 其他
E-mail: 聯絡電話:
聯絡地址:□□□□
購買書名:彰化縣曲館與武館Ⅱ【北彰化濱海篇】
· 本書中最吸引您的是哪一篇文章或哪一段話呢?
· 誘使您購買此書的原因?
□ 於書店尋找新知時 □ 看報時瞄到 □ 受海報或文案吸引
□ 翻閱 雜誌時 □ 親朋好友拍胸脯保證 □電台DJ熱情推薦
□ 其他編輯萬萬想不到的過程:
・ 對於本書的評分 ?(請塡代號:1. 很滿意 2. OK啦! 3. 尚可 4. 需改進)
封面設計 版面編排 內容 文/譯筆
· 美好的事物、聲音或影像都很吸引人,但究竟是怎樣的書最能吸引您呢?
□ 價格殺紅眼的書 □ 內容符合需求 □ 贈品大碗又滿意 □ 我誓死效忠此作者
□ 晨星出版,必屬佳作! □ 千里相逢,即是有緣 □ 其他原因,請務必告訴我們!
· 您與衆不同的閱讀品味,也請務必與我們分享:
□哲學 □ 心理學 □ 宗教 □ 自然生態 □ 流行趨勢 □ 醫療保健
□財經企管□史地□傳記□文學□散文□原住民
□ 小說 □ 親子叢書 □ 休閒旅遊 □ 其他
以上問題想必耗去您不少心力,爲免這份心血白費
請務必將此回函郵寄回本社,或傳真至(04)2359-7123,感謝!若行有餘力,也請不吝賜教,好讓我們可以出版更多更好的書! ·其他意見:

X

407

臺中市工業區30路1號

晨星出版有限公司

清 》 唐 想 想 以 下 些 打 , 谢 谢

更方便的購書方式:

- 1 網站: http://www.morningstar.com.tw
- 2 郵政劃撥 帳號: 15060393

戶名:知己圖書股份有限公司

請於通信欄中註明欲購買之書名及數量

- 3 電話訂購:如爲大量團購可直接撥客服專線洽詢
- ◎ 如需詳細書目可上網查詢或來電索取。
- ◎ 客服專線: 04-23595819#230 傳真: 04-23597123
- ◎ 客戶信箱: service@morningstar.com.tw